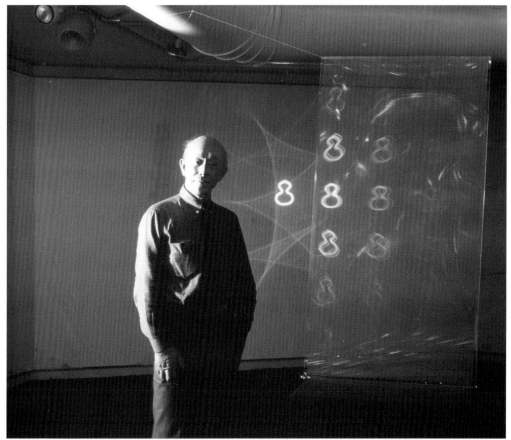

楊英風,約1980年代。

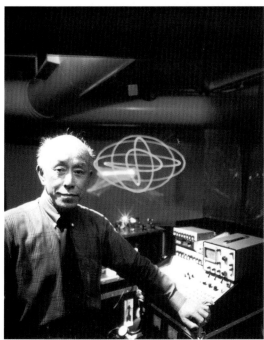

楊英風,約1980年代。鄧鉅榮攝。

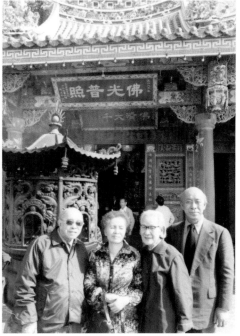

楊英風(右一)與妻子(左二)及父母合攝,約1980-1983。

1980年楊英風製作石雕作品。

楊英風，約1980年代。

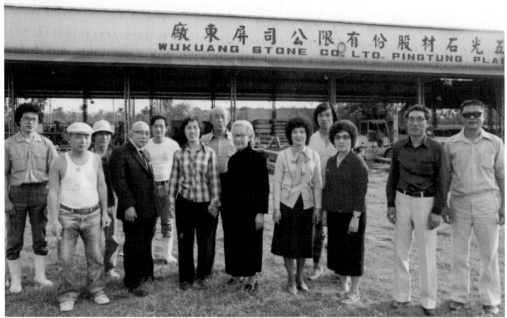

1980年楊英風（右七）與親友攝於屏東石材工廠。

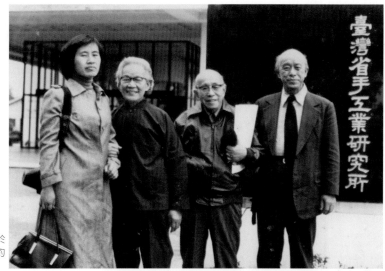

楊英風與父母及三女漢珩合攝於
南投台灣省手工業研究所,約
1981-1982。

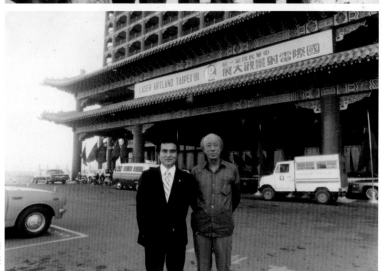

1981.8楊英風及友人攝於中華
民國第一屆國際雷射景觀大展展
場台北圓山飯店前。

1984.3.25楊英風攝於菲律賓美
麒麟山莊藝術中心。

1984.4.2楊英風（前排左二）與友人攝於菲律賓馬尼拉大飯店。

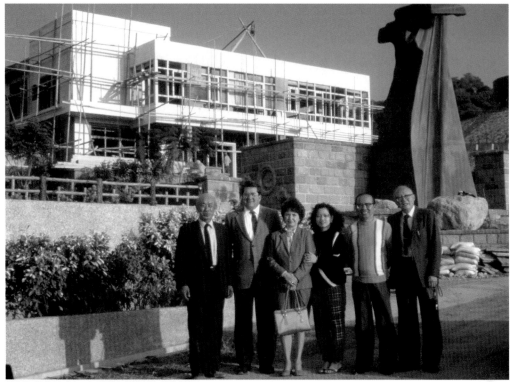

1984年楊英風（左一）與親友攝於彰化吳公館前。

1984.3.25楊英風（右二）與友
人攝於菲律賓馬尼拉。

1984.12.15楊英風攝於埔里。

1985.1.1楊英風與妻子李定攝於
埔里。

1985.1.20楊英風六十大壽留影於埔里靜觀廬。

1985.1.20楊英風與家人於埔里靜觀廬歡度六十大壽。

1985.1.20楊英風六十大壽當日與親友攝於埔里靜觀廬前。

1985.3.20楊英風賞李花於埔里莊敬園。

1985.10.12楊英風與陳國榮合攝。

1985年楊英風製作雕塑〔祈安菩薩〕的情形。

1985.10.31楊英風攝於〔祈安菩薩〕安座開光典禮上。

1986年楊英風製作不銹鋼雕塑〔回到太初〕。

1986.4.27楊英風製作浮雕〔天人禮菩薩〕。

1986.7.2楊英風（左一）與友人攝於埔里。右二為莊淑旂博士。

1987.1.28楊英風與家人攝於新竹法源寺前。

1987.8.1楊英風參加日本金澤市第四屆亞細亞太平洋藝術教育會議於會場留影。

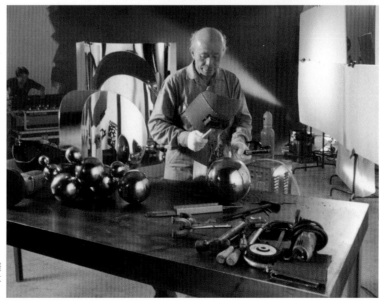

1987.8.12楊英風為普騰電視廣告在台北中央電影製作廠拍攝不銹鋼作品製作過程。

1988.1.22楊英風攝於埔里藝之村。

1988.1.22楊英風歡度63歲生日於台北靜觀樓。左為二女美惠，右為次子奉璋。

1988.2.29楊英風與新加坡華聯銀行總裁連瀛洲合攝於台北靜觀樓。

1988.4.5楊英風與其作品〔如意〕。

1988.4.5楊英風與父親合攝於
埔里靜觀廬。

1988.4.12楊英風攝於台北靜
觀樓。

1988.8.8楊英風替新加坡華聯
銀行製作景觀雕塑作品〔向前
邁進〕。

1988.8.12楊英風攝於北京天安門廣場。

1988.8.13楊英風攝於北京天壇前。

1988.8.19楊英風（右二）參觀北京建築雕塑工廠。

1988.8.26楊英風攝於洛陽龍門石窟。

1988年楊英風攝於雲岡石窟大佛前。

1988.11.22楊英風與長子奉琛攝於上海。

1989.4.2楊英風與大陸友人合攝於北京。左起為黃逖、馬世長、湯池、楊英風、宿白。

1988.11.27楊英風（右）參觀南京大佛製作。（左圖）

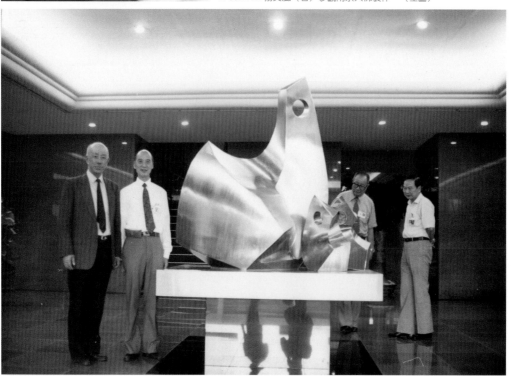

1989.9.1楊英風與友人攝於台北中華航空訓練中心不銹鋼雕塑作品〔至德之翔〕前。

1989.11.5法國設計師菲利浦（Philipe Charrioc）夫婦來訪與楊英攝於台北靜觀樓。

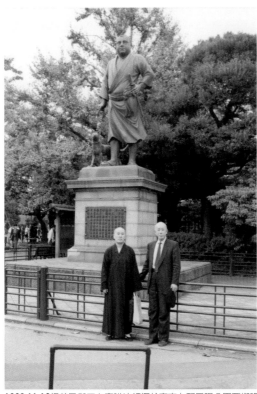

1989.11.18楊英風與三女寬謙法師攝於東京上野恩賜公園西鄉隆盛銅像前。

1989.12.12楊英風攝於台北靜觀樓。

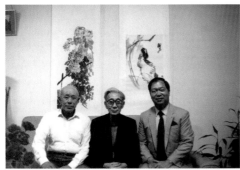

1989年楊英風與畫家沈耀初、收藏家葉榮嘉（左起）合影。

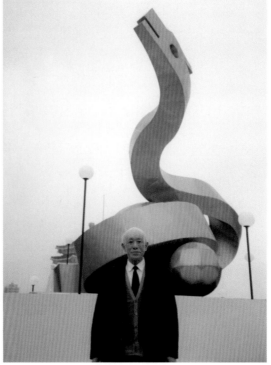

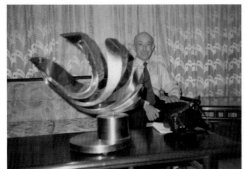

1990.6.26楊英風與〔鳳凌霄漢〕。

1990.2.7楊英風與〔飛龍在天〕。

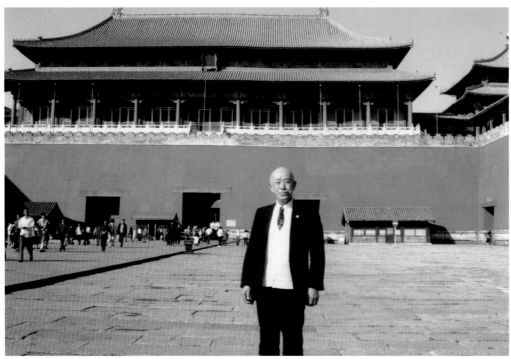

1990年楊英風攝於北京故宮前。

楊英風全集

YUYU YANG CORPUS

第十八卷

Volume 18

研究集III

Research Essay III

策畫／國立交通大學

主編／國立交通大學楊英風藝術研究中心
　　　財團法人楊英風藝術教育基金會

出版／藝術家出版社

感謝 APPRECIATE

國立交通大學	National Chiao Tung University
朱銘文教基金會	Nonprofit Organization Juming Culture and Education Foundation
新竹法源講寺	Hsinchu Fa Yuan Temple
新竹永修精舍	Hsinchu Yong Xiu Meditation Center
張榮發基金會	Yung-fa Chang Foundation
高雄麗晶診所	Kaohsiung Li-ching Clinic
典藏藝術家庭	Art & Collection Group
謝金河	Chin-ho Shieh
葉榮嘉	Yung-chia Yeh
許順良	Shun-liang Shu
麗寶文教基金會	Lihpao Foundation
許雅玲	Ya-Ling Hsu
杜隆欽	Long-Chin Tu
洪美銀	Mei-Yin Hong
劉宗雄	Liu Tzung Hsiung
捷拓科技股份有限公司	Minmax Technology Co., Ltd.
永達保險經紀人股份有限公司	Everpro Insurance Brokers Co., Ltd.
霍克國際藝術股份有限公司	Hoke Art Gallery
梵藝術	Fine Art Center
詹振芳	Chan Cheng Fang

對《楊英風全集》的大力支持及贊助

For your great advocacy and support to Yuyu Yang Corpus

楊英風全集

YUYU YANG CORPUS

第十八卷
Volume 18

研究集Ⅲ
Research Essay III

目錄

目錄

contents

目錄

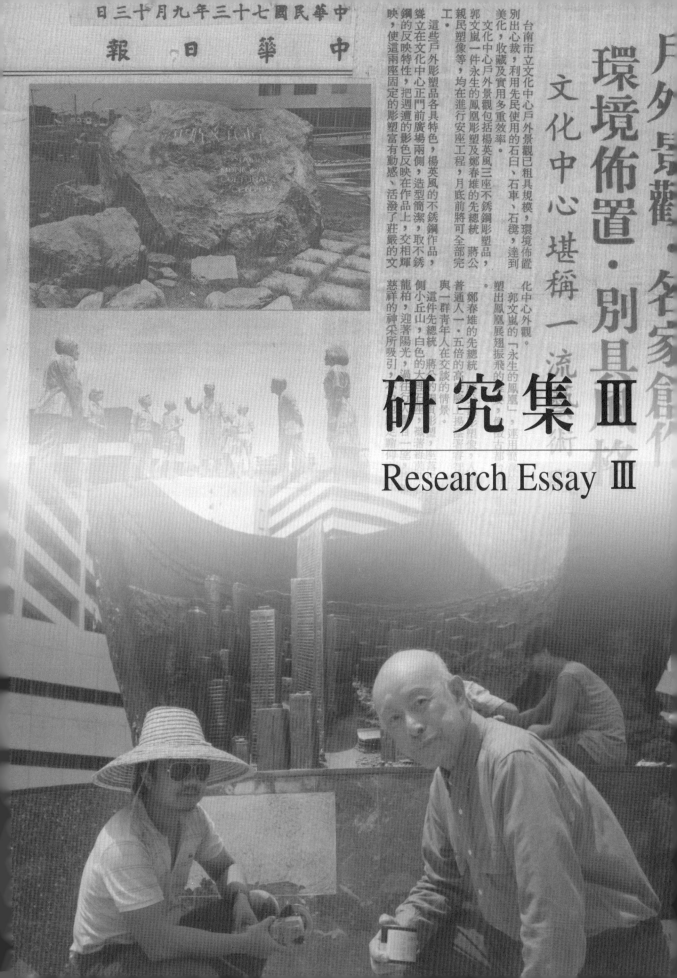

研究集 Ⅲ

Research Essay Ⅲ

戶外景觀‧名家傑作

環境佈置‧別具Ⅲ

文化中心堪稱一流藝術

中華民國七十三年九月十三日

中華日報

台南市立文化中心戶外景觀已粗具規模，環境佈置，利用先民使用的石臼、石車、石磴，達到美化，收藏及實用多重效率。

文化中心戶外景觀包括楊英風三座不銹鋼彫塑品，郭文嵐一件永生的鳳凰彫塑及鄭雄的先總統 蔣公親民塑像等，均在進行安座工程，月底前將可全部完工。

這些戶外彫塑品各具特色，楊英風的不銹鋼作品，聲立在文化中心正門前廣場兩側，造型簡潔，取不銹鋼的反映特性，把週遭的影色反映在作品上，交相輝映，使這兩座固定的影塑富有動感、活潑了莊嚴的文化中心外觀。

郭文嵐的「永生的鳳凰」運用塑出鳳凰展翅振飛的古都塑出鳳凰展翅振飛的

鄭春雄的先總統 蔣公塑像，普通人一‧五倍的高與一群青年人在交談的情景。

側小丘山，白色的大龍柏，迎著陽光，慈祥的神采所吸引，

吳 序

　　一九九六年，楊英風教授為國立交通大學的一百週年校慶，製作了一座大型不鏽鋼雕塑〔緣慧潤生〕，從此與交大結緣。如今，楊教授十餘座不同時期創作的雕塑散佈在校園裡，成為交大賞心悅目的校園景觀。

　　一九九九年，為培養本校學生的人文氣質、鼓勵學校的藝術研究風氣，並整合科技教育與人文藝術教育，與楊英風藝術教育基金會共同成立了「楊英風藝術研究中心」，隸屬於交通大學圖書館，坐落於浩然圖書館內。在該中心指導下，由楊教授的後人與專業人才有系統地整理、研究楊教授為數可觀的、未曾公開的、珍貴的圖文資料。經過八個寒暑，先後完成了「影像資料庫建制」、「國科會計畫之楊英風數位美術館」、「文建會計畫之數位典藏計畫」等工作，同時總彙了一套《楊英風全集》，全集三十餘卷，正陸續出版中。《楊英風全集》乃歷載了楊教授一生各時期的創作風格與特色，是楊教授個人藝術成果的累積，亦堪稱為台灣乃至近代中國重要的雕塑藝術的里程碑。

　　整合科技教育與人文教育，是目前國內大學追求卓越、邁向顛峰的重要課題之一，《楊英風全集》的編纂與出版，正是本校在這個課題上所作的努力與成果。

國立交通大學校長
2007 年 6 月 14 日

Preface I

June 14, 2007

In 1996, to celebrate the 100th anniversary of the National Chiao Tung University, Prof. Yuyu Yang created a large scale stainless steel sculpture named Grace Bestowed on Human Beings. This was the beginning of the relationship between the University and Prof. Yang. Presently there are more than ten pieces of Prof. Yang's sculptures helping to create a pleasant environment within the campus.

In 1999, in order to encourage the students' understanding of humanity, to encourage academic research in artistic fields, and to integrate technology with humanity and art education, National Chiao Tung University, cooperating with Yuyu Yang Art Education Foundation, established Yuyu Yang Art Research Center which is located in Hao Ran Library, underneath National Chiao Tung University Library. With the guidance of the Center, Prof. Yang's descendants and some experts systematically compiled the sizeable and precious documents which had never shown to the public. After eight years, several projects had been completed, including the Establishment of Image Database, Yuyu Yang Digital Art Museum organized by the National Science Council, Yuyu Yang Digital Archives Program organized by the Council for Culture Affairs. Currently, *Yuyu Yang Corpus* consisting of 30 planned volumes is in the process of being published. *Yuyu Yang Corpus* is the fruit of Prof. Yang's artistic achievement, in which the styles and distinguishing features of his creation are compiled. It is an important milestone for sculptural art in Taiwan and in contemporary China.

In order to pursue perfection and excellence, domestic and foreign universities are eager to integrate technology with humanity and art education. *Yuyu Yang Corpus* is a product of this aspiration.

President of
National Chiao Tung University
Chung-yu Wu

張序

國立交通大學向來以理工聞名，是眾所皆知的事，但在二十一世紀展開的今天，科技必須和人文融合，才能創造新的價值，帶動文明的提昇。

個人主持校務期間，孜孜於如何將人文引入科技領域，使成為科技創發的動力，也成為心靈豐美的泉源。

一九九四年，本校新建圖書館大樓接近完工，偌大的資訊廣場，需要一些藝術景觀的調和，我和雕塑大師楊英風教授相識十多年，遂推薦大師為交大作出曠世作品，終於一九九六年完成以不銹鋼成型的巨大景觀雕塑〔緣慧潤生〕，也成為本校建校百周年的精神標竿。

隔年，楊教授即因病辭世，一九九九年蒙楊教授家屬同意，將其畢生創作思維的各種文獻史料，移交本校圖書館，成立「楊英風藝術研究中心」，並於二○○○年舉辦「人文‧藝術與科技──楊英風國際學術研討會」及回顧展。這是本校類似藝術研究中心，最先成立的一個；也激發了日後「漫畫研究中心」、「科技藝術研究中心」、「陳慧坤藝術研究中心」的陸續成立。

「楊英風藝術研究中心」正式成立以來，在財團法人楊英風藝術教育基金會董事長寬謙師父的協助配合下，陸續完成「楊英風數位美術館」、「楊英風文獻典藏室」及「楊英風電子資料庫」的建置；而規模龐大的《楊英風全集》，構想始於二○○一年，原本希望在二○○二年年底完成，作為教授逝世五周年的獻禮。但由於內容的豐碩龐大，經歷近五年的持續工作，終於在二○○五年年底完成樣書編輯，正式出版。而這個時間，也正逢楊教授八十誕辰的日子，意義非凡。

這件歷史性的工作，感謝本校諸多同仁的支持、參與，尤其原先擔任校外諮詢委員也是國內知名的美術史學者蕭瓊瑞教授，同意出任《楊英風全集》總主編的工作，以其歷史的專業，使這件工作，更具史料編輯的系統性與邏輯性，在此一併致上謝忱。

希望這套史無前例的《楊英風全集》的編成出版，能為這塊土地的文化累積，貢獻一份心力，也讓年輕學子，對文化的堅持、創生，有相當多的啟發與省思。

國立交通大學前校長 張俊彥

Preface II

National Chiao Tung University is renowned for its sciences. As the 21ˢᵗ century begins, technology should be integrated with humanities and it should create its own value to promote the progress of civilization.

Since I led the school administration several years ago, I have been seeking for many ways to lead humanities into technical field in order to make the cultural element a driving force to technical innovation and make it a fountain to spiritual richness.

In 1994, as the library building construction was going to be finished, its spacious information square needed some artistic grace. Since I knew the master of sculpture Prof. Yuyu Yang for more than ten years, he was commissioned this project. The magnificent stainless steel environmental sculpture "Grace Bestowed on Human Beings" was completed in 1996, symbolizing the NCTU's centennial spirit.

The next year, Prof. Yuyu Yang left our world due to his illness. In 1999, owing to his beloved family's generosity, the professor's creative legacy in literary records was entrusted to our library. Subsequently, Yuyu Yang Art Research Center was established. A seminar entitled "Humanities, Art and Technology - Yuyu Yang International Seminar" and another retrospective exhibition were held in 2000. This was the first art-oriented research center in our school, and it inspired several other research centers to be set up, including Caricature Research Center, Technological Art Research Center, and Hui-kun Chen Art Research Center.

After the Yuyu Yang Art Research Center was set up, the buildings of Yuyu Yang Digital Art Museum, Yuyu Yang Literature Archives and Yuyu Yang Electronic Databases have been systematically completed under the assistance of Kuan-chian Shi, the President of Yuyu Yang Art Education Foundation. The prodigious task of publishing the *Yuyu Yang Corpus* was conceived in 2001, and was scheduled to be completed by the and of 2002 as a memorial gift to mark the fifth anniversary of the passing of Prof. Yuyu Yang. However, it lasted five years to finish it and was published in the end of 2005 because of his prolific works.

The achievement of this historical task is indebted to the great support and participation of many members of this institution, especially the outside counselor and also the well-known art history Prof. Chong-ray Hsiao, who agreed to serve as the chief editor and whose specialty in history makes the historical records more systematical and logical.

We hope the unprecedented publication of the *Yuyu Yang Corpus* will help to preserve and accumulate cultural assets in Taiwan art history and will inspire our young adults to have more reflection and contemplation on culture insistency and creativity.

Former President of
National Chiao Tung University
Chun-yen Chang

楊 序

　　雖然很早就接觸過楊英風大師的作品，但是我和大師第一次近距離的深度交會，竟是在翻譯（包含審閱）楊英風的日文資料開始。由於當時有人推薦我來翻譯這些作品，因此這個邂逅真是非常偶然。

　　這些日文資料包括早年的日記、日本友人書信、日文評論等。閱讀楊英風的早年日記時，最令我感到驚訝的是，這日記除了可以了解大師早年的心靈成長過程，同時它也是彌足珍貴的史料。

　　從楊英風的早期日記中，除了得知大師中學時代赴北京就讀日本人學校的求學過程，更令人感到欽佩的就是，大師的堅強毅力與廣泛的興趣乃從中學時即已展現。由於日記記載得很詳細，我們可以看到每學期的課表、考試科目、學校的行事曆（包括戰前才有的「新嘗祭」、「紀元節」、「耐寒訓練」等行事）、當時的物價、自我勉勵的名人格言、作夢、家人以及劇場經營的動態等等。

　　在早期日記中，我認為最能展現大師風範的就是：對藝術的執著、堅強的毅力，以及廣泛、強烈的求知慾。

國立交通大學圖書館館長

Preface III

I have known Mater Yang and his works for some time already. However, I have not had in-depth contact with Master Yang's works until I translated (and also perused) his archives in Japanese. Due to someone's recommendation, I had this chance to translate these works. It was surely an unexpected meeting.

These Japanese archives include his early diaries, letters from Japanese friends, and Japanese commentaries. When I read Yang's early diaries, I found out that the diaries are not only the record of his growing path, but also the precious historical materials for research.

In these diaries, it is learned how Yang received education at the Japanese high school in Bejing. Furthermore, it is admiring that Master Yang showed his resolute willpower and extensive interests when he was a high-school student. Because the diaries were careful written, we could have a brief insight of the activities at that time, such as the curriculums, subjects of exams, school's calendar (including Niiname-sai (Harvest Festival)) ,Kigen-sai (Empire Day),and cold-resistant trainings which only existed before the war (World War II)), prices of commodities, maxims for encouragement, his dreams, his families, the management of a theater, and so on.

In these diaries, several characters that performed Yang's absolute masterly caliber - his persistence of art, his perseverance, and the wide and strong desire to learn.

Director, National Chiao Tung University Library
Yung-Liang Yang *Yung-Liang Yang*

17

涓滴成海

楊英風先生是我們兄弟姊妹所摯愛的父親，但是我們小時候卻很少享受到這份天倫之樂。父親他永遠像個老師，隨時教導著一群共住在一起的學生，順便告訴我們做人處世的道理，從來不勉強我們必須學習與他相關的領域。誠如父親當年教導朱銘，告訴他：「你不要當第二個楊英風，而是當朱銘你自己」！

記得有位學生回憶那段時期，他說每天都努力著盡學生本分：「醒師前，睡師後」，卻是一直無法達成。因為父親整天充沛的工作狂勁，竟然在年輕的學生輩都還找不到對手呢！這樣努力不懈的工作熱誠，可以說維持到他逝世之前，終其一生始終如此，這不禁使我們想到：「一分天才，仍須九十九分的努力」這句至理名言！

父親的感情世界是豐富的，但卻是內斂而深沉的。應該是源自於孩提時期對母親不在身邊而充滿深厚的期待，直至小學畢業終於可以投向母親懷抱時，卻得先與表姊定親，又將少男奔放的情懷給鎖住了。無怪乎當父親被震懾在大同雲崗大佛的腳底下的際遇，從此縱情於佛法的領域。從父親晚年回顧展中「向來回首雲崗處，宏觀震懾六十載」的標題，及畢生最後一篇論文〈大乘景觀論〉，更確切地明白佛法思想是他創作的活水源頭。我的出家，彌補了父親未了的心願，出家後我們父女竟然由於佛法獲得深度的溝通，我也經常慨歎出家後我才更理解我的父親，原來他是透過內觀修行，掘到生命的泉源，所以創作簡直是隨手捻來，件件皆是具有生命力的作品。

面對上千件作品，背後上萬件的文獻圖像資料，這是父親畢生創作，幾經遷徙殘留下來的珍貴資料，見證著台灣美術史發展中，不可或缺的一塊重要領域。身為子女的我們，正愁不知如何正確地將這份寶貴的公共文化財，奉獻給社會與眾生之際，國立交通大學張俊彥校長適時地出現，慨然應允與我們基金會合作成立「楊英風藝術研究中心」，企圖將資訊科技與人文藝術作最緊密的結合。先後完成了「楊英風數位美術館」、「楊英風文獻典藏室」與「楊英風電子資料庫」，而規模最龐大、最複雜的是《楊英風全集》，則整整戮力近五年，才於 2005 年年底出版第一卷。

在此深深地感恩著這一切的因緣和合，張前校長俊彥、蔡前副校長文祥、楊前館長維邦、林前教務長振德，以及現任校長吳重雨教授、圖書館劉館長美君的全力支援，編輯小組諮詢委員會十二位專家學者的指導。蕭瓊瑞教授擔任總主編，李振明教授及助理張俊哲先生擔任美編指導，本研究中心的同仁鈴如、瑋鈴、慧敏擔任分冊主編，還有過去如海、怡勳、美璟、秀惠、盈龍與珊珊的投入，以及家兄嫂奉琛及維妮與法源講寺的支持和幕後默默的耕耘者，更感謝朱銘先生在得知我們面對《楊英風全集》龐大的印刷經費相當困難時，慨然捐出十三件作品，價值新台幣六百萬元整，以供義賣。還有在義賣過程中所有贊助者的慷慨解囊，更促成了這幾乎不可能的任務，才有機會將一池靜靜的湖水，逐漸匯集成大海般的壯闊。



楊英風藝術教育基金會
董事長　釋寬謙



Little Drops Make An Ocean

Yuyu Yang was our beloved father, yet we seldom enjoyed our happy family hours in our childhoods. Father was always like a teacher, and was constantly teaching us proper morals, and values of the world. He never forced us to learn the knowledge of his field, but allowed us to develop our own interests. He also told Ju Ming, a renowned sculptor, the same thing that "Don't be a second Yuyu Yang, but be yourself !"

One of my father's students recalled that period of time. He endeavored to do his responsibility - awake before the teacher and asleep after the teacher. However, it was not easy to achieve because of my father's energetic in work and none of the student is his rival. He kept this enthusiasm till his death. It reminds me of a proverb that one percent of genius and ninety nine percent of hard work leads to success.

My father was rich in emotions, but his feelings were deeply internalized. It must be some reasons of his childhood. He looked forward to be with his mother, but he couldn't until he graduated from the elementary school. But at that moment, he was obliged to be engaged with his cousin that somehow curtailed the natural passion of a young boy. Therefore, it is understandable that he indulged himself with Buddhism. We could clearly understand that the Buddha dharma is the fountain of his artistic creation from the headline - "Looking Back at Yuen-gang, Touching Heart for Sixty Years" of his retrospective exhibition and from his last essay "Landscape Thesis". My forsaking of the world made up his uncompleted wishes. I could have deep communication through Buddhism with my father after that and I began to understand that my father found his fountain of life through introspection and Buddhist practice. So every piece of his work is vivid and shows the vitality of life.

Father left behind nearly a thousand pieces of artwork and tens of thousands of relevant documents and graphics, which are preciously preserved after the migration. These works are the painstaking efforts in his lifetime and they constitute a significant part of contemporary art history. While we were worrying about how to donate these precious cultural legacies to the society, Mr. Chun-yen Chang, President of National Chiao Tung University, agreed to collaborate with our foundation in setting up Yuyu Yang Art Research Center with the intention of integrating information technology with art. As a result, Yuyu Yang Digital Art Museum, Yuyu Yang Literature Archives and Yuyu Yang Electronic Databases have been set up. But the most complex and prodigious was the *Yuyu Yang Corpus*; it took five whole years.

We owe a great deal to the support of NCTU's former president Chun-yen Chang, former vice president Wen-hsiang Tsai, former library director Wei-bang Yang, former dean of academic Cheng-te Lin and NCTU's president Chung-yu Wu, library director Mei-chun Liu as well as the direction of the twelve scholars and experts that served as the editing consultation. Prof. Chong-ray Hsiao is the chief editor. Prof. Cheng-ming Lee and assistant Jun-che Chang are the art editor guides. Ling-ju, Wei-ling and Hui-ming in the research center are volume editors. Ru-hai, Yi-hsun, Mei-jing, Xiu-hui, Ying-long and Shan-shan also joined us, together with the support of my brother Fong-sheng, sister-in-law Wei-ni, Fa Yuan Temple, and many other contributors. Moreover, we must thank Mr. Ju Ming. When he knew that we had difficulty in facing the huge expense of printing *Yuyu Yang Corpus*, he donated thirteen works that the entire value was NTD 6,000, 000 liberally for a charity bazaar. Furthermore, in the process of the bazaar, all of the sponsors that made generous contributions helped to bring about this almost impossible mission. Thus scattered bits and pieces have been flocked together to form the great majesty.

President of
Yuyu Yang Art Education Foundation
Kuan-Chian Shi

Kuan-Chian Shi

19

爲歷史立一巨石─關於《楊英風全集》

在戰後台灣美術史上，以藝術材料嘗試之新、創作領域橫跨之廣、對各種新知識、新思想探討之勤，並因此形成獨特見解、創生鮮明藝術風貌，且留下數量龐大的藝術作品與資料者，楊英風無疑是獨一無二的一位。在國立交通大學支持下編纂的《楊英風全集》，將證明這個事實。

視楊英風為台灣的藝術家，恐怕還只是一種方便的說法。從他的生平經歷來看，這位出生成長於時代交替夾縫中的藝術家，事實上，足跡橫跨海峽兩岸以及東南亞、日本、歐洲、美國等地。儘管在戰後初期，他曾任職於以振興台灣農村經濟為主旨的《豐年》雜誌，因此深入農村，也創作了為數可觀的各種類型的作品，包括水彩、油畫、雕塑，和大批的漫畫、美術設計等等；但在思想上，楊英風絕不是一位狹隘的鄉土主義者，他的思想恢宏、關懷廣闊，是一位具有世界性視野與氣度的傑出藝術家。

一九二六年出生於台灣宜蘭的楊英風，因父母長年在大陸經商，因此將他託付給姨父母撫養照顧。一九四○年楊英風十五歲，隨父母前往中國北京，就讀北京日本中學校，並先後隨日籍老師淺井武、寒川典美，以及旅居北京的台籍畫家郭柏川等習畫。一九四四年，前往日本東京，考入東京美術學校建築科；不過未久，就因戰爭結束，政局變遷，而重回北京，一面在京華美術學校西畫系，繼續接受郭柏川的指導，同時也考取輔仁大學教育學院美術系。唯戰後的世局變動，未及等到輔大畢業，就在一九四七年返台，自此與大陸的父母兩岸相隔，無法見面，並失去經濟上的奧援，長達三十多年時間。隻身在台的楊英風，短暫在台灣大學植物系從事繪製植物標本工作後，一九四八年，考入台灣省立師範學院藝術系（今台灣師大美術系），受教溥心畬等傳統水墨畫家，對中國傳統繪畫思想，開始有了瞭解。唯命運多舛的楊英風，仍因經濟問題，無法在師院完成學業。一九五一年，自師院輟學，應同鄉畫壇前輩藍蔭鼎之邀，至農復會《豐年》雜誌擔任美術編輯，此一工作，長達十一年；不過在這段時間，透過他個人的努力，開始在台灣藝壇展露頭角，先後獲聘為中國文藝協會民俗文藝委員會常務委員（1955-）、教育部美育委員會委員（1957-）、國立歷史博物館推廣委員（1957-）、巴西聖保羅雙年展參展作品評審委員（1957-）、第四屆全國美展雕塑組審查委員（1957-）等等，並在一九五九年，與一些具創新思想的年輕人組成日後影響深遠的「現代版畫會」。且以其聲望，被推舉為當時由國內現代繪畫團體所籌組成立的「中國現代藝術中心」召集人；可惜這個藝術中心，因著名的政治疑雲「秦松事件」（作品被疑為與「反蔣」有關），而宣告夭折（1960）。不過楊英風仍在當年，盛大舉辦他個人首次重要個展於國立歷史博物館，並在隔年（1961），獲中國文藝協會雕塑獎，也完成他的成名大作──台中日月潭教師會館大型浮雕壁畫群。

一九六一年，楊英風辭去《豐年》雜誌美編工作，一九六二年受聘擔任國立台灣藝術專科學校（今台灣藝大）美術科兼任教授，培養了一批日後活躍於台灣藝術界的年輕雕塑家。一九六三年，他以北平輔仁大學校友會代表身份，前往義大利羅馬，並陪同于斌主教晉見教宗保祿六世；此後，旅居義大利，直至一九六六年。期間，他創作了大批極為精彩的街頭速寫作品，並在米蘭舉辦個展，展出四十多幅版畫與十件雕塑，均具相當突出的現代風格。此外，他又進入義大利國立造幣雕刻專門學校研究銅章雕刻；返國後，舉辦「義大

利銅章雕刻展」於國立歷史博物館，是台灣引進銅章雕刻的先驅人物。同年（1966），獲得第四屆全國十大傑出青年金手獎榮譽。

隔年（1967），楊英風受聘擔任花蓮大理石工廠顧問，此一機緣，對他日後大批精采創作，如「山水」系列的激發，具直接的影響；但更重要者，是開啓了日後花蓮石雕藝術發展的契機，對台灣東部文化產業的提升，具有重大且深遠的貢獻。

一九六九年，楊英風臨危受命，在極短的時間，和有限的財力、人力限制下，接受政府委託，創作完成日本大阪萬國博覽會中華民國館的大型景觀雕塑〔鳳凰來儀〕。這件作品，是他一生重要的代表作之一，以大型的鋼鐵材質，形塑出一種飛翔、上揚的鳳凰意象。這件作品的完成，也奠定了爾後和著名華人建築師貝聿銘一系列的合作。貝聿銘正是當年中華民國館的設計者。

〔鳳凰來儀〕一作的完成，也促使楊氏的創作進入一個新的階段，許多來自中國傳統文化思想的作品，一一湧現。

一九七七年，楊英風受到日本京都觀賞雷射藝術的感動，開始在台灣推動雷射藝術，並和陳奇祿、毛高文等人，發起成立「中華民國雷射科藝推廣協會」，大力推廣科技導入藝術創作的觀念，並成立「大漢雷射科藝研究所」，完成於一九八一的〔生命之火〕，就是台灣第一件以雷射切割機完成的雕刻作品。這件工作，引發了相當多年輕藝術家的投入參與，並在一九八一年，於圓山飯店及圓山天文台舉辦盛大的「第一屆中華民國國際雷射景觀雕塑大展」。

一九八六年，由於夫人李定的去世，與愛女漢珩的出家，楊英風的生命，也轉入一個更為深沈內蘊的階段。一九八八年，他重遊洛陽龍門與大同雲岡等佛像石窟，並於一九九〇年，發表〈中國生態美學的未來性〉於北京大學「中國東方文化國際研討會」；〈楊英風教授生態美學語錄〉也在《中時晚報》、《民眾日報》等媒體連載。同時，他更花費大量的時間、精力，為美國萬佛城的景觀、建築，進行規畫設計與修建工程。

一九九三年，行政院頒發國家文化獎章，肯定其終生的文化成就與貢獻。同年，台灣省立美術館為其舉辦「楊英風一甲子工作紀錄展」，回顧其一生創作的思維與軌跡。一九九六年，大型的「呦呦楊英風景觀雕塑特展」，在英國皇家雕塑家學會邀請下，於倫敦查爾西港區戶外盛大舉行。

一九九七年八月，「楊英風大乘景觀雕塑展」在著名的日本箱根雕刻之森美術館舉行。兩個月後，這位將一生生命完全貢獻給藝術的傑出藝術家，因病在女兒出家的新竹法源講寺，安靜地離開他所摯愛的人間，回歸宇宙渾沌無垠的太初。

作為一位出生於日治末期、成長茁壯於戰後初期的台灣藝術家，楊英風從一開始便沒有將自己設定在任何一個固定的畫種或創作的類型上，因此除了一般人所熟知的雕塑、版畫外，即使油畫、攝影、雷射藝術，乃至一般視為「非純粹藝術」的美術設計、插畫、漫畫等，都留下了大量的作品，同時也都呈顯了一定的藝術質地與品味。楊英風是一位站在鄉土、貼近生活，卻又不斷追求前衛、時時有所突破、超越的全方位藝術家。

一九九四年，楊英風曾受邀為國立交通大學新建圖書館資訊廣場，規畫設計大型景觀雕塑〔緣慧潤生〕，這件作品在一九九六年完成，作為交大建校百週年紀念。

　　一九九九年，也是楊氏辭世的第二年，交通大學正式成立「楊英風藝術研究中心」，並與財團法人楊英風藝術教育基金會合作，在國科會的專案補助下，於二○○○年開始進行「楊英風數位美術館」建置計畫；隔年，進一步進行「楊英風文獻典藏室」與「楊英風電子資料庫」的建置工作，並著手《楊英風全集》的編纂計畫。

　　二○○二年元月，個人以校外諮詢委員身份，和林保堯、顏娟英等教授，受邀參與全集的第一次諮詢委員會；美麗的校園中，散置著許多楊英風各個時期的作品。初步的《全集》構想，有三巨冊，上、中冊為作品圖錄，下冊為楊氏日記、工作週記與評論文字的選輯和年表。委員們一致認為：以楊氏一生龐大的創作成果和文獻史料，採取選輯的方式，有違《全集》的精神，也對未來史料的保存與研究，有所不足，乃建議進行更全面且詳細的搜羅、整理與編輯。

　　由於這是一件龐大的工作，楊英風藝術教育教基金會的董事長寬謙法師，也是楊英風的三女，考量林保堯、顏娟英教授的工作繁重，乃商洽個人前往交大支援，並徵得校方同意，擔任《全集》總主編的工作。

　　個人自二○○二年二月起，每月最少一次由台南北上，參與這項工作的進行。研究室位於圖書館地下室，與藝文空間比鄰，雖是地下室，但空曠的設計，使得空氣、陽光充足。研究室內，現代化的文件櫃與電腦設備，顯示交大相關單位對這項工作的支持。幾位學有專精的專任研究員和校方支援的工讀生，面對龐大的資料，進行耐心的整理與歸檔。工作的計畫，原訂於二○○二年年底告一段落，但資料的陸續出土，從埔里楊氏舊宅和台北的工作室，又搬回來大批的圖稿、文件與照片。楊氏對資料的蒐集、記錄與存檔，直如一位有心的歷史學者，恐怕是台灣，甚至海峽兩岸少見的一人。他的史料，也幾乎就是台灣現代藝術運動最重要的一手史料，將提供未來研究者，瞭解他個人和這個時代最重要的依據與參考。

　　《全集》最後的規模，超出所有參與者原先的想像。全部內容包括兩大部份：即創作篇與文件篇。創作篇的第1至5卷，是巨型圖版書冊，包括第1卷的浮雕、景觀浮雕、雕塑、景觀雕塑，與獎座，第2卷的版畫、繪畫、雷射，與攝影；第3卷的素描和速寫；第4卷的美術設計、插畫與漫畫；第5卷除大事年表和一篇介紹楊氏創作經歷的專文外，則是有關楊英風的一些評論文字、日記、剪報、工作週記、書信，與雕塑創作過程、景觀規畫案、史料、照片等等的精華選錄。事實上，第5卷的內容，也正是第二部份文件篇的內容的選輯，而文卷篇的詳細內容，總數多達十八冊，包括：文集三冊、研究集五冊、早年日記一冊、工作札記二冊、書信四冊、史料圖片二冊，及一冊較為詳細的生平年譜。至於創作篇的第6至12卷，則完全是景觀規畫案；楊英風一生亟力推動「景觀雕塑」的觀念，因此他的景觀規畫，許多都是「景觀雕塑」觀念下的一種延伸與擴大。這些規畫案有完成的，也有未完成的，但都是楊氏心血的結晶，保存下來，做為後進研究參考的資料，也期待某些案子，可以獲得再生、實現的契機。

本卷為《楊英風全集》第18卷，也是「研究集」的第3卷，主要是搜集歷來學者、評論家，和媒體對楊英風的各種評介及報導。由於數量龐大，本卷收錄一九八○年以迄一九九○年間的文章。

收錄在「研究集」中的文章，可以分為兩類，一類固然是針對楊英風本人而寫的評論或介紹，一類則是在介紹聯展中，部份提及楊英風的名字及作品。後一類的文章，或許在論及楊氏的文字上，有長有短，但基於研究上的需求，在編輯時，仍儘可能的保存下來。

大部份文章，都來自楊氏本人生前細心的剪報、收集；少部份是由研究中心的同仁，找尋收錄。有一些文章，由於當時遺漏了出處的註記，因此明確的出版時、地，無從查考，還有賴未來的繼續補正。

文章大抵按年代排列，目前收錄在本卷中的，計有一九八○年代的一百二十六篇，以及一九九○年的四十八篇，合計一百七十四篇。對於這些作者，我們表達最深的敬意與謝意，某些未能親自致意、徵求同意收錄的，還期望站在對藝術家本人的愛護與支持的立場上，給予原諒及包容。

個人參與交大楊英風藝術研究中心的《全集》編纂，是一次美好的經歷。許多個美麗的夜晚，住在圖書館旁招待所，多風的新竹、起伏有緻的交大校園，從初春到寒冬，都帶給個人難忘的回憶。而幾次和張校長俊彥院士夫婦與學校相關主管的集會或餐聚，也讓個人對這個歷史悠久而生命常青的學校，留下深刻的印象。在對人文高度憧憬與尊重的治校理念下，張校長和相關主管大力支持《楊英風全集》的編纂工作，已為台灣美術史，甚至文化史，留下一座珍貴的寶藏；也像在茂密的藝術森林中，立下一塊巨大的磐石，美麗的「夢之塔」，將在這塊巨石上，昂然矗立。

個人以能參與這件歷史性的工程而深感驕傲，尤其感謝研究中心同仁，包括鈴如、瑋鈴、慧敏，和已經離職的怡勳、美璟、如海、盈龍、秀惠、珊珊的全力投入與配合。而八師父（寬謙法師）、奉琛、維妮，為父親所付出的一切，成果歸於全民共有，更應致上最深沉的敬意。

總主編 蕭瓊瑞

23

A Monolith in History :
About The *Yuyu Yang Corpus*

The attempt of new art materials, the width of the innovative works, the diligence of probing into new knowledge and new thoughts, the uniqueness of the ideas, the style of vivid art, and the collections of the great amount of art works prove that Yuyu Yang was undoubtedly the unique one In Taiwan art history of post World War II. We can see many proofs in *Yuyu Yang Corpus*, which was compiled with the support of the National Chiao Tung University.

Regarding Yuyu Yang as a Taiwanese artist is only a rough description. Judging from his background, he was born and grew up at the juncture of the changing times and actually traversed both sides of the Taiwan Straits, Japan, Europe and America. He used to be an employee at Harvest, a magazine dedicated to fostering Taiwan agricultural economy. He walked into the agricultural society to have a clear understanding of their lives and created numerous types of works, such as watercolor, oil paintings, sculptures, comics and graphic designs. But Yuyu Yang is not just a narrow minded localism in thinking. On the contrary, his great thinking and his open-minded makes him an outstanding artist with global vision and manner.

Yuyu Yang was born in Yilan, Taiwan, 1926, and was fostered by his aunt because his parents ran a business in China. In 1940, at the age of 15, he was leaving Beijing with his parents, and enrolled in a Japanese middle school there. He learned with Japanese teachers Asai Takesi, Samukawa Norimi, and Taiwanese painter Bo-chuan Kuo. He went to Japan in 1944, and was accepted to the Architecture Department of Tokyo School of Art, but soon returned to Beijing because of the political situation. In Beijing, he studied Western painting with Mr. Bo-chuan Kuo at Jin Hua School of Art. At this time, he was also accepted to the Art Department of Fu Jen University. Because of the war, he returned to Taiwan without completing his studies at Fu Jen University. Since then, he was separated from his parents and lost any financial support for more than three decades. Being alone in Taiwan, Yuyu Yang temporarily drew specimens at the Botany Department of National Taiwan University, and was accepted to the Fine Art Department of Taiwan Provincial Academy for Teachers (is today known as National Taiwan Normal University) in 1948. He learned traditional ink paintings from Mr. Hsin-yu Fu and started to know about Chinese traditional paintings. However, it's a pity that he couldn't complete his academic studies for the difficulties in economy. He dropped out school in 1951 and went to work as an art editor at *Harvest* magazine under the invitation of Mr. Ying-ding Lan, his hometown artist predecessor, for eleven years. During this period, because of his endeavor, he gradually gained attention in the art field and was nominated as a member of the standing committee of China Literary Society Folk Art Council (1955-), the Ministry of Education's Art Education Committee (1957-), the National Museum of History's Outreach Committee (1957-), the Sao Paulo Biennial Exhibition's Evaluation Committee (1957-), and the 4th Annual National Art Exhibition, Sculpture Division's Judging Committee (1957-), etc. In 1959, he founded the Modern Printmaking Society with a few innovative young artists. By this prestige, he was nominated the convener of Chinese Modern Art Center. Regrettably, the art center came to an end in 1960 due to the notorious political shadow - a so-called Qin-song Event (works were alleged of anti-Chiang). Nonetheless, he held his solo exhibition at the National Museum of History that year and won an award from the ROC Literary Association in 1961. At the same time, he completed the masterpiece of mural paintings at Taichung Sun Moon Lake Teachers Hall.

Yuyu Yang quit his editorial job of *Harvest* magazine in 1961 and was employed as an adjunct professor in Art Department of National Taiwan Academy of Arts (is today known as National Taiwan University of Arts) in 1962 and brought up some active young sculptors in Taiwan. In 1963, he accompanied Cardinal Bing Yu to visit Pope Paul VI in Italy, in the name of the delegation of Beijing Fu Jen University alumni society. Thereafter he lived in Italy until 1966.

During his stay in Italy, he produced a great number of marvelous street sketches and had a solo exhibition in Milan. The forty prints and ten sculptures showed the outstanding Modern style. He also took the opportunity to study bronze medal carving at Italy National Sculpture Academy. Upon returning to Taiwan, he held the exhibition of bronze medal carving at the National Museum of History. He became the pioneer to introduce bronze medal carving and won the Golden Hand Award of 4th Ten Outstanding Youth Persons in 1966.

In 1967, Yuyu Yang was a consultant at a Hualien marble factory and this working experience had a great impact on his creation of Lifescape Series hereafter. But the most important of all, he started the development of stone carving in Hualien and had a profound contribution on promoting the Eastern Taiwan culture business.

In 1969, Yuyu Yang was called by the government to create a sculpture under limited financial support and manpower in such a short time for exhibiting at the ROC Gallery at Osaka World Exposition. The outcome of a large environmental sculpture, "Advent of the Phoenix" was made of stainless steel and had a symbolic meaning of rising upward as Phoenix. This work also paved the way for his collaboration with the internationally renowned Chinese The completion of "Advent of the Phoenix" marked a new stage of Yuyu Yang's creation. Many works come from the Chinese traditional thinking showed up one by one.

In 1977, Yuyu Yang was touched and inspired by the laser music performance in Kyoto, Japan, and began to advocate laser art. He founded the Chinese Laser Association with Chi-lu Chen and Kao-wen Mao and China Laser Association, and pushed the concept of blending technology and art. "Fire of Life" in 1981, was the first sculpture combined with technology and art and it drew many young artists to participate in it. In 1981, the 1st Exhibition & Congress of the International Society for Laser Artland at the Grand Hotel and Observatory was held in Taipei.

In 1986, Yuyu Yang's wife Ding Lee passed away and her daughter Han-Yen became a nun. Yuyu Yang's life was transformed to an inner stage. He revisited the Buddha stone caves at Loyang Long-men and Datung Yuen-gang in 1988, and two years later, he published a paper entitled "The Future of Environmental Art in China" in a Chinese Oriental Culture International Seminar at Beijing University. The "Yuyu Yang on Ecological Aesthetics" was published in installments in China Times Express Column and Min Chung Daily. Meanwhile, he spent most time and energy on planning, designing, and constructing the landscapes and buildings of Wan-fo City in the USA.

In 1993, the Executive Yuan awarded him the National Culture Medal, recognizing his lifetime achievement and contribution to culture. Taiwan Museum of Fine Arts held the "The Retrospective of Yuyu Yang" to trace back the thoughts and footprints of his artistic career. In 1996, "Lifescape - The Sculpture of Yuyu Yang" was held in west Chelsea Harbor, London, under the invitation of the England's Royal Society of British Sculptors.

In August 1997, "Lifescape Sculpture of Yuyu Yang" was held at The Hakone Open-Air Museum in Japan. Two months later, the remarkable man who had dedicated his entire life to art, died of illness at Fayuan Temple in Hsinchu where his beloved daughter became a nun there.

Being an artist born in late Japanese dominion and grew up in early postwar period, Yuyu Yang didn't limit himself to any fixed type of painting or creation. Therefore, except for the well-known sculptures and wood prints, he left a great amount of works having certain artistic quality and taste including oil paintings, photos, laser art, and the so-called "impure art": art design, illustrations and comics. Yuyu Yang is the omni-bearing artist who approached the native land, got close to daily life, pursued advanced ideas and got beyond himself.

In 1994, Yuyu Yang was invited to design a Lifescape for the new library information plaza of National Chiao Tung

University. This "Grace Bestowed on Human Beings", completed in 1996, was for NCTU's centennial anniversary.

In 1999, two years after his death, National Chiao Tung University formally set up Yuyu Yang Art Research Center, and cooperated with Yuyu Yang Foundation. Under special subsidies from the National Science Council, the project of building Yuyu Yang Digital Art Museum was going on in 2000. In 2001, Yuyu Yang Literature Archives and Yuyu Yang Electronic Databases were under construction. Besides, *Yuyu Yang Corpus* was also compiled at the same time.

At the beginning of 2002, as outside counselors, Prof. Bao-yao Lin, Juan-ying Yan and I were invited to the first advisory meeting for the publication. Works of each period were scattered in the campus. The initial idea of the corpus was to be presented in three massive volumes - the first and the second one contains photos of pieces, and the third one contains his journals, work notes, commentaries and critiques. The committee reached into consensus that the form of selection was against the spirit of a complete collection, and will be deficient in further studying and preserving; therefore, we were going to have a whole search and detailed arrangement for Yuyu Yang's works.

It is a tremendous work. Considering the heavy workload of Prof. Bao-yao Lin and Juan-ying Yan, Kuan-chian Shih, the President of Yuyu Yang Art Education Foundation and the third daughter of Yuyu Yang, recruited me to help out. With the permission of the NCTU, I was served as the chief editor of *Yuyu Yang Corpus*.

I have traveled northward from Tainan to Hsinchu at least once a month to participate in the task since February 2002. Though the research room is at the basement of the library building, adjacent to the art gallery, its spacious design brings in sufficient air and sunlight. The research room equipped with modern filing cabinets and computer facilities shows the great support of the NCTU. Several specialized researchers and part-time students were buried in massive amount of papers, and were filing all the data patiently. The work was originally scheduled to be done by the end of 2002, but numerous documents, sketches and photos were sequentially uncovered from the workroom in Taipei and the Yang's residence in Puli. Yang is like a dedicated historian, filing, recording, and saving all these data so carefully. He must be the only one to do so on both sides of the Straits. The historical archives he compiled are the most important firsthand records of Taiwanese Modern Art movement. And they will provide the researchers the references to have a clear understanding of the era as well as him.

The final version of the *Yuyu Yang Corpus* far surpassed the original imagination. It comprises two major parts - Artistic Creation and Archives. Volume I to V in Artistic Creation Section is a large album of paintings and drawings, including Volume I of embossment, lifescape embossment, sculptures, lifescapes, and trophies; Volume II of prints, drawings, laser works and photos; Volume III of sketches; Volume IV of graphic designs, illustrations and comics; Volume V of chronology charts, an essay about his creative experience and some selections of Yang's critiques, journals, newspaper clippings, weekly notes, correspondence, process of sculpture creation, projects, historical documents, and photos. In fact, the content of Volume V is exactly a selective collection of Archives Section, which consists of 18 detailed Books altogether, including 3 Books of articles, 5 Books of research essays, 1 Book of early diary, 2 Books of working notes, 4 Books of correspondence, 2 Books of historical pictures, and 1 Book of biographic chronology. Volumes VI to XII in Artistic Creation Section are about lifescape projects. Throughout his life, Yuyu Yang advocated the concept of "lifescape" and many of his projects are the extension and augmentation of such concept. Some of these projects were completed, others not, but they are all fruitfulness of his creativity. The preserved documents can be the reference for further study. Maybe some of these projects may come true some day.

This volume, the 18th one of *Yuyu Yang Corpus* and also the third volume of "Research Essay," collects every

commentary and report of Yuyu Yang from scholars, commentators or mass media. Because of its huge quantities, this volume collects the articles from 1980 to 1990.

The articles collected in "Research Essay" can be separated into two categories. One is comment or introduction of Yuyu Yang and the other is the one partly refer to Yuyu Yang's name or work in introduction joint exhibition. Some articles of the later category might be long and some might be short, however, they are well preserved in compilation because of the need of study.

Most articles came from Yuyu Yang's careful newspaper cutting or collections before his death. Some articles were found and gathered by members of the research center. Some articles were lost reference then; therefore, the accurate time and place of the edition were hard to prove. It needs further correction.

The arrangement of articles is by year order. There are 126 articles collected in this volume in 1980's and 48 articles collected in this volume in 1990. Total are 174 articles. We express our deep respects and appreciation to those authors. For those who couldn't be asked for approval, we hope your forgiveness and tolerance on the basis of cherishing and supporting the artist of Yuyu Yang.

It was a wonderful experience to participate in editing the Corpus for Yuyu Yang Art Research Center. I spent several beautiful nights at the guesthouse next to the library. From cold winter to early spring, the wind of Hsin-chu and the undulating campus of National Chiao Tung University left me an unforgettable memory. Many times I had the pleasure of getting together or dining with the school president Chun-yen Chang and his wife and other related administrative officers. The school's long history and its vitality made a deep impression on me. Under the humane principles, the president Chun-yen Chang and related administrative officers support to the *Yuyu Yang Corpus*. This corpus has left the precious treasure of art and culture history in Taiwan. It is like laying a big stone in the art forest. The "Tower of Dreams" will stand erect on this huge stone.

I am so proud to take part in this historical undertaking, and I appreciated the staff in the research center, including Ling-ju, Wei-ling, Hui-ming, those who left the office, Yi-hsun, Mei-jing, Lu-hai, Ying-long, Xiu-hui andShan-shan. Their dedication to the work impressed me a lot. What Master Kuan-chian Shih, Fong-sheng, and Wei-ni have done for their father belongs to the people and should be highly appreciated.


Chief Editor of the Yuyu Yung Corpus

Chong-ray Hsiao

Chong-ray Hsiao


編輯序言

　　楊英風逝世後留下了上萬筆的圖文資料，包括作品圖片、生平照、工作照、證書、公文、藍圖、書籍、書信、文章、報導……等，《楊英風全集》第16卷至第20卷即收錄楊氏生前相關之報導及評論文章，由總主編蕭瓊瑞老師定名統稱為「研究集」。

　　其實楊英風曾將其所寫之文章及相關報導、評論整理編印成冊，如《牛角掛書——楊英風景觀雕塑工作文摘資料簡輯》、《龍鳳涅盤——楊英風景觀雕塑資料簡輯》等書均是，但是這些書收錄的文章都有其特定的年代，無法概括全部。因此若要較全面且完整的呈現，勢必要重新整理所有的相關文章及報導。首先必須在資料堆中將與楊氏相關的報導及評論文章挑出，其次將每篇文章影印後分別裝入資料袋中，並依年代排列放置於櫃子裡，然後打字，再由工讀生做初步的校對，最後才由分冊主編進行再校對及文章的配圖，如此即完成了出版的前置作業。另外，為了怕還有遺漏的文章，則利用網路搜尋，並至圖書館影印存檔、打字，再收錄至書中。因此，雖不敢言「研究集」收錄了所有與楊英風相關的文章，但可以確定的是為目前收錄楊氏相關文章最豐富之書籍。

　　本冊為研究集的第三集，收錄的文章年代為一九八○至一九九○年。編輯時按照日期順序排列，文章的原始出處則列於每篇的文後。而往往同一事件的發生，有些報導式的文章大多雷同，未免重複，則擇一較全面且有代表性的呈現給讀者，其餘均列為相關報導，並記於文後，以便讀者日後找尋相關文章之用。再則，也有些文章重複發表於不同刊物，題名也不盡相同，則擇一較早發表者，其餘的也記於文後。此外，有些報導的內文與實際情形有所出入，編輯時則維持原樣，於文後再用註釋說明。

　　「研究集」的出版不但可以對研究或想了解楊氏一生事蹟的讀者有所幫助，並可見證一位終生立志為景觀藝術努力的藝術家奮鬥及成功的過程，無形中具有正面的教育意義。

　　感謝交大圖書館提供工讀生協助打字及校稿，最重要的是基金會董事長寬謙法師的支持及總編輯蕭瓊瑞老師的指導，讓此冊得以順利出版。

楊英風藝術研究中心
研究員　賴鈴如

Editor's Preface

Yuyu Yang left thousands of documents in a variety of forms, including photos of his works, photos of his daily life, certificates, governmental papers, blueprints, books, articles, and news reports. In *Yuyu Yang Corpus* Volume 16 to Volume 20, readers can find news reports and commentaries referring to Yuyu Yang during his lifetime; the Chief Editor, Mr. Chong-ray Hsiao, entitled them as *Research Essay*.

As a matter of fact, Yuyu Yang compiled his articles, news reports as well as commentaries into books, like *Career Materials of Prof. Yuyu Yang-Lifescape Sculpture 1952-1988* and *Career Materials of Prof. Yuyu Yang-Lifescape Sculpture 1970-1991*. In these books, readers can obtain relevant articles of Yang's during the specific time; however, they will fail to locate the articles at which the dates are not included. Therefore, in order to document Yuyu Yang's life in many aspects in a comprehensive way, it was essential to re-collate all the existing pertinent articles and news reports. It took several steps to accomplish it. First, all of the applicable Yang's news reports and commentaries needed to be selected from the piles of files. Second, each article needed to be copied and saved into a documental envelope individually, and chronologically stored into the filing cabinets. Then, these precious documents needed to be typed into digital files, and then the work-study students performed the preliminary collation. Last, the editors had to carry out the second collation and to make sure the pictures were matched the articles. Above were the procedures of preceding operation. Furthermore, for the purpose of collecting all the articles in existence, we also searched on the internet. After going through the preceding operation shown above, the online articles were also embodied in the *Research Essay*. As a result, we do not know the *Research Essay* gathers all the correlative articles of Yuyu Yang; however, we are sure the *Essay* is the most complete album that collects both Yang's published and unpublished articles at the present time.

This book is the third volume of the *Research Essay*; readers can find the articles written between 1980 to 1990. Additionally, the Research Essay was edited chronologically. Each article was followed by its source. Generally speaking, there were many articles that might describe the same event. For fear of repeats, we selected only one article that was the most both important and comprehensive. For the convenience of readers' search, the rest articles were listed right after the selected one as relevant reports. What's more, we also found some articles were issued in different publications with different titles. We chose the article issued at the earliest time, and the rest were also listed after the article. More to this point, some news reports were not exactly the same as the reality. We maintained the contexts of the news reports; however, we added some explanatory notes after each report, if required.

The appearance of the *Research Essay* has imperceptibly presented positive educational significance. It is an important reference book for those who are doing research about Yuyu Yang. It is also an evidence of an artist who devoted his lifetime to landscape art; in addition, readers can get an insight into how his endeavors led him to the path of success.

A host friends and colleagues have been instrumental in bringing this book to fruition. I am hereby indebted to National Chiao Tung University Library, for their offering more manpower to assistant us in many ways, such as typing and proofreading the texts. Most important of all, I must thank President Kuan-chian Shi of Yuyu Yang Art Education Foundation who has been extremely supportive, and Mr. Chong-ray Hsiao who has been very kind in being our instructor.



Yuyu Yang Art Research Center
researcher
Ling Ju Lai

Ling-ju Lai



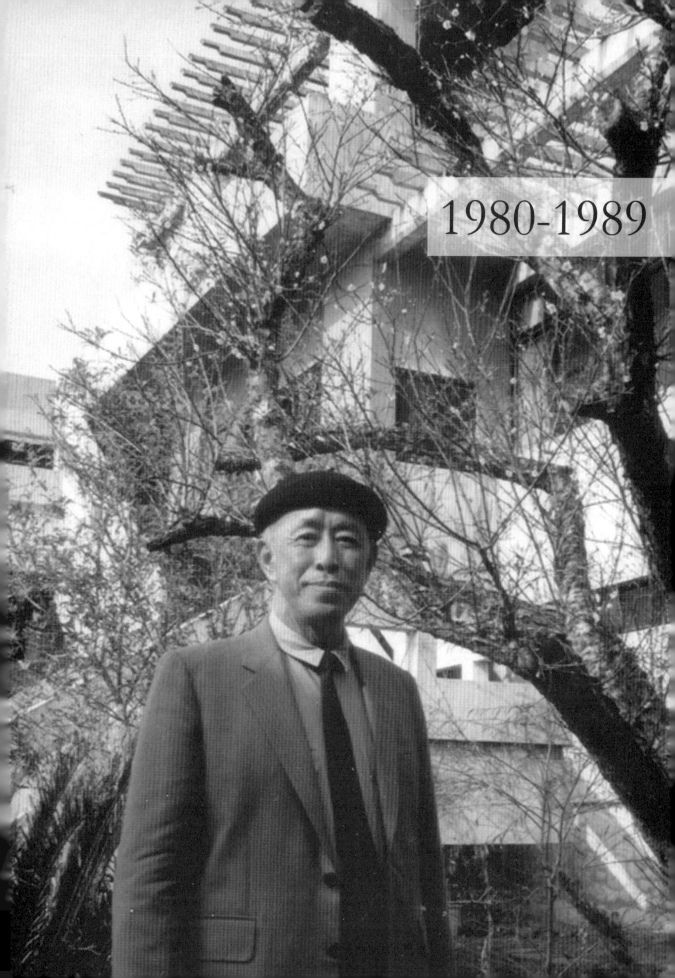

1980-1989

Through laser art,
the public can be made aware of the benefits
to be derived from the laser – its uses
in industry, medicine, as well as
in the country's defense.

LASOGRAPHY
THE CHANGING IMAGE
FROM "DEATH RAY" TO PRODUCETIVE PARTNER
by Li Lung-ping

The laser is used for a multitude of purposes – from treating detached retinas and skin can-cers to monitoring pollution levels and transmitting phone calls; from cutting fabric and inspect-ing bridges and aircraft to laying out vineyards and cleaning the marble statuary of Venice. And now, this dedicated group of artists and scientists are succeeding in placing the laser securely alongside the palette and brush as an artist's tool.

The basement door reads "Nondestructive Testing Lab." conjuring up expectations of bal-ance scales and slide rules, stress charts and endless columns of figures. Entering the room, you are bathed in dim light, and it takes a while for your eyes to adjust. Slowly, you become aware of a pencil thin bright red beam of light criss-crossing the room at sharp angles, bouncing between tiny mirrors seemingly placed at random. After tracing its angular pathway through the air, the beam splashes across the wall in an intricate swirl of brilliantly colored patterns.

This is the studio-lab of the Chinese Laser Institute of Science and Arts and, as their name suggests, they are working on the borders of two disciplines which have usually been considered mutually exclusive. We generally think of science as concerned with hard, cold facts, and art as concerned with feelings and beauty. Here, in the intensity of a laser beam, a dedicated group of artists and scientists are successfully fusing the realms of art and science. As Professor Hu Ching-piao, supervisor for laser technology, humbly explains, "What we are doing is trying to dig out the beauty of truth. All this beauty is there within the beam: we are just doing some dig-ging work."

The Chinese Laser Institute of Science and Arts is the brainchild of Professor Yuyu Yang, world renowned sculptor and architect, whose long list of credentials spans the gulf between the two disciplines. Introduced to laser art three years ago by a friend in Japan, he has been steadfastly

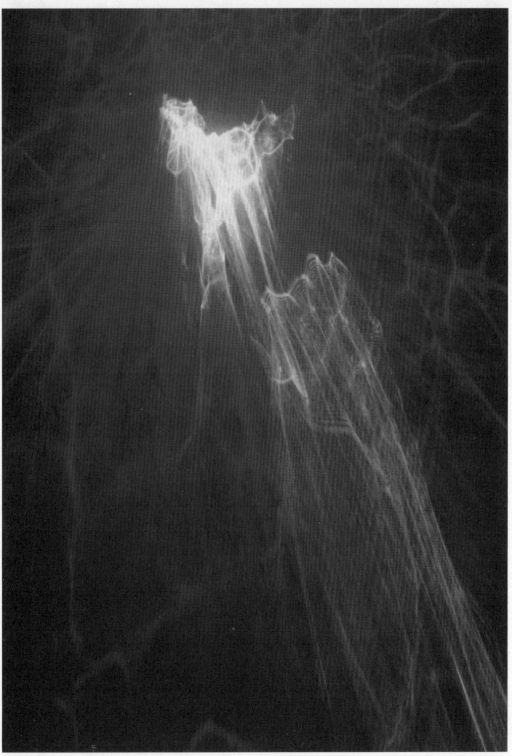

"Holy Light" by Yuyu Yang.

promoting the use of lasers to produce works of beauty and inspiration. His experience as the only foreign member of the governing committee of the Nippon Laser Association led to the creation of the Laser Institute here in the ROC.

Professor Yang; his son, an accomplished artist in his own right; and a number of other prominent artists, scholars, scientists, and businessmen approached Professor Ma Jih-chen, Director of the Tjingling Industrial Research Institute, which was carrying out scientific research using lasers, and this led to a most fruitful association. Since early February, artists have been using the lasers of the Tjingling Institute in a pioneering project, which is putting this advanced technology securely alongside the palette and brush as an artistic tool.

Professor Yang is fervently enthusiastic about the future use of lasers for a multitude of purposes, and feels that the work they are doing here is extremely important in bringing the potential applications of this technology to public attention. As with any new technological advance, the laser can be used for good or for destructive purposes. And Professor Yang believes that, through laser art, the public can be made aware of the benefits to be derived from this instrument, and that the prevalent idea that the laser is only an instrument of destruction will fade away.

What, actually, is a laser?

The word itself is an acronym for "Light Amplification by Stimulated Emission of Radiation." The laser, invented in the United States in 1957, is basically a means of producing a highly concentrated beam of light. It is based on the principle that atoms can exist at different energy levels.

In the laser tube, atoms are subjected to an electric, magnetic, or radio frequency field which "pumps" the atoms up to a higher energy state. When an atom which has been thus energized is hit by a photon of the right frequency, it not only emits a photon which exactly matches the original photon absorbed, but it also emits a second photon as the atom "decays" – dropping down to its original, or "ground" state. When more than half the atoms in the tube have been pumped up to a higher energy state, then there is a net gain in photons, and the light is said to be "amplified."

Aside from being a storage space for the atomic medium, the laser tube also acts as a resonating chamber which tunes the photons to particular wavelengths. On one end of the tube is a

highly polished 100 percent reflective mirror, and facing it on the opposite end is a less reflective mirror. The newly produced photons bounce back and forth between these mirrors, multiplying greatly as they hit atoms in the tube; some of them escape through the second mirror, thus producing the ray.

The paths of these photons are parallel; because of the tuning of their frequency, the beam itself maintains a high degree of monochromicity, or purity of color. The colors produced by a particular laser depend not only upon the nature of the atomic medium (helium-neon, for instance, produces red light, and argon produces a range from purple, through green and blue), but also on the wavelength of the original photons used to bombard the energized atomic medium. With the use of different laser sources, the entire visible spectrum into the ultraviolet range can be produced.

The laser beam so produced is capable of a vast range of strength, and the helium-neon laser used by the China Laser Institute is so benign that one could stand directly in its path for quite some time without suffering any ill effects.

The common conception of a laser, however, is that of a deadly weapon. In fact, the use of the laser as a weapon is very difficult in the Earth's atmosphere, because the air molecules quickly diffuse the beam. Its main military use is as a highly efficient instrument for tracking missiles and satellites. In its short history, however, the laser has been applied for a multitude of peaceful and productive purposes. Lasers are used to excite the core of a nuclear reactor in electric power stations. Because of the extremely high frequencies of laser beams, they are capable of handling many more units of information than radio signals, for instance, and have a bright future in the communications field. The lasers used by the Tjingling Institute to produce works of art are also used in nondestructive testing experiments.

As a precise measuring instrument, the laser can detect areas of stress, fine cracks, and weak welds in solids, and thus has many useful applications in the safety testing of bridges, aircraft, etc. Lasers used for such purposes are much more sensitive than more commonly used techniques such as x-ray and ultrasonography.

As a kind of radar, lasers are also used in weather studies and pollution monitoring, and in

medicine, the laser is used to repair detached retinas and to irradiate skin cancers. It is an important industrial cutting tool in the metalworking and apparel trades, and has even been used to clean the marble statuary of Venice, Italy.

The use of the laser for artistic purposes is quite a new development. There are presently teams in Europe, the U.S., Japan, and the ROC exploring the use of the laser as an artistic medium, and the public reception of this new art form has been quite positive. The purity of color, the infinitesimal detail, and the brilliance of laser art has captured the imaginations of millions the world over, and artists have flocked to this new medium for experimentation.

Contrary to the popular conception, one can purchase a simple laser quite cheaply – for about US$100 for a helium-neon type – quite within the range of most artists' personal budgets. Of course, the more powerful and sophisticated lab models are much more expensive.

Artists and philosophers have always been fas-

"Two Cross" by Yuyu Yang.

cinated by light, and with the laser it is possible to create directly with light itself, without using photographic film to capture images. Once the beam is produced, it is passed through different lenses and gratings and focused to create the desired image. An infinite number of images can be created by varying the types of optical transformations through which the beam is passed, and a dynamic picture is easily produced by continuously altering the arrangement of lenses and gratings.

The purity of color produced by the laser is one of its major attractions for modern artists. This is fully apparent when viewing the work directly as it comes from the laser itself. Unfortunately, no photographic process or printing technique can fully capture the intensity or subtlety of the colors or the intricate detail of the laser image. This problem, however, is one of the many which are being addressed by the China Laser Institute's talented staff.

Like any other artistic medium, the laser also has its limitations. It lends itself easily to abstraction, though the artists at the Institute have succeeded in conveying the impressions of schematic landscapes and waterscapes. This abstraction, however, is also one of the great attractions of laser art. A commonly expressed feeling of the experience of laser art is that of entering another space where the imagination is totally free to create its own associations and conceptual references. In a sense, laser art is an example of the democracy of creator and audience, as both are free to construct their own interpretive systems.

In little more than a year of work, the artists and technicians working in the ROC have made remarkable progress. "Their recent achievements astounded three visiting Japanese specialists in the field when the latter visited their lab, for in this short period of time, the artists at the China Laser Institute have been able to surpass the accomplishments of other nations in this field.

This has been possible for two reasons. Most other countries have depended upon scientists to explore this field, and thus the artistic consciousness of their projects has not been high. Here, most of the people working with the laser are artists. The laser is a tool, and its use depends upon the person who is using it. If an artist uses a tool, what he or she will create is art; if a scientist uses the same tool, chances are that he or she will create science. The second reason for the China Laser Institute's great success is that everyone in the lab is of equal status - there is no

"boss." This leads to the free exchange of feelings and ideas which makes fast progress possible. Morale in the lab is very high, and, because scientists and artists get along together well in this environment, science and art also can be successfully fused, as they continue to dig out and present to the public the beauty which they find in scientific truth.

"VISTA", p.5-10,1980.1, Taipei:China Publishing Company

藝鄉
── 大漢雷射的發射站
文／小方

假如有一天我們可以在雲彩上寫字，在天空做廣告，穿自己會發光的衣服，處在一片不需電燈而閃閃發光的世界裡，那是多麼的奇特呀！現在這種幻想即將成眞了。

雷射在實驗室中已不稀奇，但卻未曾在戶外使用。爲了要讓大家了解雷射的神奇，認識雷射所造成的景像，楊英風先生和幾位朋友特別買了一部機器，在他的事務所中闢了一個空間，向大家展示其功能和所有雷射的成果，稱之爲大漢雷射科藝研究社。（信義路四段一號水晶大廈六樓）

這個研究社所有的費用都由楊英風先生等十餘人支出，由私人團體做科藝研究，勢必要有相當大的犧牲。這十多位成員中，大部分是科學界人士：有雷射專家、電子專家：專事雷射儀器的製造和修護人員，也有藝術家，他們主要是希望帶動社會，使大家了解雷射的重要性和功能。他們相信科學與藝術的結合是絕對存在的，而且利用雷射儀器，可以見到三千年後的世界。

這種展示方式是半公開性質的，主要是讓大家與科藝界多接觸，把環境、美術與生活結合在一個空間，使人們不僅可以享受到科學的神奇，而且可以體會到科學的藝術。展示室中除了掛一些雷射的圖片供人欣賞，另有桌、椅供人休息，還有茶點的招待。因爲該場地只是楊英風事務所的一個空間，另有一部分是辦公室，所以希望來往的朋友們，不要妨礙到工作人員處理事務，但只要對雷射有疑問，他們也會代爲解答。這個空間只做展示和處理公事用，眞正的研究工作是在慶齡工業研究所。

實驗室所研究雷射的內容極豐富，現在主要是探討全象攝影，即是使照片有立體的感覺，如一張海景照片可感覺到海浪的拍擊，這都是雷射的功效。

雷射有極高的靈敏度，屋外車輛經過的震動都可能感受到，所以研究室也有防震設備。雷射是一種純光學的自然物，其色光與我們所繪出的顏色不同，所以只看圖片未必能完全體會，必須親自觀察、體會。在戶外使用雷射，必須用雲、煙、灰塵做媒介，若空氣太乾淨了，反而看不見。雷射運用的範圍很廣，如電訊、電話、測量、醫學（尤其是眼部的手術）、焊接……等，未來的精密工業必也仰賴於它。

八月八日至廿四日在敦化北路三四九號二樓太平洋聯誼社，舉辦了大漢雷射景觀展和關於雷射的演講，八月十六日十四時三十分，楊英風主講「雷射景觀藝術」，八月廿三日十四時三十分，胡錦標主講「雷射全像攝影」。

「開闢嶄新的生活空間」，這是對人類生活的一種努力。

報紙出處不詳，約1980

雷射科藝

文／胡錦標

摘要

　　一九六○年，第一具寶石雷射問世，一九六五年十二月十四日美國西電公司（Western Electric）第一次宣稱把雷射成功地應用於生產線上。自此以後，短短的十五年間，雷射儼然一位科學小神童，侵入了國防、醫學、通訊、情報處理、計量、加工、原子核融合、焊接、美容、攝影、唱片等各領域，大展神通，表現非凡。本專欄系列將系統地分藝術及科學兩大類介紹這顆明日科學巨星的現況，展示其多彩多姿的面貌。

系列（一）
雷射繪畫（Lasergraph）

甲：雷射光的特性：

　　雷射的種類有許多，應用於雷射繪畫上的雷射，必須選用波長在可見光譜範圍內的雷射，最常用的是氦雷射（He-Ne Laser）及氬離子雷射（Argon Laser），前者發出的光為紅色，後者則可產生藍綠兩種光。雷射光有下列四個特性：

　　一、光束平行性：一般光源發出的光，擴散角大，其明暗隨距離遞減極速。雷射光束由雷射管射出擴散角極小，雖行經長距離，除非用透鏡予以擴散否則強度及光束大小改變極少，故可運行很遠。

　　二、同調性：因雷射光係以激發輻射的方式產生，其各光子間具有固定的相位關係，可以造成干涉現象。

　　三、單色性：雷射光的色調遠較一般光源單純。

　　四、高強度：雷射光的總強度雖不大，但由於光束面積小，所以單位面積的強度遠超過一般光源。

　　以上雷射光的特性，可以造成特殊的視覺效果使雷射光成為一種奇特的視覺藝術工具。

乙：雷射繪畫的先驅

　　藝術家們接觸一種新的表達工具，常能創新藝術的形式與內涵，或者開拓一個新領域，雷射光的特色及氣質，到一九七一年時就被幾個藝術家所捕捉運用，開創了大自然中真與美結合的雷射藝術。

把雷射繪畫配合音樂，創造出許多隨音符躍動、旋轉的奇幻景象或圖案，謂之雷射音樂映像（Laserium）。雷射音樂映像的起源，可以追溯到一九七一年美國人Ivan Dryer創立雷射映像公司，一九七三年首先在洛杉磯的格里夫觀測臺（Griffith Observatory）展出。如今美加地區，曾經目睹雷射音樂映像的人數已超過二百萬人，它也已經在世界上二十幾個城市展出。日本東京池袋的Sunshine 60頂樓也有Laserium，每天展出兩場。六十八年七月台北及高雄也曾經展出過由Bruce Rogers及Gary Levenberg兩人合組的雷射音樂映像。

曾經目睹這種表演的人，對於雷射音樂映像有如下的評語：「簡直令人心驚膽跳」「一大群學生在房間內一會兒被這種光線唬得目瞪口呆，默然無語，而在緊接著的另一刻又傳出天崩地動的喝采聲。」

這種多樣變化的光線及聲音造成了視覺及聽覺感受上的層面，讓人不禁「驚奇不已」或「這死亡光線美得令人留連不捨」。

原為作家、導演、攝影師而又通音樂、天文、哲學的Ivan Dryer對這種雷射音樂映像

胡錦標　光輝（刀光）　1980　雷射

技術有很特殊的藝術觀，他說：「雷射音樂映像可以激發，引領人們進入一種平時達不到的心靈境界，它也是一種抽象經驗，可使人們不受限囿，自由地建構自己的意義，使心靈免於任何特定的解說。」他認為，雷射音樂映像是一種表達「宇宙覺醒」的工具！

我們希望讀者看到本文所附的雷射繪畫，雖則它們是靜態的，但它們的奇特構圖及色彩，也能使你自由地建構你自己的解說！

丙：國內的探索

我國名雕刻家、景觀設計家楊英風教授是「中華民國雷射科技藝術推廣協會」的發起人之一。楊教授身兼美國加州法界大學藝術學院院長及日本雷射普及委員會惟一兩位外國籍委員之一。楊教授接觸雷射多年，是國內藝術界倡導雷射藝術的先驅。

楊教授在日本雷射表演中心第一次看到雷射繪畫時，讚歎地形容：「寬約十六分之一吋的雷射光的掃射，在一秒鐘內可以來回掃射幾百至幾千次，所以由起初的一個小點，很快便能擴展成線，再成面。當它與音響相應出現時，那光彩的幻影成了有生命的東西在空中奔駛追逐。有時，雷射光的三原色，以高速的轉動、形成各式各樣旋轉及色彩鮮艷的圖案，既像雲，又像蛛網，那形態比萬花筒還要千奇萬變，人們坐在拱型的圓頂下，如同置身在一個瑰麗十彩交織的立體世界裡。」

由於雷射音樂表演的刺激，日本立刻成立了「雷射普及委員會」積極展開各項雷射研究。楊教授想起自己國家的需要，於是回國之後，也極力呼籲重視雷射。

畫家席慕容小姐，去年底曾在太極畫廊展出雷射繪畫，這次的展出，是國內第一次正式的雷射繪畫展，席慕容小姐的先生劉海北博士是雷射專家，所以她有機會看到雷射光折射時所產生的瑰麗景象，於是身為畫家所具有的靈敏感觸，加上參與中華民國雷射科藝推廣協會的籌備活動，這些地利人和的條件，使她開始嘗試雷射繪畫。席慕容小姐的這個創舉，相信會促使國內更多藝術家注意這種新的表現工具。

由慶齡工業發展基金會及國立台灣大學合設的慶齡工業研究中心，其「非破壞檢測及力學實驗室」在台大機械系胡錦標教授的主持下，近年來極力推廣雷射，在科藝上的應用研究，最近接受楊英風教授負責的「大漢雷射科藝研究社」委託正進行系列的雷射藝術研究。《明日世界》的系列專欄即由該實驗室負責。

楊奉琛　廉掩羞陽　1980　雷射

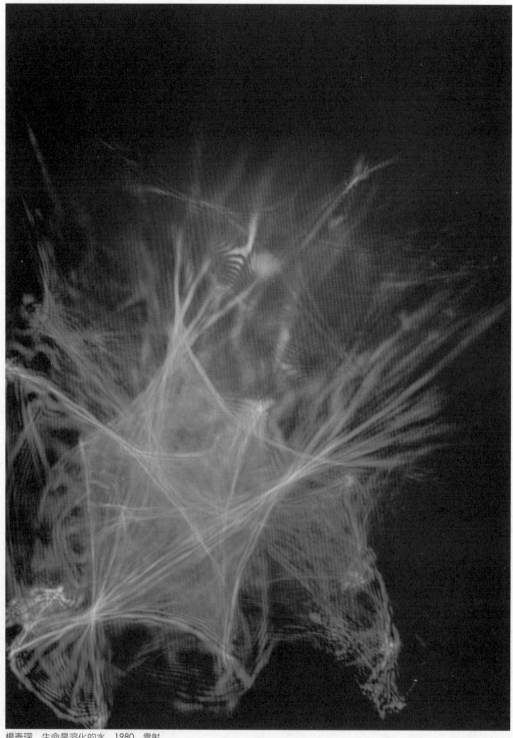

楊奉琛　生命是溶化的水　1980　雷射

丁：雷射繪畫的表達技巧

雷射繪畫的光源為氦氖及氬離子雷射，結合光學上折射、反射、繞射、掃瞄、重覆曝光的各科技巧，便可以創造極為複雜的視覺效果。本文後的展出作品都是利用上述技巧所產生的。以後將進一步結合濾光、偏極光、疊紋等技術創造更獨特的雷射繪畫。最後還可以配合振盪器、濾波器及變相器及音響邁入動態的雷射繪畫世界。

戊：後記

這次雷射繪畫的嘗試，承蒙《明日世界》賴金男、王丁泰兩先生鼓勵，慶齡工業中心主任馬志欽及大漢雷射科藝研究社楊英風教授的支持。展出作品的主要策劃人為楊英風教授長公子楊奉琛先生。另有華明琇小姐，李執中先生等協助策劃。實驗室黃緒哲同學、章明同學多方協助，使工作得以順利進行。也感謝中視張照堂先生及聯太國際股份有限公司鄭志宏先生，名詩人羅門、羅青提供寶貴意見，特此致謝。

原載《明日世界》第63期，頁24-26，1980.3.5，台北：明日世界雜誌社

雷射藝術的面目

文／鄭慧卿

去年十二月，席慕容在太極藝廊展出雷射繪畫，「以光代筆」，展現一幅幅光束交織的絢爛彩畫，引起各界的評論。

雷射藝術發展七年來，這是國人首次公開展示作品，席慕容當時曾說：「我只是初步介紹者，一定要有更多藝術家來參加，才會有更好的作品。」這一次的衝鋒，刺激了一群真正關愛雷射的有心人──「大漢雷射科藝研究社」，他們在推展雷射的科技用途之餘，也開始用心開拓國內的雷射藝術前程。

不可否認的，藝術結合科技的嶄新嘗試，是現代藝術的一項必然趨勢，其成果可能是曇花一現，也可能開闢出一個新的領域。目前，這個「結晶」正處在「天才」與「白癡」的身分評價中，在它成長之前，我們有必要先釐清它的面貌。

雷射是什麼？

雷射，是本世紀繼原子能、電腦之後的第三大科學發明。

一九一七年，愛因斯坦發現「受激輻射原理」，此後數十年，科學家們一直致力於探索產生雷射的條件。一九六○年，第一具紅寶石雷射製成，雷射於是就此展開了它的無限潛能。短短二十年，雷射已一躍為科技紅人，廣泛地被運用於軍事、工業、醫學、科學，乃至藝術。在武力功能上，它的剽悍足以毀滅整個地球，在和平功能上，它的溫柔可以為民謀福、活人無數。

簡單說來，雷射是一種光體、一種物質，本身由高位能轉向低位能時，所激發出來的微光，然後經過反射鏡放大成肉眼可見的有色光體。也就是科技電影中，具有超強毀滅威力的「死光」。

雷射原文LASER，是由五個英文字的字首組成：Light Amplification by Stimulated Emission of Radiation，意思是「由受激輻射所加強的光」。就由於它是利用「受激輻射而生光」的原理，因此優異於一般「自動輻射而放光」的光源，而具有幾種寶貴特性：亮度高、顏色單純、方向性好、幾乎可成一束平行光束。也就因為它的光波能夠貫注、不擴散，致使它的力量足可強過日光一百萬倍！

產生雷射的氣體介質一定要置於真空管中，外頭配合不透明與半透明的兩面鏡子，加上電壓或其他能源後，「光子」（一種能量）便在鏡間來回撞擊，經由這種連鎖反應，而發出高強光。但是雷射雖然直來直往，我們卻可運用折射、反射、掃描、過濾等等方

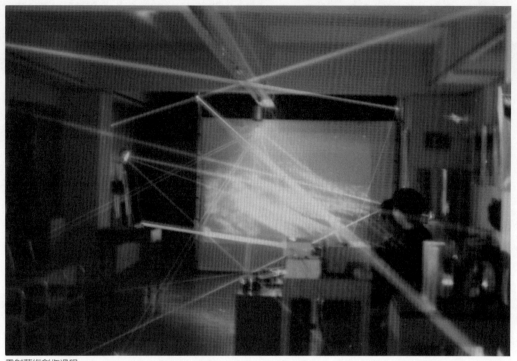

雷射藝術創作過程。

法，讓它曲折迴繞於四面八方，再匯聚一處，形成種種絢麗耀人的奇景幻象。雷射藝術之所以撼人耳目，也就是定基於這些技術效果。

雷射藝術

藝術，是藉由形式、材料，將人類的精神內涵完滿表露出來。正如繪畫用筆、雕刻用刀一樣，雷射藝術的材料是光。其中的差別僅是工具的不同而已，並無損於藝術創作的任何情態，所必須突破的是：技巧的難以圓熟掌握，以及材質儀器的囿限；至於創作的心態與方向，則是任何藝術都必須面對的關口。

雷射藝術的形式，可由四個字概括──「光的捕捉」。

一腦子構圖、一架相機，工作就開始了。首先是運用各種手腕，讓雷射光分由四方張牙舞爪而來，幾經調整，確立光色的形象能表現最圓滿的效果後，快門一按，初步工作便告完成。就像攝影一樣，接下來就是暗房技巧了：重疊、曝光、摻合舊作……，沖洗出來一幅幅令人目眩神迷的繽紛世界，這就是雷射繪畫。

但是，雷射藝術並不僅於繪畫而已，它是多元性的，其中最撼動人心的兩項，首推「全像攝影」與「雷射音樂」。

全像攝影，是利用雷射光源拍出具有實感的立體相片。只要攝製成一張薄薄小小的底片，就可以從各個角度透視這個物體，也可看出物體的正反兩面。甚至，只靠底片的一小部分，就能看到整個立體物的影像。這一進展，可說為攝影技術開發了新紀元。

47

　　雷射音樂，就相當於一連串跳躍舞動的雷射繪畫，配合著音樂的旋律與節奏，糾集在背景幕上婆娑靈動，「繪聲繪影」地造成種種聲與光的眩目幻景。這種視覺與聽覺融合的特殊效果，常予人極大的震撼力。

　　雷射音樂也正是雷射藝術的第一砲。一九七三年，美國人埃文‧德拉耶（Ivan Dryer）首次在洛杉磯展出，利用觀測台的天頂，將雷射光柱與音響成效做史無前例的結合，那種漫天變幻的神奇「光景」，簡直令人彷彿置身另一宇宙。此後，一些科技電影中，就少不得拿它來唬唬觀眾，例如台灣曾上映過的「星際大戰」、「第三類接觸」等就是。

雷射藝術在台灣

　　七年來，雷射藝術已在全球二十多個大城市展出過，台灣在這方面的觸覺則開始於前年。

　　先是楊英風在美、日等地看到雷射藝術種種的作品，受到很深的震撼，於是再深一層

大漢雷射科藝研究社一隅。

接觸研究後，決定向國內推介。

民國六十七年七月，聯合報首次刊出楊英風對雷射藝術的報導。此後，新聞界陸續作了有關的介紹。

十月，楊英風、陳奇祿、毛高文等人共同發起「中華民國雷射科藝推廣協會」，首開國內正視雷射藝術的先聲。協會還未立案，就已有四十餘位在學界與藝術界的頂尖人物列名基本會員。

六十八年七月，專事此道的澳洲人蓋瑞・萊汶倍格來華，在台北、台中、高雄等地，以其所攜來的簡便儀器，作最初步的雷射音樂表演。此時，楊英風深深感到雷射藝術有及時推廣的必要，於是與雷射專家胡錦標等人攜手合作，成立了「大漢雷射科藝研究社」，共同致力於國內雷射藝術的邁進。

十二月，席慕容在太極藝廊舉辦雷射繪畫展覽，是國人第一位公開發表雷射藝術作品的畫家，可惜效果的掌握還不能合乎要求。

這一次的個展，刺激了「大漢社」開始努力於個人創作。今年四月，他們將在太極藝廊做一個雷射藝術的四人展，有攝影、絹印、立體照片等，他們自信，由於光學功能的應用較席慕容精到，作品實質應該進步許多。甚至，在比較外國作品之後，這群大漢精英也得意地說道：絕對超越國外水準！

六月，他們將籌備展出「雷射全像攝影」，期望科學與藝術深一層結合下的「新生兒」，能為現代藝術建立起新的里程碑。

目前，台大慶齡工業設計中心為紀念成立五週年，特別闢出一間大展覽室，自三月二十一日起，展出實驗雷射電影，長期歡迎大眾觀賞。

綜觀台灣目前的雷射藝術，在現階段裡，一切運用當然無法如普通繪畫那麼自由；但在技巧掌握及效果控制上，的確是不斷在躍進之中，假以時日，相信必能有令人刮目相看的突破！每一個新的流派、新的藝術觀在建立之前，恆是荊棘重重的，「雷射」又是廿世紀最時新的工具，自然難以叫安於社會習慣的人完滿的適應與接受，因比在剛起步的伊始，雷射藝術的未來遠景還是不能遽下定論的。

雷射藝術的時代使命

在國外，雷射已逐步走下科學殿堂，踏進工商化、大眾化——雷射唱片可去除一切摩

擦雜音、超級市場利用雷射結帳等——，實與工商業的發展產生密不可分的關係。但在台灣，留意及雷射威力與潛能的人卻有幾多？

「我所以推動雷射藝術，並不只爲了提倡新的藝術潮流，主要還是要利用雷射藝術的震撼性，吸引大家去注意雷射！」

楊英風在國外接觸雷射三年，深感到憑雷射的優異特性，勢必被廣用爲推展工業的利器。我們若不及時開發精密工業，大量運用雷射，則三、五年後，雷射極可能替代所有的電動機器，屆時我們所生產的落後器械勢將形同廢物！

在日本，「雷射大學」已是指日可待的事情，我們若再不急起直追，加緊製造雷射儀器、培養雷射專業人才，則將來台灣的工業勢將遭受慘重的打擊。這不是唬人的，而是已迫於眉睫的危機！

基於時代的需要，推動雷射藝術，來喚起國人注量雷射功能是勢所當行的。我們願讓藝術也分擔起時代的使命來！

原載《雄獅美術》第110期，頁117-120，1980.4，台北：雄獅美術月刊社

雕塑史蹟・思古幽情
古早古早的景象重現

文/溫福興

　　三百年前的人民生活情況，身爲「現代人」只能在史實中略知一、二，台南市有古都之稱，三百年前的文物史蹟保存不少，尤其是安平古堡前的古蹟更令人追思懷古；雕塑名家楊英風就利用這道古牆附近的史蹟公園，雕塑了古時理髮、海上運輸、陸上運輸、陸上交通、耕田等各種形象，這些在都市中已難得一見的景象，出現在都市裡，顯得十分新鮮，更能引發思古幽情。

　　楊英風手下的古時陸上交通是女坐密封轎子，男子則由兩人抬著的座椅，這種交通工具要具有身分或婚嫁才能享受。

　　陸上運輸，不是現代化的汽車，而是牛車，這種牛車並不是現代的橡膠輪，是以圓木穿孔作輪，十分原始。

　　古時理髮，更比不上現代豪華理髮廳中有冷氣設備、彈簧椅、美麗的小姐服務。那個

古時陸上交通。

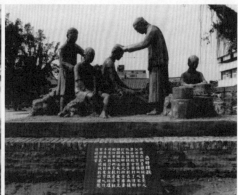
古時理髮。

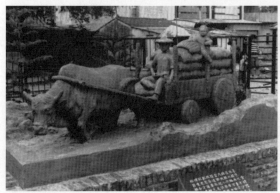
古時陸上運輸。

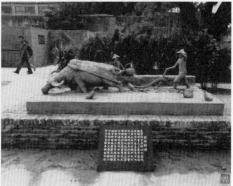
古時耕田。

時候是理髮師傅擔著工具沿街叫喊，遇上客人則就地露天理髮，洗頭是客人自己的事。

古時耕田的情景是水牛拖犁，這種耕作法，迄今還可見到，不過科學發達，政府已鼓勵農民改用農機耕種了，在不久的將來，水牛耕田將成歷史名詞了。

海上運輸，在三百年前只靠帆船，船是木造既不堅固，又不安全，不過能航行海上已是最便捷了，現在帆船反成運動工具，真是不可同日而語。

古時海上運輸。

原載《聯合報》1980.4.1，台北：聯合報社

天地化育宇宙神秘美妙
大漢雷射景觀展
太極藝廊今推出

【本報訊】由藝術家與科技專家合作舉辦的大漢雷射景觀展，定今天至本月十七日每天上午十二時半至六時半，在台北市仁愛路四段一零一號萬代福大樓三樓太極藝廊展出，歡迎各界人士前往參觀。

這種別出心裁的雷射景觀，是由藝術家楊英風、楊奉琛與台大慶齡工業研究中心主任馬志欽及台大機械系教授胡錦標合作推出，以促使科學與藝術結合，捕捉大自然的另一境界的美。

自然界的美是多方面的、這是偶然發現雷射的光束透過不同的媒體，經過各種技巧的運用，所呈現出來的色彩、線條與畫面，竟是多彩多姿，異常的美，這是自然界另一種純真的光色美，是藝術的另一處女地，這就是異樣的雷射景觀。

原載《台灣新生報》1980.4.11，台北：台灣新生報社

【相關報導】
1.〈大漢雷射藝術　太極藝廊展出〉《中國時報》1980.4.9，台北：中國時報社
2.〈系列雷射創作　太極藝廊展出〉《民生報》1980.4.13，台北：民生報社
3.〈雷射藝術〉《民族晚報》1980.4.13，台北：民族晚報社
4.〈大漢雷射景觀展　台北舉行〉《工商時報》1980.4.15，台北：工商時報社

追逐的光束
雷射景觀展
雷射引入畫壇，畫家以光代筆，
個人能掌握的創作部份有多少？

文／衣秋水

我們坐在黑暗裡，靜靜地等著。幻燈機的馬達響了起來，一道白光投射到了牆上。隨著幻燈片轉盤的跳動聲音，白光頃刻間便被彩色的畫面取代了。

白牆上跳動出了一幅幅色彩絢爛瑰麗，構圖靈動不可思議的景觀來。由氦氖及氬離子雷射經光學上的折射、反射、繞射、掃描、重覆曝光的各種技巧，紅、藍、綠三色基本光創造出了千變萬化的視覺效果。

一道流星曳著長尾直衝下來，忽而一隻青鳥。翩然翱遊空中，有時纏繞旋轉的光束輕柔得有如宮紗，有時氦氖離子的紅顏色如地底迸放出的火球，又有時稍顯具象的山水形態有如山抹微雲、長河落日。更有時蛛網般的交錯有如水乳的交融。

黑暗裡不時地傳來了胡錦標教授解說的聲音，竟恍如置身宇宙太空，坐觀生命的神奇奧妙。

去年十二月，女畫家席慕蓉在太極藝廊首次展出了雷射繪畫，是雷射藝術發展七年來，第一次在國內對雷射繪畫所作的介紹。當時曾引起了我一些疑問：如果一件繪畫作品根本沒有畫布，還稱得上繪畫嗎？以光代筆，畫家個人能掌握的創作部份又有多少？如果偶然率高於創作率，能稱為繪畫嗎？這些問題不能圓滿解決時，幻燈片的形式而必稱繪畫，在名稱上就值得商榷了。

這一次，由楊英風、馬志欽、胡錦標、楊奉琛四位分別學藝術、科學卻同時從事雷射藝術研究的人組成的「大漢雷射科藝研究社」，要在太極藝廊舉行他們的作品發表會，名稱則已擴大做「雷射景觀展」，內容也自繪畫擴大到了攝影、絹印、立體照片等範圍。他們期望藉著科學與藝術的結合，並且透過藝術的形式來介招雷射，能讓大眾去熟悉，從而主動去接觸雷射。因為雷射的功能在三、五年後勢必會侵入大眾生活的領域。

雷射專家胡錦標說：「雷射是繼原子能、電腦之後，本世紀的三大發明之一。它的歷史不過二十年。一九六〇年，第一具寶石雷射問世，過了五年，美國西電公司第一個宣稱把雷射成功地應用於生產線上。此後，短短的十五年間，雷射儼然成為科學小神童，侵入了國防、醫藥、通訊、情報處理、計劃、加工、原子核融合、焊接，甚至美容、攝影、唱片等領域，大顯神通。」

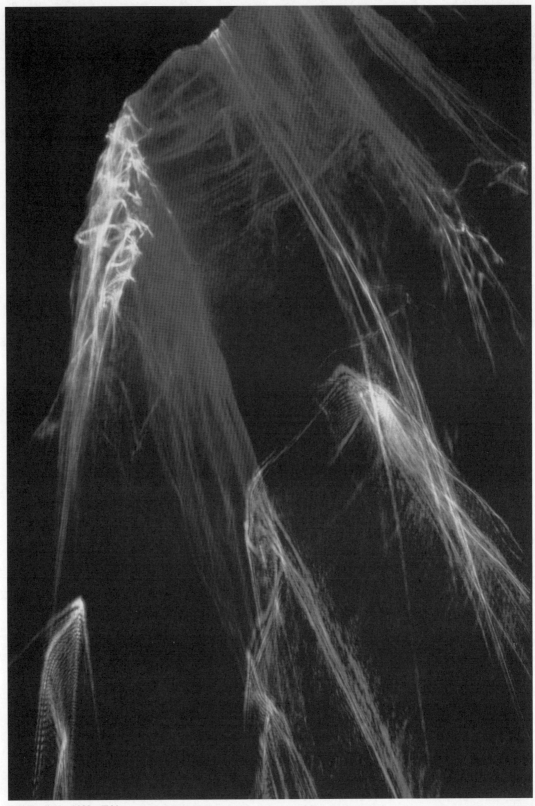

楊英風　山岳　1980　雷射

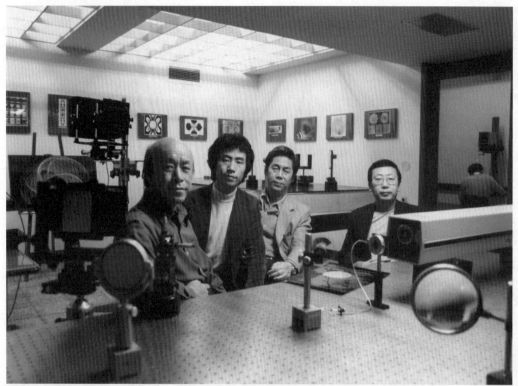

楊英風、楊奉琛、馬志欽、胡錦標（右起）攝於大漢雷射科藝研究社。

雷射的英文名稱LASER，是由Light Amplification by Stimulated Emission Of Radiation 五個英文字母的字首所組成。意思是「受激輻射所加強的光」。如果簡單解釋：雷射是一種光體，一種物質本身由高位能轉向低位能時，所激發出來的微光，然後經過反射鏡放大成肉眼可見的有色光體。也是科技電影裡，人人聞而色變的「死光」。

由於雷射是利用物理的原子構造與分子構造所發明成功的一種「最純粹的光」，它具有了亮度極高，方向性好，幾乎是一束平行的光束，顏色也極單純的特性。由於這些特性，所以可以造成它特殊的視覺效果，也使得雷射光成為一種奇特的視覺藝術工具。

藝術家楊英風認為，真善美的密不可分，便成為科學與藝術結合的前提。他說：「科學家在從事種種研究時，常會發現到許多美好的東西，那些正是藝術家追求的對象。但由於價值觀念的不同，這些美好的事物不會引起科學家的重視，這時就需要藝術家的參與把這些新的發現做充份的發揮與應用。雷射與藝術的結合，便是在這種情況下產生的。」

他回憶三年前在京都雷射表演中心，第一次看到神奇的雷射表演時，受到的震撼：「寬約十六分之一吋的雷射光的掃射，在一秒鐘內可以來回掃射幾百至上千次，所以由起初的一個小點，很快便能擴展成線，再發射成面。當它與音響相應出現時，那光彩的幻影成了有生命的東西在空中奔馳追逐。有時，雷射光的三原色，以繞射高速度的轉動，形成各式各樣旋轉及色彩鮮豔的圖案，既像雲，又像蛛網。我仰視圓頂的螢幕，任那綺麗萬千的北極光在我頭頂盤旋。遠處似乎有個聲音在召喚著，我就像隨著那神奇的光在時空中旅行。」

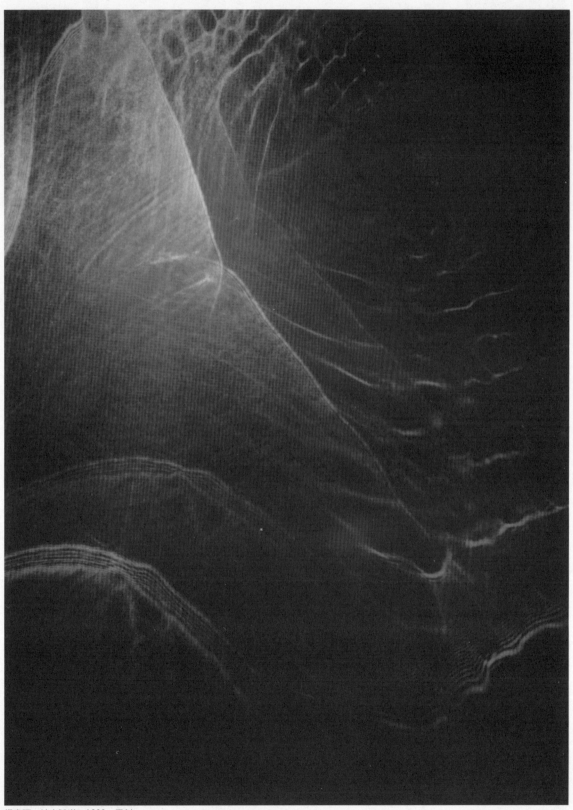

楊奉琛　時光隧道　1980　雷射

　　但楊英風的第一次觀賞雷射藝術表演，距離雷射藝術的首次結合卻已有四年了。一九七一年，年輕的美國人Ivan Dryer創立了雷射映像公司，一九七三年，首先在洛杉磯的格里夫觀測台展出雷射音樂。Dryer原爲作家、導演、攝影師，又通音樂、天文和哲學。他對雷射音樂映像技術有很特殊的藝術觀：「雷射音樂映像可以激發、引領人們進入一種平時達不到的心靈境界。它也是一種抽象經驗，可使人們不受限圍，自由地建構自己的意義。使心靈免於任何特定的解說。」

　　楊英風也說：「雷射是從宇宙最精、最純的本質所散發出的光和能。它與藝術結合所表現出的宇宙生命的跳動，從美的觀點看，竟無一點一滴的敗筆，且是變化無窮的。它能讓人於一刹那間悟出宇宙的原理。」

　　於是，民國六十七年七月，他首次在報端正式把雷射藝術介紹給了國人。十月，「中華民國雷射科藝推廣協會」在楊英風、陳奇祿、毛高文等人共同的發起下成立了。六十八年七月，澳洲人蓋瑞・萊汶倍格攜帶著簡便的儀器到了台灣，在台北、台中、高雄等地作了最初步的雷射音樂表演。此時，楊英風深感雷射藝術有及時推廣的必要，乃與胡錦標等人合組了「大漢雷射科藝研究社」，共同爲雷射藝術的推展而努力。

　　然而他們最終的目的並不僅止於提倡一個新的藝術潮流。楊英風以他在國外接觸雷射三年的經驗表示，雷射的優異特性，在未來勢必會成爲推展工業的利器。鑑於國外二十年來在雷射研究方面的努力及雷射對未來世界可能有的宏大貢獻，他覺得國人不當再旁觀別人的努力，自己卻裹足不前。否則當有一天，雷射替代了人所有的電動機器後，台灣的工業勢必會遭受到慘重的打擊！

　　他更期望的是基於對人類生活新的展望，能善用雷射，幫助人類獲得精神上的純美，進一步建立安和樂利的人間樂土。

原載《時報周刊》第111期，頁107，1980.4.13-19，台北：時報周刊股份有限公司
另載《楊英風景觀雕塑工作文摘資料剪輯1952-1986》頁107，1986.9.24，台北：葉氏勤益文化基金會
《牛角掛書》頁107，1992.1.8，台北：楊英風美術館

雷射景觀^(註)
科學藝術結合
神秘幻彩
表現淋漓盡致

文／侯惠芳

　　雷射是新引進的一項科學技術，愛好藝術的人士在十七日以前，可在太極藝廊看到這項新科學技術，呈現在藝術創作上的面貌。

　　那是四十餘幅，稱之爲「雷射景觀」的創作，由塑雕家楊英風，青年攝影家楊奉琛，科學家胡錦標、馬志欽等提供的作品。

　　楊英風說，像這麼大型地展出雷射景觀，在國內還是首次，身爲日本雷射補給委員會創始人之一的他，很有把握地說：「我深信我們的水準不下於外國的作品。更重要的是，我們表現出十足的東方味道。」

　　雷射用於藝術表現上起於三年前，當時楊英風自國外返回，極力推展雷射的功能，他說，「在國外，我被雷射景觀震撼住了，那麼多彩的畫面，那麼淋漓盡致的表現方式，那麼玄妙地感覺，簡直太迷人了，所以，找回來後便到處演講，將雷射的用途告訴世人，我愈來愈喜歡這種表現方式，而且，我相信雷射的未來是很有前途的。」

　　楊英風說，雷射對藝術家而言，只是一種新的「原料」而已，而藝術家企圖用這種原料表現自己的意境。基本上和繪畫、雕塑的原理是一樣的。他強調，雷射景觀也是藝術的一種型態，只是使用的原料不同罷了！雷射的原料是「光體」而不是「顏色」，原則上，在表現時沒有一般顏料那麼自由，但是，如果能在雷射所能表現的範圍內，盡量表現，還是極具有特性的。楊英風認爲，目前爲止，還未將雷射的特性完全發揮出來，他相信，雷射還有許多園地可開闢，應該可表現出更多、更豐富的內容來。

　　楊英風形容欣賞雷射景觀，就像「拿一架照相機到另一個世界去拍攝一樣」，滿是另一世界的感受。但是，也可運用版畫、絹印的方式，使它的表現趨於一般的繪畫。比如，展覽中多幅楊英風的作品，便是只採用雷射所構成的圖案，而顏色部分完全自行控制，表現出靜謐的氣氛，有一幅題名爲〔禪〕，十分切題。

　　四位參展者由於年紀不同、背景不同、喜愛不同，表現出的感覺也不同，年輕的楊奉

【註】編案：本文「雷射」原作「鐳射」，今爲統一，全文修正。

楊英風　禪　1980　絹版版畫

琛參展的作品最多，一片鮮豔的紅、綠、藍色，線條大膽、取材自由，完全是熱情奔放的年輕人表現。

楊英風的作品則偏向沉著、穩定，意境深遠。

兩位科學家的作品比較偏於理性，鮮豔而明快，他倆客氣地說：「我們是試驗性地作，不比他們藝術家啦！」

楊英風很強調一點「美術不是藝術家的專利品，任何人都可以參與，只是每人詮釋、表現的方式不同，角度不同而已。」

因為對雷射的共同愛好，使得藝術家與科學家攜手共同合作，楊英風認為這是很好的現象，因為科學家可彌補藝術家在技術方面的問題，而藝術家又可提昇科學家在意境上的表現。

這次大漢雷射景觀展，不僅使科藝方面的人才結合，也提供給愛好藝術者一片新的視覺感受。

原載《民生報》1980.4.14，台北：民生報社

以光代筆
雷射進佔藝術領域

文／張芬馥

科學家都是木頭嗎？

台大教授馬志欽可不這樣認為，他們在研究雷射的過程中，發覺藝術的美，最近他與另外一位教授胡錦標在「太極藝廊」展出雷射藝術。

由此證明科學家也可以成為很具美感的藝術家。

「雷射藝術」這幾年在楊英風教授領導下，漸漸引進國內，但是一般人對雷射藝術還是很陌生，甚至抱著懷疑的態度。

「什麼叫雷射？」

「簡單說來，雷射是一種光體，可以發出紅、藍、綠三種光。」楊英風教授表示：「雷射雖然直來直往，卻可以運用折射、反射、掃描、過濾等方法讓它產生炫麗的色彩」。

「雷射會不會傷人？」

「高倍的雷射光足以毀滅地球，但是溫和的雷射光，卻可以為民謀福。」雷射可以用在國防、醫藥、攝影、繪畫……等。

電影「星際大戰」、「第三類接觸」中，攝影家拍下利用雷射所造成的景象，成為一種綺麗幻境，這是雷射藝術的一種。

去年，在「中華體育館」，國內首度引進雷射音樂，利用雷射造成千變萬化的景象，配合貝多芬的交響樂，觀眾彷彿置身於宇宙奇境中。

去年十二月，女畫家席慕容在「太極藝廊」首度展出雷射繪畫，席慕容本身是位傑出的女畫家，她的畫細膩感性，擅長描繪女性的肌理。

以這麼一位感性的畫家，卻對理性的科技有興趣，為什麼？

「有一回，我去參觀外子的研究院，看到雷射所發出的光彩，受到很深的震撼。」

席慕容的先生是雷射專家劉海北博士。雷射繪畫，是利用各種方法，讓雷射光由四方而來，調整配合到最圓滿的效果，然後把它拍照下來，就像攝影技巧一樣，然後藝術家利用藝術眼光把所拍的底片重組、相疊，甚至製造成版畫。

繼席慕容雷射藝術之後，「太極藝廊」再度推出由楊英風、楊奉琛、胡錦標、馬志欽四人所展示的雷射藝術，內容也從繪畫擴大到攝影、絹印、立體照片等。

有些人懷疑利用偶發性的光束造成的圖案，算不算藝術？

從四人雷射藝術展中，可以發覺，雷射的藝術性很高，比較起來，楊英風的作品構圖嚴謹，充滿繪畫性，馬志欽、胡錦標二位機械學教授的作品則較有組織、條理，顯示科學

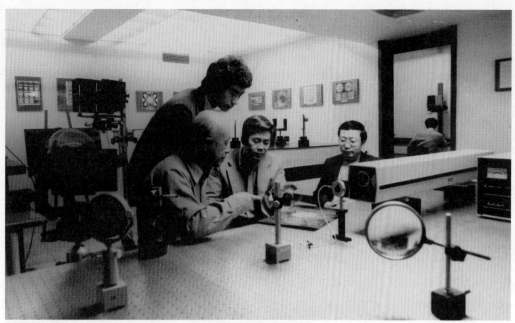

大漢雷射科藝術研究社成員，左起為楊英風、馬志欽、胡錦標，立者為楊奉琛。

家的知性世界，楊奉琛則因為年紀較輕，作品有著浪漫氣習。

雷射藝術在國外已經風行很久，國內正由楊英風、胡錦標等人所組成的「大漢雷射科藝研究社」推行中。

「學習雷射藝術，會不會很貴？」

「目前由於雷射儀器尚未普及，因此屬於高級光學儀器。」楊英風表示，「大漢」所擁有的儀器，高達百萬元台幣。

但是，由於各國努力推行雷射，楊英風預計三、五年之後，雷射儀器可降至一萬元以下，屆時，任何喜歡雷射藝術的人，都可以參與這個行列。

人類一直以筆繪畫，如今可以以「光」代筆，雷射藝術可說是科技與藝術的真正結晶。

原載《民族晚報》1980.4.17，台北：民族晚報社

雷射景觀・躍然紙上

文／陳長華

　　隨著音樂的旋律，觀眾在台北市太極藝廊臨時設置的小銀幕上，看到變幻莫測的雷射景觀。無限空間的延展，時而出現星夜的燦爛，時而佈滿了心靈深處赤裸的真情；瞬時，畫面歸於一片悲壯，彷彿是荒漠中的旅人心情寫照，然而轉眼又呈現了火樹銀花的繁麗景象。

　　這是「雷射」的光芒嗎？是科技無比威靈的「死光」所引發的美麗神秘畫面嗎？楊奉琛、胡錦標、馬志欽和楊英風所倡導的「科學與藝術結合」的理想，便是透過各種不同的媒體和技巧，將微小的光束擴充爲無數奇特的景觀。

　　「那是難忘的印象──神奇的光束，竟然和著音樂的旋律，跳起舞來，由點到線，面到立體，到無限的空間。」

　　一九七七年夜裡，大漢雷射科藝研究會創辦人楊英風，在日本京都首次看到雷射表演，深受感動：「刹那間若有所悟，對於已往所百思不解的問題，有了撥開雲霧見青天之感。」

　　太極藝廊展出的「雷射景觀」，有絹印、紙版、攝影等，一卷有關雷射景觀的十分鐘紀錄影片也間隔播放，攝影家張照堂爲變化多端的雷射光，剪接並適當的配樂。面對著多彩多姿的畫面，幻想從觀者的腦海中湧起・難以想像給予我們好感的景致，竟是它來自物理構造所振發成功的光！

原載《聯合報》第9版，1980.4.17，台北：聯合報社

嚴前總統昨參觀
大漢雷射景觀展^(註)

嚴前總統（左二）參觀大漢雷射景觀展。左一為楊英風。
嚴前總統購買的楊英風作品〔春滿大地〕。（左圖）

【本報訊】嚴前總統昨日下午三時，前往太極藝廊，參觀正在展出的大漢雷射景觀展。

嚴前總統對正在展出的雷射藝術很喜歡，每一幅作品及錄影帶都仔細欣賞，他對提供作品的楊英風、楊奉琛、馬志欽和胡錦標四位表示，雷射景觀是科學與藝術的結合，將宇宙神秘生命活動的片段寫照傳達到畫面上，意境深遠而美妙。

在嚴前總統參觀的二十分鐘內，有關雷射技術問題由胡錦標教授說明，藝術方面則由楊英風和曾唯淑回答。

嚴前總統並在離去前，購買一幅楊英風的雷射作品〔春滿大地〕。

大漢雷射景觀展至今日結束。

原載《民生報》第9版，1980.4.17，台北：民生報社

【註】本文「雷射」原作「鐳射」，今為統一，全文修正。

【相關報導】
1.〈嚴前總統參觀　雷射藝術作品〉《中國時報》第10版，1980.4.17，台北：中國時報社

陽光‧綠茵與雕塑的合唱
——楊、朱、何、郭的雕塑在榮星花園

文／靈芝

　　楊英風、朱銘、何恒雄、郭清治等四位雕塑家聯合舉行的野外雕塑大展，刻在台北市榮星花園展開了。這是新象藝術中心所籌措的視覺藝術大展中心的一項「新」手筆；把藝術品移放到自然的懷抱，小藍「天」、綠「地」、群「人」共融通齊唱和。這是西方藝術家在二十多年前就實驗開拓的一條展示途徑，一般稱之為某某Symposium，如音樂Symposium，戲劇Symposium。Symposium一字係由希臘文衍變而來，為討論會、研討會之意，簡單說就是把藝術作品置放到自然環境中去展示，接受人們廣角和多層次的探觸，大家可以開懷暢言，評東論西。甚至廣義的說，藝術家還可以生活在其中，「創作、展示、生活」一體的呈現在人們眼前，最後與群眾的溝通更是一項重要的結果。

藝術研討會的延伸

　　這種藝術研討會，最後精縮為比較簡單的方式，就是只把作品置於庭園中長期展出。因為要能耐受風吹日晒，此以雕塑作品較常在這種方式下展出。日本箱根的「雕刻之森」就是世界有名的一座野外雕刻公園，楊英風、朱銘都有作品收藏在其中。台灣的藝術系學生，也經常採用野外作品展的方式辦他們的習作展。但是有規模的雕塑家作品展，新象此舉尚屬首創。

楊英風石雕作品。

楊英風作品有穩定的力感

楊英風最近把雷射介紹到國內，同時也作了一連串藝術表達的實驗，引起多方廣泛的注意與興趣。但是我仍然不斷地記起他的雕塑工作。看了榮星花園楊的作品，我欣喜於他沉默許久而今敲擊出來的這些作品；大部份是石刻，體積不大但是力道很大，石頭的切片上精密的切出溝紋，前後交織，有些地方是鏤空的，中國人玩石的「透」字，楊在這兒作了現代式的創予。這種機械切割的幾何圖形的「透剔」交織變化，有穩定的力感，有純樸簡單的況味，是理性的、冷然的，倨傲獨立的。楊過去留學義大利，曾研究過大理石，回國後又在花蓮榮民大理石廠工作三年，梨山賓館的石雕庭園就是他的作品，他把對山水的詮釋刻在石頭上，有人說這是破壞天然的藝術品，石頭原來的樣子就很美，話是成立的，人工的加以鐫刻則是表現了「創造」的可貴。楊的石刻基本上是沿續了過去的風格，許是多年的歷練，和新機器的運用，如今的作品看來是更為肯定而成熟了。他曾學過建築，他經常喜歡把雕塑結合到建築中，也做過許多這類的作品。看他如今的石刻，更可以體會到他的意旨，放大來想，那一片片石刻簡直就是一座座大廈，冷峻的聳立在現代生活當中，很美，是「人工」的美，如果整個城市都是這樣的建築，那便是現代的羅馬。因之。作為一件雕作來看，就知其力量是十分鉅大的。

朱銘捨木雕展銅雕

朱銘，只有三件「功夫」銅作，是翻製的，他的長才在於刀法，木紋。木質的重現，做成銅之後，一切活的東西就定住了，而且「翻」的過程又把力道磨去一層，看來幾件作品有點虛弱。電話打過去問他，原來他正準備美國之行，而且香港展出剛剛結束，還在處理善後，他的人也是疲累的。不過他也吃了「當然」的虧就是，他本想拿木雕原作出來展的，但是怕吹風受雨日頭炙，只好搬幾件翻銅的來排排。希望他的功夫作品在未來有一次盛大的展出。

何作尚自然、郭作有秩序美

何恒雄的作品有仕女和植物豆莢等，大都是舊作，但是在自然的草地上看來又有一種與「空間」所構成的美。何有一件新作，就是一眼看到晒竹椅子圍著一個竹架子，名為

「休憩」，倒是有趣而生鮮的，很簡單的形成會場的一項標幟，或視覺上的一個落點，否則會場的空間就更顯得平淡了。

郭清治的銅管雕作有「秩序」的美，也很醒目。所有其他的作品都是往下沉的，郭的卻大都是往上飛翹的，對會場的氣氛有流動之功。因為不了解，所以不敢多說。以後再去拜訪他。

原載《新象藝訊》頁3，1980.4.21，台北：新象藝訊雜誌社

從室內走向室外
——記榮星花園雕塑展
文／羅雲珍

　　雲淡風輕的夏日午后，走過風沙漫漫的民權東路，入得榮星花園的大門，順手一抖，市塵便落在門外，毫不留情。

　　左進，一扇木橋，沒有水聲鳴咽，也把人帶入一片青翠的草地。草地上，比平時多了一些東西，它們是這次國際藝術節視覺大展的重要部份——雕塑。一項突破性的展覽，把作品由室內移至室外，大大開拓了都市的景觀。

　　首先映入眼簾的是朱銘的幾件功夫作品，體積不大氣勢卻頗撼人。太極拳，是一般市民早上在公園的運動，具有內柔外剛的形質。朱銘作品中，大塊揮洒的動作，氣韻天成。太極本是渾沌初開的現象，理應無束縛、無牽掛、自由自在地舒展開來，在開闊的艷陽藍天之下吐氣納蘭，感動匆忙的人群停駐腳步。

　　郭清治展出三件銅的「造型」，化剛性的直線為柔性的曲線，黃澄澄的鋼管在金黃色陽光下閃閃發光，這些植根土地而伸向天空的發展，好像那大樹枝葉在微風裡搖動，總要惹出一點清脆的聲響。

　　這些造形的景觀，調和地呈現在草皮四周，像植物、也像建築物的一部分，也要在陽光下跳躍，在碧草裡盪漾，在白天伸展、夜裡調息。

　　楊英風的作品有石雕、翻銅及翻塑的造型。銅作是截取山川的氣勢、塑作較高，也是自然造型。大理石作品較多，採取直線切割、縱橫交錯，成行列式一前一後，可以由前由後觀看，好似小小的窗牖，稀稀疏疏透露一點天光。石頭，加一些斧鑿，竟也是另一種不同的風貌。

　　大理石有其光滑亦粗糙的一面，所以它質地的變化多。無論是一塊、兩塊或多塊組合，楊教授都能從建材的原理幻化成為景觀的一部份。他的作品需要用角度看，而不是四面八方伸展的東西。至於他所翻的銅模，有自然之趣，但是削得十分短小，觀者必須以小見大，才能設想是名山大川的縮影，從而生出一股想像。

　　何恒雄的作品比較寫實。〔串〕、〔展〕、〔播〕、〔芽〕多取材於植物，像種子發芽及小米胚，突然變成碩大的立體雕塑，好不令人感動。

　　〔吹笛的少女〕、〔彈琵琶的少女〕及〔舞〕都是翻塑作品，用簡單的曲線表現人體柔美的外形，這種說明頗令人喜悅。本來，不必去辨識，一眼就能產生親切的觀感，便是藝術品感人的地方。

　　〔休憩〕是幾張高矮不等的小竹橙，錯落有致的擺放著，圍著一個竹竿搭起的小台。

還有一個竹架，掛滿了草繩，繩子圈起一個個鳳梨、西瓜及椰子，這些水果們在盪鞦韆，香味不自覺散發出來。充滿好奇心的人們，難免要隨手盪它們幾下，好似要弄砸了拿來大快朵頤似的。

　　遐想：將〔休憩〕與〔水果架〕兩個親切的組合移至堂屋前，在夜涼如水的晚上，緩緩地道出古早的傳聞，這樣一份可羨的情懷，是不是你我早已淡忘了的昨日？

　　「始作俑者，其無後乎？」這是一個新的突破，隨著「新象的拓展」，想必不久的將來，當人們注意生活的素質時，必定會想到這一次別開生面的室外雕塑展。

原載《新象藝訊》頁3，1980.4.21，台北：新象藝訊雜誌社

用「光」繪畫
——看大漢雷射景觀展有感

文／羅門

　　看了名雕塑家楊英風、青年造型藝術工作者楊奉琛以及雷射學者專家馬志欽教授、胡錦標博士與張榮森博士等五人於本月九日展出的「大漢雷射景觀展」，我有以下的一些感想與看法：

　　第一、雷射景觀展，看來已近乎是以「光」來從事繪畫，也就是以一種特別驚異與奇幻性的美的線條、色彩與抽象形態，構成奇妙與富於誘惑性的畫面，吸引住觀眾，當抽象畫派大師克利（P. KLEE）說：「色彩把我抓住了……」，它可能是來自大自然外界的色彩，或來自都市生活環境中的色彩，或來自他本人在畫布上所表現的色彩；而當我們說雷射藝術放射出的色彩，把觀眾迷住了，那它是來自新開發的「色境」之色彩，而非上面所說的那三種，也因此為人類眼睛與視覺生活，帶來新的「財源」。基於此，雷射藝術的產生與存在，是勢必形成為新的潮流了，因為人類的智慧與思想，一直是用在對未來更具效能與實力的生存世界之開發與創造上，使人類的文明，能向富足與廣闊的境界求發展。

　　第二、我們暫且不將雷射藝術放在高層次的創作觀點上，只從低層次來看它運用到攝

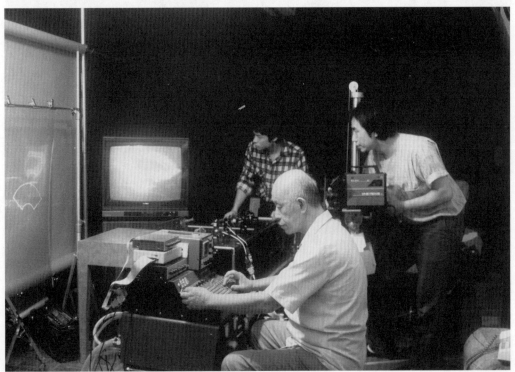

楊英風操作雷射機械。

影藝術與實用性的廣告藝術方面，就已有具革命性與突破性的表現與效果，對人群社會已有實際的貢獻，是值得有心人去倡導研究與發展的。

第三、即使雷射藝術，在目前仍是一種與「人性」幾乎絕緣而完全偏向機械性與外在性的美的「冷式」表現；但它所表現的那些異於自然美以及超出我們想像與理性的繽紛燦爛奇異無比的色彩與線條，純粹到不能再純粹，客觀到不能再客觀，實在是令新寫實與超寫實派畫家，都會覺得它是宇宙間最原本、最精純、最神秘、最不可思議的一種色彩與線條，是人力所無法表現的，尤其是它在放映機中以動態呈現時，給觀賞者眼睛帶來的快感，更是使人迷惑與無法抗拒的，因而也使我們不能不承認它在某方面與在某種角度上，對開拓與建設人類的視境，是有其作用與某種價值與意義的。

第四、在他們這次展出的作品中，我們發現雷射藝術，顯然已有可能在藝術的高層次上，去表現繪畫的效果。雖然它目前在畫面上，仍無法繪出與「人性」有關的「情、意、

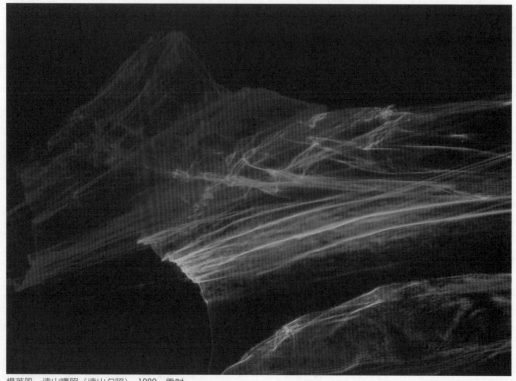

楊英風　遠山曦照（遠山夕照）　1980　雷射

我」世界；但它尚能經過畫家不斷在創作中摸索，從所累積的經驗中，儘可能使色彩與線條所構成的形象，去表現出那相當近似於自然界的景物（如圖片〔遠山曦照〕），甚至可表現作者心中的意象（當然這些意象，因是由雷射自動完成，作者無法完全掌握，故它仍是疏離人性而孤立存在於客觀的狀態中），這可從他們的作品與所配合使用的命題（如〔遠山曦照〕、〔春陽吐絲〕、〔日落黃沙〕、〔月光〕、〔陶然亭〕）之間，看出以上的事實；同時也可從上面的事實，看出作者在從事雷射藝術創作中，似乎已能掌握到某些預期性的效果，其能達到的百分比，是可隨著作者不斷摸索的實際經驗，而繼續提高的。但它能否畫出梵谷感人的「馬鈴薯」，那就難說了。

第五、縱使我們以全開放性的視境，來接受各種視覺藝術所給與的美感；但一面對新穎的雷射藝術，總難免產生某些懷疑的態度。我們都能體會到，現代都市文明的視覺面，已使我們的眼睛對田園山水，產生第一次可見的「鄉愁」；要是雷射藝術在最後終不能將「人」溶進去，而仍以孤絕的形態繼續存在與擴展，則人類的眼睛將因此產生第二次更嚴重的「鄉愁」——那是人對「人」自己的本身所產生的鄉愁。其嚴重性，我們可從一位雕塑家的創作行為與精神中找到印證——他為了使自己必須也在那件純機械性與物形美的雕塑品中，便用手不顧一切的將那件雕塑品的頂端打斷，讓「人」的血流進去，這正說明藝術家的創作意念，是永遠對「人」的寄望與關心，當我們只看見美的一切景象，而看不見「人」時，那必定對「人」產生嚴重的鄉愁與悵惘感，的確當一件藝術品完全孤立於「人」之外，它雖美，但往往只能悅目，而無法將任何與「人性」有關的信息傳到人的心裡去，這情形，是很可能把人類的眼睛投進一個冷然的形相世界，而難免使我們要產生某些疑慮了。

因此我認為雷射藝術，今後努力的目標，是如何使雷射的光與人性的光，交流在一起，一方面發揮雷射藝術給人類視覺所帶來快感與美感的新的震撼力；一方面使雷射藝術，仍然成為傳達人類內在生命活動的線索，而使藝術性與人性永遠融合在一起，去創造出那確實能感動人類心靈的生命形像。這種企求，事實上已成為從事雷射藝術創作者所面對的一項艱苦的挑戰，能戰勝這場挑戰便帶來人類視覺藝術世界一次空前的大收穫，否則，便只好逗留在未來派（FUTURISM）大師馬里內第（MARINETTE）部份的創作精神世界中，朝著只有「科學、速度美與快感」，而沒有「人性上喜怒哀樂」的生存方向，去展開一個純客觀性、純物態的美，不含「人」的表情的「冷式視覺美感空間」。當然這在

藝術的表現層面上，仍是有其本身所表現的某種效果與意義的。

　　最後，是希望楊英風先生與此次參展的幾位先生，能繼續本著過去的熱心與努力的精神，帶動著中國雷射藝術於不斷的成長與發展中，進入理想的佳境。

原載《民族晚報》1980.8.15，台北：民族晚報社

藝文界人士提建議
訂「景觀保護法」
促進藝術與生活環境的結合

【本報訊】細雨濛濛的昨午，十餘位藝文界人士，在兩點左右來到了台北市阿波羅畫廊，參與「我國現代雕塑的推展如何與建築、生活環境結合」座談會，建議政府擬訂「景觀保護法」，建立雕塑公園，並立法公共建築應撥出百分之一費用作為藝術品的購置，以促進藝術與生活環境結合一體。

楊英風教授強調，景觀雕塑在大環境中影響力不可忽視，具有龐大力量，無形中造成的空間感，深深影響到居住在空間的人群，國內雕塑藝術十分缺乏，有賴各方面的提倡。

劉文潭教授表示，目前沒有為審美而作的雕塑，此項藝術的純粹審美性，有賴重新肯定地位的必要，他建議市政建設在公園預定地應擺置雕塑作品，使藝術和生活打成一片。

作家楚戈認為雕塑是人類對體積的認識，雕塑對生活附近環境的景觀負有任務，可為時代作證，他希望建築設計家也應將雕刻帶入建築空間中。

詩人羅門指出，整個生活空間看不見美的形象，經由雕塑，可以整理我們的視覺環境，使靈視範圍更加豐富，藉由雕塑藝術使形象、內涵與美感、心態活動相互呼應。

藝評家吳翰書強調，雕塑的獨立性與建築的獨立同等重要，他希望建築和雕塑作一有系統的規劃。

賴金男教授希望藝術家有創作本身的個性，並建議政府擬定「景觀保護法」，撥出一部份公園作雕塑公園，並多舉辦國際展，促進文化交流。他說，法國巴黎市政府每年撥款幾百億法郎以保護景觀，實值得我們學習。

畫家顧重光教授，建議政府立法有關在公共建築物興建費用中抽出百分比作為藝術品的購買，民眾購買藝術品的費用可在綜合所得稅中扣除。他認為，除非立法推展藝術，才可見政府對藝術重視的決心和誠意。

甫自義大利歸國不久的畫家蕭勤說，義大利政府數十年前即立法每個建築物應拿出百分之二的經費購買藝術品，不管醫院、學校、任何建築物均配以合適的藝術品，使整個生活環境得以美化。

昨天參與座談的藝文界人士有張紹載、賴金男、郭淑雄、楚戈、何恒雄、郭清治、吳翰書、劉昌枝、顧重光、楊英風、蕭勤、羅門等十餘人。

原載《中央日報》第3版，1980.9.26，台北：中央日報社

楊英風將辦回顧展

　　【台北訊】景觀雕塑家楊英風，定十八日起到十一月六日，在台北市中山北路一段二號五樓華明藝廊，舉行二十年來回顧展，主題是「從景觀雕塑到雷射景觀」。

　　楊英風這次展出，在強調人與自然應維繫和諧密切的關係，以及提供保護環境、整理環境的具體構想與建置。展出的內容因為大部份建置於實際環境中，特別以模型、照片、設計圖和文字配合說明。

　　楊英風在一九六〇年初[註]從羅馬回國後，一直在雕塑的範圍內研究人與環境的關係。他的重要作品有美國紐約華爾街的〔東西門〕、一九七〇年大阪萬國博覽會中華民國館的〔鳳凰來儀〕、花蓮航空站的〔太空之旅〕、台北青年公園大門〔擎天門〕等。

原載《聯合報》第9版，1980.10.16，台北：聯合報社

【註】編按：實際上，楊英風是一九六六年自羅馬回國。

【相關報導】
1.〈楊英風後日展雕塑〉《民生報》1980.10.16，台北：民生報社

與楊英風教授夜話

文／王萬富

　　民國六十九年八月十三日的夜晚,一如其他個夜晚般,這是個恬靜而安詳的夜晚,也像是其他個夜晚般,對於一般人來說,這是一個平凡的夜晚,但對於眉之溪畫友們來說,這卻是個不平凡而具有意義的夜晚,因為就在這個夜晚裡,眉之溪畫友們將和集名景觀藝術家、名雕塑家、環境造型設計家、美國加州法界大學新望藝術學院院長於一身的楊英風教授,作一次藝術性的交會與夜敘,這真是一次難得機會,對於埔里鎮文化界來說,更是一件盛事。

　　一入夜,向山山莊沈浸在一片柔和的夜色中,這一座座落於虎頭山下的向山山莊,昔日曾是一所托兒所,現在則是黃義永老師的畫室,富有林園之趣以及濃厚的藝術情調,眉之溪畫友們經常的在這兒談文論藝,秉燭夜話,每當有外地的藝術家來,也大都會聚於此,因此這兒早已成為本鎮實質的藝文中心,而今夜這兒將是楊英風教授與眉之溪畫友們夜話的地方。八點多,眉之溪畫友們陸續到來,不久之後,楊教授在埔里鄉情社社長薛瑞坊先生、主任委員黃炳松先生、發行人劉添來先生及委員林茂雄、陳哲等先生們的陪同下蒞臨了山莊,對於眉之溪畫友們來講,楊教授可以說是他們藝術的前輩以及長者,有的是嚮往了很久而今天才首次見到他的面,有的則與他曾有過師生之緣。彼此互相寒喧一會兒之後,也就開始了這難得藝術的夜話。

　　楊英風教授,民國十五年生於台灣宜蘭,東京藝大建築系、北平輔大藝術系、台灣師大藝術系及羅馬藝術學院雕塑系研究,是國際間知名的景觀雕塑與環境造型設計家,最近努力於雷射藝術之提倡,獻身推展雷射之和平用途,現為大漢雷射科藝研究社主持人,首次見面,給人的印象是溫文儒雅,言談之間閃爍著一種智者的光輝,平和而親切,給人一種春風煦陽般的感覺。

　　話題先由埔里鎮未來的發展談起,楊教授作了如是的說明,他認為南投縣是極富於特色的一個縣份,這樣的縣份是可以蘊育多方的人才,不論是文化藝術或經濟方面,這樣的環境是台灣缺乏的,尤其是埔里,這樣的環境如不保持是十分可惜的,地方需關心協力保護地區,更需要一個正確的建設方向,過去台灣住宅的建法是不正確的,正確的建法應該是為人的生活,有智慧的建法,以保護自然為原則,將建築化入自然與自然調和,過去一般人所謂鄉村都市化的口號是錯誤的,應該是鄉村自然化,談到這一點楊教授對於我們埔里鎮將來的發展,有著一種隱憂,他認為中埔公路開闢四線道之後,難保不受外來的污染。

　　楊教授十分強調生活的智慧，他認為文化即生活，文化不是靠外來的，以南投縣為例，應靠地方文藝界配合有財力人士與有關單位，協力建設幾處天然完美的公園，附設研究所從事藝文研究，使成為一個文化村，發動出一種純粹地方特色的文化來，唯有地方化的藝術文化才是國際化的，因為它們是跟生活與環境組合的東西。而所謂發展生活智慧是藝術家的責任，因為一般庶民為了生活，無心顧及此，藝術家所關心的應專注於本土，這樣才能有地方特色的藝術品產生，這樣的藝術品才是通國際的。而最重要的是地方的人要有信心，藝術不是技術，技術不好，但有它的特色有它的地方色彩，即有它的價值。這樣的東西其工作心情發於自然，心情回歸鄉土自然生出的東西，才是好的藝術品，所以技術不是最重要的，它的地方氣質是最重要的。一般人動不動就喊出國際化，這是世界大戰後才喊出來的，而有些考古學家發現地方特色與生活是習習相關的，因而提出國際化的危機。

　　談到這一點，楊教授特別提到埔里的市街，他說埔里氣候很好，市街的廊廊可以不必要，宜遍植花木，發展地方的生活方式，必然對觀光事業有所幫助，否則像今天的市街景觀，人漫步其間與台中、香港無異，又有什麼吸引力呢？至於有關地方藝術的發展，他認為最重要的是發展成一種生活化的藝術，因為藝術應與生活空間成一體，縣立公園應設多處，但宜尋找一處做為藝術家、音樂家、詩人作家交流之處，投注他們的智慧，將建設化為自然，成為一所所有藝術家智慧結合的公園，造成理想的空間。所謂的文化不是教育產生的，而是與生俱來的，生活本身即是藝術，從生活中去用雙手創造，不動雙手無文化，新生活的創造應從文藝界做起，藝術家集中在社區公園互相鼓勵把種籽撒在大自然，配合該地方之氣候、土壤發展文化，期望地方有財力者率先成立示範區，進而影響他人。

　　有關於手工藝方面，楊教授則作了如下的表示，基本上他認為要回復手藝，文化才能產生，機器的產生則導致文化的萎縮，而手工藝品是與生活有關的東西，是地方在生活的東西，而不應該只是在外銷在賣的東西，必須把地方特有的產物生活化，有關於這一點楊教授提到埔里的棉紙，他認為埔里出產棉紙，但在我們埔里人的生活中，幾乎看不到棉紙，這是不正確的。最後話題轉到楊教授目前所從事的雷射景觀方面，據楊教授聲稱，雷射是二十年前才產生的，首用在戰爭上，近十年才發展在和平用途方面，將來人類的用品由雷射來取代，廿一世紀將是雷射世紀，它將為未來的世界描繪美麗的遠景。楊教授說他自從一九七七年在日本京都首次欣賞了雷射音樂表演以後，深受感動，於是激起了研究的

興趣，民國六十七年應邀爲日本雷射普及委員會創立委員，獻身推展雷射之和平用途，旋即與國內同好發起中華民國雷射科藝推廣協會，對雷射科藝之鼓吹推介不遺餘力。民國六十八年初籌組大漢雷射科藝研究社。在楊教授的說明中表示，科學完全是物質，雷射是靈性的科學，雷射光不是物質而是能源，人之行動都是出之於能，有能則能產生光，光是靈性的東西，其所發揮出來的力量超乎科技一切的成就。雷射本身更是一種超科學，超常識的，是靈體，是生命體本身，可以用科學方法證明其存在，而且與哲學美學相通。

雷射的發明，是宇宙給人的恩賜，善用它，則可幫助人類獲得精神上的純美，進一步建立安和樂利的人間勝境，反之運用失當將毀滅地球，因此楊教授表示，最重要的是人類要發揮愛心，否則照目前人類的這種形態，將不堪設想。

聽了楊教授這一席夜話，無異是給人一份震撼，一份啓示，彷彿讓人領受了智慧的洗禮，讓人回省，讓人沈思，只是夜已深，手上的腕錶已經指向午時，楊教授明天還有他的行程，而我們的畫友們及鄉情社諸先生們都有各人的工作，不得不結束今晚的夜話，歸途上我不禁的想起楊教授在《景觀與人生》中的一些話「『大地春回』不只要呼喚這一次春天的來臨，而是無盡永恆之春的降臨。作爲一個希望，『大地春回』不只是要迎接一次希望，而是人類和諧地工作、遊戲，生活於藍天白雲下，青山綠水邊的永恆希望。」「在一切還未太遲之前，趕快踏上去，這一上去，就是邁開了明天的腳步。」而身爲埔里人，在我們的家鄉藍天白雲、青山綠水還未被破壞之前，我們該如何邁開明天的腳步呢？

原載《埔里鄉情》第8期，頁73-76，1980.10.20，南投：埔里鄉情雜誌社

大地景觀任憑生
—— 楊英風二十年回顧展

文／李心芳

　　楊英風說：「大自然的景觀是我生活的起點，也是我創作的始終。」

　　廿年來，楊英風創作的作品矗立在國內外的街頭、大廈前，也散佈在山野河谷間，這種與自然結合的作品似乎都被賦予了生命。

　　民國五十年，日月潭教師會館的外壁出現了一幅巨型浮雕，白色的圖案令人矚目，這可說是楊英風的第一件景觀雕塑，也是台灣景觀雕塑之始。

　　在華明藝廊的回顧展，陳設的均為他這些年所有作品的模型或照片，卻仍能令人感覺出氣勢的澎湃。

　　一九七〇年日本大阪萬國博覽會中國館前，用鋼鐵彩色構成的〔鳳凰來儀〕，是楊英風的光榮，一九七四年美國史波肯博覽會中國館〔大地春回〕的浮雕，也是他精心設計完成。

　　台北青年公園大門處的〔擎天門〕、景美裕隆汽車工廠正庭的〔鴻展〕、花蓮大理石工廠的〔昇華〕、新加坡文華大酒店正門邊的〔玉宇壁〕，甚至美國紐約華爾街上的〔東西門〕，都是他廿年工作成果的一部份。

景觀雕塑於六○年代在西方興起，並逐漸形成雕塑家與建築家攜手合作的形式，在台灣目前尚沒有此風氣，楊英風經過廿年仍是此中魁楚無人能及。

近年來他常往鄉下跑，以追尋在都市生活中所喪失的美感，「在這樣的旅程中，我看到了自己早時所雕的石頭，靜靜臥在橋墩旁，刻紋已漸漸模糊，石質已失去光輝，然而有什麼關係呢？抬頭一尺，有高山相伴，平視一丈，有河底的巨石連綿不斷，石在其中，雖然顯得渺小，但是它好像代表我，一直蹲在那裡，承受著自然天地間的一脈情愛。」

楊英風是宜蘭人，早年就讀於北平輔仁大學，隨後又至日本東京藝大建築系(註)，及羅馬藝術學院雕塑系研究，由於他兼具有雕塑及建築的知識，因此在製造景觀雕塑時更為得心應手。

景觀雕塑使用的材料可因地而異，有不銹鋼、大理石、銅鑄，或者像蓋房子般架上鋼筋水泥，外面敷以石片，也有用玻璃纖維製作的。

但也不是生硬的把一件作品立在某處就算了事，在製作過程中，首先要考慮的是四周圍的環境，楊英風說：「要能反映環境的特質，而且還需增加這種特質的美感。」

楊英風像個大自然雕塑家，廿年不懈的雙手，使得今天景觀雕塑巨大而強有力的存在，給都市和幽谷帶來了陽光、生氣。

圖為楊英風在美國紐約華爾街所作的〔東西門〕。

原載《台灣時報》1980.10.24，高雄：台灣時報社

【註】編按：實際上，楊英風是先去東京美術學校（現東京藝大），後才至北平輔仁大學就讀。

從景觀雕塑到雷射景觀
—— 楊英風的藝術世界

文／李蓮舫

　　以五十四歲的年齡來做個回顧展，似乎是早了一些，因此楊英風這次（十月十八日～十一月六日）在華明藝廊所舉行的展覽，只是他二十多年來在創作歷史的部分介紹。

　　自然界的山、河、花、石是創作的源泉，一位藝術工作者，必須經常的接觸自然，回歸大地的懷抱，才能從中吸取生命的精華，而不斷的產生具體的作品。從事景觀雕塑設計工作的楊英風，也正因為如此，他跑遍了大江南北，足跡遍佈日本、義大利、中國大陸（抗戰前後）等地，一方面覽盡各地的川河，一方面認識人和環境之間的關係。

　　他體認到許多風景區或是都市中的自然景觀，經常遭到人造景觀的破壞，凡是有人的地方，就有許多奇怪的建置，對人的潛在意識也產生了影響。因此，他一直在研究，如何利用自然，創造自然。在他的景觀雕塑製作中，考慮到反映環境的特質，且增加此種特質的美感，所以在他的創作中，強調區域性、生活性、代表性。這次所展出的只是景觀雕塑作品的模型、設計圖和照片。

　　將雷射運用到藝術這是一項新的嘗試。雷射的光體在布幕上會構成千變萬化的圖案，它的變化是立體的、奇幻的景觀世界，若在現場能親眼目睹，必令人嘆為觀止。

　　楊英風在通往自然的路上，一點也不寂寞，在他創作的現實生活中，更有一個具體而微的心靈故鄉，稱之為「藝鄉」，那是他的工作室，是雷射科藝研究的基點，也是一群熱心藝術的青年們聚會的場所，更歡迎有興趣的朋友一起來探索。

原載《新象藝訊》第5版，1980.10.29-11.4，台北：新象藝訊雜誌社

【相關報導】
1.〈楊英風的景觀世界〉《雄獅美術》第117期，1980.11，台北：雄獅美術月刊社

楊英風　昇華　1967　大理石　花蓮大理石工廠正門

野鴿子不再黃昏
──論雷射景觀兼答羅門先生
文／張榮森

野鴿子不再黃昏

　　十幾年前我落寞地站在窗外，黃昏漸漸隱去，夜幕一層層地襲來，一隻野鴿朝著落日方向飛去，我左手拿著物理系入學的通知書，右手拿著與父親爭辯的信件，「爲什麼不讓我照自己的藝術興趣去發展呢？」心中浮起王尙義臨終前的悲傷。

　　十年後異國的窗外，月夜星光閃閃，慶祝光學學位宴會兼有光學藝術展示，熱鬧地進行著。室內室外交織著一片雷射七彩音樂和光芒。白髮皤皤的老教授走過來一邊敬酒一邊問道：「畢業後有什麼打算，到那家公司去？」我很高興的回答他說：「我運氣很好，國內有了工作。我要回國繼續學習與研究，發展我們的光學與光學藝術。」

　　十年的日子，平坦單調的科學訓練與知識領悟的欣喜交會下，終於了解到科學之中自有其莊嚴與美麗。當第一次在耶路撒冷製造出雷射的時候，那燦爛的光芒把同學都震懾住了，繼之而起的是瘋狂的叫躍，有的把雷射光射向窗外聖城的方向，有的拿所有手中的東西：筆記本、字典，甚至脫下外衣放在雷射光下去照射，去燃燒。自那時起我就在想：科學中有這麼美好的素材，要是讓學藝術的人看到這麼美麗的雷射光一定會使我們環境藝術與社會形貌引起劃時代地改變。

　　果然，世界上的科學家與藝術家們紛紛地組織起光藝集團來了：在巴黎有視覺藝術研究團（Groupe des Recherches d'Art Visuel），簡稱GRAV，在西德，有Zero團體，美國「Group USCO」，義大利的MID。他們把光穿過透明材料，創出前所未有的新穎景象，使人類置身於光、色與音樂的夢幻境界。這種集團在美國各大學也越來越多了；像這一期科學美國雜誌（Scientific American）所報導的克里非南州立大學（Cleveland State University），介兒握克（Jearl Walker）教授所領導的雷射藝術集團，又如阿里桑那大學電影戲劇系和光學系組成的阿里桑那大學內天文光學展示館的合作計劃，都是科學與藝術的結合。

　　民國六十五年，我到阿里桑那大學去修光學。那時候正值暑假，光學系的教授們忙著替隔壁的天文光學館設計展示。謝克（Shack）教授展示的光藝術一下子便把我迷住了；那是如此的繽紛燦爛，謝克教授對我說：「你是東方人，爲什麼不用光學來展示東方的內涵呢？」我想一想，也對，因此也試製了一卷東方式的光學抽象電影劇本，可是心中還是存了疑問，我是一個科學從事者，如果去做藝術的事，是不是浪費時間呢？這時候王尙義的影像時時會在心中交戰。可是謝克教授常常把他過去的故事告訴我聽。他說他自小從事

藝術，曾得藝術碩士的學位，然後突然對光學發生興趣，又從頭來學光學，學問是不分科的，分科是人爲的因素，這倒有點像我們莊子哲學了。這個道理在我回國後遇見台大馬志欽教授、胡錦標博士和楊英風先生後更得到證實。馬教授和胡博士是學科學的，楊英風教授是知名的藝術家。楊老師自從六十六年在日本京都看了雷射音樂表演後深受感動，於是激起了研究雷射的興趣，找到馬志欽教授和胡錦標博士。就這樣像黑夜兩道光芒相遇，激起了科學藝術的火花；他們組織成大漢雷藝社，像古代詩社一樣歡迎有興趣人士參加，尤其最歡迎學科學的人參加。許多學科學的人，日日浸淫在實驗室裡，卻如山野農夫，每天看到的是生產的價格、擔心的是收穫；江上清風、山中明月，對他一點也不發生影響，實驗室產生的美麗自然現象，也只是他腦中的科學符號而已。這種虛僞和感官對美之麻木也是現代工業社會，人對周圍環境景觀遊離的本因。大漢雷藝社的人把雷射繪畫叫成雷射景觀，就是對環境景觀的一種關懷。他們這種熱心，深深地使我感動；終於科學研究者也有從事藝術、昇華生活的權利了，野鴿子不再黃昏。

由孤寂返回鄉情

雷射是一種光的同步放大器。它放出的光，光色最純，而且同步。如果我們把一道細窄的雷射光用分光器分成二道，走了一段路後再合起來，這二路光依舊是同步的，如水波一樣，可產生美麗的建設性或破壞性干涉條紋。

它因爲是極強極純的光，因此是明亮純粹的美的素材。而給我們一種極眞摯的感覺。因爲它是可生干涉條紋，可繞射折射把光的媒體多面性投影出來，所以是極有味道的，多樣（Variety）的形式（Form）與表現（Expression）。它能抓住我們的注意，如突見落日光輝般地而引起掌聲與驚嘆，因而挖掘出我們潛意識層的多種情緒，激發我們的想像。雷射景觀不僅是一種娛樂、一種藝術，亦是一種啓智活動。譬如現在科學界所注目的人類右腦與視覺直觀之潛能，如果用雷射景觀激發之，開發新知與新的感受，則可增加我們的辨別力與想像力，擴大我們的思考力。我們如果不打坐暝想，則不能獲得生命回授力（Bio-feedback）。我們如不開啓新象，則我們的右腦永處於未開發狀態。人唯有與外界溝通才能免於現代人的孤寂與幻滅（此句話也許和羅門先生的觀點在層次上略有差別）。

在八月十五日民族晚報上，詩人羅門先生發表了一篇「我對雷射景觀的感想」，他說：「現代都市文明的視覺面，已使我們的眼睛對田園山水，產生第一次可見的鄉愁，要

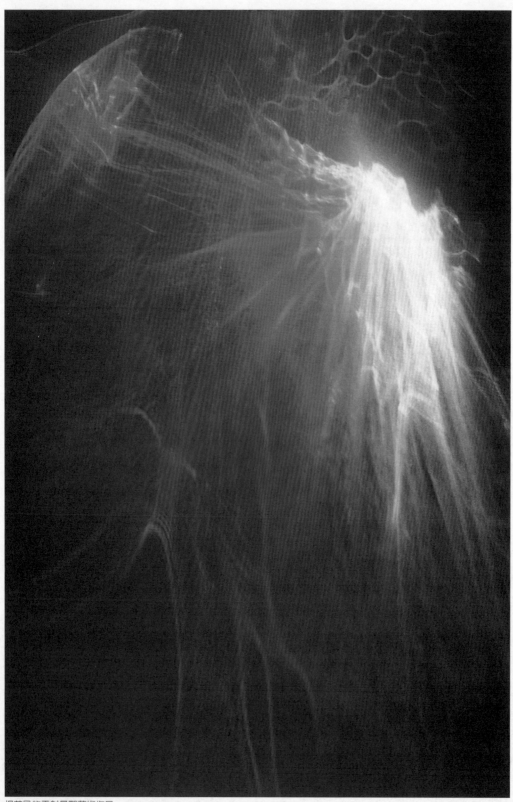

楊英風的雷射景觀藝術作品。

是雷射藝術在最終不能將人溶進去，而仍以孤絕的形態繼續存在與擴展，則人類的眼睛將因此產生更嚴重的『鄉愁』，即是人對『人』自己本身所產生的鄉愁。」

羅門先生在此所說的孤絕形態，乃是雷射景觀中基本元素的「色」和「形」（Form）。（它與物體的「形狀」（Shape）不同）它是物理的、心理的與力學的作用共同所創出的新次元（Dimengion），是屬於人類利用雷射，自物質結構中所挖掘出的宇宙。雷射景觀將一般藝術「視覺的形」推演至「絕對的形」，此種「形」乃是物體基本姿態，它的形態由於極純與極基本物質結構去繞射光線之圖樣構成。這種追求絕對的視覺美感也是今日繪畫的趨向。今日繪畫不僅要活用新的形象，而且還要開拓新的造形方法與造形領域，以及新視野。此在立體主義與未來主義已見其發端，構成主義與新造形主義則完全脫離自然，而以抽象的形態表現。這種「科學、速度、美與快感」的冷式視覺美感空間，乃是一種非人性的純客觀、純物態的世界。因此羅門先生認為雷射景觀有脫離自然，甚至人性本身而生第一次與第二次的鄉愁的危機。

他這種說法從非科學家或非雷射景觀的製作者的觀點來看，在一部分雷射景觀作品中也許會給人如此的印象。因為這一部分作品也許是要走未來派或走構成主義的路子。可是大部分的作品卻是要走肯定東方文化、肯定東方環境的路。這是楊英風老師在太平洋聯誼社的演講中一再強調的方向。許多雷射景觀固然在羅門看來是一種「冷然的形象世界」，甚至大多數中國人看來是現代的或西方的。可是看過景觀的每一個外國人都認為它是純東方式的，為什麼如此呢？原來藝術是經營意象的一種感知的過程。這過程中因聯想與暗示的參與，因人而異。中國人的環境是很少見過雷射景觀圖樣的，所以一看到雷射景觀的圖樣時，就把它和西方圖案與幾何構成聯想起來了，而認為它是幾何式的非生命之意境。可是西方人看圖案看太多了，看了雷射景觀中柔和曲線的應用，和靜態張力的表現，立即感覺出東方哲學那種柔中帶剛的力量。雷射景觀欣賞的過程是最初由雷射極純的光和繽紛的形式，對觀賞者視覺產生震撼。其次觀賞者經過對各種雷射光樣的形式產生習慣與了解，而感知其變化與統一，終於而生欣賞；此時的層次就是構成「冷然極美的形象世界」。此種層次當然沒有「情意我」在內。可是當我們經驗久了此種形式，尤其是整天製作雷射景觀的人，就如模擬宮帖或背誦古詩，久了自然生出味道來。此時景觀形式中各種情緒價值就把新客體與觀賞者過去心意中情緒相聯而得到同情，此種同情作用使我們情緒一起昇華，而感知人性上的喜怒哀樂中的「情意我」的世界。

　　另外從雷射景觀的類別，我們也可以看出各種不同程度的「鄉愁」。雷射景觀可分三類，第一是抽象的，如席幕容的〔孤星〕、胡錦標的〔交集〕、楊奉琛的〔水火木〕。第二是半抽象的（Semi-abstract）。如楊英風的〔遠山夕照〕、馬志欽的〔幽浮來襲〕、張榮森的〔奔月〕，其形態是由自然中抽出，但以雷射光的細紋予以單純化。第三類是具象的，如張榮森的〔天問〕、〔陶然亭〕。在半抽象與具象的景觀中利用各種曖昧與變易的效果，產生景象的生動與繽紛，故較易感覺出東方式的詩情；這兩類的作品鄉愁較輕，甚至是十分鄉土的。但是在第一類純抽象的作品中，由於雷射景觀的抽象表相對大多數人來說是一種素樸而未經驗過的意識，因此很容易激起其自身恐懼與激情之幻象，甚至把那些尚未達到完全明瞭與正確了解之概念投射到外界宇宙去。此種感覺乃構成了孤絕的、有似太空、有似宗教，非鄉情式的宇宙；而當我們觀賞雷射景觀的時候，就好像聽見天體震動所發出的天際和聲，聽見唯神可以聽見的畢達哥拉斯學派（Pythagorans）所說的天際音樂（The

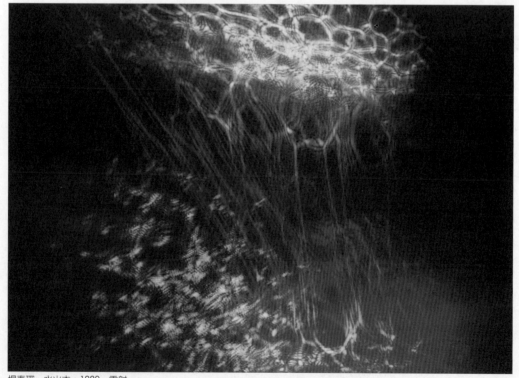

楊奉琛　水火木　1980　雷射

Music of the Sphere），這種孤絕恐懼感在多次接觸與開發後會自然消失，然後代之以嬰兒張開眼睛後學習認知新世界的一種喜悅，因而開啓了我們右腦視覺新象，在多次溝通後則成爲我們新的生命泉源。這三類雷射景觀引起孤寂的程度各不相同，感謝羅門先生的提示，今後如何把握意象，製作更能引人共鳴的作品，自是雷射景觀製作者必須努力的方向。

科學研究者也應有自己的藝術

農人可以欣賞歌仔戲，科學研究者也應有自己的藝術。每個人都應有睜開眼睛欣賞美的權利。從事科學研究的人，身邊實驗室中有無數的美待我們去欣賞，可是我們科學研究者習而不察或被其現象的科學原理吸引去了，可是一旦我們恢復了我們正常審美機能，恢復了我們要求光、聲與華美景象的權利，不僅我們觀察力、思考力，辨別力、想像力都會因此而增加。而且浸淫已久的科學景觀將和我們直觀發生更深刻的感情；在藝術上可以表達出深刻的感受，在科學上也因有更深刻的了解，因而增進創作發明的靈感泉源。

原載《時報雜誌》第52期，1980.11.30-12.6，台北：時報雜誌社

慶建國七十年
紀念標幟選定
採用楊英風設計的圖案

【本報訊】中華民國各界慶祝建國七十年籌備委員會，昨天公布徵求「建國七十年紀念標幟」評審結果，決定以楊英風設計的圖樣，作為建國七十年各項慶祝活動的共同精神表徵。

中華民國各界慶祝建國七十年籌備委員會，昨天上午在民眾團體活動中心舉行記者會，公佈評審結果，會議由主任委員倪文亞主持，主任秘書郝成璞並報告徵求紀念標誌的作業過程。

倪文亞說，為擴大慶祝建國七十年，並在各項慶祝活動中，顯示一項特有的精神表徵與具有

由楊英風設計，表徵中華民國建國七十年艱鉅歷程和光輝歷史、蘊涵堅忍不拔和自強不息精神的紀念標幟。

紀念意義，特公開徵求紀念標幟，希望全國各界了解本標幟設計的含義，並普遍採用，在各種活動中以共同的精神表徵，建立國家八十年代的新形象。

郝成璞說，徵求的作品，自九月七日收件，至十一月廿五日截止，總計收到三千一百零四件，透過嚴謹的評審，選出佳作二十件，再評出優良作品四件，最後以楊英風先生的作品，作為正式採用的標幟。

楊英風將接受十萬元獎金，優良作品劉平衡、胡德金、凌明聲，各將接受一萬元獎金。

原載《中央日報》1980.12.28，台北：中央日報社

永遠向前跨一步的藝術家
——楊英風

文／廖雪芳

　　從平面繪畫、立體雕塑、環境景觀設計到探討雷射科藝，楊英風的藝術生命中永遠有另一度努力的里程。

　　為什麼竟是這般蓬勃開展充滿幹勁的多彩多姿的人生呢？他謙和地說：「其實我心中一直滿懷著感謝。我不過是宇宙大生命中的一個小工具罷了。借我的手我的腦所傳達的原是大自然的訊息啊。」

　　六年前我初次訪問楊英風，那時他早已是一位知名的藝術工作者。在國內貧乏的雕塑園地裡，他曾辛勤的開拓；在國外建築景觀的競爭行列中，他以獨有的創見與才思發出屬於中國人的光芒。如今，在建立國人景觀雕塑、環境與生活配合的觀念之後，他又生龍活虎地搞起雷射科藝來。

　　無論是在畫廊或其他公共場合，楊英風總是相當惹眼——微禿的前額、碩壯的身材，隨和、健談，散發出一種屬於盛年時代的虎虎生氣，任何人都可以一眼便認定他是個幹勁十足的人。

有山有海有陽光的家鄉

　　一九二六年他生於台灣省宜蘭縣。祖父是成功的商人，父母親經常往來於台灣與大陸，優渥的環境使他和兄弟姐妹都得以自由發展。當他會拿剪刀起，便把宜蘭海中的龜山島「剪」下來貼在作業本上。隔壁的花蓮天祥名勝是他遠足寫生的好地方。在那個有山、有海、有陽光的家鄉，鄉間的一切是他最早的美育課本。而這種與大自然接觸的喜悅和經驗，竟是他一生無論走到那兒，再也離不開的了。這正是他的作品素來強調「自然」的原因之一。

　　他從小學畢業，正逢對日抗戰開始，他被送到北平讀中學。在那處處負荷著五千年歷史軌跡的故都，少年的他雖未能真正體會中華文化的精神，卻也耳濡目染地

作品〔國花〕的模型，這個矗立在台北市安和路國家大廈前的不銹鋼景觀雕塑完整生動。

受到薰陶，於是從小亂畫、玩泥的那分情緻便日趨強烈了。當時他的美術老師是日籍雕刻家，對他賞識之餘就利用課餘時間指導他油畫、雕塑技法，奠定他美術的初步基礎。

他在中學畢業後，決心學習雕塑，這使得父母親為難了。當時一般觀念以為雕刻家是作泥菩薩的工匠，會有什麼前途呢？他們千方百計打探出日本東京美術學校建築系有雕

楊英風早期的木刻畫〔伴侶〕。

塑課程，楊英風就到東京學起建築來了。建築系的學生畫畫、作雕塑、研究美學都是為了分析建築空間、改善人類環境，無形中建立起比純粹繪畫或雕塑更廣泛、更接近生活環境的美學觀念。

感受母體文化的悠遠博大

在戰爭的年代，日本內部也是動盪不安的。兩年之後他被父母召回北平[註1]，轉入輔仁大學美術系。於此求知若渴的大學時代返回北平，由於一度遠遊，格外強烈地體會出母體文化的悠遠博大。一方面虛心地學習國畫、油畫、雕塑；一方面遨遊大同、雲岡等地，並探討國術、古籍中人與自然合一的奧妙哲理，尋找屬於東方的美學與造形。

輔大美術系建築座落在一個清朝王爺的花園中，典型的中國林園設計使楊英風獲得許多啟示。尤其園中除了美術系之外還有神學院和女生宿舍，女生宿舍每年校慶開放。「一年一度，真叫人等不及哩！」他追憶地說。

隔了三十年的歲月，離北平那般遙遠，他略有些惋惜地追尋那年輕的時代。「那樣美

【註1】編按：實際上，楊英風是一九四四年四月就讀東京美術學校，八月回北平過暑假，即因身體不適休學二個月，隨後東京遭受猛烈轟炸，直至一九四五年日本戰敗投降，始終未能再回東京。

的花圈，多麼自然而細膩的設計，我竟沒有每一寸都深記腦海。有些角落的假山石，經過年代的侵蝕，我當時嫌它太陰沈，總不願走過去。」他說。那是太平洋戰爭末期，北平尚未復原。

　　他第二度進大學，在就學二年後又因回台成親而告中斷[註2]。緊接看大陸淪陷，他只有定居台灣。不久師大成立美術系，他又興興頭頭地做起美術系學生。當時除了學校課程之外，他經常流連於南港中央研究院及台中故宮博物院，期望深入了解中華文化，擷取優美圖紋來豐富創作領域。劉眞校長因爲欣賞他的雕塑作品，曾破例撥出一間教職員宿舍給他當工作室。後來全省美展開始，國畫、西畫、雕塑他全來一手。評國畫者勸他專研國畫，評西畫者勸他全力西畫。他回答說：「我不搞純藝術。我要作建築，搞環境藝術。」這時他已模糊地感覺到自己未來創作的方向了。也許學過兩年的建築觀念已化成他創作衝動的一部分，也許是在北平他曾那樣鍾情於環境與人配合無間所形成的文化氣息。這一切使他覺得作一個表達自我的藝術家，不如加入民眾去爲改善人類環境而努力。

豐年雜誌十一年

　　民國四十年，楊英風從美術系畢業之前，畫家藍蔭鼎爲了幫助農民教育，在農復會辦了一份《豐年》刊物，找他任美術編輯，終於使他三次進入學院卻沒有一次讀到畢業。

　　他在豐年雜誌一做十一年。對於一個

楊英風在豐年雜誌工作了十一年是他接近民眾、了解台灣地理景觀的關鍵時期，這是他設計的雜誌封面〔三羊開泰〕。

【註2】 編按：依據楊英風早年日記及工作札記記載，一九四六年九月考入北平輔大美術系，一九四七年四月回台後，即未再回去就讀。

藝術家來說，去辦雜誌是不是一種浪費呢？他說，絕不。「我爲雜誌設計封面、作漫畫、畫衛生常識、也畫植物的解剖圖，這是接近老百姓最好的機會。我感動於他們的質樸無文，我交了許多其他藝術家交不到的朋友。因爲採訪需要，每個月倒有一半時間跑在台灣各地，漸漸摸熟台灣的環境。我早先要作環境造型藝術家的空想，此時逐漸有了著實處，何況我那麼深愛著台灣的人和物……。」

民國五十一年，天主教的樞機主教爲了台灣輔仁大學復校，要找老校友往義大利向主教致謝。當年北平輔大藝術系學生有十二位女生、二位男生，能找著的只有楊英風，他便去了義大利。

這偶然的機運卻形成他創作環境景觀的重要關鍵。由預定的半年延長到三年，楊英風先後進入羅馬藝術學院及雕刻學校。重要的是再一次以異國景緻比較了中國及北平，使他清晰地看出東方與西方在美學、人生哲學、建築方面的優劣不同之處。

歐洲本是孕育藝術家的溫床，許多流傳不朽的雕塑，整個環境建築散發出一種古典的、人性的尊嚴。然而西方的美學觀一向以人爲本位。藝術表現脫不開人體，重視理性、眞實的把握，發展出來的近代生活空間，便成爲講求實際與效率的幾何形態。「中國的美學觀是爲人生而藝術，是一種生活美學。」楊英風說：「中國文化則以宇宙爲主，與自然取得和諧。中國美術作品以山水花鳥爲多，力求保有自然之美。從宇宙內在生命的認識上去建立個人的人生觀，因而是融合、引用自然之美之力而非對抗於大自然。」

楊英風的大理石雕塑作品〔鳳鳴〕。

在美國史波肯博覽會中，中華民國館的造型優雅特殊，以三棵大樹向上生長和延伸，包圍著六角組合的「日」形圖案，這是楊英風的著名作品〔大地春回〕。

創造和諧獨特的生活景觀

　　楊英風在羅馬的三年，正是西方景觀雕塑萌芽的時期。由於高度工業文明產生許多公害，人們開始檢討破壞自然的結果。建築師恢復人性的考慮，藝術家也被請出來共同為保護、設計美好的生活環境而努力。這些傾向堅定他對中國傳統雕塑、造園的信心，激發起將雕塑美學應用到生活空間，賦予東方精神，創造和諧、獨特的東方生活環境的決心。

　　也是一九六○年代，世界各地的雕塑作品開始在森林、山野、河谷找到它們謙卑的位置。是自然與人間的結合，是人類重返自然的呼喚。這類作品為日後的藝術創作開拓了更深廣的天地，告訴藝術家們畫廊、美術館之外，現代都市的環境中、熙熙攘攘的街頭、單調直線的大廈前，都是現代雕塑的去處。

　　為了探索台灣景觀的材質、造形等特性，他回國後，於一九六七年加入花蓮榮民大理石廠的工作行列。從大理石的探採到用途分配，不放棄任何有特質的景態，不放棄觸摸每一塊石頭的機會。高聳峻峭的山壁，大理石的優美岩層紋路，質樸挺拔地表現出東部山區的原始景態。從早期作品如大理石的〔太魯閣〕雕塑、〔開發〕景觀雕塑、一九六九年花蓮航空站的壁雕〔太空行〕、一九七○年位於機場大門的大理石作品〔大鵬〕等，不難看出他對「石頭」的感動和喜愛。

　　一九七一年，他為新加坡設計一個景觀雕塑模型〔進展〕，以鋼筋水泥粘石作出單純有力、聚散變化的造形，一股彷彿由地殼中壓擠、迸射出來的力量，結實巨大，象徵新加

坡在複雜局勢中力爭上游的努力。一九七二年應新加坡政府之聘，以六百噸的白大理石整理與中國文化關係密切的雙林寺庭園，並著手美化文華大酒店的工作，完成〔玉宇壁〕系列壁雕。一九七三年完成置於紐約華爾街東方海外大廈（貝聿銘設計）的不銹鋼作品〔東西門〕（又叫QE門）。

〔東西門〕以三個方形面組成一座牆，最大的一面挖個圓洞變成月門，獨立出來的圓面（屏風）立於月門對面。圓洞是虛，但有實際街景穿透其間。屏風圓面是實，但照出景物卻是虛的。天圓地方，代表中國人崇尚方正的性格，也包涵了追求圓滿的理想。

地域性、現代感及中國內涵

仔細觀賞楊英風許多景觀雕塑模型，發現有幾項特質。一是地域性的配合，二是現代感的表達，三是東方生活及思想內涵。每接受一項訂製，楊英風必先到達預定安置作品的地點，詳細觀察周圍情形，瞭解當地民情，然後盡量利用當地的材質。藝術家個人的主觀構思當然重要，卻務必使作品與環境和諧共存、相輔相成。這和閉門造車地純作雕塑迥不相同。至於現代感和東方性，楊英風從不刻意追求，只由於個人長期的文化背景很自然地便反映出來。「藝術家應能接受新刺激、新材質、新環境、新思考的挑戰。這是在美化整個立體空間的趨勢下，藝術家必須承擔的責任。」他說。

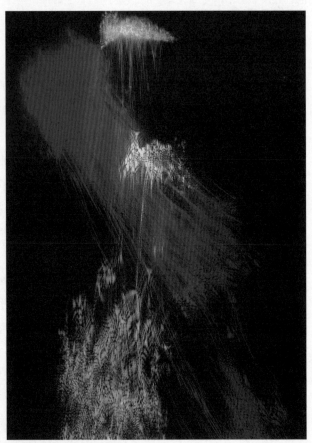

楊英風的雷射作品〔水火伴遊〕。

一九七四年萬國博覽會在美國西雅圖的史波肯揭幕，標示出「慶祝明日清新的環境」，警告人們並非地球屬於人，而是人屬於地球。這次楊英風以四萬片表面類似貝殼花紋的白色三角形膠塊，塑成〔大地春回〕。三棵枝葉茂盛的大樹盎然生長，包圍著六角組合的「日」形圖案。太陽是自然界光與熱的來源，樹木象徵天地間萬物的成長。樹木帶進建築，表現與自然結合後清新寧靜的情境。這正是今日世界追求改善生活環境的大目標啊。此外，近期作品有一九七五年青年公園大門的〔擎天門〕（鋼筋水泥）、一九七九年台北安和路國家大廈前的不銹鋼〔國花〕及工業技術學院正門中庭的不銹鋼〔精誠〕等。

每一件景觀雕塑模型的結構都單純緊湊，不銹鋼的明亮反光效果、鋼筋水泥的篤重粗樸、鑄銅的典雅穩定、大理石的光潔自然各有不同的趣味。然而，眞正完成安置在路邊、建築中的作品又如何呢？不可否認的，需要長期督工與材科、工人完全的配合是更不容易的事，因此放大後的景觀作品有時不及模型的完整生動。這是楊英風自己也感覺到的吧。

步入雷射科藝的殿堂

一九七六年日本首次引進雷射光在藝術上的運用，並在京都作了兩年試驗性的雷射音樂藝術表演。楊英風又有這樣的機緣坐在京都雷射表演場的觀椅上，領受一次前所未有的宇宙之旅的深刻震撼和感動。不久，應邀爲「日本雷射普及委員會」的委員，認識美國、日本研究雷射的專家，於是順理成章地以藝術家的立場，步上結合雷射與藝術的道路。

「眞善美是不可分的，這是科學與藝術結合的前提。科學家在從事各種研究時，常發現很多美好的東西，這正是藝術家所追求的。但由於價值觀念不同，科學家關注的是科技的發現，即使連帶發現了美，也未必重視。此時若有藝術家參與，便可將此新科技作爲新素材，研究其性格作充分的應用與發揮，達到藝術淨化心靈、美化人生的目的。」目前他採用攝影方式來記錄自己操作出來的雷射光，但是眞正令人嘆爲觀止的雷射景觀是必須直接看到現場表演才能領會的。

他不只將雷射當作一種新工具而已，他嚴肅地說：「雷射光的變化是立體的、奇幻的，在我的想像中甚至是生命原始構成期的世界，接近靈性的、冥思的境界。」這番話是不是有些宗教家的玄妙意味呢？如果出自傳教者之口或許令人懷疑；但是由楊英風這樣一位理性、穩健的藝術家說出來，卻不禁令人產生幾分信服了。無論如何，未來的二十世紀雷射將成爲效用宏大、普及各行業以解決許多難題的最新「工具」是毋庸置疑的；然而如

果它能引發心靈、心理的奧密，甚至成爲控制人類心智靈魂的武器，那就不免要爲世界和平的前途擔憂了。

無論如何，身爲藝術家的他既發現這樣一種嶄新的工具和豐麗的世界，便想無私地將它分享給更多人。另一方面，也希望國人注意雷射科技，提早爲明日雷射世界的到來而準備。這當是楊英風成立「大漢雷射科藝研究社」的宗旨啊。

楊英風的人生歷程促使他一步跨過一步，走到今天的雷射景觀創作。如果他只固執作雕塑不作景觀，或者只作景觀不作雷射，那就反而顯得矯情和奇怪了！因爲藝術創作原是源於生活和經驗，誠如他自己所言，這一切要感謝得天獨厚的際遇。成長於動盪的戰亂時代，卻能滯留北平八年，深刻吸收母國的溫暖脈息。戰爭結束的建設時期，正當他個人心智成熟的壯年，順理成章地領導年輕一輩加入文化、社會建設的行列。

然而，一切成就都不是偶然的；看著楊英風三年來爲皮膚疾病所苦卻仍神采奕奕工作不懈，能說成功不是比別人更多的努力、辛勤和對全人類的關愛所換來的嗎？

原載《婦女雜誌》頁90-95，1981.1，台北：海飛麗出版有限公司
另載《楊英風景觀雕塑工作文摘資料剪輯1952-1986》頁119-121，1986.9.24，台北：葉氏勤益文化基金會
《松青》第7期，頁21-25，1990.3.9，台北：台北市老人休閒育樂協會
《牛角掛書》頁119-121，1992.1.8，台北：楊英風美術館

建國紀念標幟設計
楊英風說巧合而已
詳述構圖過程·慢慢濃縮而成
曾向評審表示·願意捐出獎金

【台北訊】名雕塑家楊英風昨天表示，他設計的中華民國建國七十年紀念標幟，與他人的作品相似，「只能說是巧合。」

楊英風說，他基於愛國情操和國家體面設計這個標幟，並不在乎名利，因此他老早告訴其他評審委員，如果他獲得十萬元獎金，將捐作其他用處。

他原則決定把這筆獎金捐給美術設計界，作為舉辦活動的經費。

楊英風說，在此之前，他從未見過與他作品類似的圖案，所以不是抄襲。而且他在以往的藝術創作歷程中，最反對抄襲。

他說，他的設計看似簡單，卻經過一系列研究，慢慢濃縮簡化而成。起初他在國旗的下方疊合三個「廿」及一個「十」字，合為七十，直接點出開國七十年的主題，也象徵三民主義，四海歸心的大團結。

由於這個七十的圖案要看的人思考以後才能會意，他最後決定拿掉。

楊英風說，他定案的作品只用梅花和國旗，國旗為方形、梅花是圓形，方圓是人懂得「規矩」之後最容易畫出來的圖案。他個人的設計，很多都是由方圓變化出來的。

他強調，國花與國旗是象徵國家的一種公有標幟，真正的設計者是革命先烈和無數中國人的鮮血，歷經七十年才創造出來的，屬於千

楊英風設計中華民國建國七十年紀念標幟的一系列演變。

千萬萬的中國人，誰都可以運用。他提出這樣的組合和設計，自有他一份運用的自由與權利。

　　楊英風昨天形容他在這次風波中是「啞吧吃黃連」。第一次評審過後，兩千五百多件應徵的作品中挑不出一件理想的，他發現甚少美術設計界人士參加，於是一方面與中華民國美術設計協會理事長楊夏惠聯絡，積極敦促會員參加，一方面退出評審小組參與設計。

　　設計家侯平治昨天證實楊英風曾經打過電話給他，請他共襄盛舉。

　　侯平治表示，主辦單位徵求紀念標幟時，主要在闡揚建國七十年的精神，一再要求簡明與通俗性，並未強調創意，因此產生這種巧合的後果是可能的。

原載《聯合報》1981.1.4，台北：聯合報社

【相關報導】
1.〈慶祝建國七十年標幟　楊英風所設計圖案　經人檢舉涉嫌抄襲〉《中央日報》1981.1.2，台北：中央日報社
3.〈建國七十年紀念標誌　構圖和另一作品近似　廖運昌強調不認為楊英風故意抄襲　事涉榮譽報酬總要講一講曲直是非〉《聯合報》1981.1.3，台北：聯合報社
3.〈對慶祝建國七十年標幟，楊英風就構圖設計　昨提出說明和解釋　一讀者建議將獎金捐作愛國基金〉《中央日報》1981.1.4，台北：中央日報社
4.〈針對讀者投書　說明標誌風波　楊英風：作品雷同算巧合　何浩天：大家設計差不多〉《民生報》1981.1.10，台北：民生報社

「畢卡索流」確乎不同凡品
藝文界人士談畢氏的陶藝

文／陳長華

由日本產經新聞社提供的一百八十六件畢卡索陶藝作品，今天將在歷史博物館展出。這一批原屬於畢卡索私藏的藝術品，過去不曾公開，而國內對畢卡索作品也難得一見。展覽前夕，記者訪問了幾位藝文界人士，談他們對畢卡索陶藝的看法：

景觀藝術家楊英風說，他個人很佩服畢卡索的創作能力。畢卡索能夠隨機應變，靈活的運用周圍的材料。他的生活就是藝術。

「他根本不像一般的陶藝家，他不按著一般製作陶藝的規律。他把陶土當做藝術表現的材料，別人不敢做的，他做了。我們看他的陶藝和欣賞他的油畫和版畫沒有兩樣，都是從生活裡冒出來的東西。」

賴金男認為：畢卡索的成功和女人有密切的關係，從他陶盤上所畫的人像，可以看到不少以碧姬芭杜為模式。碧姬芭杜改變了許多人對女人的看法，畢卡索也把世人對女人的價值改變，強調女性身體美的感受。

「法國人說，看畢卡索的作品，不要說懂不懂，就說喜歡不喜歡。我想我們看畢卡索的陶藝也要有這種心理準備。」

這位巴黎大學文學博士說，畢卡索的藝術表現是主觀，全看觀眾如何接受了；不過他的作品影響到現代藝術是事實。他嘗試所有的材料，創造新的美學原理；甚至影響到工業設計、房屋造型。

畫家何肇衢說，畢卡索六十三歲開始在法國的維洛里斯做陶藝，那時正是他和姬洛這個女人感情濃烈的時候。神秘的愛情力量，使得陶藝作品洋溢著生命力，像盤上大筆觸畫成的「臉相」、「鬥牛」等都是。

眼光銳利・技法精純
作品自然有內容

何肇衢說，十多年前他在日本旅行的時候，看到百貨店賣畢卡索的陶藝複製品，一件訂價三萬台幣，他很喜歡，可是花不起錢。看畢卡索的陶藝，不能用一般陶藝的精製或火候來比較。那些帶有粗獷意味，應該屬於「畢卡索流」。

陶藝家吳讓農說，看畢卡索的陶藝，不難發現他有一付銳利的眼光。他利用既有的陶製形體加上繪畫，比方在盤的四周加幾筆裝飾，或者簡單勾出鬥牛場的氣氛，自然而有內容，他真是久練久熟。當然，他名氣大也是一個原因，不論做什麼都受人注目。

留學法國的美姿服裝專家賴麗琼卻說：「我非常不喜歡畢卡索的作品，不管是他立體派的畫或者陶藝。」

賴麗琼認爲：畢卡索的作品，缺乏優雅感覺，有些描繪性的題材不雅觀；有些變形的畫面給人作怪的印象。他實在是一個善變、矛盾的男人，從他和女人的關係，以及畫面強烈的色彩都可以看到這種個性。

畫家吳炫三以爲，畢卡索的陶藝是他繪畫的延伸，從一些筆觸上可以找到印證。不過看他的陶藝作品，可以發現他也花一段時間在適應陶土的材料，只是受到陶的特性的限制，他畫陶板或陶盤，較多用符號，在色彩上也不如畫上自由。

畫家謝孝德說，一般畫家頂多會一兩樣，畢卡索是一位多才多藝的畫家。藝術環繞在他生活的四周，他的藝術永遠帶有生活性，而且是自然流露。他的陶藝和其他藝術創作一樣，都在隨心所欲中表現。

「我們欣賞他的陶藝不能在品質上看他的成就，無妨從線條、題材、內容上去探究。我們也不能去研究或找出他那一個筆觸或線條最好，因爲這對他都不重要！」

原載《聯合報》第9版，1981.2.21，台北：聯合報社

天仁在投縣　建凍頂茶園

　　【本報訊】在國內擁有二十七個分店的天仁茶業公司，昨（二十五）日在南投縣鹿谷鄉凍頂山破土興建「凍頂茶園」。

　　該凍頂茶園，是天仁茶業公司繼苗栗、新竹縣的「天仁茶園」之後設立的第二個茶園，位於凍頂烏龍茶的產地——鹿谷鄉永隆村，佔地千餘坪，將設置全自動機械製茶工廠及產品陳列館，由國內名設計家楊英風及陳惠民建築師聯合設計規劃，完成後將開放各地遊客參觀。

原載《經濟日報》第9版，1981.3.26，台北：經濟日報社

雕出杏林春暖

文／田克南

　　西諺有云：藝術是心藥。名雕塑家楊英風，費時半載，終於昨日爲台大醫院完成國內醫院中第一幅浮雕壁畫。生動的畫面，吸引了每個過往的病人與醫生，在片刻的駐足裡，體會生命的可貴與和諧。

　　這幅長寬各達三、四米面積的巨面浮雕，是由台大醫院院長楊思標岳母臨終前出資捐獻，共花費三十餘萬台幣，楊思標院長說：「岳母她老人家的意思，是希望藉著藝術來沖淡醫院內藥水的氣味和淒清的氣氛。」

　　精心設計的浮雕中，以隻手相握象徵著醫生、病人的親切與信任，此外台大醫院光輝的歷史成果如連體嬰分割、電腦斷層攝影儀器、換腎病人的成功及復健治療的進步等，皆躍然畫上，眞可謂畫中有「史」了。

原載《中國時報》1981.5.14，台北：中國時報社

痌瘝在抱

文／劉開元

這幅題爲〔痌瘝在抱〕的浮雕，在拱狀天頂下，可以看到一隻病人的手與一位醫師緊握在一起，也可以看到小兒復健的情形、父母舉起小兒歡笑的神態……，成爲醫院形形色色的縮影。

這幅雕塑是由楊英風設計製作，以線條的運用作爲特色，利用凹下的線條襯托出主題。楊英風說：「這幅雕塑充分表現了東方的色彩。」

〔痌瘝在抱〕這幅作品是台大醫院院長楊思標在岳父辭世後，利用岳家捐出的新台幣卅萬元塑製的。這幅雕塑位在台大醫院大樓左側樓梯轉角處。

楊英風為台大醫院製作的浮雕〔痌瘝在抱〕。

原載《民生報》1981.5.14，台北：民生報社

郵總下月發行　雷射景觀郵票

　　【台北訊】交通部郵政總局將在八月十五日舉辦「中華民國第一屆雷射景觀展」時，配合發行雷射景觀郵票一套。

　　這套郵票圖案係在台灣大學慶齡工業研究中心製作，由楊英風、楊奉琛及胡錦標先生提供，委託中華彩色印刷公司以彩色平凹版印製，面值分為二元、五元、八元及十四元四種。

原載《聯合報》第9版，1981.7.13，台北：聯合報社

埔里鄉情雜誌舉辦園遊酒會
雕刻家林淵展石雕作品
楊英風教授趕到‧場面很熱烈

　　【埔里訊】埔里鄉情雜誌社為慶祝該社成立三週年，昨日中午假鎮長周顯文的郊區別墅舉辦一項別開生面的園遊酒會，同時展出林淵的石雕作品，埔里鎮各界百餘人參加了這項盛會，名教授楊英風及教授訪問團一行十餘人亦特地自台北趕來參加，場面十分的熱烈。

　　埔里鄉情雜誌是一本介紹地方鄉土文物民情的雜誌，每期發行五千本免費贈送埔里區的民眾閱讀，以激發團結愛鄉的情操。昨日逢該社三週年社慶，特邀請各界首長、台北各大學教授組成的民俗研究團，以及朱銘的老師楊英風教授等百餘人齊集一堂，以園遊酒會的方式聯誼交談，尚有石雕家林淵展出了其大部份的石雕作品，由於場面自由而無拘束，氣氛非常的融洽，令人感覺到有一番情趣。

　　會中楊英風教授對林淵的健康情形倍加關懷，得知年紀大的林淵常致感冒，特地自台北攜來藥物，於會中贈與，林淵對楊教授的關懷表示非常感謝。

原載《台灣時報》1981.7.20，高雄：台灣時報社

【相關報導】
1. 楊樹煌著〈埔里藝林盛事　名家藝品成輝　鄉情雜誌園遊會〉《台灣時報》1981.7.20，高雄：台灣時報社
2.〈埔里鄉情雜誌　慶創立三週年〉《台灣日報》1981.7.20，台中：台灣日報社

前衛科技新潮藝術
雷射景觀今起展出

【台北訊】中華民國第一屆國際雷射景觀大展，今天起在台北圓山大飯店敦睦廳與台北市立天文台展出一週。

大展的副主任委員楊英風說，雷射光有超越物質和科學的精神面，極富靈氣。藝術家用來做為創作的彩筆與鏡頭，可以呈顯人類豐富的心靈世界，而且隨著個人境界不同而有各種層面的表現。

雷射是結合光學、原子物理學、微波電子學的研究結果而成。大部分的物質都有發光的潛能，原子、分子為組成物質的基本單位，在適當的條件下，受到頻率相同能量的刺激（如電流、熱或化學反應），於「光學共振腔」內不斷來回加強，就可發生顏色純一，方向性良好，亮度極高的雷射光。

楊英風表示，氣體、液體、固體都可做為「介質」（即材料）而製造雷射光，迄今製造成功的雷射光遍及可見光譜、紅外線和紫外線附近區域。

這次舉辦的雷射景觀大展，展出全像攝影、雷射景觀（雷射繪畫）及偏極光藝術。這些作品令人大開眼界。

原載《聯合報》第7版，1981.8.16，台北：聯合報社

岩上禪

文／本間正義　翻譯／楊永良

七月中旬開始，台北召開了國際雷射藝術展，我接受邀請前去參觀。這展覽會的首席設計者是楊英風先生，他是台灣美術界的第一把交椅，與我則是舊識之交。楊大師以大理石雕刻家、金屬造型家、環境藝術家而聞名，他在京都看了雷射展之後，就開始投入了雷射藝術。由於篇幅有限，所以我不提這次的展覽會的事情，總之雷射所創造出來的宇宙，一定是和楊先生的東方的世界觀產生了共鳴。

我想藉著這次訪台的機會，到東海岸花蓮一遊。因為花蓮的背後就是中央山脈，這裡藏著無數珍貴的大理石、金瓜石、水紋石、虎石等等奇石。特別是從太魯閣到天祥的峽谷，幾百公尺高的垂直岩壁從兩側夾擊，展開令人大開眼界的壯觀景象。楊先生

傳慶和尚在巨石上打禪坐。

的石雕構想，乃是發自於這聳立在碧淵上的岩塊而來。

雷射藝術展結束之後，我和楊先生到花蓮一日遊。到了花蓮機場，穿著黃衣的釋傳慶和尚前來迎接我們，他是禪宗和南寺的住持。楊先生說他到花蓮時就住在和南寺，在洗落台北的俗塵的同時，一邊靜靜地構思。佛寺的小型箱型車在那裡等我們，由一位中年的比丘尼擔任司機。楊先生勸我在早上到太魯閣最裡面的天祥去觀看那裡的石塊。因為早晨的光線照在石頭上，才能看到最美麗的石頭肌理。我到了那裡才知道，道路是挖著絕壁的腹部而前進的，幾乎看不到通往底下河川的地方。

到了天祥，峽谷稍稍展開，那裡有美麗的梅林與廟宇，還有曾是蔣介石別墅的飯店。從那裡可以下去溪邊，再往裡面走一點，散佈著許多十幾公尺以上的巨石。那些巨石有粉紅色、黃色、青色、綠色、黑色、有斑紋的、有層次的、彎曲的等等怪石，這些怪石是楊先生發現的，但是無法將這些巨石從這裡搬運出去。這些巨石的景色，唯有從楊英風作品集裡的照片來欣賞。當我正在想，假如有人能夠來這裡舉辦活動那該有多好時，沒想到這時楊先生就請傳慶和尚坐在最大的一塊巨石上面打禪坐。傳慶和尚正值四十四歲的壯年，是台灣禪界的菁英。在攝氏三十七度的高溫下，我的汗水從帽子底下流下來，可是和尚卻一點也不流汗。他在岩石上一動也不動地坐著，那嚴峻的姿態形成了空氣的緊張感。原來楊先生早就有了構想，我被他的靈感所感動，拿著照相機連續拍著這岩上禪的光景。楊英風藝術的真髓就在於人與大自然的合一，讓空間充滿生命的境界。

在太魯閣的歸途中，一路上都是觀光客。我們將車子停在路旁的洞穴中，拿出佛寺自製的素食壽司，這壽司用鋁箔紙包著，非常簡樸而實在。比丘尼切好梨子，用牙籤叉著，在旁邊等我們這些男眾吃完，她的態度讓我印象非常深刻。

接著，我們穿過花蓮的街道，沿著台東山脈旁邊的長長的海岸線驅車南下。海岸邊散佈著美麗的大理石，但是完全沒有人游泳，看起來有點奇特。和南寺建於山邊，目前仍在建造當中，可以看到水泥壁與突出的鋼筋。在大殿與寮房之間擺置著沙發，年輕的比丘尼們在那裡乘涼。她們看到我們來到，就進去寮房裡了。從海上吹來涼風，使我覺得全身得到解放。由於去太魯閣太過勞累，我便在沙發上午睡了大約一小時左右，羽化登仙的無重量感洋溢在我的身體周圍。

終於來到離別的時候了，我依依不捨地離開佛寺。楊先生開始說一些令人覺得不可思議的話了。他說，他和傳慶和尚討論過，他們打算用雷射來作宗教改革。也就是說，他們打算建造一個球體的僧堂，在那裡放射雷射光，並播放音樂，這樣可以醞釀宗教與修行的氣氛，並吸引具現代感的年輕僧侶。我覺得他這一番話好像從石頭裡迸出一個精靈直飛上宇宙，雖然非常奇怪，但我相信這決不會是一個台灣的白日夢。

原載《每日夫人》第262號，頁14，1981.11.1，日本

台灣的國際雷射展

文／本間正義　翻譯／羅景彥

　　思量亞洲的現代美術時，我總是有種隔靴搔癢之感。回顧亞洲的歷史，自中國、印度著眼，古代至中世紀可稱得上是世界美術的代表，然而到了近代卻有衰敗之勢？依理，古典美術的光芒加諸之下，現代美術不應如此地被陰影所覆。在過去台灣的現代美術中，有過代表之稱的「五月畫會」。我曾於台北與該會數名作家會晤，其中提及開創傳統國畫的背景，亦即不以否定傳統爲主，以防造成近代化的衰敗。更因位於台北北方的故宮博物館爲古典美術之寶庫，希望藉此由北開始掌控台灣的現代美術。

　　此外尚有一問題，亞洲各國多屬長期殖民地國，遲至近代才有機會解放獨立，這才成爲近代化困難的主因之一。約莫十多年前，我曾前往印度旅行，在孟買的畫廊中與數名畫家閒聊，聊天過程雖然隱約感到彼此的不同，但又說不清之間的差異。直至回到飯店時，反覆思量之下才驚覺：日本的美術家自明治時期的文化開化後，無論是任何人皆以法國巴黎爲目標，而印度的美術家則是幾乎選擇倫敦留學。在殖民地解放後，如此迥異的美術資源背景竟有如此不同的差異。同樣的情況在菲律賓也曾有所感受。馬尼拉建有一處高級畫廊，名爲「路司」。我前往拜訪時恰爲西班牙馬德里畫家展覽會的展期，該名畫家於馬尼拉已開過數次展覽會，可說是十分有名的畫家。我剎時有種不知自己身在馬尼拉或馬德里的迷惘。菲律賓自中世紀至近代，皆爲西班牙的領地，解放後發生與印度相同的問題：其表面依舊是西班牙的風格。畫廊的主人路司，爲了解決我的疑惑，向我解釋馬德里交通不便與交通便捷的東京自是不可相比之事。中國古代有所謂「遠交近攻」的兵法，而如今這情況不就是所謂的「遠交近隔」嗎？

　　日本也多以歐美爲目標，在其他亞洲的美術家眼中亦算是格格不入之情事。雖然近年日本逐漸在國際美術舞台上嶄露頭角，且有不錯的交流成績，然而要改變如此舊有的文化並非簡單之事，稍有不甚將影響大局。若要提升現代美術，我想這才是我們應當致力的方向才是。三年前於中國、兩年前於韓國、去年於台灣等國與當地的美術家曾有機會交流的我，在這些機緣下更加深了致力於破除「近隔」的努力。特別是去年的台灣之行，產生了一個十分有趣的問題，以下將訴諸介紹。

　　去年稍早，我收到來自台灣的楊英風作家的一封有趣的信。楊先生便是前述提及「五月畫會」中有力的成員之一，以雕刻家、環境藝術家聞名，時常以東南亞各地的石材爲主體造園或造景，一九七〇年，萬博會時於台灣館前更以一具巨大的鐵製鳥型作品令人印象猶新。

　　楊先生的信中提及，該年八月將於台北舉辦國際雷射展的計畫，並邀請我前往參加開幕式。在此之前，我的想法一直無法將台灣美術與雷射藝術結合，同時也不清楚我出席的目的及意義，因此並沒有立即答應。當時我任職於大阪的國立國際美術館，並計畫於「角鋼展」結束後向文化局辭職。展覽會期在七月下旬結束，於是我在七月份的努力後，在八月份得到解放。而伴隨這份解放感，令我無法推辭楊先生的盛意，因此答應了邀請，於八月中前往台北參加典禮。

　　展覽會場寫有「中華民國第一屆國際雷射景觀大展」大字，英文爲「Laser Artland Taipei '81」。展覽會分爲三個部分所構成：第一部份是在巨蛋裡舉行的雷射投影秀；第二部份則是展出雷射秀的版畫與照片，另有其他光學作品的展覽會。第三部分則是會中連日舉辦有關雷射的專題討論會。

　　座談匯集講課預計每日舉行，整體會期自八月十四日起約十天。會場則訂於台北首屈一指的圓山大飯店，並使用該處的天文台。展覽會場與講課會場則於飯店的演藝廳舉辦。除台灣之外，與會作家尚來自日本、美國、丹麥各地；日本的石井勢津子則以攝影替日本作品拿下頭籌。天文台方面，會期中不間斷地施放雷射，佇列欣賞的民眾之多，可說是盛況空前。不同的是專題座談會，不僅是藝術相關的議題，內容尚包括醫療用的雷射之事等分野。最令我驚訝的莫過於第二天，何應欽將軍來訪時，事務當局全體迎接的場面。在我心中，何應欽將軍在歷史上是和蔣中正同等級的將軍，過去僅能在照片中看到的人物，現今活生生地出現在眼前。當時以高齡九十二歲的他，依舊英氣逼人、侃侃而談。身爲台灣國軍上將、最高顧問的何應欽將軍所關心的，仍是雷射應用於武器方面的議題，他依據來自美國所收集的情報，出於對戰術的關心而來。我經由介紹，有幸與將軍合影，但以人多爲由禁止公開。我不得不說，倘若沒有這麼多人出錢出力，這展覽會就無法促成，不是嗎？

　　楊先生對雷射的關心源自京都雷射展的感動。在日本，雷射是從美國傳入的新技術，並直接應用於觀光事業上，且由企業經營。然而這種雷射藝術的使用在日本尚未受到重視，楊先生可說是藝術上的第一人。在這麼強烈的意識下，放眼歷史中，遑論台灣便是世界上也無如此的國際展。我終於瞭解了楊先生的心情，同時也加深了對台灣現代美術的傳統拓展之論有更深層的認識。如此的拋磚引玉，不正可成爲打破近代的典範嗎？然而在此激情後，仍有一個結束。我來到台灣，尚有一重要的地方得去。那便是位於東海岸的花蓮

港。此處藏有中央山脈中的大理石、玫瑰石、金瓜石、水紋石、虎石等奇石。特別是太魯閣峽谷更是以絕壁聞名。我在雷射展告一段落後，並與楊先生一同造訪。楊先生先前曾任於石造工廠，其中許多石雕的構想便是來自太魯閣深潭碧淵的靈感。

前來花蓮機場迎接的，是為身著黃色僧衣的禪宗比丘釋傳慶。他年為四十多歲的壯年，可稱得上是台灣禪宗的菁英。他開著自用車帶著我們參觀太魯閣，令人訝異的是我在高達三十七度的炎夏中大汗直流，而他卻絲毫未見出汗的輕鬆。

太魯閣之美可說是絕景，回程順道參訪了和尚的和南寺。車子沿著花蓮街道而行，經太平洋邊的台東山脈海岸線而下，和南寺便是依山而建，隨處可見建造時的模版。甫參觀完太魯閣而疲憊不堪的我，在此小憩了約一小時，海風吹拂，令人心曠神怡。離開時在車中，楊先生向我提及，這位釋和尚計畫以雷射藝術進行宗教改革：在修行的禪室中結合雷射及音樂，創造宇宙感，使修行者更容易進入宗教的領域。這樣的應用，大概是雷射藝術本質中十分意外的收穫吧！

原載《三彩》2月號，頁90-91，1982.2，日本
另載《楊英風景觀雕塑工作文摘資料剪輯1952-1986》頁139，1986.9.24，台北：葉氏勤益文化基金會
《牛角掛書》頁139，1992.1.8，台北：楊英風美術館

日月潭要「濃粧」或「淡抹」
「異想天開」如何去「抉擇」
對吳縣長構想　學者專家說意見
日月潭要更美　遊客要更多　兩者相矛盾

文／呂天頌

　　日月潭多年來一直是南投縣觀光事業的一顆明珠，但近年來已逐漸暗淡，遊客量從前年開始衰退。吳敦義縣長上任後希望加強日月潭的建設，重振昔日名聲，但如何建設？是「濃粧」？還是「淡抹」？目前面臨了抉擇。

　　吳敦義曾多次在公開場合提出他對發展日月潭的構想，包括架設空中纜車，在潭中行駛遊艇，甚至興建上天入水兼而有之的凌霄飛車。

　　這些構想十分新穎而大膽，但出發點是增加日月潭的動態遊樂設施，以新鮮與刺激吸引遊客，以彌補一般人感到日月潭太「靜」的缺點。

　　吳敦義也承認這些構想過於「異想天開」。因此當他放出「試探氣球」後，也得到很多反對的迴響，但是日月潭應朝那個方向規劃呢？

　　前天他在日月潭召開一個座談會，與會者有國內知名的遊樂及景觀設計專家，也有地方仕紳，會中發言盈庭，將理想與現實充分交流，對「異想天開」的計劃也做了正反兩方面的探討。

　　會中像鄧昌國、楊英風、張紹載等專家學者的意見，較富濃厚的「理想主義」色彩，而日月潭一帶的村長、民意代表卻顯得太過注重現實。

　　譬如同樣對光華島的規劃，當地人士希望在島上蓋一座「五彩噴泉」，而張紹載建議蓋一座浮在水面上的水上餐廳，另從玄奘寺修建一座多孔橋連接光華島，兩者意見，雅俗不同，可行性都值得研究，不過明潭國中蘇校長提出的意見較為中肯，他說光華島上月老亭中的月下老人手中的「紅線」已失蹤多時，投幣式籤筒經常故障，倒是可以不花錢立即改進。

　　對吳縣長「大膽假設」的動態遊樂設施，會中都有「小心求證」的討論，遊艇業者擔心空中纜車搶走他們的生意，張紹載表示通常空中纜車只架設在其他交通工具無法通達的地區，尤其要通到更高的山頭，而上頭有不易見的設施，譬如山地博物館，既神秘又具吸引力，才有人搭乘。

　　文化大學藝術學院院長鄧昌國，反對在潭面上架設空中纜車，認為會破壞日月潭的特色──寧靜美。

對於吳縣長構想的水中遊艇，張紹載認為做成潛艇式的造價昂貴，鄧昌國建議使用透明底艙，用強力探照燈照亮水中游魚，造價少，也可達到水中觀魚的目的，但明潭飯店黃經理認為兩者都不可行，因為日月潭底是爛泥一堆，烏七八黑的，打燈也看不出名堂。

雲霄飛車呢，專家的看法認為祇要不破壞潭區的寧靜美，倒也無妨，黃經理認為可行性不高。第一，飛車入水的剎那，撞擊力大，危險性高，出水時衝力減弱，無法爬昇，加上水對機械的腐蝕性，都值得考慮。

地方人士另提到一些屬於低層次的建議，譬如整修路燈，建牌樓，但也有一些令人可喜的建言，譬如，製售確實具有特色的紀念品，像慈恩塔、月老亭的模型，台灣客運行駛國光號高級觀光車，開放垂釣及夜間泛舟，雖為瑣碎小事，但卻是投資小，且能改善觀光環境的具體做法。

學者專家提的看法為較高層面，但都有其觀光美學眼光，楊英風教授認為日月潭的美就在於其特有境界，人工建設不能破壞原有特色，否則到日月潭的感受跟到其他風景區無異，就不值得一遊了，他們都很注重日月潭民俗文化的保留及發揚光大，動態設施絕對不能破壞靜態美。

這次座談會祇是對日月潭未來規劃方向的粗淺交換意見，但如座談主題「日月潭要更美」，是規劃目標，但「日月潭的遊客要更多」，也是追求目的，兩者或許有些矛盾，但如何做到「濃粧淡抹總相宜」，就需要動腦筋，以藝術家眼光切合實際，將使日月潭的觀光事業起飛。

原載《聯合報》1982.3.21，台北：聯合報社

【相關報導】
1. 林仁德著〈突破觀光瓶頸再創奇蹟　重振明潭風光吸引遊客　南投縣長邀請專家、研商提供寶貴意見　縣府民間配合投資、改頭換面呈現新貌〉《台灣時報》1982.3.21，高雄：台灣時報社
2.〈日月潭風景區‧亟待美化　邀請專家學者‧規劃設計　吳敦義提出構想自認是異想天開　看楊英風鄧昌國他們將有何傑作〉《中華日報》1982.3.21，台南：中華日報社
3.〈美化明潭　付諸行動　五人小組　展開規劃　縣長說　不但要更美　一定會更美〉《中國時報》1982.3.21，台北：中國時報社
4. 張廣實著〈要使明潭更美、且看如何粧扮？　各界集思廣益、不怕異想天開！〉《中國時報》1982.3.21，台北：中國時報社

雷射推廣協會成立

　　【本報訊】中華民國雷射推廣協會昨日舉行成立大會，由行政院文化建設委員會主任委員陳奇祿、清華大學校長毛高文、雕塑景觀設計家楊英風共同主持，該協會將致力推廣雷射科技、藝術及國際交流活動。

　　陳奇祿在致詞時表示，毛高文代表科技，楊英風代表藝術，他個人學的是人類學，這幾門學問代表了雷射對人類的重大影響。

原載《經濟日報》第2版，1982.3.29，台北：經濟日報社

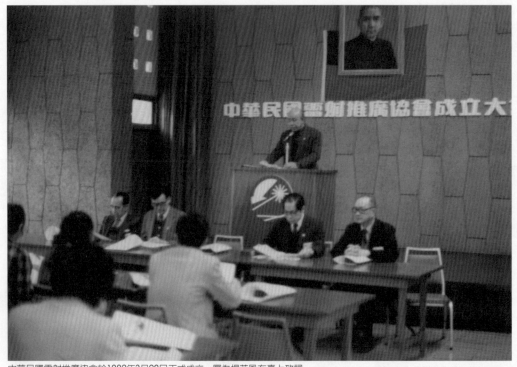

中華民國雷射推廣協會於1982年3月28日正式成立，圖為楊英風在臺上致詞。

提高我們的空間品質

——雕塑家與建築師對談

對談／李再鈐（雕塑家）、李祖原（建築師）、朱祖明（建築師）、楊英風（雕塑家）
整理／蔡宏明

　　誰都知道人必須生活在空間中，知道空間對我們的重要。可是很少有人了解到我們現在生活的空間何等狹促、雜亂、污穢，也很少了解到雕塑品與空間存在著一層微妙而相依的關係：雜亂的空間可能會將雕塑吞噬；考慮過環境空間而設計的好雕塑，卻能改善空間的品質……

　　幾年前青年公園大壁浮雕的構想為何流產？它給我們多少啟示？為什麼我們的雕塑水準一直成不了氣候？為什麼許多雕塑人才紛紛轉業？政府與民間有沒有提供這群人發揮才華的機會？且讓雕塑家與建築師一同來改造我們的空間品質！

藝術與生活必然要成為一體

李再鈐：早在二月中李賢文兄就跟我提過這樣的構想，邀請各位來談談有關國內戶外景觀雕塑的問題。我跟他一樣對這方面的問題很關心，覺得這個對談很有意思，相信大家也有同感。尤其當我們在國外旅行，看到人家把那麼好的雕塑加到生活空間，總會反省，到底台北市那一天才會有一個好環境來容納我們真正喜歡的雕塑？不論是紀念性的、純粹藝術欣賞的，或是配合生活空間而製作的雕塑，我們一直很欠缺，也缺乏這方面的構想或根本沒有去做。據說台北市立美術館以後要闢一個相當大的廣場、庭園，將來這地方是否要擺設雕塑？若有雕塑該如何處理？也許我們也可以談談。

李祖原：我覺得這個問題實在沒什麼好談的。因為我們對「戶外景觀雕塑」的觀念是：將雕塑置於景觀裡頭，而成為景觀的一部分。在西方，一件雕塑品置於一個地方，它即佔有了這個空間，它是一件獨立的可被肯定的藝術品。中國的雕刻則從來不佔有空間，它完全附屬於四周圍的一切。這點基本觀念完全不同，如果說要把西方看待雕塑的觀念及價值，放在中國的生活環境裡再去肯定它，我想答案一定是 Positive（正面）的。因為大環境是這樣，而且這樣的路子也是對的。雕刻家、藝術家也一定要闖出一條路子，使生活和藝術成為一體。所以我覺得雕塑家自己的成就較之與大眾的配合來得重要。

　　如果今天雕塑家已有自己的成就，雕塑品只要擺在任何地方，不管阿貓阿狗，都會跟著這件雕塑品的藝術價值而存在。所以美術館廣場如果能有好的雕刻家的作品，無論任何角落，成千上萬的人都會去朝拜。

李再鈐：就是因為問題不好談，所以我們要談……

李祖原：並不是不好談，而是到底從那個方向去談。我們今天談戶外景觀雕塑一定是先肯

定他的價值，否則就可以不必談了。但我的第二個問題是，我們還沒有談之前，對戶外雕塑的觀念多半是西方的，與中國對雕刻所接受的傳統觀念完全不一樣。今天有誰敢不承認雕塑藝術？也不會有人說雕塑與生活不產生關連。所以根本的問題是：怎樣讓雕塑很快地在我們的生活中被大家認同是一個需要接近的藝術——就像中國文人畫老早就被瘋狂地以高價購藏，成為生活的一部分。中國的雕塑在實用藝術裡頭被抹煞了，而跳不出來。若想跳出來，第一步要先求雕塑家本身的成就，其次才是如何把觀念配合起來。

李再鈐：我想這件事情並沒有太大關係，以生活為例，我們現在穿著西裝，剛剛喝咖啡，早餐也吃三明治或麵包，這些原是西方的東西，但生活也慢慢跟西方接近。雕塑或其他藝術還是可以慢慢去做，我並不是主張完全西化，但可以「國際化」。

出色的建築就是雕塑

朱祖明：我們當然可以站在不同的角度來談，不過提到整體的觀念實在也有必要。我們的雕塑到底好不好？吸不吸引人？在世界藝壇地位如何？我們暫時不提。國家水準跟經濟的發展一樣，只要慢慢提倡、鼓勵，必能有遠景。

都市中的建築實體如房子、道路等生活空間，事實上都可以雕塑的眼光來看。對我們來說，每個出色的建築物本身就是一件雕塑品。說得不客氣點，假如優秀的建築物本身能滿足居民的生理與心理狀態，那麼就不需要⋯⋯對不起，我說得較不客氣⋯⋯這個環境有沒有雕塑就不是很重要了。若想把題目縮得很小確實有些難談；若談整個雕塑的形象，如台北urban space（都市空間）如何利用，整體空間該如何配置等等，恐怕又會超出藝術的範圍。但是目前確實有很多雕塑與其週遭的環境不能組成一個完整的空間，也很難引人駐足觀賞。雕塑品與空間的組成關係相當密切，很多人都忽視了這一層關係。

李再鈐：我們今天要談的不光是雕塑的問題，而是來探索到底雕塑給我們的是什麼，比如祖明兄剛才談的雕塑與環境的這一層關係。然後我們再把問題拉近，針對台北市來講，為什麼敦化南北路的圓環銅像要那麼做、為什麼不能採取其他的方法等。

從中外很多遺跡，我們都可以發現雕刻與建築是分不開的，都屬於生活的一部分。如希臘雅典Acropolis（衛城）的神殿與雕塑根本就是分不開的，是希臘人生活中非常重要的一部分。一直到羅馬時期，歐洲還是一直延續希臘的精神。我們中國的敦煌、大同雲岡、天龍山、龍門等佛像雕刻的製作，並非有特殊的目的而只是生活的一部分。日本民藝家柳

宗悅說：「神就是藝術，就是生活」，此三者是分不開的。不論東西方，雕塑與建築一直緊密地結合在一起，直到近代雕塑才單獨存在。

李祖原：東方人很重視紀念性的東西，紀念物表徵著思想的崇拜，其中含有故事、文化，都是紀念性雕塑表現的好題材，也最能和建築結合在一起。對公眾而言，從宗教到一般紀念性事物是最需要的，至於在生活中對雕塑品的需求則屬次要。前者，整個社會應在紀念性雕塑方面給雕塑家表現的機會；至於後者必須要靠雕塑家的努力，使雕塑獨立成pure art（純粹藝術），不附屬於任何東西，唯有大眾對其藝術價值認定，才會尊重它進而有所需求。

純粹與應用之間求出路

楊英風：所謂的「景觀雕塑」與「雕塑」是不太相同的，大致上來分，應用於環境者，即為「景觀雕塑」。純粹雕塑的歷史很短，工業革命以後西方才產生純粹美術，才有今天在台灣流行的純粹雕塑與純粹繪畫的基本觀念。當然與生活脫節的純粹美術自有其存在價值，但我們今天既然談到景觀雕塑，當然是指與環境、生活結合的雕塑。

今天台灣景觀雕塑遭人詬病，問題不單在於雕塑，而是造形。造形的範圍很廣（不一定是抽象，寫實的人體也是），如果從整體的調配來思考，整個環境的造形應包括：建築、庭園、家俱……等的統調，必須要能滿足區域居民的生活需要，進而表徵真正的精神。

今天的台北市已大異於往昔，建築物以及很多現代化的造形物充滿了生活空間，如何使這些各別的造形物在環境中得到統一的諧調是很迫切的問題。在考慮現代化組合與統調的時候，不應該只考慮到單向的努力，而必須各行各業相結合，再產生效能。如果我們只強調雕塑應如何如何，而忽略了與建築、庭園相調和，則雕塑只有成為視覺的、精神的公害。

以雕塑產生空間效應

朱祖明：提到雕塑與空間的關係，我想起以前曾設計過一個學生活動的構想，那就是在建築物與建築物之間，我們很想增加一個雕塑品。一個雕塑不但可以增加空間的流動量、深度，甚至可以成為空間的主宰。對建築師而言，此一空間效應不一定要用雕塑，也可以樹

木取代。但是雕塑除了空間效應，還能引發觀者對藝術家哲學觀的探勘及情感的共鳴。與其在兩個建築體間添增樹木或路燈，倒不如有一個可以和建築物相配合的結構體或雕塑品。至於雕塑群在空間中所產生的效應就更複雜了。雕塑品對我們生活的環境、視覺、美學、哲學等都有正面的價值，問題是製作及與環境配合是否得當。在台灣，紀念性雕塑總被以「像不像」來看待，這對一些慣用現代手法表現的雕塑家實在是一種限制。

我們的紀念雕像常倒人胃口

李再鈐：我覺得紀念性雕像是非常必要的，是民族精神重要的表達方式之一，屬於生活的一部分。這類雕塑的題材應不只限於民族英雄或黨國元老，如孔子、屈原、王維、杜甫、岳飛、文天祥等歷史人物也可以做成雕塑，點綴在生活空間，而不要像敦化南北路的雕像那麼刻板，應力求生動。也許是我們信神的方式與西方不同吧，所以不像希臘雕刻所表現的「人的最極致就是表達神的方法」，弄到最後不僅沒有可親的感覺，更叫人倒盡胃口。

　　至於欣賞性的雕塑，國外展示或擺置的方式也有值得參考的。例如日本東京新宿的「雕刻之森」便完全是欣賞性的Open air（開放空間）的雕塑公園，在歐美這類公園更是多得不勝枚舉。在都市裡頭如能開闢大空間的雕塑公園，擺在一些較純粹的欣賞性的雕塑，必能提供都市居民更好的休閒環境。

李祖原：我個人覺得雕塑一定要大，不只是抓在手中把玩的。它是一個「體」，變成妳不看也得看，而帶有身教的意味。一定要有像大老北投那麼廣的面和空間，讓雕塑家去表現。再不然，雕塑的存在若想使空間品質改變，一定要有大氣勢的空間來容納雕塑的氣勢。例如台北火車站廣場就需要一個很有氣勢的雕塑，並非一個噴水池就可解決空間品質的問題。

楊英風：我早年學過建築，早期所做的雕塑較傾向純粹雕塑；後來自己覺得：固然純粹雕塑對自己靈性的昇華很有幫助，但和生活的結合還不太夠，於是在生活裡朝有用的方向發展。我是從建築的觀點，將造形、建築、雕塑考慮到生活中，而與環境變得息息相關。

　　有人認為純粹雕塑家，若是慣以銅材表現就不該換成木刻或不銹鋼，好像是應該專注於一項特長。這幾十年來有人嫌我涉獵太廣，建築、庭園、石頭……各種素材我都摸過。我自己因為意識到生活環境的重要，所以我並不立意在某一種雕塑上開拓，而是站在造形的立場，運用雕塑的美學來結合所有的材料。

文化斷層使雕塑人才難展所長

曾有人問我，這些年來我承製過這麼多雕塑，到底有什麼感想。我可以說，在我的工作經驗裡，總覺得在國外承接工作比在國內痛快且易於表現；儘管如此，也總覺得無法在自己的國土好好表現而感到可惜。事實上在台灣我也曾努力過，想多做一些好作品，但很難找到適當的對象讓我來表現。這也難怪，因為台灣三十年來形成的環境使很多人覺得不需要這些東西。我覺得目前最重要的是對社會疏導正確的觀念，而不在於做什麼樣的雕塑。

這些年來我們的國立藝專、師大等美術科系也培植了不少雕塑人才，卻由於社會沒有機會讓他們發揮，大部分都轉業或發展到偏差的途徑。繪畫只需有紙及一點工具便足以發揮、表現，較不受經濟束縛。雕塑就不同了，不僅費用極高，時間及工作場所對雕塑家個人都是很大的負擔。我們的社會很少考慮到這一點，很少照顧到雕塑家，所以雕塑家的努力沒得到應有的反應，終於因灰心而轉業。

外國發展的環境不同，他們的文化千年來一直延續不斷；我們受到戰亂的影響，產生很大的斷層。雕塑教育受到文化斷層的影響，以致社會大眾忽視了雕塑的價值。今天一定要能解決這個問題，未來的發展才有希望。而解決問題並非單靠幾個雕塑家的努力就夠，還要各行各業來配合。

有賴政府與民間一同關懷

李祖原：最重要的是怎樣讓我們的國家、社會注意到美術與生活密切的關係。個人因為工作的關係曾接觸過很多藝術工作者，我們都深深覺得政府對藝術工作者並不很獎勵。藝術若要與生活結合在一起的話，一定要有經費來源，而最有效的便是建議政府設一條不成文的規定，凡是任何一項工程都應撥出一部分款子出來，國外也都有這種作法。先不管多少經費，總得讓藝術家有機會來表現，至於如何表現他的本事或與生活結合那是很長的路，如果目前連一點機會也沒有，那什麼都甭談了。要是民間肯主動出錢支持藝術家創作，那就沒啥問題；要是不主動出錢，只有用法令來要求了。

朱祖明：政府能做此事是最理想了。在香港我曾幫一家很大的建築師事務所做過「太古城海景花園」的計劃，那是私人財團投資在大量居住環境的例子。我們空間的規劃是將汽車

停放場設計在地下，地面上則設計有庭園、水池……等可供居民休閒的公共設施，此外我們也嘗試安置一些小浮雕及文樓的雕塑作品（編按：文樓現為香港雕塑家，早年來台就讀成大建築系，後畢業於師大美術系，曾獲一九六九年日本大阪博覽會「香港館」雕塑製作獎），整個環境增加不少氣氛。像這樣的好例子雜誌實在值得介紹給國人，進而鼓勵、提倡，引發民間來嘗試。若建築師有構想，雕塑家肯努力，政府有錢來配合，景觀雕塑的水平便可望有好發展了。

預算建築法令中求機會

李祖原：最重要最有效的便是立法。最好能影響立法委員，也不需要「鼓吹」了，這原本就是對的，應該要這樣去做。……可是，上次我跟一位立法委員談了半天，他好像一點也沒心動……

朱祖明：今年國家的預算是二千多億，稅收只達一千多億，所有超過五億的大工程只好暫時停工。像台北市，去年的水災就損失了五十幾億，今年市政府的興建工程也停了下來。所以有錢的話就好辦事，沒錢就免談。

李祖原：這種觀念我不太能接受，我覺得沒錢也該辦。因為文化是每天生活的一部分，不該「有錢辦，沒錢就不辦」。不論政府或民間，對文化的關心都有必要養成習慣，生活空間的品質改善需要長期投資。最有效的便是政府本身先有不成文的規定，固定撥出一部預算，提供藝術家表現的機會。

李再鈐：建築法令有必要更改……

李祖原：這不是建築法令，而是預算法令……

李再鈐：不，比如說，蓋一座大的建築物，政府可在建築法中規定，這個建築物必須騰出多少空間用於美化環境，或者必須撥出營建費用多少百分比來做這方面的利用。

朱祖明：不，你（編按，指李祖原）剛才可能誤解我的意思。我不是不贊成政府有預算，而是最好這項建議能在政府有錢時提出，較可能短期內立法。現在連蓋房子都沒錢了，要多編列一項預算就難得多了。

李再鈐：這完全是原則性的問題，必須以長遠的眼光來看待。今天我們的經濟已得到改善，生活水準提高了，整個社會的結構也有極大的轉變。沒有錢，只是臨時性的，或是全世界週期性的經濟不景氣而已。就長期的目標而言，政府應該更改建築法令、更改稅收法

令。比如高收入者應該拿出盈餘的百分之幾，作爲輔助或獎勵各種美術活動的開支。我個人便覺得國泰企業的愛樂活動及美術館（當然，我並不很清楚政府是否有抵稅的辦法），很值得鼓勵和讚揚。藉著經濟來推動文化是很重要的方法之一，美國便有很多好例子可供我們參考。

藝術與空間孰重？

至於一般社會大眾觀念的問題，就不像立法的問題可以在短期內解決的。不過有句俗話說：「一代吃，二代穿，三代掛畫」。隨著經濟的改善，一般民眾對生活滿足的程度，一定會由吃、穿等物質滿足提升到對藝術品的需求。

朱祖明：且不提藝術對文化是如何如何重要，單講一點實際的例子，目前台北地區居民生活空間的缺乏，簡直到了可怕的地步。像三重市、永和市連一個可供休閒的公共綠地都沒有，晚間散步只能逛逛夜市，再不然就耗在電動玩具上頭。想找塊綠地坐坐，只有跑到淡水河之外……

李祖原：淡水河也沒有綠地了，也被污染得一塌糊塗！

朱祖明：我們的國畫畫得山山水水，可是生活空間卻縮到了最極限的地步。台北市還算運氣好，有個中正紀念堂在市中心。當初中正紀念堂規劃時，很多人說那麼好的地段若規劃成商業區可賺不少錢，如今中正紀念堂反而成爲台北市民假日休憩的好去處。國父紀念館也有這樣的功能。目前我們最缺乏的，第一是空間，第二才是……不，當然藝術也是很重要。

觀念、教育、經費齊求改善

楊英風：台北市目前的環境已經雜亂得沒有一處可擺置雕塑的地方，即使勉強擠進一兩件雕塑，也將被雜亂的市容掩沒。我們應先整理環境，將妨礙市容的雜亂拆掉。等污染清除到某一程度之後，再談雕塑可能才有效果。

李祖原：我倒覺得環境、觀念、經費、教育等等問題都要同時考慮，齊頭求進。任何東西都要等環境塑造後再談，可能一百年、二百年也做不好。如果說台北市的髒亂一定要清除後，藝術才會出來，我相信這是騙人的。我的見解正好相反，我認爲藝術可以在髒亂中將錯誤修正過來。今天我們要爲社會走向藝術鋪三條路，那就是：觀念、教育、經費。其中

經費可像剛才我們說的，利用立法在短期內做立竿見影的建議。教育便是培植藝術人才，以及從最基本的小學美術教育作起。至於觀念，我們不是要「呼籲」，而是「要求」社會必須具備正確的觀念。

提倡藝術，除了要鋪看不見的路，還要找實例做給社會看，藝術家應該先不求代價，拚命做出點成績來給大家看。藝術家一定要團結起來（因為總有幾個笨蛋會因為計較費用而放棄機會），不要只說作品多美、多偉大，沒有作品給人看，叫了半天還是沒用，所以一定要去實踐。像台北市立美術館若有雕塑廣場就是一個機會，可以讓一大群藝術家去做，只要做出來是偉大的，每個人去看都會覺得偉大。鋪路要全面鋪路，啟發要從點去啟發。目前對藝術家而言，最重要的是機會，而不是酬勞。

李再鈐：高玉樹當台北市長的時候，仁愛路剛剛拓寬，當時我和幾個朋友聽說馬路兩旁留有綠地，覺得很適用以雕塑來點綴。我們討論之後，真想馬上衝到市政府去跟高玉樹談談，告訴他：這些綠地就讓我們來作一些雕塑擺上去吧，我們願意出力，甚至自掏腰包來購買材料也無所謂……可是後來也因為沒有適當的管道去表達這個構想，便不了了之。這個經驗使我了解，藝術家即使要爭取機會，也必須要有報刊雜誌（那時還沒有雄獅美術）來鼓吹才行。

朱祖明：說到政府提供機會讓藝術家發揮所長，使我想起民國六十七年青年公園大壁面浮雕。記得那時是由楊先生來策劃的，報上也討論過好一陣子。到後來竟沒有結果。今天剛好楊先生也來了，到底大浮雕計劃為什麼會擱淺，是不是請楊先生談談？

青年公園大壁浮雕的啟示

楊英風：本來我是不太願意再去談它的，但剛剛我們討論到藝術家不計酬勞的問題，以及報刊雜誌鼓吹的問題，正好可以拿青年公園這個例子來探討。

那時正是李登輝台北市長任內。李市長是一位很關心文化、藝術的市長，他對台北市文化水平的提昇具有萬丈雄心，並且有一系列的計劃，青年公園只是其中之一。當初李市長跟我提青年公園大壁浮雕的構想時，單是材料製作費用便有上千萬，真的是可讓雕塑家發揮的好機會。當整個計劃還在討論、還在醞釀、還在研究如何製作、如何延攬那些合適的雕塑家參與製作的時候，新聞傳播媒體就把尚未成熟的計劃披露出來，於是引起各界公開的討論。由於這件浮雕的製作必定主要由雕塑家參與，難免引起畫家微言。當時李市長

顧慮到社會各方面的意見，只好暫時把這件計劃擱置下來。

我個人覺得，如果青年公園壁面浮雕能做得成功，受到社會贊許的話，說不定市政府會更放心去進行往後的計劃，那麼藝術家的機會顯然就更多了。所以我個人感到非常可惜，也有二點感想：那就是藝術界應該團結，而新聞傳播媒體輿論功能的發揮也要適當。

就我所了解的範圍，我們的政府對文化非常關心，也有決心做好藝術方面的工作。有人說像青年公園大壁浮雕的製作方式，藝術家所受的限制較多，不易表現個人的創意。但我的看法是，那次是官方第一次向藝術家表示誠懇，藝術家也不一定都照那種形式做下去，只要有幾次表現，製作題材及方式必定能逐漸變得豐富而多樣性。

雕塑家的大機會即將來臨

我們今天的討論幾乎都把重點擺在台北市，其實台北市以外的地方也是很重要的。像南投縣由於開發得比較慢，還保有很多美好景觀，漸漸的隨著開發，各種污染可能會進入南投縣。因此，台北市的問題固然重要，其他地方也不容忽視。

在這裡我願意透露一點，那就是政府已經計畫一個景觀規劃，且經費預算比青年公園大壁浮雕超過好幾倍。目前這個計劃尚未完全表面化，我也不敢談太多；不過我可以肯定的說，在很快的未來我們的雕塑家一定能有很大的機會來發揮。

朱祖明：不過，站在建築的立場，我們常覺得：不曉得有些雕塑家是不了解雕塑與環境的關係呢，還是他們為了求自己的發揮與表現，而根本將這層關係忽略了，以致於常常把環境弄得很亂。

楊英風：這是雕塑家本身修養的問題。以台灣目前發展的傾向，雕塑家將會有大好的機會，雕塑家應該如何面對自己去迎接實在有必要反省。……比如台北美術館的雕塑公園，台灣到底有多少好的雕塑可以展示？我倒是真的擔心台灣的雕塑水準會被外國人看出破綻。

朱祖明：將來這個廣場的雕塑一定要經過評選，必定要有評審委員會之類的團體或單位，到底由誰來擔任評審？評審尺度如何？也是很重要的問題。像我們建築業的競圖也常常……

李祖原：這也沒什麼好擔心的，第一次沒選對，第二次就選好的，慢慢修正就能接近理想。凡事總得有開始，即使第一次都是爛的展覽也無所謂。

李再鈐：像這類雕塑庭園的性質，較適合雕塑家個人的表現，並不一定要永久擺設固定的雕塑品，而可以經常更換。目前是過渡時期，作品的好壞是見仁見智的，難以定論，不過慢慢做去，也能達到國際水準。

藝術家自己也該努力了！

李祖原：文化有沒有希望，確實在於藝術家本身是否有信心。眞的，Talent（天分）是永遠不會被埋沒的。我與藝術界接觸很久，常聽到一些藝術家抱怨說：「唉，大眾很『茥』，根本不接受我的東西。」其實只要有才氣一定會被某些人接受，至於社會大眾的接受只是遲早。在台灣，藝術、文化的問題，已經是藝術家本身功力的問題了。假如說，今天我給你機會，要多少錢也給你多少錢，要多久的時間給你多久的時間，到底有幾個藝術家敢拍胸脯站出來，說：「沒問題，我可以做出第一流的作品？」

李再鈐：第一流的作品與第一流的藝術家並不是這樣培養出來的！藝術家的觀念及作品不能被大眾接受，確有其實，並且不單台灣有此情形。記得大阪博覽會時，各國展覽會館都有大型的現代雕塑，其中日本紡織館外頭有一個大型廣告版，搭有很高的鷹架，上頭有老鷹，也有人在畫廣告牌。這明明是一件Pop Art（普普藝術）作品，可是卻有觀眾以爲它還沒蓋完。我想，中外藝術家都會遭遇到這類情形。

李祖原：我的意思是，目前在台灣機會已不是很大的問題，藝術家本身要能把機會眞正變成要表現的⋯⋯

朱祖明：建築師公會目前正在研究如何將環境與生活相關的觀念加入教育系統，讓我們的小孩從小就了解環境的重要。美國AIA也已經有一套爲兒童而編的資料，是免費贈送的，據說部份材料已編入了教科書。觀念的修正必須要下長期的投資才行。

楊英風：這幾年台灣一般民眾的觀念已經進步不少，許多委託我規劃景觀的業主，品質都提高很多，官方對文化關心的層面也擴大了，藝術家的機會來了，充滿了美好的遠景。⋯⋯不過，藝術家自己也應該努力了。

原載《雄獅美術》第134期，頁81-90，1982.4，台北：雄獅美術月刊社

觀光專家為日月潭描繪遠景
要呈現山水氣勢保持自然美
空中纜車待慎重規劃·飛車潛艇專家興趣不大
攤販惡名遠播要整頓·出水口奇觀應整理闢建
文／呂天頌

　　「日月潭要更美」，但如何去粧扮呢，南投縣政府邀請國內著名的觀光規劃專家學者進行實地勘查，昨天提出規劃報告書，為日月潭描繪一幅美麗遠景。

　　包括鄧昌國、楊英風、張紹載、劉其偉、謝義鎗等專家學者，他們駐留日月潭三天，提出一個共同的看法，即日月潭的美就在於其獨特的良好美景所呈現中國山水畫的氣氛，與中國天人合一的哲學精神，要使日月潭更美，不違背此得天獨厚的優點，也就是任何人為建設，都不能破壞這種優美景觀。

　　他們指出光華島是日月潭的一顆明珠，但攤販是明珠上的污點，必須早點遷移。每逢節日，應在島上樹梢布滿小燈，「彷彿天上星星齊聚」，平日可增設自下往上照射的藍色燈光，使樹木及月老亭可立體「浮現」潭面，增加夜間的瑰麗。

　　他們建議孔雀園內應增設一座蝴蝶館，並在樹林間築造鳥巢，吸引野鳥棲息，除了鳥語，還須花香，在環湖公路旁的廣大山坡地應妥為利用，湖邊應遍植垂柳，坡地多種梅花，並開闢幾處蘭園，沿環湖長廊應種其他花木，點綴其間。

　　專家們對德化社與山地文化中心現況頗表失望，希望政府積極改善，他們開的處方是收回山地文化中心，籌資改建成新的德化社，規劃為嶄新的住家、購物中心，舊有德化社則全部拆除，廣植花木，興建觀光花園碼頭。山地文化中心應重新擇地遷建，內設博物館、山地歌舞及邵族部落。

　　玄奘寺被建議建造大型壁畫或浮雕，展現玄奘取經故事，原本建材可保持古樸之美，不必上色。

　　他們認為潭中出水口泉水湧出，蔚為奇觀應整理闢建，在出水口兩側凸出半島，架設曲橋，連接環湖長廊，「流連的橋，更有一番情趣」。

　　日月潭的攤販一直備受批評，不僅形成髒亂，而且惡名遠揚，他們建議加強管理，統一區域，不准亂設，政府應協助建造型式美觀的販賣中心，美化陳設，至於該地賣的特產品，應具特色，使前往日月潭的遊客能帶回紀念價值的東西。

　　他們認為日月潭的光華島、月老亭、慈恩塔、玄奘寺、孔雀造型、遊艇，都可做設計特產品的題材。

大處著眼，小處可立即著手改進的地方是美觀的標誌、指示牌，設計日月潭的「商標」，日月型式的電話亭，多設垃圾筒，增加潭區的整體調和。

其次，他們認為要使遊客停留更久，就應多闢步道、環湖長廊、涼亭，使遊客更「親近」日月潭，喜歡它。

環湖長廊將沿著湖邊，按地形闢建，臨湖的一側遍植垂柳，靠山側就種花，沿途可設露天茶座，或增建涼亭，供遊客散步、憩息或垂釣。

至於吳敦義縣長「異想天開」的空中纜車，可在山峰間架設，跨越潭邊一角，但由於支架龐大，他們主張慎重規劃。另外的雲霄飛車、水中遊艇，專家在報告書中未提，似乎興趣不大。

從他們專家的構想，可看出他們著重保持日月潭的自然美、寧靜美，與當初吳縣長的構想不太相同，縣府應朝此方向規劃建設，不要將日月潭開發為四處可見，「彷彿面熟」的風景區，反而使遊客失去胃口。

原載《聯合報》1982.4.1，台北：聯合報社

【相關報導】
1.〈塑造明潭新的形象　專家完成規劃草案　縣政府將逐項詳加研究〉《中國時報》1982.4.1，台北：中國時報社

有效拓展國產手工藝品
端賴周密的保護與獎勵
發展兼具民族特色的創造性產品

　　國產手工藝品的水準每年都在進步，但由於缺乏完善的專利保護制度，廠商也未能適時培養專業設計人才，以致於三十年來我們只是手工藝品的加工區而已，卻一直無法生產融合生活、歷史、文化兼具民族特色的創造性產品。

　　享譽國際的造型專家楊英風指出，手工藝品的製造廠商，為了生存，都是客戶要求什麼就生產什麼，仿製品、缺乏個性的產品充斥市面，此種不求進步的作法，無形中扼殺了我國手工藝品的發展，導致手工藝品業逐漸走下坡。

　　他說，日本政府輔導手工藝品業，不僅有週密的專利保護制度與獎勵措施來協助各地區發揮當地的特色，生產現代生活上可以廣泛使用的工藝品，同時，在極具創意的藝術家熱烈參與下，更可設計出地方色彩濃厚，很有感情與親和力的手工藝品，並有效運用自動化生產科技。如今日製手工藝品早已脫離了高價格的範疇，相反的，由日製陶瓷器大量銷往歐洲市場的事實說明了高品質、低價格與週詳資料的多重配合是極為成功的，而這一切主要歸功於週密的專利保護制度與獎勵措施以及手工藝品製造業的守法精神。

　　手工藝產品是生活、文化的表徵，也代表當地區域性的特色，然而國內手工藝品卻脫離了日常生活。舉例來說，花蓮的大理石與各類奇石，很少經加工處理後擺設在當地居民的家裡，由於花蓮大理石材料的使用範圍只局限在加工方面，使用數量因而大幅減少。事實上，如若國外不採用這些材料，而花蓮當地甚至於內銷市場卻能廣泛加以採用，只要老百姓的觀念能有所改變，則我國的手工藝品就能繼歐洲、日本等先進國家之後，強而有力的展現出具有民族特質，代表每個區域的特產品及手工藝品。

　　楊英風指出，雖然近年來參加手工藝評審的作品，在質與量的方面進步頗多，但由於我們缺乏完善的新產品保護制度，使得部份較具創意的廠商為避免新產品一經公開即被模仿，甚至被搶走市場的惡果，是以每次參加評審的產品都非最好、最新的產品，這對於一年一度的手工藝產品評審會，無疑的是一種損失。

　　有鑒於此，為克服目前嚴重缺乏設計人才、創造人才的問題，重新塑造良好的環境來促使藝術家、設計家們建立信心，這是可行的方式之一。具體來說，就是台灣省手工業研究所與即將成立的中華民國工藝發展協會，應廣泛蒐集先進國家在協助手工藝品製造業時所提供的獎勵制度、保護措施或相關法律，在最短時間內予以公布、施行，唯有先行解決手工藝品製造業發展上的難題，才有可能創造出更進一步的成果。

　　除了手工藝品製造商應多鼓勵具有創造力的藝術家外，楊英風指出，一方面各級院校應適時的加以配合，立即廣爲宣傳、及時教育，以促使我國的手工藝品能早日與生活、文化及歷史相結合，設計、製造出具有區域性特長，能廣泛用於現代生活上的手工藝品；另一方面，屬於永久展示性質的各地文化中心，其展示內容應以能表現區域性文化的特色爲佳，而不是千篇一律的將全國藝術家的精品集中展示。如此一來，國產手工藝品將有更多的機會展現在國人的面前，在整體的配合的努力下，國產手工藝品將可順利邁向更高境界。

原載《經濟日報》第9版，1982.7.25，台北：經濟日報社

高山仰止・永誌懷念
于故校長塑像落成
巍然矗立，栩栩如生

【本刊訊】民國七十年十二月九日下午三時由校友楊英風塑鑄之于前校長銅像在母校野聲大樓一樓大廳舉行揭幕儀式，由羅校長主持，請世盟榮譽主席谷正綱先生揭幕，谷先生在音樂聲中緩緩將覆蓋銅像上之紅綢拉下，于公銅像巍然矗立，栩栩如生，呈現在觀禮人士面前，立即響起一片熱烈掌聲，谷先生立於銅像之前，遂即致詞，對於于公生前為國家，為社會，為教育之貢獻，備加讚譽、希望輔大師生繼續發揚于公之偉大精神，後由羅光校長報告，對校友楊英風塑造此像不計報酬，僅收材料費表示嘉許。

楊英風　于斌主教像　1981　銅　輔仁大學

典禮舉行時，有學生合唱團合唱，因母校並未對外束邀觀禮，故無外賓，參加者均為各院長及各主管、與各院之學生代表著制服排成二行、本會王總會長德壽，王總幹事紹楨均親臨觀禮，本會並致送花籃一個。

塑像材料為銅質、作咖啡古銅色，身材高大，著長袍馬掛、面戴眼鏡，雍容慈祥，栩栩如生，像座為玫瑰紅色花崗石，極為美觀，全部材料及塑鑄費為新台幣六十萬元，由校友捐助新台幣共廿四萬貳仟八百十一元（包括美國及香港校友捐款）捐款芳名曾於民國六十八年十一月十日出版之第十五期《輔仁生活》及六十九年十一月十日出版之第十六期輔友生活公佈，不再贅述，此款第一次於六十年十二月八日起在本會年會上捐獻母校作為塑造銅像經費，以後陸續又收陳王月波女士、陳幕貞女士二人新台幣三仟伍佰伍拾伍元（美金九十元折合）、于明倫先生新台幣壹萬元，以上捐款合計為二十五萬六千三佰六十六元。均陸續交由母校總務處，銅像經費不足之數，由母校負擔支付，以上收支帳目母校總務處均有帳目可稽。

原載《輔友生活》第18期，頁6，1982.10.20，台北：輔仁大學校友總會

楊英風善信結佛緣
設計和南寺〔造福觀音〕寶相莊嚴

文／陳長華

　　藝術家楊英風和他的工作群，參考敦煌佛像的造形，在花蓮通往台東的海岸公路旁，設計一尊觀音菩薩塑像。這一尊觀音塑像，高約五丈，金黃漆身，手持甘露淨瓶，姿態自在安詳。

　　楊英風設計〔造福觀音〕，主要因為和該觀音塑像前的和南寺主持傳慶法師結緣。民國六十五年，他應聘到美國擔任加州法界大學藝術學院院長，這所學校以禪宗為主旨；臨行之前，他經介紹到花蓮和南寺，認識傳慶法師。

　　傳慶法師髫齡出家，十五年前到花蓮海岸，汲水為泉，結茅為廬，持志苦修，後得各方相助，才完成和南寺大雄寶殿建築。

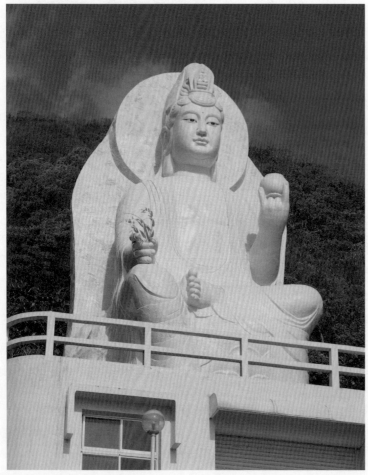

楊英風為和南寺設計的〔造福觀音〕。
龐元鴻攝。

　　楊英風和傳慶法師一見如故。他多年來從事造景藝術；傳慶法師精通堪輿之學。楊英風知道法師有心塑造一尊觀音大佛「依靈山爲蓮座，以蒼穹爲屋宇」他以虔誠佛門信徒，決心爲造佛貢獻一份心意。

　　觀世音菩薩三十二相，造型必須意態圓滿，莊嚴中露慈悲，安詳中顯自如。楊英風和師父研究觀音的姿態，煞費苦心。因爲既要顧及宗教精神，也不能失去雕塑的藝術性。他從造景藝術及建築美學的觀點提供設計，完成生平第一件大型佛像。

　　和南寺爲慶祝〔造福觀音〕落成，決定在十七日凌晨，依照佛教大藏經典上的規儀，舉行「拜山」及「開光大典」，並配合舉辦佛學講座、甘露藝展和文藝座談。

　　「慈波浩蕩，不可不禮佛獻供，祈福迎祥，故擇吉日，開點靈光。」造福觀音落成開光是佛門盛事，對於崗巒超伏、風光綺麗的東海灣來說，又添一景！

原載《聯合報》第9版，1982.11.16，台北：聯合報社

【相關報導】
1.〈和南寺法會緣起〉《和南寺造福觀音開光紀念特刊》1982.10.3，花蓮：和南寺

三步一跪　拜山又拜佛

【第一現場】花蓮和南寺造福觀音佛像開光儀式記實

文／王昭

　　不管您年齡或大或小，這輩子可能都沒見過佛教中極其崇敬的「拜山」儀式。

　　光緒八年（一八八二）佛門大師虛雲和尚，自浙江普陀山法華庵，以三步一跪的行禮，整整走了兩年，才抵達山西佛教聖地五台山，完成拜名山報答父母親生養之恩的心願後，「拜山」所意味的無比虔誠得到佛門的

由佛像平台俯觀和南寺全景，浩瀚太平洋環繞著這塊淨土。

肯定。從此，各名寺大廟一有重要法會，都以「拜山」來號召信徒。然近年來，社會結構走向忙碌工商業化，費事耗時的「拜山」便難得一見。

菩薩身高五丈
慈祥莊嚴又柔美

　　位於花東海岸公路上禪宗臨濟派的和南寺，在富有大氣派的青翠山巒綿延起伏的寺廟間，透過景觀雕刻名家楊英風先生的設計，在一週前聳立起一座四層樓高三間店面寬的觀世音菩薩塑像。

　　向來主張藝術家應紮根在社會的楊英風，對這座完全奉獻的作品，做了精闢的解釋：佛教的內涵追求安定、功德圓滿，禪宗講求自然、頓悟、樸實、單純，這些都要落實到雕塑品上。楊教授說：首先考慮大背景——單純廣闊的山海已讓人有寧靜、安定的感受，加上去的佛像雕塑一定不能破壞這種自然天成的氛圍，而安定寧靜本來就是宗教希望帶給人們的感覺，為了更加強這種感受，將觀世音四周芒狀的光圈，改成具穩重感的石壁，並一改慣見的立姿觀音為盤坐，而整個佛像的線條以北魏強而有力的石刻為主，新的氣氛則著重慈祥中有威嚴、柔美中有信賴感，同時用佛教代表色——土黃著色，與青綠山脈，蔚藍太平洋配合起來，才能一點都不刺眼。

　　而這座花費一年，動用上百人力，融合了藝術與佛法的創作，在國內現有的大佛塑像

中，還是頭一件。為了慶祝它的落成，和南寺特別按照佛教大藏經上的規矩，搬出了隆重的「拜山」及「開光」大典。

拜山長達二里
虔誠肅穆又清明

十一月十七日凌晨零點三十分，來自全國各地的一千五百多位信徒，在住持傳慶法師引領下，從距離塑像約二公里的寺廟山門處四人一排的隊伍迤邐得如蜈蚣般。法師身穿黃色袈裟，披紅袍，在檀香飄送、沉緩的「觀世音菩薩」梵唱中，邁出「拜山」的第一步。接著三步一跪，走步時雙手合掌於胸前，象徵「背塵合覺」即指摒棄一切世俗，回到清明的覺悟中；雙膝下跪，頭額觸地時，手掌張開，向前平放於頭部兩側，意指捧佛，換句話說，是迎接自己已覺悟之心。

將近二千公尺，地雖泥濕，但一起一落中，即使滿頭銀髮、滿佈皺紋、年高七十二歲遠從台北趕來的吳老太太，也沒有落後半步，她帶著幾分喘氣說：「活了這麼一大把年紀，總算碰到這麼一次『拜山』，有機會向觀音娘娘表示誠心！」人手一技黃色鮮菊，海濤聲浪泮著沉沉的鼓聲，似乎在一步一跪的空寂中，引著人們參破世情。整整二小時，頭不見尾的隊伍，自廟中山門、大殿，徐徐地向佛像推進。

凌晨三點十六分，肅然而立的善男信女全體整合在佛像前，但見鮮花、清水，檀香不斷上下，企圖為準三點五十六分的開光（佛家語，意即供奉），逼出一股呼之欲出的情勢。法師在手握執著有「開地城、撥清明」的錫杖，重重疊疊，數不盡的焦點，都集中在此。

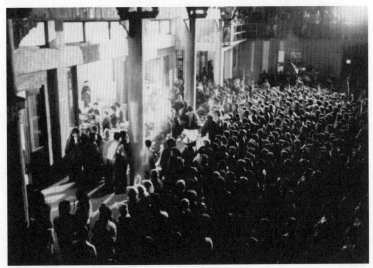

參加拜山及開光大典的眾多善男信女。

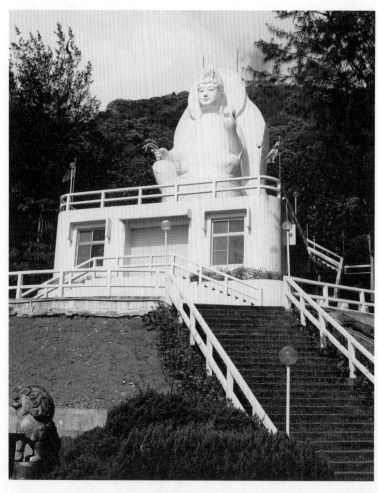

楊英風　造福觀音　1982
水泥、鋼筋　花蓮和南寺

分針跳、人心跳，突然錫杖嘩啦般的響起，刹那間，多少的合掌行禮飛向佛像，藝術創作者的口中，不禁喃喃唸出：「觀世音菩薩」。

　　有機會到花東一遊，途經花蓮鹽寮村時，記得在和南寺下車，讓青山藍海以及五丈高的造福觀音，伴著梵唱洗滌塵世的俗思雜念吧！

原載《中國時報》1982.11.25，台北：中國時報社

Taiwan's Two Top Sculptors
by Eileen Hsiao

Yuyu Yang and Ju Ming, Taiwan's foremost modern sculptors, are distinctive not only for their dedication to this particular art form, but also for the expressivity of their works.

Until quite recently sculpture in Taiwan has basically consisted of the wooden handicraft items which are exported in large numbers to Europe, the United States, and Japan. As market demand increased, the careful handwork which once went into these items gradually came to be replaced by automatic machines. Consequently, most of the woodenware has lost the special touch that only handmade items have. Another even more limited area of Chinese sculpture is that of temple art such as dragon pillars, stone lions, and the minutely carved roofs.

Needless to say, both Yang and Ju have gone way beyond the traditional possibilities, and while both are steadily gaining an international reputation, they are more importantly paving the way for further development of sculpture in Taiwan.

Despite similarities the two artists may have, their sculpture is completely different, even though Ju studied under Yang for many years. Yang, whose training was all Western-oriented, is known for his expression of purely Chinese themes using the most modem materials. Ju's training, on the other hand, was in traditional Chinese carving. He eventually broke away from this training and developed a style of his own, which is remarkably universal.

Yang, was born in Taiwan in 1926, but moved to mainland China in early childhood, and started studying art in middle school in Peking. Later, he went to Japan to study sculpture and civil engineering. Without completing his program in Japan, he returned to Peking and was admitted to Fu Jen University. Shortly afterward, however, he returned to Taiwan and studied for awhile at Taiwan Normal University before leaving for financial reasons. He then became the art editor of a local magazine for 11 years until 1960, at which time he formally began his sculpturing career. He currently teaches and runs a design company in addition to pursuing his artistic tendencies.

Twenty years later finds Yang working hard to promote the relationship he sees between sculpture and man's environment. "Most people here do not appreciate the relationship between art and our daily lives," he complains. He points out "That even though we spend almost all of our time in buildings of one kind or another, most architecture leaves plenty to be desired in both

color and design."

Helping Change the Look and Feel

However, some of Yang's sculptures are helping change the look and feel of certain buildings around the island. His "Plum Blossom", for example, made of stainless steel, has graced the front of the National Building on Anho Road in Taipei since 1979. And "Dedication", also in stainless steel, which symbolizes the power of strong will through its overlaid rectangles, has been next to the gate of the National Taiwan Institute of Technology for the past three years.

For Yang, Chinese culture provides an endless source of inspiration for both his modern and abstract creations, and his works tend to symbolize Chinese mythology, thought, or ideals. Of all motifs he has worked with thus far, however, his favorite is the phoenix. "The Chinese phoenix is both a sacred and powerful design." he points out. Yang's feelings for this legendary bird are apparent in the stunningly graceful rendition he created for the outside of the Chinese pavilion at the 1970 International Fair in Osaka, Japan. The artist is now sculpting two other phoenixes, one for a firm in Kaohsiung, and another has been commissioned by a Japanese company.

A Lonely Field

One of Yang's most recent works was a statue of the Goddess of Mercy for a small Buddhist temple which looks out over the Pacific Ocean in Hualien. "Today, many of Taiwan's temples have been secularized by their exceedingly pompous buildings," he says. "So I tried to shape a divine and sacred goddess which would not only be in harmony with the temple, but would also, through the careful use of color, serve to unify the atmosphere between the buildings and their natural surroundings."

According to Yang, sculpture is a lonely field to be in Taiwan. He points out that many students who originally plan to make a career out of sculpturing, change their minds after discovering that they cannot make a living by turning out this art form alone. "I am determined to continue in this direction," asserts Yang. "It is hard. But completely worthwhile."

Ju Ming's sculpture is an entirely different story. He was originally a commercial carver,

whose main subjects were legendary characters and heroic figures. "I was really unsatisfied with what I was doing, and had something eating at me, telling me to break away from realism," he explains.

He finally made the decision to try to break out of his mold, and began studying with Yuyu Yang. After nearly eight years, Ju felt he had finally advanced to the point of being able to discard the stiff realism of traditional Chinese wood carving.

"I began to realize that what I want to sculpt is life itself," the artist says. Some of his first subjects were childhood scenes remembered from the countryside. Indeed, when Ju Ming held his first solo exhibit at the Taipei National Museum of History in 1976, his vivid and lively rendi-

"Plum Blossom", Yuyu Yang, 1979.

tions of water buffalos won him widespread domestic acclaim.

"He is really talented," says Ho Cheng-kuang, editor of *Artist*, a popular local magazine on the arts. This praise is shared by many who appreciate the strength of each tiny cut Ju Ming makes. His talent for bringing life to both figures and animals with just a few quick cuts and little polishing is surpassed by none.

Working on More Abstract Works

Of late, Ju has been working on more abstract works. "I know most people in Taiwan really liked the buffalo I carved," says Ju, "but I have to follow my creative desires rather than buyers' tastes." His abstract art, including a series called the "Taichichuan Players", has been very well received in Tokyo, Hongkong, and the United States.

And the U.S. will see more of Ju Ming's work, since a New York gallery, the Max Hutchison Gallery, has arranged to be Ju Ming's overseas agent. According to the contract, the gallery will hold a solo exhibition of Ju's works every two years, and will also arrange shows in West Germany and France. "Ju Ming's art is already universal, not merely a dialect," praises Yuyu Yang.

"There is not much theory behind my work," says Ju, "but I have always tried to develop a unique style of my own, rather than following any particular school." One of the ways he has maintained this development, he adds, is to work at a continuously faster pace. "If I stop to think before I make a cut, all the theories I have learned influence my work," he explains.

"What I try to do," he continues, "is to observe natural phenomena, and then recreate without thinking about it too much."

Ju Ming admits that this type of spontaneous expression requires a fairly solid background in technique. "However, the individuality of an artist is still the most important factor." He stresses. "A work in which the inner feelings of the artist do not come through remains an object rather than art."

Ju, who now dedicates all his time to sculpture, and is in fact the only professional, non-commercial sculptor in Taiwan, also uses pottery and brass to give form to his expression. "Mate-

rial is just a means, and I don't limit myself in this area at all," he says.

The general consensus is, however, that Ju Ming's wood sculptures are most special. Taipei residents will be pleased to note that from Dec. 8-19 at the Spring Gallery, Ju Ming will be showing 30 recent sculptures of famous historical figures. The gallery is located at 268B Kuangfu South Rd., Tel: 7816596.

"THE ECONOMIC NEWS", NO.2548, 1982.12.13-19, Taipei

補助款額未能如願・用地限制太多
推動「日月潭要更美」
規劃理想已大打折扣
楊英風萌退意必要時縣政府只好自己辦

文／呂天頌

　　南投縣政府推動「日月潭要更美」的計劃，顯得舉步維艱，觀光局的補助款未能如願核定，德化社的整建山胞民俗文物村，連吳敦義縣長也不表樂觀，最近接受委託規劃山地文化中心的楊英風教授，也因束縛太多，已表示要打退堂鼓，使日月潭更美的理想漸漸打了折扣。

　　日月潭是南投縣的觀光發展重心，不僅因其「天生麗質」，也因它的「素負盛名」，能將日月潭建得更美，可以吸引更多外來遊客，連帶使其他風景區能沾光，它已成為縣府的發展觀光帶的招牌。

　　吳敦義縣長上任一年來，有心將縣內觀光事業帶入一個新境界，因此他大力推動「日月潭要更美」的計劃，請國內著名的旅遊景觀專家學者來勘查，觀光局也將日月潭列為整建風景區的示範區。

　　縣府限於經費，祇能做有限度的投資，譬如栽植花木、整修公廁、興建停車場。至於花費較大的投資，則仰賴觀光局補助，以及民間投資。

　　觀光局人員在日月潭觀察了兩天，提出一個二千餘萬元的補助計劃，但帶回台北，也限於財源，祇核定今年度補助五百萬元，距離要整建日月潭，達到「脫胎換骨」的目標甚遠。

　　德化社附近的山地文化中心，由於承租商人變相經營，且不事整理，給遊客以朽爛不堪的印象，成為名潭晦暗的一角。縣府屢經協商，與商人提前解約收回，並請當初來勘查的專家之一楊英風教授進行規劃。

　　最近楊教授提出一個規劃構想，在藍圖中配置有文藝活動中心招待所、運動員休息室、兒童音樂教室、景觀雕塑兒童玩樂區、游泳池、文藝品購物區及餐廳、文藝活動中心、露天音樂舞蹈活動觀賞區、景觀雕塑公園及野生梅花鹿飼育觀賞區、自然景觀美術館及自然生態研究所。

　　縣府審查時發現山地文化中心早在十年前就已公告為機關用地，並註明「限制為山地文化中心建設用地」，用途僅限於山地文物有關，且不准有營業性建物，楊教授規劃的十項，大半涉及營業性。據了解縣府已函請楊教授修正規劃，但楊教授認為「面目全非」，

「縛手縛腳」，已萌退意。

事實上，楊教授初步規劃內容有些「陳義過高」，不甚切合實際，如祇是跟山地文物有關的雕塑公園、山胞歌舞場之類，或許因其具有特色而有號召力，但兒童音樂教室、文藝活動中心、自然生態研究所就不一定適合日月潭這個環境。不過，問題是如不能營業，又如何來維持這麼一個高水準的場所。

縣府人員透露，觀光局有意資助三百萬元，配合楊教授的計劃，如楊教授認為理想不能發揮，放棄規劃，縣府手上仍抓著一個爛攤子，糟的是不能任其荒蕪，除非另找人規劃、建設，否則祇有硬著頭皮自己來。

民政局長林金端說，萬不得已由縣府自營，祇有設法留住觀光局計劃補助的三百萬元，然後整修該中心原有的山胞十族模型屋，屋內的模型塑造山胞原始生活方式，藝品店、山胞歌舞場、蝴蝶館再個別招租，充實山胞文物陳列館，並將整個中心美化煥然一新。

至於縣府前天開會討論整建德化社成為山胞民俗文物村，目的是要將髒亂的德化社改頭換面，不僅整齊美觀，還要能活潑、跳躍的展現山胞文化，但立新之前要破舊，現有商店、住宅都要拆除，縣府可能遭遇阻力，也難怪吳縣長在會中一再交代德化社代表，回去不要過於宣揚，以免計劃失敗，帶來失望。

儘管實施日月潭要更美的計劃如此艱難，但縣府還是應逐步突破，在財源窘困的情形下，如今之計，不能企求大規模的整建，但加強環境的整理、美化、花費較少，也一樣能令遊客賞心悅目。

原載《聯合報》1983.1.1，台北：聯合報社

雕塑家中心今成立
舉行「台灣的雕塑發展」展覽

　　【台北訊】台北市雕塑家中心，定十四日在台北市敦化南路三五九號開幕，並舉行「台灣的雕塑發展」展覽。

　　由幾位年輕人共同創辦的雕塑家中心，除定期展出國內外雕塑作品，並將有系統的整理台灣雕塑家資料，建設戶外雕塑公園。

　　這一個台灣首座雕塑藝術中心，十四日推出的「台灣的雕塑發展」，每一檔介紹十二位雕塑家，第一檔介紹的有黃土水、黃清埕、蒲添生、丘雲、陳夏雨、闕明德、何明績、唐士、陳英傑、王水河、楊英風、李再鈐等。

原載《聯合報》第9版，1983.9.14，台北：聯合報社

五行雕塑小集發表新作

【台北訊】五行雕塑小集的十二位成員，現在台北市百家畫廊發表新作。

他們是：吳李玉哥、陳庭詩、楊英風、李再鈐、邱煥堂、吳兆賢、朱銘、楊元太、劉鍾珣、張清臣、蕭長正、楊奉琛。

吳李玉哥老太太展出動物題材；擅長版畫的陳庭詩，使用金屬表現嚴密的結構和力感造型；楊英風的〔孺慕之球〕、〔分與合〕，靈感來自自然，外形優美，也蘊藏著無限生機。

李再鈐的作品，以主觀的架構，表現自然的秩序；邱煥堂的陶雕，走向抽象的領域，他用泥塑、釉彩和火燒創作純粹造型的美。

吳兆賢嘗試把古老的脫胎雕塑技法，融合在自我的造型世界；朱銘的青銅太極拳系，闡明「縱手放意，無心而得」的想法；楊元太用泥土塑成〔展翅〕、〔雄風〕，將感情和思想一起溶入。

劉鍾珣的作品以玻璃瓶堆砌而成，具有多角度的透視趣味；張清臣用木頭刻劃平凡的「人」的生命力；蕭長正用鋼筋上色，透過簡潔造型表達生命的意態；楊奉琛的作品結合科技和藝術，也是展現生命之美。

五行雕塑小集八三展，十二月二十五日起也應邀在台北市立美術館開館展出。

原載《聯合報》第9版，1983.12.20，台北：聯合報社

元素再集合
「五行雕塑小集」各展所能

　　「五行雕塑小集」是在咖啡館裡「談」出來的。

　　楊英風、李再鈐、邱煥堂、楊平猷、馬浩等幾位從事造型藝術的創作者，在十年前經常一起聚會喝咖啡談藝術。如此兩三年後，終於成立了「五行雕塑小集」。民國六十四年，「五行」的十位成員在歷史博物館舉行了第一次聯展，此後卻沉寂了八年。

　　取名「五行」乃因金、木、水、火土五種元素，是宇宙之始，萬物之原。以此做爲展覽的名稱，不過在強調藝術的原創性和生命力，而雕塑的媒材終究離不了這五種元素。

　　楊英風說，「五行」的成員每次碰面從不談其他，話題唯有藝術。彼此創作觀點不盡相同，卻從不吵架，因爲大家皆可從互異的觀念的交流中，獲得知識與視野的開展。

　　八年未見展覽，但沒有一人停歇過創作的腳步，八年中，也幾乎每人都有過個展。這次在百家畫廊女廊主徐黎月的聯絡下，促成了「五行」的第二次聯展，仍未改變他們的初

楊英風　分合隨緣　1983　不銹鋼

衷，還是自由創作，各展所能。

如陳庭詩以鐵鍊為主體的堅強粗糲；朱銘「太極」系列的簡樸精鍊；吳李玉哥陶塑的醇厚挫稚；吳兆賢自我造形的追求；李再鈐在造型的構成中尋找理性的秩序的證實；邱煥堂從人世的幽默走向抽象的純粹造形；蕭長正以簡潔的造形表達生命的意態……。

藝術的可貴便蘊藏在自由豐富的才情顯現中。

原載《時報周刊》第304期，頁109，1983.12.25-31，台北：時報周刊股份有限公司

埔里雕塑公園破土興建
展現現代民俗雕藝風貌
附近風景幽美三年竣工有助發展觀光

　　【埔里訊】一座由民間團體籌組的現代民俗藝術中心——埔里雕塑公園，卅一日上午由香港藝術中心負責人張頌仁及藝術家楊英風教授之父——八十三歲的楊朝華老先生兩人共同主持破土典禮，預計將興建一座藝術館和現代民俗藝術中心，展現現代民俗雕塑藝術以及埔里特有的民俗文物，成為本省一座最具特色的藝術公園。

　　埔里雕塑公園位於進出埔里孔道的愛蘭橋正方山上，屬南村里的牛相觸地段，佔地萬餘坪，風景優美，與醒靈寺遙遙相對，且可俯瞰埔里市區全景。

　　埔里雕塑公園的土地所有人是前議員黃炳松所有，該座公園也由黃炳松和藝術家楊英風設計規劃，預計興建一棟藝術館，佔地約千餘坪，另有一棟現代民俗藝術中心，都將擺置現代民俗雕藝類藝品，配合埔里觀光發展。

　　據黃炳松指出：所有工程預計在三年內完成，第一年將完成花園、整地、草皮、藝品佈置和一座大魚池，接著於二年內完成現代民俗藝術中心。

　　目前埔里雕塑公園的場地已開始種植了一片台灣特有的草木，其中最為獨特的有，邀聘林業試驗所專家所挑選種植的台灣杉、霧社櫻花、台灣肖楠、台灣欒樹和山柏。

　　昨上午十一時埔里雕塑公園舉行破古典禮，黃炳松邀香港漢雅軒及香港藝術中心負責人張頌仁、美國的遠東經濟評論主編布魯瑪、藝術家楊英風教授的父親楊朝華老先生及埔里鎮前鎮長周顯文之父親周平忠老先生，共同主持破土典禮。

　　黃炳松昨表示目前埔里雕塑公園仍是私人民間投資，預計在初期工程完成後，成立埔里文化基金會，促使該座藝術中心早日完成，配合埔里觀光發展。

原載《中國時報》1984.1.1，台北：中國時報社

【相關報導】
1.〈埔里鎮南屏山雕塑公園　昨天破土興工　共分兩期預定三年完成〉《聯合報》1984.1.1，台北：聯合報社
2.〈首座民俗藝術公園　昨在埔里破土興建　由黃炳松捐獻三年完成　滿園將植各種稀有花木〉《台灣新生報》1984.1.1，台北：台灣新生報社
3.〈埔里雕塑公園昨日破土　草屯今舉行爌窯蕃薯賽　竹山鎮將表揚模範農民〉《台灣日報》1984.1.1，台中：台灣日報社

回首前觀下的生生藝術

——楊英風獨特的藝術見解

文／劉依萍

　　要探索一位藝術家的全貌原屬不易，而希冀以一次交談的經驗掌握從事創作者的心靈更爲困難，然，面對楊英風教授——這位畢生效力於雕塑及景觀設計的巨匠，卻有著寫意中的自由，原因無他，他自己本身就是一位自然樸拙，心靈洞開的藝術精品，與他交談除卻可開拓自我對藝術的領悟外，更可將藝術的定義自雲端拉下來，展現在自己最貼切的面前。

　　這是一個乍暖還寒的春景，台北市的天氣時以莫測的變化來向全體市民開玩笑，雨天的造訪原是極爲困窘，因爲我已遲到了半小時，當時心中不斷的瞞怨著：該死的雨天，該死的交通堵塞！

　　可是這些不快的情緒在步入楊教授的事務所內，咸被沖刷得清澈明淨，這是一個多麼具有生氣蓬勃的居所呀！各種不同形態不同意境的雕塑作品，室內的擺設卻不因它們的龐

1984.3.24楊英風攝於菲律賓馬尼拉「第二屆泛亞基督教藝術展」開幕典禮上。

大或繁多而覺零亂，相反地，卻有那無以名道的生命感，壁上的明鏡使得整個空間益顯開闊，雙重反映的雕塑，或有人物，或純造形，或有銅模，或是鐵線，不論是人物、器物、鑄模樣品都是那麼虎虎生風似地的聳立著，對我來說，它們不是無生物，它們都是活蹦亂跳的精神存在。然最吸引我的是卻是高掛在樑柱橫框上的雷射藝術作品，襯在後頭的光將雷射藝術的作品交織得更為明晰、亮麗，那多變化的色彩，多變化的線條，令人暇思的圖案在在顯示出其超越精神理念的境域。

正在品味細賞當刻，楊教授已自房內走出，完全不以我的遲到為忤，反而親切的寒喧著。

這麼一個親和溫煦的回應，讓我得以輕鬆自然的端詳他，他滿面紅光，歲月的流轉毫不放鬆地在他額上臉上輕描痕跡，皮膚的表皮或因風乾而有些許脫落，可是掛在臉上那不矯作的笑意會讓人自心中抹下暖意。他的雙手輕鬆地放在桌上，厚實的手掌，渾圓的十指，彷彿可自其中迸發出驚人的力量。

此次的造訪原希望聆聽楊教授參加本屆亞洲天主教藝術家們的「泛亞基督藝術展」之概況，且期待自楊教授的專家眼中來窺探許多藝術的理念觀點。

楊教授輕酌品茗，娓娓道出：

「菲律賓這個國家有她很奇特的背景[註1]，她曾受過西班牙四百年的統治，戰後又曾受美國三十餘年的影響，在文化的陶成上應該受到這二者的深刻影響才是，可是，我在菲所見的並非菲國自『西』、『美』二國『一成不變』的文化翻版。」

「在菲律賓我們自然可以看到菲自殖民時代所遺留下來的現象，譬如菲國百分之九十以上的人民信奉天主教，境內其他宗教的信徒不多，這幾乎全是西班牙統治四百年後的結果；但是處在這麼一個接受天主宗教的環境中，菲律賓的文化特質並沒有更易。他們在傳統的生活習慣上、經濟結構上、民族習性上依然保存得相當完好，於是他們的特質是和南洋那種獨特的自然風情相呼應，不僅沒有違背反而增加了他的光妍。」

菲國人民或因民族習性的殊異，其粗獷、爽直、剽悍、熱情都能讓人有切膚感受的，楊教授提到，在菲國期間，他們一天除三頓的正餐外更有二頓的茶點，這些食物的多元、豐富在在顯示菲民的性格，而難能可貴的是在其多元、豐富中亦可窺見他們的平民性格，

【註1】此次泛亞基督藝術展在菲之馬尼拉舉行。

那種保存原始粗厲的作風是可感應的。也因之，在菲國被統治後四百年以降的今天，菲國人民並沒承傳自西班牙人民那種裝潢、裝飾的性格，與之相較菲國人民是更加的眞淳了！而這也是楊教授不斷強調的菲民的文化雖有西方重大的傳承，但絕非照單全收的移轉或翻版，他們是自成一格的成長著。

「這次開會的主題是以整部聖母玫瑰經爲主，重點則放在聖母自天使聖神得知童貞受孕的喜悅、接受開始，來默思天主在這麼一個偉大的計劃中之另一層深意。」

楊教授似乎迫不及待地要把會議中的各種過程及成果說出，他彷若要道出這些過程的枝節，而後進入主題核心。

「會議中，有許多人都說錯了，直到這位神父以沈著莊敬的口吻解說：『聖母瑪利亞那時代，婦女完全沒有地位，她們可隨時被玩弄及遺棄，是人類世界中最卑賤的一個階層，然而天主卻選擇了瑪利亞──一位婦女，來幫助祂完成解救全人類的偉大意願，在這樣的一個選擇中，天主無疑地賦予了婦女一個崇高地位，祂所要解救的全人類連最卑微的婦女都那麼的關照，而且是那麼聖潔地賦給她無上的使命。』」

「而這麼一個默思的感應中，不禁使人反省及東南亞世界的貧窮、東南亞的戰禍及流離。其實天主至愛的彰顯應是最深最鉅的留在這些戰亂中，一如當時祂以聖潔的使命脫免婦女的桎梏一般。而如何相信天主的愛，就是在永恆的信德中了，這個過程有若聖母瑪利亞全心讚頌天主一般，雖在未知、莫名的境地中依舊有至堅的信念。」

這的確是另一條解放貧窮、流離、顛沛的道路了，東南亞的人民應可自信仰中恢復一些信心，而也唯有信仰可建立一個新的方向，可得到未來光明的許諾──這便是天主「苦難中的照顧」。

然而不可否認的，其苦難的照顧依舊需根植於自適自足的自信，這一點菲國人民似乎做得非常好，他們在殖民系統下及整個西方浪潮的壓力下依仍存續著民族自我的豐富文化色彩，反觀台灣，就顯得非常地不足了，

楊教授於是針對這個問題導入他最深刻的感謂：

「台灣自然有他獨特的歷史背景，然而光復後受美國文化的影響卻是三十餘年來最重要的事件，目前，無論我們的教育制度、社會結構、體制系統無一不自西方（尤其是美國）而來，人民自從小受教育開始就鮮少以自我文化的觀照來檢視我們這個生長的大環境。」

此種現象並非自台灣伊始，早在民國初年，由歐、美回國的留學生就高唱丟掉中國的

舊包袱，全盤西化，中國的孔、孟、老、莊之學被他們揚棄在「臭毛坑」中，而全盤西化的結果彷彿又陷入清末自強運動的覆轍，這種單軌似的改變帶給中國的禍害是非常創痛的。

「我想日本明治維新之所以成功在於他們並不背棄自己的文化，在明治維新之初，他們就知道保存自我文化的重要，而事實證明，明治維新成功的運轉在傳統與更新之間，日本的更蛻是有其原因的。」

此時問題的彰顯已經愈來愈周嚴而擴大了，而楊教授那智慧的語言更鑑鏘地響出：「最糟糕的是今日我們吸收西方的卻是西方過去那些最商業化、最自私、最缺乏倫理道德的體制，在所謂現代化就是西化的聲浪中，我們犯了嚴重的觀念錯誤，我們把西方最不具內涵的物質層面都移植過來了，然而這些弊端及公害已非台灣這個島嶼所能承受，即令是今天的西方，他們也在改革，他們也自鑽研入古老的中國文化而思尋求出路，我們卻本末倒置、反其道而行。」

這些重要的概念，可自下段話得到印證：

東方文化所蘊含的生活自然觀，是西方文明所欠缺的。西方文明發展自畜牧、游獵，充斥著競爭、征伐、佔有。採取與自然對立的姿態生活，一心只想征服自然、控制自然、改造自然。長久下來，隔離了人與大自然之間的親密關係，破壞了自然中原有的平衡與協調[註2]。

其實今日的西方由於飽嚐畸零物質科學之苦，也漸漸反省及整體精神科學的重要，他們發現人也是自然的一環，人與自然的關係必須是和諧、安定的，而不是對立與征服，數十年來西方遭受「大地反撲」之苦，才漸自消費控制型態的科學幻夢中覺醒，而今日我們反而與之學步──學習西方目前極欲揚棄的一隅。

中國古聖先賢所倡導的生生哲學，便是人與自然相生相輔，互體互諒的情懷，中國人廣闊的心懷覺得萬物一件皆仁（人與萬物無分軒輊之謂），也唯有和萬物和平共處，人類才有生存的機會；這個觀念以今日最摩登的生態學視之，真是一絲不差，在東西方交錯的這麼多年中，西方人終於肯定東方文化（尤其是中國文化）是解救世界免於毀滅的重要藥方，然而我們卻是避之唯恐不及呢！

【註2】楊英風〈雕塑・生命與知命──中國雕塑藝術在國際地位上所扮演的角色〉《台北市立美術館館刊》第1期，頁44-47，1984.1，台北：台北市立美術館。

可是是一個怎樣的契機，讓西人自物質科技進入精神科技？讓他們自毫無人性、精神的基礎中開展出整體科學的觀念？

「雷射光的出現是一大關鍵。」楊教授訴道。

雷射光的出現自一九六三年迄今二十二年期間，人們把它拿來應用在各方面，如國防的精密武器、精細工業、測量、醫學等，雷射的科學境界本身即是超越物質的，也因之連帶地把西洋工業、科技帶入了精神領域。緣於雷射光的出現，使得西方科技的性質變了，也讓他們更了解宇宙的生命。這是科學上的提昇功能。

當時雷射的出現原未曾和藝術掛鉤的。

「直到一九七三年，雷射才和藝術連結起來，那時科學家期待用電影的方式記錄雷射光的變化，而當藝術家發現這麼一個奇妙神奇的東西之後，便想去認識它且希望和自己深切喜愛的藝術結合，俾更加進入藝術深邃的領域。」

1984.3.24楊英風與友人在菲律賓馬尼拉「第二屆泛亞基督教藝術展」開幕典禮上攝於其雷射藝術作品〔聖光〕前。

一九七七年，楊教授在日本京都觀賞雷射音樂表演，當時他的感受是：

那是難忘的印象——神奇的光束，竟然和著音樂的旋律，跳起舞來！由點到線——由線到面、面對立體、到無限的空間，雷射光的掃描，交織成神妙，綺麗的生命動態圖畫，令人歎爲觀止。……我仰視圓頂的螢幕，任那綺麗萬千的北極光在我頭頂盤旋，遠處似乎有個聲音在召喚著，我於是隨著那神奇的光在時空中旅行[註3]。

這眞是魄奪心肺的一刻，如果曾眞正的領略入雷射藝術的玄妙，當更能深鍥的體味兼之「雷射是從宇宙最精、最純的本質所散發出的光和能，它與藝術結合所表現出的宇宙生命的跳動，從美的觀點看，竟無一點一滴的敗筆，且是變化無窮的，它能讓人於一刹那間悟出宇宙的原理。」[註4]

自雷射跳脫科技，優遊於其他的各個領域中，雷射與藝術的結合，自成爲人間塵世一種至美展現的方式之一了。

「這就如同雷射和攝影結合的『全像攝影』，在其攝影作品中，底片本身就是全立體的，無論你自那個方向來透視它，它就如同個體的展現一樣，因此全像攝影可將動作記錄下來，好像一盞走馬燈般，個人的身影在其中，依著旋轉而出現他不同方向的形態。」

楊教授耐心地說著，他精闢的解說使得不可其門而入的門外漢（如筆者）都能有粗淺的概念來賞識雷射藝術之美。也無怪乎雷射之光被稱之爲生命之光，假使人類善加利用，不僅可造福人類，也能將全體人類帶入更高的精神領域。

楊教授興致洋洋地道：

「過去『物質不滅定律』被視爲牢不可破的定理，然而面對雷射光，它的理論架構就動搖了，因爲只要被雷射光摧毀的物質不僅是消滅其結構而已，連灰燼都不會留下，物質的毀滅性是從有至無，實在是神妙不過。」

「而以雷射運用在醫學上，譬如用雷射來開刀，在過程中病人不會流血（雷射劃過的肌膚是治療、縫合雙管齊下的），也不需消毒，是既快速又安全，所以雷射的妙用眞是無窮呀！」

楊教授更加指陳，也由於雷射使得西方的科學家醒悟整體精神科學的獨特範疇，因之

【註3】楊英風〈雷射與藝術的結合——雷射為未來世界描繪美麗的遠景〉《藝術家》第10卷第5期，頁123-126，1980.4，台北：藝術家雜誌社。
【註4】如前。

西方的人文學者、科學專家都回頭檢視中國的陰陽學說及生生易理，他們終於相信人類需與萬物一體共同創造才能進入天人合一美妙的境界中。

「倘若用中國文化的精神放入天主教的教義中，這也是不相衝突的，我們只要用個簡單的概念來導引，即知當前的生態破壞正與基督宗教敷愛世界的概念相違背，因為天主創造的自然萬物都是用來彰顯人類的慈愛的，人類必須和自然宇宙相交感才有存活的機會。」

這個嚴肅的話題扣得絲絲入裡，因為當人類破壞天主所創造美麗世界的同時，人類已自棄絕人類對天主恤養人類的美意，已是忤逆了至高的神。然而更令人費解的是當西方世界痛下針砭反省之時，我們的社會卻依舊不放棄的學習。

楊教授的話語固然超越了藝術的領域多矣，甚至橫跨了筆者今日來訪的初衷，然在聆聽此番話的同時，我所感受的是藝術工作者的那份真摯與偉大，楊教授與其他憤世嫉俗的藝術工作從業人們之最大不同便在於他全該的收納人間的至美、至真、至善，而不把藝術放在玄奧怪異的雲端上，他是自然的，純真的，有力的。

人間至美的東西應是自然、不矯情的展現，這份展現才能引起普世的共鳴及欣賞，如果一件藝術品只能讓創作者扣緊他的價值，而缺乎他人的反應、對話及感覺，它的成功與否都是有待商榷的。

大哉斯言，悠悠其意遠而境深，而今日的對談確是如此的遼闊有致，所體會到的不僅是宗教的靈思，文化的認同，藝術的高遠，而更有那執著的「人間至愛」。這份愛是期待更生與成長的，更期待現階段的回饋——一份反觀自省之餘的藝術認定，宗教上的神性追求及文化的回歸，而得無慎乎？

原載《益世》第44期，頁33-36，1984.5，台北：益世雜誌社

與楊英風先生的美術會談

文／丹羽俊夫　翻譯／廖慧芬

　　中華民國的景觀雕塑家，並且活躍於日本、美國、台灣世界各地的YUYU YANG——楊英風先生，為了和他見上一面，我從大阪機場出發了。

　　抵達台北機場後，楊英風先生和女兒美惠小姐一起來接我去飯店。

　　隔天，帶我參觀了楊英風先生位於台北的辦公室。和雷射藝術相襯，四面玻璃圍繞的辦公室裡，陳列了許多雕刻作品的原型以及建築模型。楊英風先生在日本也被認為是極少數身兼雕刻家，又是位建築家，而且擅長繪畫及版畫的作家。對我而言是位渾身充滿魅力的人。聽了幾個作品的解說後，前往去年十二月開幕號稱東洋第一大的台北市立美術館。我的目光馬上被美術館前以不銹鋼為素材的作品所吸引。作品相當大，光滑的不銹鋼表面映出台北市的風景、以及參觀美術館的人們，和美術館的全景巧妙的融合映照在這個作品上，做為台北市民與藝術的接觸橋樑，令人感到充滿知性的美。

　　「藝術家絕不可自以為是。自我滿足的作品已經失去了藝術的本質。藝術存在於生活，活在周遭環境中，是對社會有貢獻的。」楊英風先生的精神讓大家知道美術館所存在的社會意義。

　　他也幫我引薦了美術館長，是位非常幹練的女性館長。對於藝術充滿熱情，在館長的帶領下再次的參觀了美術館，也談到了之後的美術交流，最後承諾將做有意義的美術交流後，離開了美術館。

　　途中也順道前往參拜楊英風先生去年去世的母親的墓地，隨即前往楊英風先生位於台灣正中心地帶的埔里雕刻工作室。從台北辦公室上高速公路到雕刻工作室約四個小時路程中，雙方互相闡述了對美術的想法以及意見。

　　這也讓我對於所要追求的美術的方向性更加明確了。

　　「我們東洋人擁有和西洋人迥然不同思想。我們東洋人擁有西洋藝術中所沒有的東西。我們喜愛一朵花，我們的心被自然的美所牽引，比起合理性，我們更重視精神與誠心，比起有形的東西，我們更追求無形的思想，這就是東洋藝術美的精神。在藝術之道，比起西洋的意識形態，從東洋的意識形態中更有可能產生更美的火花。現在藝術界也都認為西洋意識形態已經到了瓶頸。讓我們齊心共同為藝術所努力吧。」而且也說了「今後我們兩個就如兄弟般互相勉勵吧」，對我而言沒有一句話如此讓我印象深刻了。

原載《北國新聞》1984.5.12，日本

加藤晃與楊英風的交流

翻譯／廖慧芬

　　金城學園理事長加藤晃四月訪台，和中華民國代表性藝術家楊英風進行一場密切的藝術交流，兩人也互相承諾爲以後將在世界嶄露頭角的年輕藝術家，以及兩國的藝術文化而努力。爲了兩國的美術文化的發展以及金城短期大學，楊英風先生也表示歡迎加藤晃將台灣的楊英風雕刻工作室當成研究室，隨時都可以來訪。

楊英風個人檔案

　　一九二六年出生於台灣，肄業於東京藝術大學、北京輔仁大學、台灣省立師範大學、義大利國立羅馬美術學院。作品於美國、香港、雪梨等中國現代藝術繪畫展中展出。也在台北、馬尼拉、香港、羅馬、威尼斯，東京等地舉辦個展。作品不僅收藏於義大利國立羅馬現代美術館、以及台北市國立歷史博物館，也被保羅六世以及中外知名人士所收集珍藏。現爲義大利Paestum學會委員、義大利雕刻學會會員、日本建築美術工業協會會員、台北建築藝術學會理事長、中國畫學會理事、教育部美術委員會委員、國立歷史博物館美術委員、台灣省青年文化協會美術委員、台灣聊藝會創立委員、五月畫會會員、淡江文理學院教授。

原載《Artist》8月號，1984.7.10，日本石川縣：金城學園

讓頑石點頭　發揚傳統「石頭哲學」
為環境美化　生活涵蘊「天地靈氣」

雕塑家楊英風對花蓮大理石有獨特感情
為兼顧自然景觀認應使用進步方法開採

文／邱顯明

　　望重藝壇深諳石藝哲學的雕塑家楊英風，昨天來到玉里鎮，為台南文化中心的景觀設計選擇蛇紋石材。他到來之時，正是玉里蛇紋石礦景氣最為低迷之際。記者與這位為藝林所推重的大師有過一席長談，從石藝哲學，環境景觀到礦石開採，業者經營的態度，在在顯示這位前輩大師對花蓮的大理石、蛇紋石有十分深刻的瞭解，以他運用石材做為藝術表達最多的情況而言，他的觀點是值得國人及花蓮礦石業者深思的。

　　他說，中國人把石頭融入生活環境之中，可以遠溯到好幾千年，是一個富有石頭哲學的民族，但自從西風東漸，西化不僅表現在學術之上，連帶地生活藝術、建築各方面，都在不知不覺之間也隨著西化。結果各方面所呈現的都是不中不西。

楊英風十幾年前利用花蓮大理石所做的浮雕〔太空行〕。

　　以礦石來說，中國人自古以來，不僅在生活環境之中，使用石頭美化生活空間，使得國人的生活空間含蘊天地靈氣，而石材更是廣泛應用在雕刻之上，使頑石點頭，石雕藝術在傳統的美術之中也佔有重要的地位。

　　楊英風對花蓮有一份特殊的感情，連帶地對花蓮盛產的石頭也有一份熱愛。他幾十年前就曾到花蓮榮民大理石工廠擔任藝術指導的工作。當時他剛從義大利回國不久。在那個世界大理石的王國中，他並未迷失，主要的是他有中國人的傳統石藝觀點。回來以後他曾主張以輔導會的力量，選派人員到義大利去實習，觀摩外國的採礦、加工技術、作業管理和他們的產業經營觀念。

　　他的建議當時因政策關係未蒙重視。從目前花蓮礦石業者沒有企業經營理念，技術落伍，業者彼此惡性競爭，使得原應該是一片美景的礦石業，價格不準，暴起暴落，經營起來倍覺艱辛。

　　楊教授為此深覺可惜。他說，派人到國外不是去因襲模仿，而是去觀摩別人，進而啟迪自己的思維，從事富有自己個性的創作。這方面我們做得不夠，也拿不出大量富有創意，有中國人個性的東西來。這是一件慚愧的事。

　　礦石的外銷一直是政府、業者所強調的，認為是礦業的命脈。但楊英風有他獨得的看法。他說，中國喜歡石頭，善用石頭，大量使用石頭，但西化的結果，生活空間，週邊環境都很少使用石頭。反而是外國人千里迢迢趕來買石頭，而業者眼光短視，一味哄抬，弄得外國人為之裹足不前。

　　如果國人能承續先人的石頭哲學，把石頭廣泛融入生活空間之中。內銷有穩定而持續的銷路，則外銷也將有穩定合理的價格軌跡可尋，就不致於造成今天這種紊亂，任人宰割的局面。

　　楊教授在與記者「無所不談」中，也對國人的一種錯誤觀念提出糾正。許多人總以為把石頭融入生活環境，把整個大生活空間加以美化，是有錢人的特權，他最不以為然，他說有錢人固然可擁有良好的生活空間，但經濟較差的人，儘可就地取材，依循自己的觀點來佈置生活環境，有巧思，有創意，富有個性，並不一定是要富有才辦得到的事。這是觀

念和教育的問題，也是值得沉思的問題。

　　記者曾就目前爭論最為熾烈的景觀與開礦衝突的問題。請教這位環境造型大師。揚教授一直主張我們要對後世子孫負責，自然美景，我們有義務，也有責任傳拾後世的子孫，盲目的開發，（如過度的砍伐森林，亂採掘礦石）都會延禍後代子孫是不負責任的作法。

　　但也並不是把品質優良的礦石讓它永埋地下，就是負責的做法。以目前「經濟為先」的情況而論，好礦不採，畢竟是可惜，也是損失。以「瓦拉鼻」的大理石礦來說，他就主張要開採，但要講究開採的方法。目前有先進的開採方式（似乎是鑿井採礦法），可以不過份地破壞景觀，雖然成本增加，但就整體利益而言，還是值得採行。

　　楊英風曾在公開的場合說他把花蓮當成第二故鄉，從他對花蓮礦石開發、利用、經營的關切與見解，顯然他對花蓮的感情自有一份執著。

原載《更生日報》1984.7.16，花蓮：更生日報社

【相關報導】
1. 連洪德著〈雕塑大師楊英風　採購石材到玉里　專揀廢材，與眾迥然不同　精挑細選，結果滿載而歸〉《台灣時報》1984.7.17，高雄：台灣時報社

Sculptures as Part Of the World
Shaped for their sites, they now dot the country

by Beatrice Hsu

A multitude of flowers has been shaken

from their twig-ends;

the Chinese apricot - alone,

fresh and fetching,

Monopolizing infinitely

romantic feelings,

within an elfin garden, blooming.

The scattered shadows flutter

along a pond of water,

crystal-clear;

The light fragrance, persistent, flows

amid the moonlight, dusky······

- The Chinese Apricot

1,000 years ago, in the vicinity of the West Lake at Hangchow in Chekiang Province, Lin Pu (Lin Ho-ching, 967-1028), a hermit poet of the Sung Dynasty, recreated forever with his elegant literati pen, the transcendent bearing and beauty of the Chinese flowering apricot.

Today, on a major avenue of the modern city of Taipei, the multidimensional virtues of this cinque-petaled national flower of the Republic of China find a new artistic medium in which to present themselves - stainless steel, via the huge sculpture fronting the National Building on An Ho Road.

Its rounded, austere, forceful form gives the huge sculpture a modern look, which, however, continues to embody the age-old impression of this flower cherished by the Chinese over the past 5,000 years. According to the sculpture's creator, Yuyu Yang - who is also the designer of New York's "East-West Gate (the Q.E. Gate)" and of the frontal sculptures for the '70 and '74 World's Fair China pavilions, "Spring Again Over the Good Earth" and "The Advent of the Phoenix" - the squared trunk or this representation symbolizes the superb resilience of the apricot flower in the midst of winter snows.

161

The figures surrounding the central round shape, implicative of the flower's progression from bud to consummation, symbolize the maturity of Chinese wisdom.

Stainless steel expresses, via the qualities of its luster and hardness, the Chinese flowering apricot's "gentlemanly characteristics," in Mencius' words: "to be beyond the powers of riches and honors to inflict dissipation, beyond the powers of poverty and mean circumstances to cause a swerving from principle, and beyond the capability of power and force to cause to bend."

The sculpture's setting includes the rainbow-colored semicircular balconies of the 15-story building, through which it acquires expanded dimension – as of hundreds of additional Chinese apricots blooming between heaven and earth.

Pull this metallic tribute to the national flower out of these surroundings, and its magnificence would undoubtedly diminish by multiples. Simultaneously, the auspicious mood of "heaven and earth here in harmony" would disappear.

Huge sculptures with modern countenances and profound inner meanings have, in recent years, popped up across the country. Various styles may shape them, but they share a common trait – a unique appropriateness to a certain site. Existing sedately in preselected positions, perhaps set in the facade of a building, offset in a public square, or gracing a garden, a park, or similar open spaces, these works of art seem to have been originally conceived by sentient environments: they reflect not only selected traits of a select ambience, but substantially complement these traits.

A common name for the genre is "environmental sculpture" – beneficent greetings from sculptors to man and nature.

Such huge "modernistic" sculptures seem to trace quite easily back to the colossal stone structures erected for burial or religious purposes in Megalithic cultures (ca. 4000 – 1500 BC). The ancients developed large sculpture forms as means of flaunting the divine power, enhancing the authority of loyalty, and burnishing a sense of mystic honor, among others.

In China, fostered by the traditional conception that everything flourishes in harmony with nature, sculpture, as many other art-forms, occupied an inherent position as an integral part of the Chinese lifescape.

In the Renaissance of the Western world, sculpture was to break away from its place in the realm of the practical arts and become "pure" and "independent." Not until the turn of the 19th and 20th Centuries did the impetus of "modernism" again bring sculpture back to people's living environments.

Two events may be especially noteworthy in the development of contemporary environmental sculpture. One is the 1919 founding of the Bauhaus school of design in Germany. Bauhaus director Walter Gropius (1883-1969) proposed a theory, "the joining of art and industry," calling on architects to produce in concert with the total visual environment. And sculpture found an enhanced position equal to, instead of attached to architecture in modern landscape designing.

The second event was the world's first Sculpture Symposium, organized by Karl Prantl (1924-) in 1959 at a quarry in St. Margarethen, Austria. Sculptors left their studios to work in the open fields, and finally left their finished works right where they originally belonged – in the bosom of Mother Nature. Their sculptures now revealed such unprecedentedly massive impact, that those in attendance at St. Margarethen suddenly realized the meaning of the ageless Oriental conception – stated negatively, that anything separated from or out-of sync with its environment (i.e., the magnitude of nature) is deprived of vitality.

After so many tidal changes, sculpture finally returned from the pedestals of enclosed salons to sit beneath the vast horizons of open land, in direct converse with man and nature.

Time： Present
Setting： Taipei Fine Arts Museum

The new Taipei Fine Arts Museum, Asia's largest, inhabits a square covering an area of over 1,000 *ping* (36,000 square feet), an excellent stage for environmental sculpture in the role of "the totem of Taipei's artistic totem."

The first artistic attraction for visitors to the museum – aside from the complex itself – is a frontal two-part stainless steel sculpture by Yuyu Yang entitled "Apart, or Together, in Accordance With the *Yuan* (in Buddhism, a predestined relationship)."

Yang's explanation of this rather philosophical title is that the button on the concave side of

the curve of one of the shapes can represent only one, or two, or three, orto infinity, as you visualize the sculpture from different standpoints. The phenomenon may be just like the relationship among the peoples of the world, or more remote, or more intimate – all in accordance with predestined fate. If all this seems rather convoluted, it takes clearer form as one views the object.

In terms of the harmony of this sculpture with its environment, its magic-mirror-like surface has a special and surprise optical effect – it softens the hard lines of its site, adding to the dimension of the museum's artistic atmosphere via changing, multiply-curved images moving over its glossy surfaces.

Visitors' curiosity often urges them to test the distorting effect of the "magic mirror," forcing museum staffers into a frequent cleaning of its surfaces. But most artists, at least, welcome such social participation, maintaining that sculpture substantially belongs to the public and serves more fully via such public attention.

On the other side of the museum's environmental square, Ju Ming's "Taichichuan" impacts powerfully on the eyes by reason of the free, gross, and forceful marks of his hatchet and chisel on two bronze figures practicing a slow-motion, shadow-boxing, version of a Chinese martial art – *taichi*.

Ju Ming's two polystyrene-aluminum masters of Chinese *kungfu* hanging over the reception hall of the museum, in contrast to the deliberate two outside, have flying speed instilled in their carriages.

Lai Chia-hung's "Wedding," in the rear section of the museum square, performs intensely, from within the legacy of the local color of Taiwan. The spectral, black metal "folk musicians," caught in a sculptor's wind, will forever be in momentary collision with each other, and a clinking effect is all but audible, conveying to all who observe it the merry, hustle-bustle atmosphere of a traditional wedding in Taiwan's countryside,

Li Tsai-chien's "Minimal Infinite" expresses the rhythm and beauty of the cosmos of geometry. Tsao Ya's "The Dawn of Civilization" speaks, through the lumpy-formed legacy of Henry Moore (British sculptor, 1898-) of the break from chaos in Chinese mythology. Mai Hsien-yang's "Without Title" hints of Graeco-Roman mythologies......

Sculptures with regional, national, and international characteristics, coexisting in the square of the Taipei Fine Arts Museum, introduce the three major currents in the arts on this island.

A bridging from the more rigid mentalities of businessmen and technologists to the amorphous imaginations of creative artists has resulted in Taipei's many roadside sculptures. Some of them seemingly have shapes as simply formed as possible.

Kao Shan Ching's "The Affectionate Ties Between Parents and Children" on An Ho Road is just two vague shapes, the one larger than the other, close together. But the emotion of a mother cuddling her baby comes right out. Ju Ming's "Pulling Apart, *Taichi*" on Min Sheng East Road is a stump being longitudinally pulled apart by imaginary hands (but not machinery), the two parts resembling two practitioners of *taichichuan*. Impact radiates like light from this abstractly simple formation.

Near the Ting Hao Supermarket on Chunghsiao East Road, Chen Chen-hui's "The Radiance of the Sun and the Moon" does radiate – an ancient and mysterious feeling from the two complementary powers in the universe, the *yin* (negative) and *yang* (positive), as specified in the *Book of Changes*. The outer aspect of the sculpture is of a bronze sphere cut out at the two poles, with two indentations across the surface.

The sphere shape was adopted since its environmental valley space, surrounded by mountainous buildings, would not allow any towering formal – only the full form of the complacent sphere can compete with such soaring foils. The moon's routine changes from wax to wane make it natural to remove some portion of the sphere, while the four seasons of the year – the gifts of the sun – are expressed via the four sections delineated by the two crossing lines around the sphere. The dark bronze finish gives a unity of antiquity to the final form.

Modern technology allows the tentacles of the elite culture of old China to make their ways into the lifescape of the modern Chinese; the participation of the age-old materials in modern sculpture, in turn, enriches the content of this art-form. The old and the new tactfully con-verge in today's Chinese environmental sculpture.

With the hand of the flower,

To push open the sky and the land:

First, to let the clouds and birds in,

and then the world to

stretch out and out.

Then, again, with the hand

of the flower,

To sculpt morning light, dusky clouds,

and evening stars;

To delineate the green trees,

the fields, and mountains:

To toy with the sunlight, the wind,

the rain, and the streams;

And to swirl the sun, the cool moon,

the seasons, and the universe.

Finally, with the hand of the flower,

To hold Eternity in a palm,

And with Eternity,

To detain a never-fading fragrance.

These lines by poet Lo Men praise a huge environmental sculpture, "The Hand of the Flower" by Ho Heng-hsiung, now part of Hsin Sheng Park on Pin Chiang Road. Lo successfully interprets the inner aspect of all environmental sculpture. Truthfully, to push open the sky and the land and fuse the ambience of man's life patterns with nature, is the explicit wish of all environmental sculptors.

In the cities, urban artists try to bring the grace of nature to the rigid shapes of city constructions; in the suburbs, they furnish "open arts museums" to add to confined graces of nature.

An example of Taipei's small "open arts museums" is in Youth Park. On a green, grassy

space, several sculptures are placed in a group - a bird stretching its wings, a mother cuddling her baby, a dancer performing, two musical instruments sounding......They invite the public to a realm of sculpture in which their appreciation of the art is exalted.

In the mountains of Puli in central Taiwan, Lin Yuan, the "old man of the stones," never having received the slightest formal training in sculpture, started a sculpting career in his 70s by spontaneous impulse. He was a farmer who wanted, in his aged years, to exhibit his numerous, powerfully primitive works on his home area's craggy grounds. Like Karl Prantl's Sculpture Symposium of 25 years ago, Lin Yuan's Stone Sculpture Exposition startles visitors by its untainted originality.

Yuyu Yang has now purchased a mountainside plot in Puli - an area of 4,000 *ping* (144,000 square feet) - to pave the way for his Tranquil Viewing Exposition.

Similar efforts have been and are being made by other contemporary Chinese sculptors, driven by the inner impulse to beautify their people's lifescape via environmental sculpture. Hopefully, as a living art in harmony with the environment and men's lives, environmental sculpture will one day help advance that artistic life of happiness and fullness which our ancestors strove so mightily to create.

"Free China Review", p.56-61, 1984.8, Taipei: Kwang Hwa Publishing Co.

戶外景觀・名家創作
環境佈置・別具風格
文化中心堪稱一流藝術殿堂

文／王玲

　　台南市立文化中心戶外景觀已粗具規模，環境佈置別出心裁，利用先民使用的石臼、石車、石凳，達到美化、收藏及實用多重效率。

　　文化中心戶外景觀包括楊英風三座不銹鋼雕塑品，郭文嵐一件永生的鳳凰雕塑及鄭春雄的先總統　蔣公親民塑像等，均在進行安座工程，月底前將可全部完工。

　　這些戶外雕塑品各具特色，楊英風的不銹鋼作品，矗立在文化中心正門前廣場兩側，造型簡潔，取不銹鋼的反映特性，把週遭的影色反映在作品上，交相輝映，使這兩座固定的雕塑富有動感，活潑了莊嚴的文化中心外觀。

　　郭文嵐的〔永生的鳳凰〕，運用簡潔的大塊線條，塑出鳳凰展翅振飛的雄姿，象徵古都台南的重振聲威。

　　鄭春雄的先總統　蔣公銅雕塑像，人物高八尺，有普通人一・五倍的高度，臉上洋溢著睿智慈祥的神采，與一群青年人在交談的情景。

　　這件先總統　蔣公的銅質雕塑，座落在文化中心右側小山丘，白色的大理石座，襯著綠茵草坡，青蔥的龍柏，迎著陽光，過往行人舉目一望，總被蔣公那慈祥的神采所吸引，不由地駐足瞻仰。

　　文化中心前庭的路燈均為國外進口的，使用白熱燈泡，跨越大水池的前庭，沿

正在進行安座工程的楊英風作品〔繼往開來〕。

著迴廊佈置了先民用來椿米的石臼，內植易長的「布袋蓮」。據文化中心主任說，使用石臼栽種布袋蓮代替普通花盆，有許多好處，第一花盆不慮被撞壞，第二種布袋蓮只要有水即可，盆底下不必鑿洞排水，在環境衛生整理上簡易多了，其次收集石臼等於收藏古物，可兼具收藏、美化、實用等效用，這個構想確實不錯。

即將啓用的市立文化中心，以美化景觀的大理石刻上文化中心的名稱，設計別出心裁。

　　文化中心除了到各鄉鎮搜集了五十多個石臼回來之外，還搜集了石凳及榨糖的石車，這些先民使用的古物，將分別佈置在庭園及迴廊上，供遊客休息。

　　台南市的文化中心還有另一個與其他縣市文化中心不同之處，即「市立文化中心」幾個字並非高書在建築物上，而是刻在一塊由花蓮運來的巨石上，安置在文化中心前庭大道左側，也是前庭綠地的景觀之一，可見，文化中心每一件物品都有多重效用，既實用又具美化功能，負責籌畫的美術顧問陳輝東確實花了一番心血。

　　文化中心的戶外景觀工程已近完成，內部藝術品的陳設，也正由各界藝術家創作中，預定月底可陸續運抵文化中心展示。屆時，文化中心不論外觀、內在均已充實。台南市民將多了一個文化藝術休閒區，星期假日可以前往接受藝術的薰陶。

原載《中華日報》1984.9.13，台南：中華日報社

楊英風不銹鋼雕塑
分合隨緣自北南移

　　【台北訊】楊英風的巨型不銹鋼雕塑〔分合隨緣〕從台北市立美術館廣場拆除，現在是台南市立文化中心的重要戶外景觀。

　　〔分合隨緣〕在台北市立美術館廣場，擺了八個月，已經打入觀眾的印象。稍早，外傳美術館列出千萬預算準備購買；館方和楊英風都否認這個傳說。

　　楊英風說，〔分合隨緣〕完全是為了美術館而設計；由台北移到台南，最大的原因是，台南市政府能夠尊重藝術家、愛惜藝術作品。

　　楊英風不願意透漏這件雕塑成交的價碼。他只是說，台北市立美術館原來答應給他的酬勞，連付材料費都不夠。一個藝術工作者的創作是無價的；但美術館也沒有理由讓藝術工作者「貼錢」，這是不尊重藝術工作者的作法。

　　他說：「我對於台南市政府給我的酬勞很滿意，比材料費高太多了。」

　　〔分合隨緣〕的設計是和環境成為一體，利用反射鋁面，將軟體有趣的顯現出來，足以沖淡硬體建築的嚴肅感。

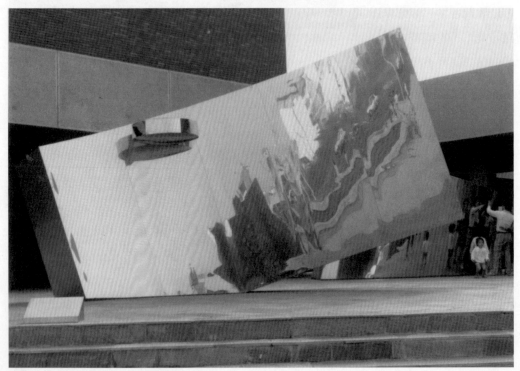

陳列在台南市文化中心戶外的〔分合隨緣〕。

　　楊英風說，這件雕塑的上部邊緣有小圓，可以視爲「細胞」。從某一個角度看會分裂，有虛實、凹凸感。人站在前面，因爲角度不同而有不同感受。

　　〔分合隨緣〕也是企求將自然現象和時代意義結合，現代感強烈，含義豐富。

原載《聯合報》第9版，1984.9.19，台北：聯合報社

文化中心今落成啓用

交響樂團演出揭開藝文活動序幕
期盼市民充分利用提昇生活品質

文／王玲

　　【南市訊】台南市立文化中心六日落成啓用，由台南市青少年交響樂團擔綱演出，揭開連串藝文活動節目。

　　台南市青少年交響樂團成立於今年三月，至今雖僅半年，因團員都是已具深厚音樂根基者，又經名指揮家鄭昭明及助理指揮孫德珍的悉心訓練，已有顯著的成績，這次配合慶祝文化中心落成啓用儀式，精選韋爾第、莫札特作品「命運之力」序曲、「第卅五號交響曲」、「長笛與豎琴協奏曲」、「鋼琴協奏曲」。

　　入場券目前已被索取一空，凡持有票券者，請於演出前卅分入場。

　　【本報記者王玲特稿】台南市立文化中心除擁有古意盎然的文化大樓與現代化設備外，其四周環境景觀規劃及室內的藝術佈置，亦屬一流的。

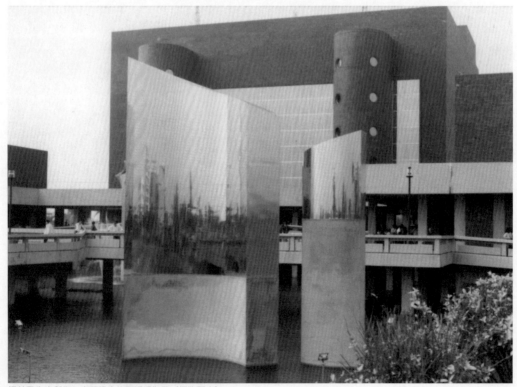

楊英風先生所作，光可鑑人的不銹鋼作品〔繼往開來〕。

　　文化大樓正門前方水池中央，矗立一具郭文嵐作，全國最高的不銹鋼造型〔永生鳳凰〕。粗面的處理，配著兩側楊英風所作，光可鑑人的不銹鋼造型〔繼往開來〕，互相呼應，調和了單調的前庭。

　　兩側的綠地，左邊小丘上，有鄭春雄的先總統　蔣公與一群青年朋友談話的塑像，栩栩如生的人物，襯著人工山水，雅致精巧的水池，及一眼望去綠草如茵的景觀，景色確實宜人。

　　文化中心的側門也一樣有引人的景觀，一座具燈光變幻的噴水池，襯著楊英風的〔分合隨緣〕作品。因此，不論從正門、從側門，文化中心的景緻十分引人的。

　　內部的陳設，演藝廳的佈置以表現歌舞藝術爲主體，有郭文嵐的浮雕〔歌與舞〕及陳輝東的兩幅大油畫〔樂〕、〔舞〕。

　　走廊上並有安平名木刻家陳正雄的巨型木刻，以古樸而鄉土的手法，表現古都先民的奮鬥與純樸的風貌。

　　國際會議廳爲較嚴肅的場所，以　國父手書的禮運大同及何明績的銅雕〔展望〕來烘托莊嚴的氣氛。

　　文物陳列館與藝廊，則邀名家以台南名勝爲題，作巨幅油畫及國畫，分置四壁，讓參觀者進入館內，即可從這些作品中對古都的文化有一認識。

　　國立歷史博物館爲充實文化中心之內涵，決長期提供國家級古文物在陳列館展出，以弘揚傳統精神，並賦予時代意義。

　　市府爲提昇市民的生活品質，闢建了這所具規模又具有內容的文化中心，希望市民能多運用，多接觸，才不負政府的一番苦心。

原載《中華日報》1984.10.6，台南：中華日報社

【相關報導】
1.〈南市文化中心今啓用　耗資四億餘元‧演藝廳具特色〉《民生報》1984.10.6，台北：民生報社
2.〈文化中心昨天下午揭幕啓用　中外嘉賓三千餘人應邀觀禮　推出多項活動‧現場充滿文化氣息〉《台灣新聞報》1984.10.7，高雄：台灣新聞報社

聖者的塑像

　　若想要揣摩出聖者的心境，要雕塑出聖者的神情及氣慨，除了境界相近的另一位聖者，方堪爲之以外，大概只有渾然忘我，登峰造極的藝術家，能呈顯其心境之奧妙了。

　　楊英風教授早年承習了西方雕塑寫實的技巧，卻深感寫實的手法不足以表達中國傳統的人文精神，故又遊學於中國文化古都北平的藝術傳統中，幸得「老師父」們的指點，終能體悟出表達境界及造型的訣竅。故他於人像雕刻，最能於五官上刻劃神情，當他恭塑佛像時，更是澄心靜慮，渾然忘我，自然融入佛心之中，在某種領悟（靈感）的推動下，化爲菩薩自我顯現的工具，透過菩薩的面容、手勢、身態傳達出菩薩的智慧及慈悲。

　　今天楊教授亦以同樣的精神爲華藏尊者塑像，他自從慨允錢智敏上師塑像以來，即將尊者的聖像懸掛於辦公室中，兩年來，默然神交，聲息潛通，終至極其熟稔，神人無隔之地，楊教授才闢室動工。他雖無緣親睹華藏之風采，但凡是看過已近完成的泥塑模型者，包括上師的親友弟子在內，莫不驚異讚嘆其神采之肖似傳神。

楊英風教授塑造〔華藏上師〕。

　　華藏上師乃是貝雅達賴祖師乘願再來的大菩薩，他應末法時期眾生之根器所需，顯示在家隨俗之相，楊教授竟能透過世間的塵相，以含蓄凝斂的慈面，顯示聖者圓明淨智的修證境界，又以左鈴右忤的莊嚴度化之姿，表現他對婆娑世界的悲心，令人在觀像景仰之餘，也不禁讚嘆塑者的妙心慧質。

　　楊教授鼎助本精舍的發心及熱枕，諾那華藏精舍全體信眾無由表達衷心的感戴，故特屬文以紀念此殊勝因緣。

原載《華藏世界》創刊號，頁26，1984.11，台北：諾那華藏精舍

如何提昇台灣地區實質環境之景觀品質（節錄）

紀錄／劉麗梅

題綱：

1.從實質環境的角度看當前景觀建築實務界之現況與缺失。

2.如何加強當前環境設計相關科系在景觀建築上養成教育(課程規劃及訓練)。

3.建築師應具備那些景觀建築方面的基本素養。

主持人：（依姓氏筆劃為序）

唐眞眞／建築師，逢甲都計系講師

歐陽筠／建築師，逢甲都計系講師

出席者：（依姓氏筆劃為序）

王小璘／逢甲建築系副教授

宋宏燾／淡江建築系講師

林進益／北市公園路燈管理處總工程師

游以德／台大環境工程研究所副教授

游明國／東海建築研究所所長

黃長美／文化造園暨景觀系講師

楊英風／楊英風事務所（景觀・生活・雕塑）負責人

賴哲三／台灣經濟發展研究院農林暨景觀研究所所長

謝　園／中原建築系講師

列席：

潘　冀／建築師雜誌社社長

王立甫／建築師雜誌社前主編

王增榮／建築師雜誌社執行編輯

時間：民國七十三年六月二十六日

地點：建築師雜誌社會議室

記錄：劉麗梅

歐陽筠：今晚很高興大家能於百忙中抽空參加建築師雜誌社舉辦的座談會，針對「如何提昇台灣地區實質環境之景觀品質」的課題，交換彼此的意見。在諸位手邊參考資料中，所列出的三個題綱，是今天討論的基礎。（1）從實質環境的角度，看當前景觀建築界的現況與缺失。（2）如何加強當前環境設計相關科系在景觀建築上的養成教育（課程規劃及訓練）。（3）建築師應具備那些景觀建築方面的基本素養。至於會議進行方式，原則上擬定諸位專家學者先就第一個題綱表達個人的觀念後，再繼續討論後兩者。現在就讓我們正式開始今天的座談會，請大家發表意見。……

楊英風：我認為景觀的問題是屬於文化性的問題，是人類在文化生活中所表現的層次。景觀的好壞代表民俗文化的過程。影響景觀的好壞有兩個重要的因素：「環境與生活的智慧」，人類如何應用現有的自然環境創造完善的人造環境，對生活品質加以提昇，正是需要生活的智慧來成就的。古今中外，每一個時代、每一個地方的人類都有其區域特性的表現，這就是由於生活經驗的累積而成就的景觀。每一地區有不同的地理環境、不同的自然條件，人們為了提昇其生活，因此根據了特有的自然條件而創造出一個很獨特的人造景觀，其中並包括了民俗與生活的方式。把環境中現有的材料充分運用；這種景觀不但與環境息息相關，也是人類生活的必需條件。從鴉片戰爭後，民國開始這一段時間，由於中國對外戰爭的挫敗及西方殖民政策的影響，我們的觀念有了很大的轉變，對於自己的文化失去信心，盲目的崇拜西方文化，認為必須要全盤西化才能成為強國，而忘記了同時應當保護中國文化本身的淵源；這七十多年來，由於拚命西化的結果，我們基本文化的觀念已經變質了，中國原有的生活習慣、文化傳統幾乎被抹殺殆盡，而被西方的文化與觀念取代，我們的教育、我們的社會制度，幾乎都採用了西方的模式。在建築方面，尤其是庭園方面，亦然如此，傳統中國庭園景觀的觀念已被西方的觀念代替，因此當我們想要表現出某一地區的特色時，就變成是一件很困難的事情，這一點可以影響到整個文化的方向與整個民族的個性。我認為中國化並不是落伍的，它應隨著時代而晉昇，因此當東方的教育採用西方的觀念時就變成了很大的錯誤。因為西方文化是在西方的環境中產生的，而東方的文化是在東方的大環境中產生的；所以我們應該以東方文化為基礎，配合東方的生活習慣，發展未來的東方文化，這樣東方的現代化才有前途；如果我們仍然以西方的教育、西方的觀念繼續下去，則生活、環境原來之配合與應有的提昇會完全被破壞了，變成今天這種只有全盤模仿西方，毫無個性，與生活、環境毫無關係的文化、景觀。最早的中國庭園是把

大自然的基本條件昇華，變成生活的一部分，也就是把中國文化一向尊重自然的原則濃縮成爲生活中重要的一環。西方文化的基本觀念是反自然的做法，例如他們在庭園設計時，要把樹木、花草整齊排列出來，要把原有的水池，變成圓形的或方形的；也就是把大自然原有的形式，以人爲加以塑造並予人工化，而這種人工化的作法與中國的自然化是完全相反的。目前一般台灣的庭園，幾乎都採用西式的作法，所以我們看到的，除了西方的庭園外，就是仿中國古代的庭園，但是我們的生活已經改變了，所以這種仿古的庭園早已不適用。今後，我們如何將原有的中國精神現代化；如何使中國文化中崇尚大自然的作法在生活中能夠展開；我認爲，最重要的就是能夠在已然西化的基本觀念上有所改變。今天我們的景觀在設計上並沒有關心到環境與生活，在景觀的處理上並未與生活、環境調配，甚至發生脫節的現象，這是全世界少有的情形。我們旅行於世界各地，可以發現每個地區都各自有其特色，這種特色並非來自盲目的人造，而是由於生活與環境的息息相關而產生的；可是台灣卻不具這種特色，實在令人傷心，這就是台灣七十多年來教育、文化、社會等等太過西化的結果。今後希望我們都能多關心我們的環境與生活，並使我們的下一代能夠了解中國文化的基本觀念，而把這個觀念延續下去。這是非常重要的事，希望大家共同努力。……

楊英風：我想換一個角度來談這個問題。爲什麼日本的庭園設計會那麼成功？主要是能夠應用在現代的生活中，並且能保持日本的風格，而且發揚光大的緣故。日本的風格爲什麼能夠現代化呢？主要是他們有傳統的造園精神；而這種造園精神其實是中國造園技術轉變過來的。造園的內在是屬於美學的，這種美學是爲了生活的提昇才有的，並不是爲了個人的純粹美學，所以是生活美學；而事實上五千年來中國的美學就是生活美學，不是純粹美學，但是今天台灣的美術教育所教給學生的，都是西方曾一度盛行的純粹美學。本來早期東方與西方的藝術家，都同樣爲了生活而有美學；所以庭園、建築及環境美化等工作都是藝術家的工作，但是西方在工業革命後就把藝術家趕出這個領域，藝術家自己不需要社會，社會也不需要藝術家，變成藝術家純粹爲個人表現的純粹美學。近五十年來，西方已然察覺到純粹的美學是錯誤的，應當返回到應用的路途上，並且開始應用在設計方面；也就是說今日的西方已由錯誤的純粹美學觀念轉變到正常的應用美學觀念。但是台灣在過度西化的結果，卻吸收了這個錯誤的美學觀念，並且一直沿用到今天；造成了幾個美術學校所訓練出來的人才在社會上都一直無法積極參與各項設計的結果，這是純粹美學觀念作崇

所致；也因此使得台灣的設計界及美化功能方面，失去了一個很大的能源。例如在建築方面，今天台灣的建築系就缺少美學的訓練；而建築本來就是美學，並不是只有力學或工程就足夠的；同時建築的目的就是爲了生活品質的提昇，所以生活美學應參與建築之中，但是今天我們的建築界卻遺漏了這一項如此重要的教育。就以我個人來說，也是在東京美術學校的建築系修過課程後才了解到建築所包括的實在內涵。由於整個社會的矛盾，原本應爲藝術家的建築師卻絕大部分只是工程師而已；因此我認爲台灣將來應當在建築方面有很大的突破，才有辦法改進現有的困境。我一直認爲，景觀建築應能涵蓋建築，而不僅侷限於庭園部分。今日我們追隨著西方高度專業化的腳步，卻未警覺到，自太空競賽之後，西方人已經深覺個體的專業人才解決不了問題，必須集合專家才能解決問題，也才能發揮力量。台灣在吸收西方科技的發展上，形成知識爆發的現象，卻也造成隔行如隔山的結果，並且至今尚未了解太空時代結合整體力量的重要性；所以各個專業至今尚未有結合的機會。今天建築師雜誌社能夠邀請建築師、景觀建築師、園藝家及藝術家共聚一堂交換意見，我認爲是很好的開始。更希望今後大家能合作起來，共同爲我們的現代化努力。談到景觀建築的本身，我認爲景觀建築是近來相當重要的一個行業。在西方由於工業的文明帶來了許多公害，也使大自然受到嚴重的破壞，因而有心人士開始研究自然的生態，了解到自然不能被破壞，因而開始保護自然，因此發展了景觀建築的教育，並以保護生活環境爲其重要目標。不過由於發展的歷史尚短，所以目前仍在研究，如何安排更理想的課程。我個人認爲中國祖先智慧的堪輿學，其實是相當好的環境學，是中國人對宇宙整體觀念與人生觀的結合，配合良好。雖然景觀建築是我們從西方吸收過來，剛開始萌芽的科系；但是如果我們能轉換目標，把中國古代的堪輿學及中國文化的基本觀念發揮運用；那麼將來這種人與環境結合的學說會取得學術界的領導地位，而景觀建築的過程與門道也會變得非常寬、非常大，更能讓人們生活在最理想、最美好的環境中。不過，由於目前正在起步，因此有很多法律上、制度上及社會上的問題，仍有待大家一同努力解決。……

原載《建築師》第119期，頁24-35，1984.11.20，台北：中華民國建築師公會全國聯合會雜誌社

藍天白雲下，青山綠水邊
靜觀廬的雕塑與建築

文／張勝利

一、水木清華的靜觀廬

　　十月十六日是一個風和日麗的日子，筆者帶領埔里高工建築科三年級的學生，赴楊英風教授的靜觀廬參觀。

　　楊教授是國際馳名的大藝術家，專精於「雕塑」和「生活環境造型」。

　　本科三年級正有「住宅與環境設計」和「造型」等課程進度，所以，筆者和楊教授連絡後，選在「靜觀廬」作一次實地參觀教學。

　　從學校出發，經過半小時的自行車旅程，約在十點到達牛眠山腰處的靜觀廬。

　　楊夫人和女公子以及公子奉璋兄，都下樓在大門口歡迎大家，而且知道同學們推車走了一段山路，個個汗流挾背，早就準備了冰紅茶和果汁，親切地招待大家，真是感謝萬分。

　　經過一刻鐘的休息後，便開始作參觀教學活動，同學們排成兩列，隨筆者進入大門。

楊英風的住家——靜觀廬。

　　大門的設計十分別緻，因爲要供車輛的出入，所以採取軌道式的開闢設計方式，但在門柱附近，則選用兩塊約二立方米的天然巨石代替了鐵材的門柵，減少了人工的裝飾，在格調上增加了「自然」與「喜悅」的活潑氣氛。

　　進了大門之後，呈現在眼前的是一座立體式的水塘，水塘因爲地形的坡度，由高至低分爲三個，水源在最上方，水塘是用天然石塊砌成的，四週栽種了花木，傾斜的地面上則種植了韓國草皮，山水潺潺、枝葉扶疏，正是綠意盎然，水木清華，完全維護了自然環境。

　　「靜觀廬」是棟三樓四的建築，坐北朝南，住宅的外觀未加任何建築材料的修飾，只保持著水泥粉光的質感，和自然的色調，顯得格外樸素，這是和一般住宅最不同之處。

　　楊教授認爲：「樸素」是今天國際間的風尚，恢復到「自然的本位」才是環境的設計。事實上，設計應該是反映生活，說明環境的，在台灣的建築物，應該盡量減少裝修和裝飾，力求返回樸素與自然，才能符合今天艱苦奮鬥的大環境、大背景。

　　住宅的底層，是一間佔地近一百平方公尺的工作室兼材料室，內部放置了許多正在進行中的作品和一些雕塑用的骨架與材料，經過奉璋先生的解說，學生們建立了解剖面與結構的概念，對大型雕塑的組合，有了進一步的認識。

　　從庭院通往二樓的室外梯和陽台，都是由石片鋪設的，陽台的面積很大，三面設有欄桿式的女兒牆，站在那兒朝前望去，左起虎頭山，右至牛眠山，中間是埔里盆地，一片青翠，令人有心曠神怡之感，山風輕輕拂面，讓人流連忘返。

　　跨進落地的門窗，就是客廳了，客廳的佈置十分簡樸，牆上掛看三幅楊教授的雷射光攝影作品，充滿了奇幻、神秘、科技之美。

　　在牆角之處，擺設著銅鑄的雕塑，尤其是那座〔恬睡的小牛〕，更是惹人憐愛。

二、家住蒼煙落照間

　　根據楊教授說，那是他在民國四十一年的作品，在那年的夏初，他去林家農舍寫生，看見一隻剛出生的小牛，依偎在母牛身旁，正甜美安詳地睡看，呈現出平和、達觀、幸福的神態，楊教授看了這一幕動人的畫面，心底充滿了喜悅，就取來了粘土，立刻塑造了這隻〔恬睡的小牛〕。

　　楊教授本身也屬牛，工作時的執著專注，也和牛勁一般無二，他又欽佩老牛不畏勞

苦、不求美食、默默辛勤耕作的美德，如今又住在牛眠山的牛尾路，眞是一生和牛結了緣。

客廳的左邊，是莊嚴肅穆的佛堂，上供有「白衣觀音」大士的佛像，在大士的身後，是「毗盧遮那佛」的全身塑像，這是楊教授的作品，讓人看了，好像是走進了「雲岡石窟」，佛像和石壁全是銅鑄的，栩栩如生，格外傳神，大家看了無不肅然起敬，好多學生也都焚香膜拜一番。

供桌的前方，有三個刺繡成的大字，「靜觀廬」。

左方的牆上，懸掛看楊教授先慈的照片，是在八十壽誕時拍攝的，慈祥可親，平易近人。

佛堂裡，窗明几淨，一塵不染，讓大家走入了陸游的詩境──「家住蒼煙落照間，絲毫塵事不相關」。

佛堂的正對面，便是書房了，爲了加強特殊的視覺及採光效果，書房的窗戶均採凸出窗設計，透過半落地的窗戶，可以看見前方的整個庭院，心情自然會開朗愉快。

書房中的藏書甚多，稱得上「汗牛充棟」，「坐擁書城」了。

書桌上，正舖著奉璋兄的書法作品，他師承書法家杜忠誥先生，習字九年，又加以勤練，故造詣匪淺，鐵筆銀鉤，龍飛鳳舞，學生們看了，也沉醉在文字之美中。

〔恬睡的小牛〕（稚子之夢）。

三、〔東西門〕與〔日月神〕

三樓是作品陳列室，那是由
兩個相通的長方形空間所組成
的，中間部份是閣樓改成的工作
室，那是楊教授用來思考、繪畫
和設計的地方。

陳列室是狹長的空間，前後
均有落地式的門窗通往室外的陽
台，陽台的面積很大，供採光和
欣賞風景用。

〔QE門〕〔東西門〕模型。

陳列室的屋頂採光設計，甚為理想及特殊，光線由左右兩邊的垂直玻璃引進，再漫射
至陳列室，光線明亮而柔和，室內的雕塑和浮雕，在奇妙的光線下，顯得更為有力與神
奇。

楊教授特別指出：「假如一座建築沒有雕塑和繪畫，那只是一幢『房子』而已，它可
能非常精巧，但是它仍然不能超越『房子』。」

在展覽室的大廳裡，奉璋兄特別介紹了〔QE門〕的雕塑模型，他說：

〔QE門〕是我國旅美名建築師貝聿銘先生和家父合作的作品，貝先生他在每一棟建
築中都極力與藝術家合作，所以成就非凡，對美國城市建築邁入新里程的貢獻很大。
〔QE門〕是以不銹鋼為材料，以中國的「月門」為基形變化出來的，有陰陽、方圓相合的
象徵，另一方面也有特別的紀念意義，對董浩雲先生被焚燬的伊麗莎白皇后號，作懷念的
表現，也象徵紐約的文化交流，所以我們又稱之為〔東西門〕。

聽了這段說明，使大家對〔QE門〕有了「立體」的觀念，興緻與求知慾都更濃了，
奉璋兄又說到；「浮雕是製作在平面上的立體雕塑，大多立於建築物的牆面上，在日月潭
教師會館的正門兩邊，家父製作了兩幅大浮雕，暗紅色的紅面磚為底，使白色的圖案更為
醒目，右邊的是「日神」阿波羅，左方的是「月神」織女，題材取自於東西雙方的神話故
事，為大家所熟悉。同學們到日月潭看後，一定更能體會出，浮雕與建築有相輔之美的道
理。所以，雕塑給現代都市的神貌，點了一個有靈氣的眼睛，更促使藝術家在新生的城市
環境中，獲得合理的地位，像是一把火花照亮了城市的街道，也給了城市的新生命。」

經過這段詳細的解說，筆者和學生們對於「雕塑與建築」有了更明確的概念。

在所有的雕塑作品中，留給筆者印象及感觸最深的，該是題名為〔中橫公路〕那件青銅作品了，那是由兩塊分開的雕塑，相對排列而成的。

蜿蜒的山道，迂迴而綿綿不斷，崢嶸的群山，一座比一座險峻，鬼斧神工的中橫公路，不知曾走過多少次，但都末能發現它的整體美，如今從大師的作品中一見，誰又不相信，中橫公路就是一件大自然的藝術雕塑呢？

四、石不能言最可人

當大家參觀完雕塑作品後，筆者又帶著同學們，圍著屋子四周看了一遍庭院的規劃與佈置，我們看見有許多的石頭，散佈在庭院的各處，石頭的造型非常優美，很討人喜愛，同學們也提出了許多有關「石頭之美」的問題。

「日神」阿波羅。

隨行的楊大小姐，很熱心地爲大家講解，她說：

「我們中國人是最懂得玩賞石頭的民族，也是最喜歡玩賞石頭的民族，一塊石頭，常常被供奉在庭院裡一個顯著的位置上或客廳的水盆裡。古人玩石又愛石，悟出許多『美的原則』——瘦、皺、透、秀，家父以雕塑的角度爲這四個原則下了定義：『瘦』是指線條鮮明、簡潔有力；『皺』是表面粗糙自然，恣意奔放；『透』是說結構漏有空間、窪洞，縫隙疏而有致，變化生動；『秀』就是有靈秀之氣。我們能在單純的石頭中，可以感覺到一個完整的宇宙，這是中國人有深厚的文化，才能領悟出這種境界。」

緊接著，楊大小姐又爲大家解說東西方對美學觀點上的差異，她說：「西方人傳統的玩石，就和我們不同，當他們發現一塊美石，一定要把它雕成一座雕像或人體來欣賞。他們不會欣賞一塊單純的石頭，他們只把石頭當成材料而已，認爲經過人力改造、製作的東西，才能成爲欣賞的對象。不過，當〔米羅的維納斯〕挖出來後，西方人發現那斷臂部份

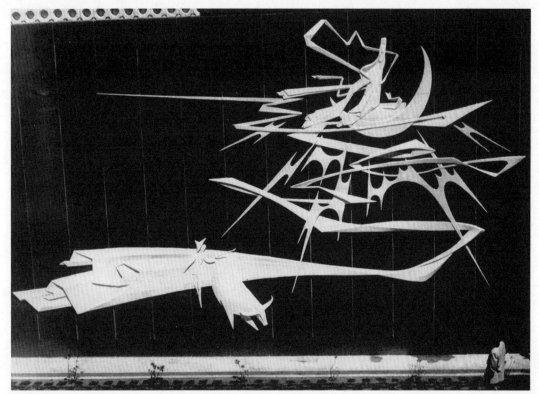

「月神」織女。

的殘缺美，在那殘破之處，露出了石頭的原有質地，未經琢磨的自然痕跡，從這種單純美，質地美的體驗中，便提昇了美的欣賞境界。近年來，西方人也大有改變，漸漸領悟出東方文化自然之道，發現純樸拙實的可貴。」

楊大小姐精闢的見解和有條有理的解說，令筆者和同學們受益良多。

最後，奉璋兄又告訴大家，「靜觀廬」的意念與構思（IDEA）是出自於楊教授，再由畢業於淡江大學建築系的三姐——楊漢珩小姐繪圖設計的。而「靜觀廬」之命名，是取自宋朝詩人程顥秋日詩中，「萬物靜觀皆自得，四時佳興與人同」，頗富禪意。對於人生萬般事物，以清靜觀察的態度，深味去體驗，謂之「靜觀」。

庭院的規劃與施工、整理是由學習美工的他和藝專雕塑科畢業的哥哥完成的。

大家對奉璋兄胼手胝足的勤苦精神，欽佩不止。

更對這次參觀教學活動，能有如此多的收穫感到欣慰。

在這裡，筆者代表全體同學，再一次地向楊教授夫婦、和楊大姐及奉璋兄道一聲：「謝謝您們！」

原載《埔里鄉情》第19期，頁30-35，1984.12，南投：埔里鄉情雜誌社

天人合一說景觀
——楊英風的創作與生活

文／吳尋尋

入秋了，就是在首善之區的台北市，車水馬龍，交通擁擠的情形下，仍有幾許秋的蕭瑟。走在信義路，我已無心去瀏覽這詩意的季節。一腳踩進水晶大廈楊英風的工作室，滿屋的雕塑品和石塊，都是楊英風投注大半輩的成果。

和楊英風第一次見面，他留給我最深刻的印象，是那雙大而有力的雙手，手指骨節、手掌，都結了一層淡黃色的繭，這雙手使思緒沉入楊英風工作時的景象，一刀一槌、左敲側擊，巨型的雕塑品便在空中立了起來。

眼前的一代雕塑大師，也因這一注視，而勾起了許久許久的懷想。

「我的學習過程乃是一段多變、多難的時光，而這一雙手，只要是我醒著，它就在動，繪畫、設計、

楊英風學過畫，也做過雕塑，但他最開心的，仍是改善人們四周的環境。

雕塑不停。那時，我很瘦，唯獨這雙手，當我靜下來看它時，便覺得它變得異常粗大起來。」

主人遞來一份資料，上有一則楊英風小傳的資料，這樣寫著：

「楊英風，字呦呦（一ㄡ 一ㄡ），台灣省宜蘭人，民國十五年十二月四日生，日本東京美術學校建築系，北平輔仁大學美術系，國立台灣師範大學藝術系，以及義大利國立藝術學院雕塑系研究所。」

楊英風，是大家耳熟能詳，在國內貧乏的雕刻園地裡，他是一個辛勤的開拓者；在國外適者生存的環境中，他發揮獨有的創見與才華，奠定中國人在國際間雕塑的地位，但這一切的成就，並不是楊英風所關心的，他關懷的是這一片土地上，已經完全沒有屬於自己民族的文化，這對於關心環境景觀的他來說是非常痛心的事。

這份關愛源自對生長土地的愛。

小時侯，生長在宜蘭，他愛家鄉的海濱、山巒、河流。宜蘭的山明水秀，在小小的腦袋中，已印烙深刻的印象。

他和許多在鄉下長大的小孩一樣生活著……

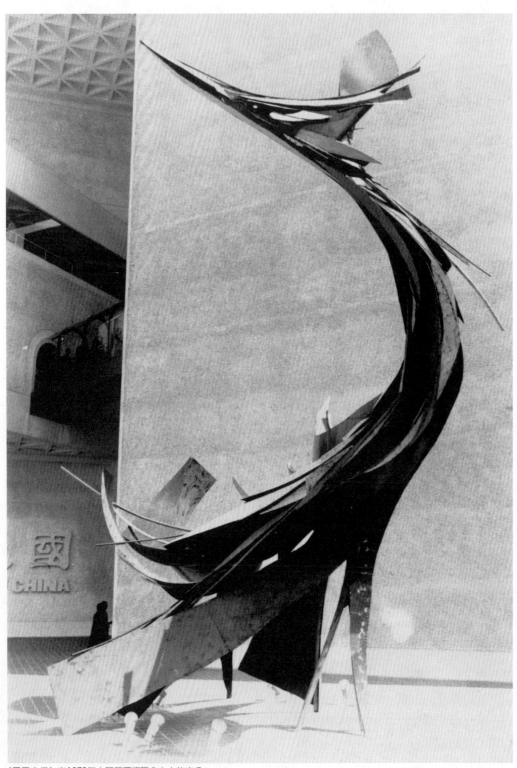

〔鳳凰來儀〕在1970年大阪萬國博覽會中大放光采。

「小時侯愛玩泥巴，喜歡捏玩各形各狀的人、物，沒想到就結下了雕塑的緣。」

雖然專攻的是雕塑，但楊英風對藝術的喜好卻是多面化，他開過畫展，做過美術編輯，研究過雷射光與藝術結合等，眞是個通才藝術家。

「我學過畫，也作過雕塑，但我不是一個純藝術家，我關心的只是環境，如何去改善人四周的環境。」他爲自己這樣立命。

一位藝術家的成功，成長的環境和背景佔了很大的因素，這一點楊英風是比別人幸運。

祖父是個成功的商人，父親承襲家業，常常往來大陸、台灣之間，使楊英風在小時候就能跟著父母到充滿文化氣息的北平。小小年歲，對北平這個肩負五千年歷史痕跡的古都，雖不能眞正體會中華文化的偉大，卻眞正的看到、吸收到中國文化的精髓。

從小就喜歡塗鴉、亂畫、玩泥巴的那份情緖，早已奠定對藝術的喜好，他中學時的美術老師是一位日籍雕刻家，對楊英風特別賞識，在課餘指點他雕塑，奠定了他美術的初步基礎。

受啓蒙老師的影響，中學畢業後，他決心從事雕刻學習，這使得父母開始焦慮了，當時世俗的觀念，以爲雕刻家即是做泥菩薩的工匠，是沒有前途的。經過多方的打探，他父母爲他選擇與美術、雕刻有關的建築系，於是楊英風進了東京美術學校，學起建築來了。

這個選擇對楊英風來說是非常關鍵性的選擇，同時也奠定了他對環境景觀的認識與重視。

他說：「美術學校中的建築系，不同於一般的建築系，學生畫畫、雕刻或研究美學的目的都是爲了建築，爲了解剖建築空間，創造更好的住宅環境。我們以爲大自然的建築雖各有目標，但重要的是配合人性美感，以『人所需要』爲第一要素。」

當時，一般建築物大都祇講究經濟觀點，認爲房子只要建得堅固，從未考慮房子裡放置東西或居住人的觀念。楊英風卻從美術學校中的建築系裡領悟到建築以人性爲中心，以美學爲基礎；因此，他知道學雕塑並非只能作純粹的雕塑，而是要能配合改造人類的環境。

在東京求學正當是戰爭的年代中，日本內部也是動盪不安，背景特殊的楊英風，免不了和其他由北平而至東京的華籍學生，一樣的命運，除了被歧視之外，還有被視爲間諜的嫌疑。

　　身在異鄉，楊英風那時並不快樂，始終有寄人籬下之感。他也討厭日本民族狹隘的心胸，而離開北平後，使他更加懷念中國廣闊的山河中的土地和人民。

　　兩年後，在父母的安排下，他又回到北平，轉入輔仁大學美術系。在遠遊之後，重返故地，他更不放棄能夠仔細觀察中國文物的機會，除了一面在學校虛心的學習油畫、國畫、雕塑，另一方面更邀遊大同、雲岡等，致力學習中國的美學與造型。

　　光復後，楊英風回到台灣，不久師大成立美術系，他再度的當起學生來，在學校除了作油畫、國畫、雕塑之外，經常流連於南港中央研究院及故宮博物院，期能深入中華文物，擷取優美圖案來充實自己的創作領域。

　　不經意的將話題帶入創作風格。

　　從楊英風的作品中，可以看出有很明顯的銳變，從寫實到抽象。《景觀與人生》是他作品的總集，文中提到當他為新加坡文華飯店設計時，曾面臨一個風格上的困擾。在這以前，他已經很久不做寫實模擬的東西，可是業主要求的是一個模仿中國古時藝術的作品，但經過和業主溝通後，並了解當地的情形，才完成〔朝元仙仗圖〕，由此可知楊英風對創作是執著，卻不固執。

　　他以為風格的改變，是因為早期接受西方美學理論的牽制，在經過一段時間的沉思，才走出自己的風格。

　　「這個過程太苦了，但卻是必須的！」他搖著頭說。

　　也許是學過兩年的建築，已化成他創作衝動的一部份，也許是在北平他曾經那樣地鍾情於環境與人配合無間所產生的文化氣氛，這一切使他覺得汲汲表達自我的藝術家，不如走向民眾裡去為人們改善環境而努力。

　　他的第一步是民國四十年，畫家藍蔭鼎為了幫助農民教育、強化農民的農作知識，而辦了一份《豐年》雜誌，楊英風擔任美術編輯。對於一個藝術家去從事雜誌編輯，是不是大才小用？楊英風卻不以為如此，他回憶在豐年那段時間，為雜誌設計封面，做漫畫、畫植物解剖圖等，這都是和農民接觸最直接的方法。

　　「我為他們質樸感動，更交了許多藝術家交不到的朋友，更因為採訪需要，我一個月有一半的時間在台灣各地跑，這個機會讓我摸熟了台灣的環境，我早先要做一個環境造型藝術家的空想，此時才漸漸有了落實處。

　　民國五十一年，楊英風被輔大校友選為到羅馬答謝教宗協助輔大在台復校的代表，對

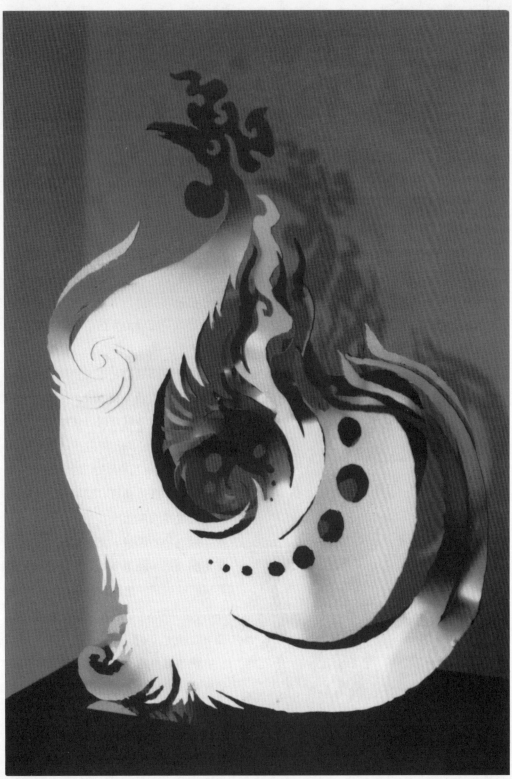

楊英風的作品〔生命之火〕。

於喜愛雕塑的楊英風到了義大利之後，將預定的半年時間延長至三年時間，先後又就讀羅馬藝術學院與羅馬徽章雕刻學校。

　　楊英風再一次以異國的角度比較中國和歐洲古老景致的風格，歐洲本是孕育藝術家的溫床，那許多流傳不朽的雕塑作品，那整個環境散發出一種古典的、人性的尊嚴，這種氣氛使他深切了解西方雕塑與建築觀念之餘，更堅定了中國雕塑的信念。

　　對於東方與西方美學的觀點，楊英風認爲最大的不同在於著重角度不同。

　　「中國的美學觀點著重在爲人而藝術，是一種生活的美學，同時結合自然取得和諧，所以明顯的看出中國美術作品以讚美自然居多，即便是花草樹石皆有其美。西方美學則以人爲重心，強調人爲的處理。所以藝術品表現較寫實、逼眞，展現的生活空間重視實際與效率；而東方的生活空間，則是自然線條構成，較重情感。」

　　對東、西方環境的一番透視之後，使楊英風更強烈懷念中國景物。在北平城樓上瞭望那寬闊的天地、大廟、天壇邊古老蒼勁的松樹，及城內各處的樹蔭，交織成一片綠海，胡同裡的人家，各有自己居住的天地，空間未必寬敞，心胸卻如北平的環境一樣舒坦。人和環境有極密切的關係，幾乎是一體的，在這樣寬容環境裡，才能產生大同世界的理念。

　　這一刻的體驗，使早年改造環境理想更加強烈，經過多年的歷練比較，楊英風終於知道了應該如何去做，而隱藏在心裡的夢想，也有了具體的形象與信心。

　　他注意身邊的環境，覺得近年來由於經濟突飛猛進，人口大幅增加，景觀的改變也是迅速的，例如台北近郊中，翠綠的水田已經被一棟棟大樓取代，沒有計劃的建築，使環境變得擁擠，而無景觀可言。

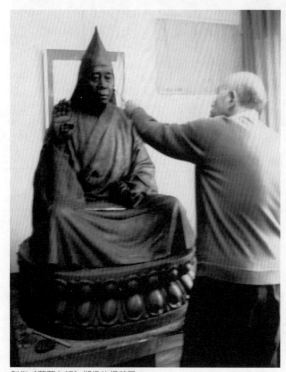

創作〔華藏上師〕塑像的楊英風。

1974年楊英風攝於史波肯萬國博覽會會場。

對於這一片混亂的現象，一個關心環境景觀的藝術家，想深入這雜亂，創造出生活的景觀環境，也是一件不容易的事。至於對楊英風來說，如何才能設計出東西來配合四周不斷改變的環境，達到他環境造型觀念的目的呢？

楊英風對這點的看法是肯定且堅決的。

他說：「目前這樣缺少計劃的雜亂是不會長久的，不能為調合目前的環境而也造出錯的景觀來。我只有堅持自己的信念來為這些錯誤做一點示範性的工作，也算是為將來台灣雜亂景觀的消除盡一點心。」

為了探索台灣地區表現的特殊造形與材質，楊英風加入了花蓮榮民大理石工廠的行列，仔細觀察這塊仍保持原始風貌的山地，摸索大理石的性格，那險峭的山壁拔地而起，巨大冰冷的石頭，流露出質樸率直的力量，幽秘的清流，無憂無懼無動。這些都深深吸引了楊英風，他認識了它們的堅定卓絕，浩然挺拔，尤其是大理石優美的岩層圖紋，象徵著堅固、樸實，自然與地域性，提供他創作上取之不盡用之不竭的靈感與材質來源。

這段在花蓮對自然的透視、沉思，對楊英風日後的創作，有很決定性的影響，對於自然質樸之美，自然動力之奇偉，使他頓然體悟到中國人為何講求回歸自然、天人合一的原因。他將自己創作歷程分為兩期，在花蓮行之前是他運用雙手的階段，而後則是他的思想期。

「這時我的創作，在於『學習自然』、『契合自然』、『回歸自然』，結果便開導出個人雕塑藝術的新境界——景觀雕塑，那已非雙手所能雕造，而是思想之力。這個階段，我

的作品形式已經不重要了，換言之，我不是用手在工作，而是用思想。」他詮釋思想期的理念。

對景觀雕塑的研究，楊英風以「人造環境」、「環境造人」的因循關係為核心，企使以雕塑美化、純化、轉化一個環境，他的作品設立在世界各地，較具代表性的有：太空行（一九七○花蓮）、鳳凰來儀（一九七○大阪萬國博覽會）、大地春回（一九七四史波肯博覽會）、QE門（一九七三紐約華爾街）、文華大酒店（一九七一新加坡）等，它們的特色──形體巨大，儼然一項建築物。

楊英風的作品留在國外比國內多，這是因為國人對環境景觀的重視，是最近才有的觀念，而在國外早已是生活的一部份。提起國內戶外雕塑的推動，楊英風是非常積極的，他甚至在埔里的工作處，尋得一塊幽靜之地，除開三百坪的工作場所，其餘四千坪將策畫成個人作品陳列場，並對外開放，以他對景觀雕塑的素養，相信這座「靜觀廬」必是一個精緻的雕刻公園。

由於工作的因素，楊英風經常終年風塵僕僕於海外，在戶外與工作人員共同合作，眼前的他已兩斑鬢白，但依然那樣奔波和忙碌。目前他一心懸念的是如何多培植年輕一代的立體美術家，結合建築師、美術家共同來改善台灣的生活環境，發展具有台灣特性的空間形態。

原載《快樂家庭》第132期，頁82-85，1984.12.5，台北：裕民（廣告）股份有限公司

CAREER BRIEF
YANG YING-FENG
by Dr. Robert C. Springborn

Yang Ying-feng, more familiarly known as Yuyu Yang, was born in Mainland China in 1926. He studied at the Department of Architecture at Tokyo University of Arts, the Department of Fine Arts at Su Jen University in Peking, the Department of Arts in Taiwan Normal University and at the Department of Sculpture, Rome College of Arts.

Following his return from his studies in Rome in 1966, he developed a distinctive new concept of "lifescape art" which drew upon the traditional Chinese yearning for unity of man and nature. From this concept has arisen a stream of work characterized by uncontrived simplicity, Chinese by virtue of inspiration rather than imitation. This is what makes Professor Yang's work truly contemporary and functional in today's surroundings, hence the term "lifescape" which is one of his inventions.

These "lifescapes" have earned him far reaching renown. In 1970 he undertook the "Advent of the Phoenix" for the Chinese Pavillion at Expo '70 Osaka Fairground. "Spring Again Over the Good Earth", another sculptured lifescape, graced the grounds of the Chinese Pavillion at the 1974 Spokane World's Fair. In 1971 he sculptured a series of lifescapes, including the white marbled "Peace and Prosperity" for the Mandarin Hotel in Singapore and in the same city he designed a garden lifescape for Shuanglin Temple. The next year he did the design for the Chinese Gate and the Lebanon International Park; then in 1973 the "Q. E. Gate", a stainless-steel lifescape of a size suited for a large New York building. Saudi Arabia requested that he prepare a comprehensive scheme for a nationwide system of parks in 1976. Then in 1977 he was called by the Sino-American Buddhist Association to design its "City of Ten Thousand Buddhas".

In his own country Yang did "The Sun and the Moon" a pair of companion reliefs at the Sun Moon Lake Teachers Hostel in 1961. The year after that one more relief was done for the China Hotel in Taipei entitled "Journey of Joy". In 1967 a huge lifescape by the name of "Transcendentance" was built in Hualien. For the same city in 1970 Yang did "The Space Voyage", a garden lifescape which faces the local air terminal. His building and lifescape master plan for the Taiwan Provincial Handicraft Research Institute was carried out in 1976. A series of lifescapes followed in rapid succession; a gateway sculpture for National Chinghua University in Hsinchu in 1977; in 1979 two stainless-steel sculptures for the National institute of Industrial Technology and another

fronting the National Building in Taipei. Then in 1980 Professor Yang used a laser beam for the first time in all China to create a sculpture entitled "Bird of Paradise". "Rekindlement" and other laser designs were chosen that same year by the government for the world's first and so far only series of postage stamps featuring this new art form. That year he also undertook the architectural and lifescape master plan for the Tien Jen Tea Center in the town of Ruku. All of the above are but a few of Professor Yang's representative works. In 1966 Yang was selected as one of his country's ten outstanding young men and designated a "national human treasure". While still in his early years of his career, his works in painting and sculpture were shown internationally. At exhibits in Paris, Rome, Hong Kong and other cities they earned gold and silver medals. In 1980 he was awarded the first Republic of China Golden Tripod for excellence in architecture for the exterior lifescape at the National Building. In the world of education Yang has held professorships at the National Institute of Art, Pam Kang University of Chinese Culture and Mingchuang Girls' College of Commerce.

Other domestic positions he has held: Board Chairman, Taipei Association of Architectural Arts; Member of the Ministry of Education's Commission on Art; President of the Republic of China Association of Arts Design; Standing Member, China Arts and Architectural Society; Researcher, Chinese Academy of Arts and Science; and General Secretary, Laser Association of the Republic of China.

Overseas he is the Republic of China delegate to the International Society of Plastic and Audiovisual Art, a Committee Member of the Nippon Laser Association, and a Member of the Italian Friends Association of Metals. Besides many articles which have appeared in periodicals, several of his books have been published. They are: *Sculptures by Yuyu Yang*, 1960; *Prints by Yuyu Yang*, 1965; *Ricescapes Sculpture by Yuyu Yang*, 1973; and *Life and Lifescape*, 1976.

Introduced by Smithsonian Museum Washington D.C. U.S.A. in January 1985

從金城到地球走走吧！
金城短大為了美術研修在三月訪台
因應國際化時代，三十人也在各地鑑賞作品

翻譯／楊永良

　　松任市笠間町、金城短期大學（校長為大平勝馬）美術學科的學生約三十人，將於三月上旬為研修美術訪問台灣。該校學生受台灣美術界的重鎮，同時也是國際知名雕塑家楊英風（五十八歲，住台北）之邀訪問台灣。一行人將於台灣停留約一星期，除了在楊教授的藝術工作坊學習外，還將參觀台灣各地的美術作品。

　　金城短期大學於去年十一月與國立台灣藝術專科學校以及美國林肯大學締結為姊妹校，此次的訪台，也是該校培育國際人才之一環。這次的研修訪問是由楊教授的弟弟楊景天（五十六歲，國立台灣藝術專科學校教授，前林肯大學教授）、楊英鏢（五十四歲，上海美術學校教授）所促成的。

　　去年四月，加藤晃理事長（董事長）等人訪問台北市，與楊教授談話之際，楊教授提出邀請說：「我會開放我的工作坊，你們可以當作金城短大的研修所來自由使用。」該藝術工作坊位於埔里，接近台中市東南三十公里風景名勝地日月潭，乃是以鋼筋混凝土建造的三層樓的雄偉建築。經常有從台灣各地或美國來的美術系學生來訪問，並住宿在該處從事創作活動。

　　楊教授畢業於東京藝術大學、義大利國立羅馬藝術學院等學校[註]。現為國際造型美術學會中華民國代表，其作品被收藏於義大利國立羅馬現代美術館以及台北市國立歷史博物館等地。最近使用雷射光線來雕刻，並從事室外造型作品，是個國際性的雕塑家。

　　這次研修旅行由美術學科學生自願參加，於二年級畢業作品製作完成之後的三月中旬搭飛機前往。同行的丹羽俊夫講師（專攻日本畫）說：「楊教授提倡在生活或大自然中創作的藝術，他是一個不受既有觀念束縛的藝術家。年輕的學生應該可以從他的工作態度學到不少東西」。

原載《北國新聞早報》1985.1.5，日本
另載《Artist》2月號，頁1，1985.1.10，日本石川縣：金城學園

【註】編按：實際上，楊英風並未自東京藝術大學及義大利國立羅馬藝術學院畢業。

景觀家楊英風教授
昨度六十壽辰
藝界友人聚會祝賀

【埔里訊】住在南投埔里鎮牛眠里的景觀家楊英風教授，昨天是六十歲壽辰，李再鈐教授及朱銘等人，昨天曾專程前來為楊教授祝壽，將靜觀廬別墅擠得滿滿的，中午席開廿多桌，餐後並參觀楊教授的作品，至三時才結束。

楊英風本來計畫只邀台北藝術界及埔里幾位好友前來聚會，但是，由於楊教授的聲望很高，過去又長住台北，北部的好友聞訊，特別包了部遊覽車前來，而牛眠里牛尾的鄰居也要求參加，並自動組成了歌唱隊，要在生日宴會上為楊教授熱鬧一番，才席開廿多桌。

原載《聯合報》1985.1.22，台北：聯合報社

從金城邁向世界

──「美術使節團」向台灣出發

翻譯／廖慧芬

金城短大姊姐妹校的機緣

　　金城短大美術系學生一行十六人下個月三號將訪台進行爲期約一星期的美術研修。此次的研修之旅因爲去年十月份金城大學和台灣國立藝術專科學校締結爲姊妹校，所以今年計畫讓學生間互相交流。一行人在台灣時，接受了將兩校締結爲姊妹校的牽線人，金城短大教官楊英鏢的哥哥，並且活躍於國際舞台的雕刻家楊英風先生的美術指導。

　　訪台的「美術使節團」由學生十四人，以及領隊丹羽俊夫、今村文男共十六人所組成。

　　在台灣的行程，由訪問姊妹校國立藝術專科學校開始，包含參觀故宮、國立歷史博物館、前往位於台中近郊的楊英風雕刻工作室，三月九日結束行程返日。訪台期間，學生們至少畫了百幅以上的素描，爲一趟成果豐碩的研習之旅。

　　領隊的丹羽先生也期待說道「此行不只進行了國際親善活動，也增加了學生們的見識，相信也學習到許多對將來美術活動有用的知識，有著相當大的成果。」訪台的學生太田博美興奮的說道「不僅可以學習到台灣的美術以及藝術，也很期待可以描繪美麗的風景或植物。」

加藤理事長和楊英風先生的交流而促成

　　去年四月，金城短大加藤理事長訪台時，在台北與楊英風先生的交流爲契機，楊英風先生對學園的標語「從金城邁向世界」產生共鳴，也表示「開放我的雕刻室，把它當成大學的研修室，歡迎隨時來使用」，這段談話促使了這次「金城大學美術研修團」的訪台。另外，以前和大學即有交流的（昭和五十五年七月，台灣學生研修團一行十三人訪日，訪問東京大學、金城短期大學時，日本亞細亞航空的富永廣報、秘書長也同行訪問。）日本亞細亞航空得知金城短大的研修團訪台，因爲從小松機場有專機直飛台北，所以送給我們這個方便。對於訪台的研修團眞是個令人欣喜的禮物。

原載《Artist》4月號，1985.3.10，日本石川縣：金城學園

台灣的美術界
——金城短大使節團報告（一）

文／丹羽俊夫　翻譯／楊永良

金城短期大學（大平勝馬校長、松任市笠間町）美術科的學生十六人從三月三日起，以美術研修團的名義至台灣作爲期一週的訪問。訪問的對象有去年十一月締結姊妹校的國立台灣藝術專科學校、故宮博物院、世界著名的雕刻建築家楊英風的工作坊等，皆是代表台灣美術界的最高峰指標之處。這次訪問帶給學生們很大的感受與啓發。現在我們請團長丹羽俊夫（三十六歲）既金城短大的日本畫主任來介紹一般人並不熟悉的台灣美術界的情形。

*　　　　　*　　　　　*

我們使節團在細雨紛飛中首次訪問台灣藝專。該校位於台北縣的一個小都市板橋市。在廣大的校園裡，聳立著鋼筋混凝土的校舍，彷彿是一個小小的城鎮似的。該校相當於日本的國立藝術大學，除了美術系之外，還有電影、電視、傳統藝術、現代舞等科系，規模相當大。台灣藝專歷史久遠，曾培養出無數的藝術家。

我們在校長室中與張志良校長作友好訪問的寒暄，並交換紀念品。之後，由王銘顯教授帶我們去參觀西畫教室、裸體模特兒素描教室、國畫教室。王銘顯教授通曉日語，個性豪爽，給予學生們很好的印象。

台灣學生們的熱心讓我們吃驚，在劉煜教授的裸體模特兒素描教室中，約有四十個學生在林立的畫架中認眞地畫著。在日本，學生在畫畫中都會偷空休息。在李奇茂教授的國畫教室中，學生的態度還是同樣地認眞。

我心想：「日本的水準的確較高，但是台灣學生較認眞、專心。」

教師辦公室的設計與學校畫廊，讓身爲美術教師的我感到興趣。學校畫廊大約有縣立美術館一個房間的大小，開放給學生開個展或團體畫展。我們去訪問當天，正好是雕科系一年級學生的團體展。雖然這個畫廊幾乎沒有校外的人士來參觀，但可以當作學生將來成爲創作者時的寶貴經驗。

各位老師的辦公室中也都有展覽室，裡面整齊排列著教授自己的作品，以及畢業生優秀的作品。我們團員中有人說：「眞希望本校也有這樣的展覽室。」日本的美術大學沒有這樣的設施。

離開學校時，台灣學生的表情態度深深地刻在我的腦海中，我想團員們一定也與我有相同的感受吧！（金城短大日本畫主任，丹羽俊夫）

原載《北陸中日新聞》第14版，1985.4.9，日本

台灣的美術界
——金城短大使節團報告（二）

文／**丹羽俊夫**　翻譯／**楊永良**

　　楊英風大師（五十九歲）是國際知名的雕刻與建築大師。他所設計的關島紀念建築〔夢之塔〕馳名世界，他的藝術工作坊聚集了世界各國的年輕藝術家來學習。楊英風乃金城短大教師楊英鏢的兄長，因此學生對他也感到很有親近感，他是我們這次訪問的重心。

　　楊大師的工作坊位於從台中市搭車約兩小時車程的山中，那裡飄著一層薄霧，彷彿仙境一般。去年四月我訪問他的時候，我曾對他說：「我想將東方獨自的藝術觀與民俗透過日本畫來表現。」當時的情形彷彿昨日才發生似的湧現在腦海中。

　　楊大師的作品群散佈在工作坊的四周，我們的學生被那些作品所吸引。那些作品大小幾乎都在一公尺左右，大約有五十件。材料有石頭、不銹鋼、銅等等，楊大師皆能以高度的技巧來輕鬆完成。其中有一件石雕作品呈現網狀，令人不可思議的是，石頭竟然不會碎掉。學生們目不轉睛地看著，有些人則認真的拿照相機拍照。大師說：「只要學習的話，這沒什麼的。」大家又對大師的話感到吃驚。

　　晚餐後是特別講座，大師親自播放幻燈片。大家看著作品，就東方美術與西方美術的問題一直談到深夜十一點多。

　　楊大師是東京藝術大學建築科畢業[註]。他以日語做深入淺出的演講。他說：「西方文明一直在挑戰大自然，相對的，東方文明則接受大自然，並追求大自然之美。隨著近代文明的發展，今日連人類的生存都已經受到威脅。在這個時代，沒有辦法以西方思想來製作美術作品，你們要以東方思想為榮，你們要以大自然的代言人來創作。」——由於大師在歐美獲得很高的評價，所以他的這一席話非常具有說服力。學生們，特別是專攻油畫的學生對英風藝術論非常佩服。我相信他們一定一輩子都不會忘記這個偉大的藝術家。（金城短大日本畫主任　丹羽俊夫）

原載《北陸中日新聞》第16版，1985.4.10，日本

【註】編按：實際上，楊英風並未自東京藝術大學建築科畢業。

編故事編得人人迷
素人藝術家林淵完成新作品
石雕刺繡樣樣趣味橫生

林淵，1980年攝。

林淵石雕作品。

【台中訊】素人藝術家林淵，最近又完成許多新作品，吸引許多好奇的人們前往觀賞。

「王母娘娘是玉皇大帝的老母，最愛用粉抹『過人腳』（腋窩），伊用的腳桶、粉盒攏是寶，這些東西末了流落到上海……」林淵的話匣子一開，甚麼稀奇古怪的故事，都可以說得活靈活現，教人神往入迷。

被藝術界視為瑰寶

林淵今年七十三歲，花白鬍子像刺蝟一樣，長在多皺紋的臉上，乾瘦的嘴笑起來一如赤子般天眞，他的石雕作品於五年前被人發現後。立即被藝術界視爲瑰寶，對他百般呵護。

所謂「素人」，意思是未輕過任何正統藝術訓練的創作者，像洪通、像陳達都是。

至於林淵，他其實只是埔里鄉間，一個快樂的老農，稱他「藝術家」實在有點荒謬，但是他創作出來的東西，石雕也好、刺繡也好，甚至被洪通「激」出來的繪畫，乃至他的「故事」，所帶給人的喜悅和舒暢，卻又是除了「藝術」，無法形容貼切。

林淵一輩子住在南投縣魚池鄉一個叫「內加道坑」的山腳小村，蔗田、老藤，間雜著幾塊水田，到如今都不是一個文明能夠迅速到達的地方，也因此，能夠孕育出像林淵這樣質樸的「素人」來。

有福氣的「鄉村人」

林淵有五男三女,家中的三甲水田、三甲林地,早已由這些子女經營,在鄉間,他算是「有福氣」的人,子女各有所成,不必再爲生活操勞,但他也像每一個現代老人一樣,在老伴過世之後,面臨的是漫長而百無聊賴的日子,年輕人有年輕人的夢要去奮鬥,孫兒孫女有他們的電視卡通,沒有人願意經常圍繞膝下,山邊水湄,一草一木漸漸的都變成寂寞的代名詞了。

應該是在這種情況下,林淵於六十六歲那年,開始將他的感情投入石雕之中,他的每一具石雕都有一個趣味橫生的故事,就像「雞生蛋,蛋生雞」一樣,你簡直搞不清楚,是先有那些故事,再有那些石雕,還是先有石雕,才有故事?但有一點可以確定的是,自從有了石雕,鄉間的孩童,不請自來,他們騎坐在林淵的石雕上,興味盎然地聽著「古早、古早」的故事。

編故事自己也著迷

最早發現林淵,並小心呵護他,使他不至於遭受名利干擾的南投縣前議員黃炳松,對這位「淵仔伯」的身世瞭如指掌。

他說,林淵五歲喪母,十歲才入學,但唸了二個月就因爲哥哥生病,不得不輟學,在家煮飯,照料牲畜,比他小兩歲的弟弟,三歲時生了一場重病,成了低能兒,八歲才會走路,十七歲開始說話,林淵既要看顧哥哥,又要照顧弟弟,直到十四歲時哥哥病故,他與低能的弟弟成爲相依爲命的玩伴。

林淵非常疼他這個弟弟,沒事親手做些木頭玩具,石頭尪仔,天南地北扯些荒誕不經的故事,逗得弟弟張大嘴聽,一直到弟弟於六十五歲病逝,他才結束這段編故事的歲月,而他自己似乎也深深爲這些故事著迷,而信以爲眞了。

林淵攝於自宅前。

203

　　林淵說故事的態度是相當認眞的，他的每一個石雕都是見證，黃炳松成爲林淵的守護者之後，自然而然感受到林淵那些故事背後的深情，他已請人著手整理，不久將可集冊出版，他深信這將是一本前所未有的中國童話。

敲敲打打自得其樂

　　黃炳松是在民國六十九年接觸到林淵和他的石頭，當時，林淵的親朋鄰人都嘲笑林淵「呷飽換腰（餓）」，而林淵在一陣狂熱之後，丟下已雕好的五十三件作品，也陷於情緒低潮中，黃炳松卻開口要買下所有的石頭，並「拿去外面給很多人看」，這使得林淵喜出望外，再也不顧鄰人嘲謔的眼光，買回更多的石頭，自得其樂地敲敲打打起來。

　　黃炳松說，當他將這五十三件石頭搬上大卡車之時，他簡直興奮得快透不過氣來，這些作品呈現的感情是那麼原始而直接，除了感動，他找不出第二個形容詞。

　　此後，黃炳松就成了林淵的「經紀人」，他按月給林淵一、兩萬元，讓他無後顧之憂，盡情地在杉林中與石頭爲伍，由於楊英風、朱銘等雕刻家的叮嚀、關切，黃炳松小心

林淵與楊英風合攝。

地保護林淵，不讓他受到任何創作上的干擾，比起洪通、陳達以及其他一些不爲人知的「素人藝術家」，林淵應核算是幸運的。

欣賞之餘亦應深思

　　楊英風經常造訪林淵，給他藥品，聽他講古，但從不告訴他正統雕刻的刀法，他說，要保護林淵，就要讓他永遠保有自己的夢境，別因外界名利的誘惑，毀了他好不容易建立起來的天地，這也是我們每一個人在欣賞林淵作品之時，應該深思的問題。

原載《民生報》第10版，1985.4.10，台北：民生報社

台灣的美術界
——金城短大使節團報告（三）

文／丹羽俊夫　　翻譯／楊永良

　　楊英風大師告訴我們說：「這裡有一個值得一看的石雕老人。」透過大師的介紹，我們訪問了農民石雕家林淵的家。

　　林宅的四周散佈著一千個左右的大大小小的石頭，這些其實都是他的作品。他的作品以自由自在的刀法雕刻出動物的臉孔，或是逗趣的怪物。我和學生們彷彿走進了不可思議的動物園裡一般。

　　林先生的本業是務農。幾年前，他用石頭雕刻出花盆之後，就開始迷上石雕，在農閒時期，幾乎每天都在刻石頭。

　　他的題材取材於村落或本地的傳說，其中也有他自己編造的故事。他以動物為主角，每天雕刻一個作品，其速度之快令人驚訝。

　　林先生也送我一隻石雕的烏龜。他說他原先養了一隻烏龜，由於他的疏忽，被他棄置在樹枝當中，最後終於被樹枝所埋沒。後來農夫生病了，有個鬼魂來托夢給他，說他的烏龜被埋在樹枝底下，於是他趕快將那隻死去的烏龜挖出，然後重新埋葬。之後，農夫的病也痊癒了。——這段話，在日本的民間傳說裡面似乎也有類似的故事。

　　我們通過口譯與他交談，我們可以感覺到他的談吐非常質樸，不假修飾，完全就是農民的談吐。林先生的臉曬得黝黑，皺紋很深，手腳也很粗大。他將民間傳說直接作品化，所以也沒有像「職業藝術家」那樣地為作品主題而煩惱。他很快樂地雕刻著，我還有點羨慕他呢。他還說他的作品已經開始有人買了。

　　我們仔細地欣賞著只有他才會雕刻的作品群。看了他的作品，使我想到：「所謂藝術，或許本來就是這樣產生的。」林先生的作品比起那些硬擺著藝術家派頭的人的作品還來得自然，我看了這些作品，感覺非常愉快。（金城短大日本畫主任：丹羽俊夫）

原載《北陸中日新聞》第16版，1985.4.11，日本

台灣的美術界

——金城短大使節團報告（四）

文／丹羽俊夫　翻譯／楊永良

　　首次的訪台美術研修（三月三日至九日）帶給學生們一種文化的衝擊——在環境造型家楊英風先生的工作坊的東方藝術思想講座、國立台灣藝術專科學校學生的主動積極的上課情形、令人感到悠久歷史的博物館、農民雕刻家林淵的不拘小節的創作活動等等。我想透過仍處於興奮狀態的學生們的眼睛，藉由他們的感想，來觀看台灣的美術界，以作為本文的結尾。（金城短大日本畫主任：丹羽俊夫）

　　——參訪國立台灣藝專（金城短大的姊妹校）讓我們感受到學生們對藝術表現的熱誠。我和他們同樣是追求藝術表現的一員，參觀藝專之後，激起了我的專研心與創作慾望。（油畫：岡田秀子）

　　——聽了楊英風大師的講課之後，使我重新體認到東方人的「學習自然」這句話的重要性。（日本畫：太田博美）

　　——去林淵家的時候，我看到他在所有的石頭上，包括在圍牆上的石頭，全部都刻上石雕，我大吃一驚。在林先生的作品上，看不到過於牽強的標題，以及過於嚴肅的意圖。他隨興之所至，以他樸素的想法來創作這些作品。這些作品，讓我感覺到背後有無限大的大自然當後盾。（雕刻：佐野瑞穗）

　　——由於我專攻油畫，我原本重視西方的思想大於東方的思想，自從聽了楊英風大師對東方文化的想法之後，我才發現自己視野太過於狹窄。（油畫：重吉由美）

　　——在故宮博物院時，我看到了無法相信的細微雕刻，我簡直嚇呆了。在細緻中，也同時表現出其尖銳性，真是太奇妙了。彷彿歷史重現在眼前般。（日本畫：太田正伸）

　　——參觀國立歷史博物館時，我對於唐俑的興趣增加了許多。我感興趣的是，從前的俑到了唐代，不管造型、髮型、服裝等一下子向百花齊放似的，一切顯得雍容華貴，體態也顯得豐滿。到了唐代以後，大風格消失了，一切都變得拘謹起來。（金城短大日本畫講師：今村文男）

原載《北陸中日新聞》第20版，1985.4.12，日本

Strength and vitality
SCULPTURE
by Ian Findlay

In the past decade Taiwan has produced three of the most exciting sculptors in the Far East – Ju Ming, Yuyu Yang and Lin Yuan. These three men, with widely differing styles and concepts, have breached the barriers of ignorance and prejudice to become truly international artists. In their handling of the art they have taken the East to meet the West head-on.

Yuyu Yang (also known as Yang Ying-feng), sculptor, teacher, architect and environmental designer, was trained in Western-oriented art forms in Peking, Tokyo and Rome. His Western influences, profound as they are, are secondary to his passion for Chinese culture. As he has witnessed the deep Westernization of his own culture and society over the past 20 years, Yang has grown ever more determined to reassert the strength and vitality of Chinese culture. "While learning from the West, we should also understand our own people, geography and history. It will not be easy, I know, to regain our self-confidence and come to know once again our culture. The search for our roots will lead us over a long road," said Yang in an interview some five years ago.

Regaining the essence of his own culture in today's age of fear and manufactured obsolescence is a major challenge to Yang, both spiritually and psychologically. The search for the cultural roots of his society, however, has not been one that could be interpreted as a whimper, delicate or obscure. Yang's vision is one of strength, one of great vitality that encompasses the whole of society. "If we construct a building, it should fit our own geography, climate, history, and people; it should become a part of our total environment," Yang has said.

Yang hasn't sought to impose his will on his surroundings. He has not taken the view that sculpture should be small, something to place in a museum or the comer of a room. His work has the hugeness of nature often and is built with a respect for grandeur but without pomposity. What Yang aims for is confrontation leading to reflection.

Combining the skills of modern sculptural techniques with his vision of a renewed Chinese cultural force, Yang has produced work that claims the imagination immediately. In 1970, he designed and built an imposing abstract marble mural for Hualien Airport; it stood 10 feet high and was 60 feet wide. This mural and its scope were just a hint of some of the large projects that Yang would produce in later years.

The mural called "Journey into Space", suggested the free world of time and space, both

A sample of Yangs work: Adoring Globe.

ideas that have cropped up time and again in Yang's work. Rooted however in the more mundane aspects of life is Yang's enormous "Phoenix" that graced the pavilion of the Republic of China at the 1970 World Fair held in Osaka. The red steel bird towered over the crowds and the environment as if it were ready to take off.

In contrast to this work full of a sense of energy and power and symbolizing hope for "the future and communication with nature is Yang's minimalist "Q. E. Gate". Built for Wall Street, where the Chinese-American architect I. M. Pei designed an office building, the "Q. E. Gate" sculpture is an abstract, geometricpiece that harks back to the images of Chinese gardens and architecture. Here Yang's simplicity is severe, only the highly polished surfaces which reflect the passing crowds give the piece any sense of movement.

The whole work could have been lifted from almost any Chinese garden, with the exception of the gate, and placed on the street. The moon gate makes for a feeling of relief from the hard edges and the crowds of Wall Street. "Its basic form evolved out of the Chinese moon gate in which the *yin* and the *yang*, the circle and the square, symbolically co-operate together," Yuyu Yang has written.

The concern for co-operation in nature, between people and in art has led Yang along a

number of exciting roads. Each journey has been as much an exploration of the possibilities of his art, environmental design and nature, as they have been about reaching into the inner limits of himself and finding the potential for greater work that he knows he possesses. In his "Spring Again Over the Good Earth" for the Expo '74 Yang gave spectators the feeling that the pavilion of the Republic" of China was a huge sculpture that was about to take off.

Each new venture is an affirmation of Yang's talents, whether it is painting a traditional work or creating a 300 ft stone sculpture. With a project from the Saudi Arabian government in 1976, Yang set off to create an ideal environment for the people in seven cities. Each park was allotted almost 400 acres of land and the chance to prove that man could control the quality of his environment.

At the age of 60 Yuyu Yang's energy is as vital as ever. As fast as he can complete one project there is another to be done.

"Asia Magazine", p.20-21, 1985.4.21, Hong Kong：Asia Magazine Ltd.

〔善的循環〕金光閃閃
雕塑名家承製、造價高達三百萬
用料成本雖低、藝術價值卻可觀

　　【基隆訊】藝術果真無價。由雕塑楊英風設計承造，置於文化中心門前花圃的扇型雕塑品，所需費用竟高達三百萬元，市府並且爲了配合國際青年商會九日在文化中心演藝廳開會之前落成，這兩天正在加緊趕工。

　　據指出，這件名爲〔善的循環〕雕塑藝品，是基隆國際青年商會主動向市府爭取塑造，並且指定由雕塑名家楊英風設計及承造，國際青商會願以八十萬元配合。據說其中四十萬元是由日本的一個青商會團體捐獻。

　　由於文化中心前的花圃原就計畫做一些藝品景觀配合，青商會這項要求獲得市府欣然接受，同時又是聘請雕塑名家設計，更是十分歡迎。

　　據市府人員透露，包括設計及承造費在內，楊英風開價是三百萬元，雖然目前還在討價還價之中，但爲配合青商會開會，決定先行開工。

　　市府人員說，青商會所談的條件是，不管這件雕塑藝術價錢多少，青商會只出八十萬

圖爲價值昂貴的文化中心門前雕塑藝品。

元，其餘全由市府負責，並且還得在〔善的循環〕中，鑄上「基隆國際青年商會」字樣，作爲永久紀念。

　　據現場看過的人指出，這個扇形雕塑藝品，是用幾根鐵架構成，正面大概是不銹鋼塑造，目前用一層白紙敷上，還看不到「盧山眞面目」。花不了多少成本。

　　市府一位官員表示，這件雕塑藝品，成本雖不高，主更是它的藝術價值，尤其出自名家設計，花二、三百萬元也是值得。

　　市府官員表示，雖然楊英風開價三百萬，但是不會一成不變，目前仍在議價之中，大概二百多萬元就夠了。

原載《中國時報》1985.6.8，台北：中國時報社

【相關報導】

1.〈青商會贈文化中心雕塑品　基隆市政府代付不足價款　引起其他社團人士不滿．市府表示絕未偏袒〉《中央日報》第7版，1985.6.8，台北：中央日報社

2.〈庭園平添雕塑　「文化中心」景觀增色？　移走龍柏擺上楊英風作品．觀光課長願承擔責任　市府耗資獨多　〔善的循環〕莫種惡因！　青商會贊助出資不及半數．有人抨擊是沽名釣譽〉《聯合報》1985.6.8，台北：聯合報社

3.王派文著〈〔善的循環〕難安排？〉《民眾日報》1985.6.8，高雄：民眾日報社

現代雕塑的宴饗

——記國產藝展中心開幕展

文╱李丕

　　近年來，在政府與民間團體的大力推動之下，台北的藝文活動愈來愈趨繁富多彩，由於參與人數日眾，同時也普遍提昇了國內的文化水準。在台北，就美術活動而言，每年都有新的畫廊出現，而展覽活動更是無日無之，在頻繁的展出中，使得一般民眾得以欣賞到藝術家的創作成果，而在此環境之下，理應也能使得國內的藝術工作者在不斷投入創造活動中創出更豐實、更有內涵的作品來。綜觀國內藝壇現狀，我們覺得其中仍隱有許多難以一時解決的困局，一個更高層美術理想的實現，還得等待許多熱誠者的付出心血與努力灌溉培育。

　　對於一位專注投入創造活動的藝術工作者而言，他們除了創作之外往往還要兼顧如何為作品尋覓一個好的展示處，在畫廊經紀制度未曾普遍建立以前，一位藝術工作者的負擔是頗為沈重的，這當然也影響到他的創作活動。假如能夠有這樣的一個藝展中心：它不僅完全免費提供一個寬敞且設備完善的空間給藝術家展示他們各類型的創作，並且還為他們編印展出畫冊以廣傳佈，這樣的一個藝展場所或許是許多藝術家夢寐不可得的「理想」罷？這個理想卻真的在今日實現了！「國產藝展中心」正標舉著此一宗旨在台北出現，在國外，也有民間企業支持文化活動的實例，但類似即將在本月廿八日揭幕的國產藝展中心的情形應該也是罕見罷！

　　由國產汽車公司籌劃成立的國產藝展中心，是國內民間企業為回饋社會而成立的一座「畫廊」，負責策劃藝展中心的何和明先生表示，國產公司對於成立藝展中心的計劃經過了長期的研究，並獲得國內藝術家的支持和提供意見，始決定撥出經費成立此一中心，期望以一民間機構的回饋對國家文化建設的提昇能夠有所裨助，並希望能進而影響民眾能夠更加重視、參與文化建設的推廣工作。

　　國產藝展中心位於北市建國南路與仁愛路交叉口的富邦大廈一樓，除了室內約八○坪的展示廳外，室外廣場亦可作為雕塑品的長期展示處，藝展中心亦與假日花市相毗鄰，為市民提供一個滌清心靈的新場地。展覽以邀展方式，由主辦單位策劃邀請國內外藝術家提供作品作各類型的展示活動。

　　國產藝展中心的開幕首展是國內八位雕塑家的作品聯展，參加這項名為「現代雕塑八人聯展」的是：楊英風、何和明、林淵、楊元太、楊奉琛、蒲浩明、謝棟樑、蕭長正等各年齡層、各具風格樣式的雕塑家。他們大部份的作品都從傳統藝術生命中反省，而各自詮釋出其對藝術本質的體悟，這些作品於一堂共同展示，從每個作品風格的比較觀賞之中，

不僅可以使觀者更能進而心領作品的特色，另外，在其中似乎也略可窺見目前台灣雕塑藝術的現狀一斑。

在參展藝術家之中有數位不僅為國人所熟知，同時也在國際藝壇享有盛譽者，楊英風先生即為其中之一。楊英風是我國著名的景觀雕塑與環境造型設計家，他認為創作的靈感是源於「自然」，大自然化育了生靈萬物，外在已具有非常完美的造型，內在又蘊藏了無窮生機，不僅為我們帶來了美好的生活空間，同時也帶來了豐富的生命希望，因此藝術的創作須能學習自然、融合自然、回歸自然。從楊英風廿餘年來無數的作品中，可以看到他所致力於現代中國景觀雕塑與建立未來生活空間的理想，同時，也呈示出他自然純樸的生活美學觀念。

楊英風除了創作以不銹鋼為材料塑造的景觀雕塑之外，近年來他亦積極於對國內雷射藝術的推廣，曾於一九七八年與國內同好發起中華民國雷射科藝推廣協會，其後並籌組大漢雷射科藝研究社，對國內藝術領域的拓展甚具功績。

同樣是從自然中觸發創作靈感的陶藝家楊元太，由於長期對現代雕塑與陶藝的研究，他從傳統陶藝之中吸取經驗，並從雕塑入手，使陶藝注入現代新觀念，賦予泥土新的生命。楊元太談到他的創作時說：「樸實無華的作品是我長期崇尚自然哲學的結果，皈依自然原是我追求生活的歸宿，我把心底所感，形之於泥土塑造並充實了作品的內涵，也使每件作品無一不表現在溝通人與自然之間的聲息，『自然』使我成長，也孕育出我的藝術觀。」

楊元太從事陶雕創作多年，他從土與火結合的無數經驗和無數作品中留下了其藝術心跡，在這許多的創作裡，他打破整齊劃一的瓶罐形式，以雕塑手法創出更具有歲月洗鍊之感、以及更為自由豐富的陶雕作品。

蒲浩明與楊奉琛這兩位年輕雕塑家，他們的創作生涯都從一個藝術家庭開始，並進而締創出個人的風格創作。

蒲浩明從小就跟隨父親——雕塑家蒲添生學習，在嚴格的訓練下奠定了紮實基礎，在不斷的投入創造之中，他以極大的熱誠邁向藝術之途。從文化大學第一屆美術系畢業後，蒲浩明曾先後前往比利時皇家藝術學院與法國巴黎藝術學院深造，期間曾獲得一九八二年法國巴黎春季沙龍雕塑銀牌獎。他的創作從傳統雕塑入手並汲取西方現代雕塑的表現方式，混融成一個特殊的內涵，在雕塑形式方面，寫實與抽象都可成為他廣取不同素材表現

楊英風作品〔大千門〕。

的內容，這些作品都寓有他對藝術的反省：「用一顆單純的心，謙誠的面對藝術生命。」在一件展出作品〔生命〕之中。他以一個緩緩向上的人形象徵著不斷上昇的生命，他試圖解說：縱使在現代文明的圍繞之中，生命本身永遠有著無數超越突破的可能。這件作品也是他對生命問題思索的系列作品之一。

　　楊奉琛的藝術生涯之啓蒙深受到其父楊英風的影響，在景觀造型設計、雕塑、雷射藝術等方面則漸建立起屬於個人風格的詮釋方式，「科技與藝術的結合」是他從事創作的理想，他說：「學習以藝術的心靈駕馭科技，以科技提昇藝術的境界，而收科學的氣習注入藝術的浪漫之中，展現具有強烈生命感的美。」由於他自幼對於光影的感覺特別敏感，因此在日後雕塑的創作上偏於與光結合，近年來由於參與雷射研究工作，而接觸到雷射光奇幻美的境域，在兩年的埋首研究之後，對光的詮釋與運用更溶入了雕塑造型裡。這次參加展出的作品〔昂揚〕、〔了然〕等作是以不銹鋼為素材，造型純粹簡潔，呈現了作品與環境間虛實交應的美感。

　　謝棟樑的雕塑在其藝術創作過程中呈現出不同的面貌，此次參加聯展的作品中那些刻意扭曲變形的人體，從形象上來看逐漸強調其精神性，對形體寫實則較不著意。他嘗試以更精簡的藝術語言來傳達其對人性本質與心靈活動的關切，正如一位藝術家評論他這一階段作品時說：「他的人體壓縮著都市人機械性的忙碌、呆板、苦悶、挫折，肌肉與骨骼承受著種種機械性噪音的衝擊、敲打而深陷、扭曲，而形消骨立。」謝棟樑的作品不僅在透露其對人生情境的關懷，並且他也意圖透過不止的嘗試探索，為傳統藝術的「現代生命」，尋求更確切的表現方式。

　　蕭長正的作品則呈現了另一種面貌，他的作品經常嘗試使用各種不同的素材以表現心中凝成的意象，這些素材可能是石頭、水泥、石膏或鋼筋等等。如參展作品之一的〔女生宿舍〕，他以鋼筋銲接，表現宿舍中三位女學生閒坐欄杆的景像，鋼筋銲接的線性物象帶有如同在紙上素描的效果。一般人對雕塑的印象是在作品的質感與量感方面，蕭長正在作品中卻意圖要說明以線條表現在雕塑作品上也是一個方向。類似表現方式在西方藝術中雖非罕見，蕭長正對各種材質的運用與嘗試，則爲他自己逐漸塑出自我的面貌。

　　在參展者之中，林淵的作品是純粹非學院中的產物。數年前，由於經過大眾傳播的報導，林淵和他的石雕作品逐成爲眾人注目之的，這位傳奇性素樸雕刻家的石雕作品充滿了一種如夢幻般奇妙的原始魅力，他爲一塊塊石頭鑿出了某種屬於山林之中的生命，曾經有人認爲他的石雕是屬於林木、適合群體欣賞的，如今這些作品要陳列在室中展示，燈光耀亮下的林淵石雕作品，他樸拙動人的一面應是永不消失罷！

　　負責策劃國產藝展中心展出工作、並於中國文化大學美術系任教的何和明先生，亦有作品參加展出。在藝術的關懷上，他由早期參與圖畫會，一度積極在現代繪畫領域裡熱切探討，後來因工作關係，對建築景觀的造型設計等注入更多心力，並參與成立大台北華城的籌劃工作。他認爲：「親切自然爲美感的基礎。」因此在藝術創作中他也以此意念融入其內，展出的作品皆以實物爲模，再以不銹鋼翻鑄而成，其創作表現方式在國內尚屬首見。

　　國產藝展中心的成立爲國內美術活動之推展提供一個令人欣喜的範例，我們謹以最深的期望它能夠本著創設宗旨長期支持國內更多的藝術工作者，使他們在無憂的環境裡創出更輝煌、更豐碩的成績。

原載《雄獅美術》第173期，頁119-121，1985.7，台北：雄獅美術月刊社

香港舉行「當代中國雕塑展」
朱銘林淵楊英風作品受矚目

【本報訊】中華民國三位雕塑家的作品，在香港交易廣場舉行的「當代中國雕塑展」中廣受矚目。

甫從香港返國的雕塑家楊英風，是此次受邀的三位雕塑家之一，他指出當代中國雕塑展除十二位作者爲香港藝術家外，另三位就是朱銘、林淵和他本人，而主辦單位香港置地集團沒有邀請大陸藝術家在這座高達五十層的香港最高建築交易廣場發表作品，足證香港工商企業界對中華民國藝術的重視。

加拿大籍的香港藝評家金馬倫對國內三位雕塑家作品給予頗高評價。

金馬倫強調：香港和台灣兩地的現代雕塑雖頗受西方立體雕塑的影響，但現代西方雕塑的深遠影響，已經和中國美術觸覺的線條處理揉合一體，並與現代國畫的興起相配合。而這十五位藝術家的作品正好反映東西文化融合之下的成果。

楊英風在香港展出當代中國雕塑特展中，後爲其作品〔銀河之旅〕。

金馬倫指出：台灣雕刻家朱銘的一對作品〔太極〕，是最典型的中國雕塑，其以木雕成兩個身穿中國服裝，正在以慢動作行拳的人像，形態栩栩如生。不過這種中國主題又以西方形式表現，像另一作品〔人間〕，豪放的木刻及著色方法顯然並非沿自中國。

另一位台灣素人雕塑家林淵作品，金馬倫認爲極富濃厚的原始色彩，其作品是電視文明的來臨以前，口耳相傳的神話故事世界，其作品〔海獅〕和〔偷漢子的女人〕都可顯示作者對那些神話故事的個人感受。

金馬倫對楊英風的〔銀河之旅〕作品，認爲其作品經常被人稱爲「生命景觀」，反映他信仰古代中國天人合一的哲理，而否定了人類爲達本身目的而侵蝕大自然。

　　至於香港雕刻家的風貌，最先由張義帶動，其作品以處理中國古代哲學爲多，且以龜甲作材料；唐景森的作品注重木材的型態簡潔、質感和紋路的作風，夏碧泉的竹雕以大竹節來拼合成多面立體作品，麥綺勞的陶塑轉化中國裝飾技巧於其作品上，自成一格。

　　當代中國雕塑展期到八月底。

原載《民生報》第9版，1985.7.18，台北：民生報社

讓都市增添美的氣息
台北市景觀雕塑綜覽（節錄）

文／郭少宗

■安和路國家大樓前‧楊英風作品

　　這一件不銹鋼雕塑，是楊英風的代表作，採用圓形、曲線的輻射狀構成，大小的安排，錯落有致，好像一叢梅花般，展現美好的姿態。

　　不銹鋼製品具有工業的特色，極適合做為現代化大樓的陪襯，該作是台北市出現得很早的一座附屬建築的雕塑。但是缺乏保養之故，最重要的一面已經失去光澤，某些凹部也有水清銹痕，目前以兩盆盆栽遮住，實為美中不足之處。

國家大樓前的楊英風作品〔梅花〕。

■基隆路國立工業技術學院內‧楊英風作品

　　國內大專院校配置現代雕塑品，這一座是唯一的抽象不銹鋼製品，題名爲〔精誠〕，也是楊英風所作。

　　該作位於一排緊密的麵包樹後面，隔著弧形水池和花壇，作品只能遠觀，幾層凹槽狀的長方體，堆疊出往上抬頭的動態，直線的銳利和指天的角度，極富陽剛的精神，和工業技術也有密切的象徵，給校園平添了幾分藝術氣息。

　　如果未來的大專校園中，能增添現代化的雕塑，那麼潛移默化的藝術人口會在知識份子間產生，對現代雕塑必有所助益。

原載《藝術家》127期，頁146-153，1985.12，台北：藝術家雜誌社

國立工業技術學院內的楊英風作品〔精誠〕。

山城藝訊

靜觀廬主人楊英風教授，元旦中旬欣逢壽辰，名雕刻家朱銘伉儷，由水彩畫家鄭振億伉儷、香港藝界名人張頌仁、現代油畫家陳來興、鄭在東、陶藝專家楊仁傑、茶道專家吳先生相陪，攜帶蛋糕、陶魚作品，請本社黃顧問、巫委員健利駕車帶路，經牛眠里上山。在楊教授尊翁、女婿接待下，賓主盡歡而別。當天晚上，夜宿獅子頭櫻園，先看過埔里風景幻燈片，朱銘領先快筆寫生，以其高超的雕塑手法，也使雞、魚、人間躍然紙上，妙趣橫生。其餘名家也一一展示畫技，果然不同凡響，留下不少速寫畫作。

年前，朱銘、鄭振億等一行人已蒞臨埔里一次，當時由本縣樹石雅品會理事長巫健利，領軍至山城撿石頭，憑其慧眼，現身說法，傳授搜藏奇石的妙方，使客人讚賞不已。

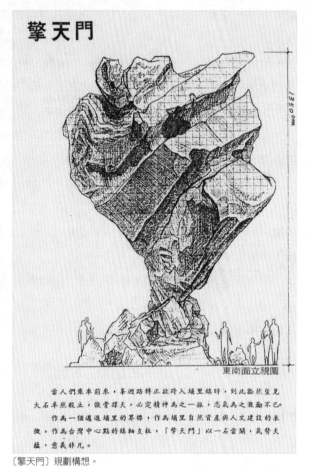

擎天門

當人們乘車前來，擎迴路轉正欲路入埔里鎮時，到此翕然望見大石卓然毅立，微昂首擎天，必定精神為之一振，志氣為之激勵不已。作為一個邁進埔里的界標，作為埔里自然資產與人文建設的表徵，作為台灣中心點的鎮軸支柱，「擎天門」以一石當關，氣勢天蘊，意義非凡。

〔擎天門〕規劃構想。

東南面立視圖

陽明醫學院張曉風教授，喜愛埔里的淳樸溫暖，年前年後各來一次埔里，第一次看了林淵石雕後夜宿獅子頭櫻園，還有名家席慕容等稀客作陪，留下極為良好的印象。第二次在南山溪梅園靜度農曆年，由她履次率團訪問泰北的夫婿及孩子們，陪著安享鄉間的幽情之夜，還就近訪問了天主堂的泰雅族村落，親眼看看山胞的節慶，尤覺不虛此行。

國產汽車公司仁愛展示室及藝展中心負責人柯三郎，春節期間，一家暢遊埔里風光，向樹石會巫會長欣然答允提供蘭花、奇石等藝品，在埔里各地巡迴展出。

通往「靜觀廬」幽居的山道，崎嶇難行，縣府與鎮公所為表示對藝術家生活關懷敬意，特撥專款四十萬，在春節前趕工修妥山道的柏油路面，春節期間，上山拜訪楊大師的

藝界朋友，甚覺方便易行。這也要感謝樹石會巫會長的居間督工有方，和馬鎮長的一番德意。

景觀藝術家楊英風，已答應爲埔里山城設計一座〔擎天門〕，約有五層樓高，將矗立於埔里門戶——愛蘭橋南端的路口，未來於中潭快速公路的遊客，以後將可仰視這一座美麗的山城標誌。楊教授解析〔擎天門〕說：

擎天門景觀大雕塑，它是一個象徵性的門，鑿山開路所遺留下來的一塊巨石。單挑萬鈞重量，呼應著山河歲月亙古常新的剛勁之美。

這柱擎天石，實際上是鋼筋水泥塑造，再加以人工的雕鑿而建成的。石中穿鑿一個圓洞，有了「通」、「透」的變化，其下有散置的自然石，間植花草，以調和陽剛之氣。外表雕有粗糙溝紋爲生命痕跡，收攝了殷商青銅鑄紋的精華，凝聚了中國固有的氣韻，並延續了中國雕塑藝術的血脈。

從一顆石頭看埔里，用一顆石頭豎立起埔里位居台灣地理中心點應有的挺拔氣勢與精神。用這麼一顆特異獨立的石頭，以簡樸的魄力表現埔里種種天賦獨備的資質，來「呼喚自然的回歸，邁向未來的創新。」

原載《埔里鄉情》第21期，頁57-60，1986.3.28，南投：埔里鄉情雜誌社

藝苑長青系列之三
現代雕塑巨匠楊英風

文／粘嫦鈺

在充滿陽光、綠意的埔里山麓，每天有一群人在此接受大自然的洗禮，並從事極嚴格的雕塑訓練，他們辛勤而忘憂，勞苦而自覺甘美其中，他們最大的憑藉不是年輕歲月，或源源不絕的精力，而是這塊山坡地的開拓者——雕塑家楊英風先生。

五年前，當楊英風決定蟄居埔里時，就決定了這塊山坡地的發展面貌，一望無際的廣袤平野，是傍山而立得天獨厚的視野，六十歲的雕塑家，捨棄紅塵繁囂，憑藉著對藝術永不止息的熱愛，他的一雙巨大長滿粗繭的手，及一顆赤忱執著的心，開擘了偌大的原始山野，啓迪了無以數計的後生晚學。

山中歲月，日夜俱是磨練。把多年來的構思一件件實現，寬闊的山林中，生命和思想的交融，化爲

楊英風與其作品〔銀河之旅〕。

氣勢磅礡的雕塑藝術，大都市中獨缺的靈秀，在此得到補償，楊英風的作品，成就了超俗的空間藝術。

在此，最大的滿足來自於用心苦學弟子的可觀成績。他深感培育雕塑人才的重要性，更悉曉雕藝入門的難處，除了主動找尋具才華，有耐心的學生外，慕名而來者，經過觀察與考驗後，開始山中苦修。楊英風對他們採取傳統的學徒教育，在盡卻俗慮家務之後，依學生們的長處，予以適當的指導，沒有教條、規範、學理，只有啓迪、習作和研討，眼見數十名甘心默默埋首於深山學生們日益豐盛的收穫，楊英風似乎看到雕塑藝術亮起一盞光亮，他的心中充塞著希望和信心。

談到國內藝術發展現況，他的喜悅迅即被感慨深掩，數十年來的鑽研、鼓勵，年輕藝術家蜂湧投入，卻找不出中國藝術應走的方向，東方與西方的抉擇徘徊，迷失了這一代藝術家的心，迷宮似的藝術領域，怎麼也走不出來，看著愈走愈亂的步伐，楊英風沈痛的箴言，始終是低微的呼聲，因此，他不再多言，埔里山的實際行動，說明他的意圖，唯有實現自己的想法，或可為紛亂的藝壇，理出清明的秩序來。

他一直被稱為是藝壇的「奇人」，半生行事，全憑理想，率直的個性，寫下他輝煌的六十年紀錄。青年期之前的北平教育、日本留學，奠下他深厚的中國傳統藝術涵養，孕育開朗的人生觀，光復後返台，農復會的編務工作，使他在深入各地農村後，瞭解本土民俗風物的實況，為他日後教學及創作工作積蓄了豐富的資源。

義大利深造歸來後的蛻變，是他創作風格更上層樓的起點，由於他強調「天人合一」自然純樸的生活美學觀念，渾然天成的作品，廣泛引起世界藝壇的重視。一九七〇年日本大阪萬國博覽會的〔鳳凰來儀〕雕塑，一九七四年美國史波肯國際環境博覽會〔大地春回〕造型景觀雕塑，一九七六年應沙烏地阿拉伯之請，規劃沙國綠化全國各地公園等等，在在說明了楊英風雕塑作品的世界性和個人風格。

無數的榮譽和獎勵，並未使他自滿、自傲，振興中國藝術的職責與使命感，迫使他日新月異，不斷尋求新的突破與轉戾，選擇教職固可達成他的職志，卻在面臨創作與傳承考驗時，決定了退休上山的意念。

退休後的新境界，是楊英風人生的另一開端，他重視且珍惜山中歲月，要用更多的熱情灌溉這片土地，迸發生命中燦爛的激光，這位雕塑巨匠的腳印，將是現代藝壇最精彩的一篇傳奇，當無置疑。

原載《自立晚報》1986.4.4，台北：自立晚報社

從傳統中創新
——故宮舉辦當代藝術嘗試展
文／陳長華

　　故宮博物院成立六十年來，始終以藏展歷代文物爲主要使命；現任院長秦孝儀，有感於傳統文化的承續，除了保存維護，應建立在當代藝術的開創。因此日昨推出的「當代藝術嘗試展」，就是以「從傳統中創新」爲主題，借展二十一位藝術家的作品，爲故宮有史以來的一大突破。

　　秦孝儀和故宮人員策劃這一項展覽，面對著國內數以千計的藝術家，類別風格不一的作品，如何作適宜和公允的選擇，事先曾經過審慎的考慮。

　　原則上，書畫作品由於作者多，牽涉繁複，暫時不展出；而列入借展的陶瓷、雕塑、織繡、首飾、漆器等五類作品，是以能從傳統中汲取精華，並能開創當代藝術新境界爲對象。

　　故宮「當代藝術嘗試展」的內容，陶瓷佔相當分量。十一位提供作品的陶瓷家，近年來堅守創作崗位，從傳統出發，追求個人風格和時代新風貌。這些作者包括王修功爲古代

楊英風不銹鋼作品〔回到太初〕。

低溫唐三彩賦予的新生命、陳佐導以銅紅和銅綠所詮釋的「窯變」、孫超將古代鐵釉結晶拓展到另一個以氧化鋅爲主的世界、劉良佑在釉上彩瓷的創新、顏鉅榮的鹽釉陶，以及游曉昊從古代灰釉研究發展的高溫陶、曾明男的鐵和鎂釉、楊文霓的釉下彩青花刻花瓷、鄭富村的鐵紅烏金釉瓷、馮盛光從傳統磚瓦中吸取養分、徐翠嶺的低溫釉下彩陶等都是。

在雕塑方面，楊英風以不銹鋼製作的〔回到太初〕，取自傳統圖案而變化爲現代造型；朱銘的木雕〔公孫大娘舞劍器〕、詹鏐淼的皮雕〔竹林七賢〕等也是由傳統中探尋題材。

故宮這次主動借展的作品，要求在設計觀念和創作技法，既不背離傳統，也能推陳出新，從劉萬航的金屬首飾、李松林和吳卿的雕刻、婁經緯的編織、陳嗣雪和楊秀治的刺繡，以及楊豐誠的堆漆器皿，也不難看到「從傳統中創新」的實現。

綜藝版今天起介紹部分展品。

原載《聯合報》第9版，1986.5.21，台北：聯合報社

小港機場航空站標誌
造型很特殊引起側目

文／孫智彰

高雄航空站小港機場正門口，最近新建一個引人注目的航空標誌，雖然目前尚未完工，已經使得來往國內外旅客投以好奇、欣賞的眼光，成為進出高雄市國際門戶的特殊景觀。

這個造價二百多萬元球形鋼架結構的航空標誌，是由雕刻家楊英風所設計，他表示，這個融合幾何、力

由楊英風所設計的小港機場航空站標誌〔孺慕之球〕。

學、科技的球形標誌，代表著高雄機場是國際航空門戶，及反映高雄工業的繁榮。

據了解，球形代表地球，球形上的橫直條紋，則是國際航空經緯度。球形下方是一個設計新穎的噴水池，池裡散佈從花蓮玉里運來著名的蛇紋石，點綴其中，加上夜間五顏六色燈光裝置，更可襯托出機場夜景詩情畫意的情趣。

航空站標誌是小港機場停車場擴建工程的一環，配合容納五百多輛汽車的停車場，形成一個整體美。自去年十一月開工，但由於經費不定期陸續撥下，直到目前才大致完成外型，而細部整修仍在進行，完工日期尚且無法確定，使得來往旅客無法早日目睹此景，令人遺憾。

民航局長陳家儒目前巡視高雄小港機場時，曾稱讚這個航空站標誌的別緻、新穎，有關單位何不加緊趕工，讓高雄小港航空站有個代表自己風格的標誌，成為進出國內外門戶有一項特殊景觀，令外籍旅客對高雄市留下深刻印象。

原載《民眾日報》第7版／高澎版，1986.6.19，高雄：民眾日報社

我國著名藝術家
楊英風將來港
展出雷射雕刻

　　【本報專訊】中華民國著名藝術家楊英風，將於十月三日到二十日在香港藝術中心舉行雷射雕刻展。

　　這將是這類展覽首次在香港舉辦，展出作品將包括雷射光速形成的光雕刻、立體照相和雷射形成的光線圖形照片等，其中有許多是專爲這次展出而創作的。

　　這項展覽由香港藝術中心與漢雅軒畫廊共同主辦。

原載《香港時報》1986.8.1，香港

楊英風只留下人體最美的部份

文／鍾鳳

　　「我們有中國文化的素養，卻沒有西方美學的水準」，國內最負威名的雕塑大師楊英風，在聽說高雄有人反對舉辦「人體美展」一事時，不禁發出上述嘆語。

　　楊英風表示，這是因為美術教育還不夠普及，才會產生錯誤的觀念。按理在今天幾乎全面西化教育中，人體美學的概念應是人人基本具備的知識……

　　畢業日本東京藝術大學建築系、北平輔仁大學藝術系、台灣師範大學藝術系，羅馬國際藝術學院雕塑系的楊英風[註]，在經過中西文化的陶冶下，深深地感受到，中國人反對西方的人體美學，完全是因為一種生活觀念。在中國人含蓄、保守的想法裡，總認為只有夫妻之間才能完全地暴露，否則有違「善良風俗」。

　　楊英風認為，這如果站在中國人的立場來講，當看到西方的人體畫，會產生觀念衝突乃是自然的現象，然而也就是因為會產生觀念衝突，正表示中國的美學教育還有遺漏須加強的地方。

　　楊英風並且補充說道，高雄人反對「人體畫」來得比台北人強烈，是因為高雄人比台北人保留中國人傳統的情緒，沒有西化的部份還要多。

楊英風　滿　1958　銅

　　不過，楊英風指出，文化是隨生活的演變而演變，就像一個中國人到了美國完全不同的世界裡，還能保持台灣鄉下的生活而不改變嗎？所以在中西文化交流的今天，中國人的

【註】編按：實際上，楊英風並未自文中所述之任何一間學校畢業。

楊英風　斜臥（緞）　1958　銅

觀念應該要做修正，使眼界變得更寬大些。

　　至於談到楊英風的雕塑手法，是看似寫實，其實非常誇張的。就像他的人體雕塑，大部份均省略了頭、四肢，只留下軀體，因為在他的創作理念裡，只須留下最美的部份，才能十分顯露姿態美，並且使軀體的美，誇張至超越人眼睛所能看到的表面之美，而活生生地充滿著生命，達至形而上的藝術境界。

　　楊英風的每件作品，凡觀賞者均讚不絕口，並喻為「無價」。

原載《新聞晚報》1986.8.13，高雄：新聞晚報社

楊英風香港雷射雕塑展

文／然也

窺似無光，

卻有光⋯⋯

心靈歸納而成

楊英風說：西方科技是純物質、純理性，但缺乏感性，也沒有物理變化的現象。但是在東方中國的文化裡，它卻是雙軌的，精神與物質併存；科技也好、藝術也好，都是由心靈歸納而成的。

楊英風在我們社會裡，是一位頗具現代權威性的藝術雕塑家，廿多年前，他的作品，受到國內外的肯定，例如一九七〇的日本大阪萬國博覽會中華民國館的〔鳳凰來儀〕。一九七三年美國紐約華爾街由他設計的〔QE東西門〕。一九七六年，應沙地阿拉伯邀請，規劃的在沙國全國各地的公園。以及一九七七年應美國加州中華佛教總會之邀，規劃的「萬佛城」。

以上的作品，可以說明楊英風在世界上雕塑的成就，比在台灣本身具有更大的成就，像這樣一位以自然懷抱中國文化，又能結合西方科技的景觀雕塑的藝術家，在我們的國土上，是應該有代表性作品的，而屹立在公共的場所，來導引我新生代對藝術景觀的認知，遺憾的是，一次是一九七五年青年公國大門口的浮雕被無知官員以價格太高否定掉了。而另一次由台北市長李登輝正準備美化水源路河堤的大壁畫，又被藝術家眼紅而反對了，迄今台灣還沒有一個獨具匠心藝術大型雕塑品，屬於自然具中華文化而結合科技的雕塑藝術品，呈現在我們的社會上。

發現雷射美妙

水源路大壁畫計劃，在受到藝術家反對藝術之後，給了楊英風有一股很大的感受與沖擊，這也許是他轉而自一九七七年，在日本京都一個音樂會上，發現雷射的美妙，專奮而潛心研究之故，雷射究竟是個什麼東西呢？看起來光怪陸離，幻影多姿，集色彩、美感、影像，充滿了變幻與生命的活力，而且今天已快速地把它運用到分割、焊接、精密測量、醫學、通訊、太陽能輸送等多種用途上。

楊英風說：雷射在目前大家都認為是科學上的產物，而他認為是自然界的產物。一般人都視雷射是電學，他則認為是中國人傳統中「光」學的理念，現在這個「光」引了出

來，使這種「光」對宇宙產生了無比的功能。

　　他爲什麼把雷射強調爲中國人在過去傳統上「光」的理念，中國人對佛像的貢奉，首先的儀式，就是開光典禮，這一理念，就是確定了神是有光的，科技沒有發達的前夕，我們對諸神授與顯現方式，是用文字來描述，凡是神明它是光芒四射的，尤其是佛教中的「佛光普照」更爲具體，例如觀世音在聞聲救苦救難時用激光照射在現場解圍濟困的情景，都說明了，中國人在傳統中就建立「光」的理念與「光」的功能，現在祇是用科技把它導引了出來。

正確的光紫色

　　也許有人會認爲他的想法「虛玄」，或是牽強附會。他說：就現在科技實證觀念來說，大凡人是陰電與陽的組合，就好像一個機器在使用二介電池，正副波頻使之運轉自如。在中國古代神奇小說中描寫「天眼通」這類神怪人物，把他的頭描寫得光芒四射，光輪流轉，他認爲這種刻劃描述（一）是現在的電學，（二）是傳統性「光」的理念，（三）是現代的雷射原理。

　　在雷射中最正確光的顏色是紫色，紫色美而不豔，紫色是祥和，紫色安穩，因之在中國佛教中，觀音大士是用紫色作爲祂的訊號，佛教中記載：觀音大士祂是住在南海的紫竹林中，這一理念又證實了，雷射紫光與中國傳統佛教紫光又是一種在認知上的肯定。

　　楊英風浸淫在藝術中，有一個最大的特色，不管其作品置於何時？何地？他都是擁抱自然與中國文化作爲起點，發揮創造的意義爲目標，一九七〇年在日本大阪萬國博覽會，是全世界炫耀人類科學登峰造極的時刻，美國在展覽會場，以阿姆斯壯登陸月球爲人類最大的科技成就，但楊英風在中國會館前塑造的，是一隻中國人神話中的大鳳凰，那個巨型的雕塑是「力」與「美」的結合，也代表了自然，更宣示了中國傳統的文化與科技的密切構合，因爲鳳凰身上是現代的鋼片焊接而成，是技術的，文化的，也是藝術的。

來張揚博覽會

　　一九七四年我國參加美國史波肯萬國博覽會，這次博覽會的特色，是在表達人類科學的極限，而在迴歸自然。我們參展的產品很多，但楊英風用中國古老的回紋圖案，來設計了中國館，館名名爲〔大地春回〕，充分把握萬博會回歸自然的意義，而用〔大地春回〕

來張揚博覽會對人類應重視自然的啓示。

在他的作品中，潛藏的動力，每件都充滿了中華文化與自然的結合，所以他敢勇於去求變，因爲中華文化是孕育他生命的文化，而自然確是能讓他感受到生生不息又是擁有予取予求的資源，雷射對他是新奇刺激的，但也認爲是中華文化中，早已具有的，他懷著擁有的資源，不斷運用智慧去作新的發現，這就像在黑暗中發出的光能。

他說：雷射的光，因何在今天能作那樣多的用途，應該是光的本身具有一般光的特性，亮麗、色純、定向、光波貫注不擴散，光度強過日光，但不傷害物體，運用得宜，它絕對的造福人類，因爲他是來自自然，也就很容易順應自然，如果人類善於運用發揮其功能，它對人類，是一種取之不竭，用之不盡，爲人類所用所有的永久「光」能，它沒有公害，沒有污染，它的功能可充分提供造福人類的運用。

注入東方精神

這次香港邀請楊英風赴港作雷射雕塑展出，是因爲他把雷射景觀雕塑，注入了東方的精神，這種精神的特性，就是充滿了變化，不像西方科學中一定的模式，均衡的調配及幾何化的相對論，他在香港展出作品的題目：「日曜與月華的景觀雕塑」都是以不銹鋼，注入雷射，用光來推動景觀運轉，使雷射的光與景觀二者相映成輝！以下是設計重點的說明：

（一）以「日」、「月」之形象與意義爲雕塑設計之表現重點，故云：〔日曜〕、〔月華〕。

（二）以扇形之基本型爲造型重點。

造型與意義說明——有對稱、動靜之對意意義。

（一）〔日曜〕——爲陽剛之美者。

因其放射狀的扇形，與其頭部圓形的透空「日眼」，而取之象徵放射性的太陽之光耀大地。

· 代表一條初生的祥瑞幼龍。這條幼龍經過造型的簡化，已經脫出一般所習見的麟角獸型，而符合了龍的基本意義：「小則化爲蠶蠋，大則藏於天下」，能大、能小、能長、能短、能伸、能屈，變化萬千。所以，這條初生之龍是充滿活力與朝氣的「龍之精神原體」，是一股宇宙生命動力與自然現象的含攝、表徵，而非狹義的關乎所謂的皇權之象徵。

‧這是以造型的凝鍊，創造出來的一條現代化「新幼龍」，脫出古龍的複雜、一般性造型，而返歸於「龍」的眞義：凌於有無方寸之間。

（二）〔月華〕——爲陰柔之美者。

其基本造型爲內凹狀之倒置扇形，或謂弦月狀之造型，與其頭部所開的「月眼」，而取之象徵月亮之光華披洒大地。

可爲夜幕之開啓之象徵。

‧這是一隻初誕的小鳳凰，亦是藉造型之精鍊、簡化而塑造出來的一隻時代性「新雛鳳」，盡脫以往繁飾之造型，而嶄露天眞、純樸之初生之喜悅。

‧鳳基本上亦是中國人想像中之神物，在中國文化的詮譯中是屬於「月鳥」，見則天下大寧，四海昇平，是瑞應之象徵，是德政之頌讚。

‧鳳亦是大自然美妙、祥和之天籟、音韻之表徵。

楊英風　日曜　1986　不銹鋼

雕塑總合之含意：這一系兩相對應的雕塑組合係完成了一項美好的象徵，即——

「日曜月華天地頌獻　龍舞鳳鳴人間歡會」

原載《人權論壇》第11卷第10期，頁62-66，1986.9，台北：人權論壇雜誌社

雕塑作品　被人私自翻模出售
國頂公司涉嫌　楊英風朱銘要依法追究

文／陳小凌

　　【本報特稿】藝術家創作的心血，能夠擅自重製，而且在市場上公開銷售嗎？這項行為顯然已侵犯到著作權法。

　　雕塑家楊英風和朱銘，最近接獲朋友的電話，指出他們分別為中華民國七十三、七十四年孝行獎創作的〔羔羊跪乳〕銅雕獎座，以及朱銘義務為漢聲雜誌雕刻〔金色童心獎〕的大小獎座，居然在台北石牌寒舍民藝百貨公司陳售。

　　陳售的這批銅雕，是以楊英風、朱銘的作品名義標售，但原作者都否認曾拿出作品給這家民藝店，經現場求證，他們認為這批作品和當時委託翻鑄成銅雕的國頂實業有限公司有關。

　　雕塑家楊英風和朱銘，都十分氣憤對方不信守商業道德，認為已嚴重侵害到作家的創作權益。楊英風要求七十四年孝行獎主辦單位教育廳追究和國頂實業公司之間的契約合同，因為當初翻製孝行獎時，曾明文規定不得擅自重製獎額之外的銅雕。

楊英風的作品〔羔羊跪乳〕。

　　省教育廳第五科科長趙錦水證實確曾和國頂實業公司訂有契約，他記得，在清點翻製的獎座後，即將原模取回，目前存放在教育廳內。

　　趙科長沒料到會有這種事情發生，他連連說：孝行獎獎座對得獎者是項榮譽的象徵，而今市場上有再製品出現，對孝行獎是項缺憾！如果屬實，將循法律途徑解決。

　　台北市教育局第四科科長洪文向對七十三年孝行獎獎座有「外流」之事，表示將調查了解。

　　漢聲雜誌社社長黃永松，也萬萬想不到會發生這種事情，他對朱銘十分抱歉，因為朱

銘是義務奉獻愛心，而今遭到創作藝術的傷害，杜會大眾應給予制裁。

　　中興大學法律系講師蕭雄淋指出，這項事件已觸犯到著作權法第三十八條：「擅自重製他人之著作者，處六月以上三年以下有期徒刑，得併科三萬元以下罰金；其代爲重製者亦同。而銷售、出租或意圖銷售，出租而陳列，持有前項著作者，處二年以下有期徒刑，或併科二萬元以下罰金。意圖營利而交付前項著作者亦同。」依此，他認爲省教育廳應會同檢察官進行告訴，因爲這是維護法律，保障藝術創作，義不容辭的行動。

原載《民生報》1986.9.16，台北：民生報社

楊英風雷射景觀雕塑

「雷射光純潔無暇，宛若仙女下凡，有超俗之氣。藝術家用來作為創作的彩筆，呈顯人類豐富的心靈世界，與宇宙的奧秘互通聲息。雷射的多種用途將為我們的生活帶來莫大的方便。雷射藝術則是以啓迪人心的光明，增添世界的綺麗和生機。」雷射之原文LASER是由五個英文字的字首組成，意為「由受激輻射所加強的光」，又稱激光。雷射結合了光學、原子物理及微波電子學，是二十世紀的重大發明。在工業醫學及通訊方面用途很廣。

在藝術的領域上，雷射可用作峰利的雕刻刀，為實體雕塑切割或雕刻出理想的線條與圖樣，省時精確。此外，雷射光束經光學媒體，能形成可見的圖像，創造出構圖奇特、色彩艷麗的激光雕塑，使人類視覺美學進入一個嶄新的里程。

一九七七年在日本京都一個音樂會中，雷射首次映入楊氏的眼簾，使他頓然領悟到激光比任何有機物料更明確地傳達他的思想。他並未跟隨西方模式，製造規律、均衡及幾何化的雷射，卻創造出充滿東方意象的激光藝術。一九八一年，楊氏以雷射切割機製作了一件彩金色的〔瑞鳥〕。同年，台灣政府採用了他的〔聖光〕激光雕塑設計，發行了首套以雷射藝術為主題的郵票。此外，楊氏更創造出一系列雷射景觀藝術映像，由一張張的照片連繫出一個奇幻的世界，充滿變化的色彩、形象和層次，強烈的透明感，活像光的繪畫。每張畫面形成之線條、光點來回跳躍及互相拉牽，極富韻律節奏。

楊英風，字呦呦，一九二六年出生，台灣宜蘭市人。他先後肄業於日本東京美術學校（現東

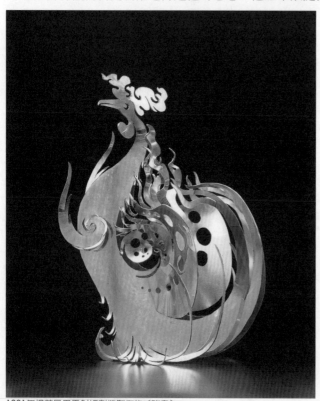

1981年楊英風用雷射切割機製作的〔瑞鳥〕。

京藝大）建築系、北平輔仁大學美術系、台灣國立師範大學藝術系及義大利國立羅馬藝術學院雕塑系，多變的學習歷程奠下他日後在藝術領域發展的基礎。

楊英風在雕塑的探索中，感到自己欠缺了一套中心思想，去推動雙手工作，而純以雙手的努力所締造的藝術里程，相對於「思想」而言，不過是藝術境界的初探。要突破這種界限，他認為必須「以思想領導工作，以思想為作品的先機，以思想為作品的內容」。他曾一度隱入山中，在花蓮的大理石廠工作。

這段在花蓮的生活，對楊氏有決定性的影響，他了解到中國人對回歸自然、天人合一的思維。終於，他找到「自然即一切，一切在自然」為據點，建立了「景觀雕塑」的概念。雕塑本身並非獨立的個體，而是環境的一部分，正如他說：「我不贊同為藝術而藝術，那是不合時宜的論調。藝術家創造一件雕塑，不應純粹為了展示他們的自我或獨特，而是為了改進整個環境。」

自此，楊氏創造了無數景觀雕塑，大型作品包括一九七〇年日本大阪萬國博覽會台灣館的〔鳳凰來儀〕、一九七四年美國史波肯國際環境博覽會台灣館的〔大地春回〕、一九七三年美國紐約華爾街的〔東西門〕等。此外，又於一九七六年應邀規劃沙國全國各地公園，一九七七年規劃美國加州「萬佛城」。

楊氏於景觀雕塑並未能滿足其對藝術的追求探索。他更從實體的景觀雕塑邁向虛幻的激光雕塑創作。

先後在巴黎、香港、義大利、台灣等地的國際藝展中獲得繪畫、雕塑、建築多個獎項。曾任台灣國立藝專、淡江大學、中國文化大學、銘傳學校教授，並於一九七七年任美國加州法界大學藝術學院院長。

楊氏之著作包括一九六〇年出版的《楊英風雕塑集第一輯》、一九六五年的《楊英風版畫集第一輯》、一九七三年的《楊英風景觀雕塑作品集》、一九七六年的《景觀與人生》等。

十月三日至廿日，香港藝術中心與漢雅軒聯合舉辦「楊英風雷射景觀雕塑展」在藝術中心五樓包兆龍畫廊展出雷射景觀雕塑、全息圖、激光攝影作品以及不銹鋼雕塑。大部分作品屬首次公開展出。

為配合展覽而舉行的「光‧景觀雕塑‧雷射景觀雕塑」講座，由楊英風主持，內容包括其個人二十多年創作「景觀雕塑」過程、光與藝術的關係、現代生活空間的概念、雷射

楊英風　火水　1980　雷射

光的發明、雷射與藝術的結合、雷射光電科藝的研究及東方「雷射景觀雕塑」的創作。是次講座以普通話主講，於十月四日星期六下午二時卅分，假藝術中心演奏廳舉行。

包兆龍畫廊每日上午十時至下午八時開放，免費入場。

講座門票每張十元，現於香港藝術中心票房、中環交易廣場二〇一室和灣仔、銅鑼灣、尖沙咀、望角、荃灣及觀塘等地鐵站的易達票售票處有售。

電話訂票，可致電五－二八〇六二六或信用咭熱線五－二九九二一。

原載《Centre Daily News》1986.9.28，香港

【相關報導】

1.〈楊英風雷射雕塑展〉《Film Biweekly》1986.9.25，香港
2. 余橫山著〈藝圃──楊英風的激光雕塑〉《The Securities Bulletin》1986.9，香港
3.〈激光藝術幻彩多姿　藝術中心下月展覽　雷射景觀雕塑激光攝影　俱楊英風創作並辦講座〉《華僑日報》1986.9.28，香港
4.〈純潔若仙女下凡　為俗塵增添綺麗　楊英風雷射雕塑　十月初在港展出〉《星島晚報》1986.9.29，香港
5.〈以激光作為雕刻工具　楊英風雷射景觀雕塑展　藝術中心與漢雅軒合辦　包兆龍畫廊展出並由作者主講創作經驗〉《新晚報》1986.10.1，香港
6.〈楊英風雷射雕塑展〉《星島日報》1986.10.2，香港
7.〈楊英風雷射雕塑展　明起藝術中心展出〉《香港時報》1986.10.3，香港
8.〈楊英風雷射雕塑　今起藝術中心舉行〉《明報》1986.10.3，香港
9.〈台灣雷射雕塑家　楊英風在港個展　明在藝術中心主持講座〉《星島日報》1986.10.3，香港
10.〈楊英風在港舉行　雷射景觀雕塑展〉《華僑日報》1986.10.3，香港
11.〈楊英風的雷射雕塑〉《信報財經新聞》1986.10.3，香港
12.〈雷射景觀〔春滿大地〕　楊英風雷射雕塑展出〉《大公報》1986.10.3，香港
13. 梁倩儀著〈一場音樂會使他更跨一步　楊英風受激光激發　創出雷射景觀雕塑　作品今起在藝術中心展出〉《Express》1986.10.3，香港
14. 姚敏著〈楊英風處身激光中〉《The Metropolitan Weekly》1986.10.4，香港
15.〈楊英風雷射景觀雕塑展〉《Champs Elysees》1986.10.4，香港
16.〈藝術與科技結晶　雷射景觀雕塑展〉《星島晚報》1986.10.5，香港
17. John Tang, "Bringing light to life", South China Morning Post, 1986.10.5, Hong Kong
18. 葉蕙蘭著〈楊英風在香港展雷射作　創作心靈與科學工具結合〉《中國時報》1986.10.8，台北：中國時報社
19. "Sculptured forms", Home Journal, 1986.10, Hong Kong
20. 林靜著〈楊英風──雷射　景觀　雕塑〉《Centre Daily News》1986.10.8，香港
21. "Sculptured forms", Hong Kong Bisitor, 1986.10, Hong Kong
22. 傑靈著〈楊英風的激光雕塑〉《文匯報》1986.10.10，香港
23. 魏天斐著〈楊英風的景觀世界〉《文匯報》1986.10.16，香港
24. 張偉強著〈我國知名藝術家楊英風　雷射景觀雕刻展〉《香港時報》1986.10.19，香港

《楊英風雷射景觀雕塑》前言

文／陳贊雲

　　相信香港市對雷射激光這門尖端科技不會陌生，時下的流行音樂演唱會往往運用到激光，配合歌聲和音樂節奏製造特殊舞台效果。其實，雷射科技用在醫學上也不是新嘗試，從眼科手術至癌症治療，均應用到。

　　雖然雷射在科學上的用途廣泛，但在其他範疇上，應有意想不到之作用。兩年前藝術中心曾舉辦本港首次激光全息圖展覽，廣大市民因而觀賞到雷射在藝術領域裡的另一個面貌。經過雷射處理的全息圖，重現物件的立體空間感，其呈現的形象較攝影眞實。雷射激光科技間接地創立了新的藝術語言，供藝術家使用。

　　楊英風教授爲台灣著名美術教育家、建築師和雕塑家。他從事雕刻藝術活動已多年，自從一九七七年在日本目睹雷射激光的特性後，便深被它吸引著，並開始從事雷射雕塑研究。是次「楊英風雷射雕塑展」，包括雷射雕塑、不銹鋼雕塑及激光全息圖，全面地表現他近年雷射雕塑創作的成果。

　　是次具規模之展覽承蒙楊英風教授借出展品，並親臨本港協助籌備工作；合辦機構漢雅軒更鼎力支持參與，藝術中心謹致萬二分謝意。此外，並感謝台灣超進音響燈光有限公司贊助雷射設備，以及派技術專員來港協助裝置。

原載《楊英風雷射景觀雕塑》頁2-3，1986.10，香港：香港藝術中心

《楊英風雷射景觀雕塑》序

文／張頌仁

　　楊英風教授對中國現代美術的貢獻是有目共睹的。他是一位知名的雕塑家、環境建築師、美術理論學者和教育家。楊教授在中國現代雕塑開拓的新領域更有繼往開來的意義。

　　楊教授早年專攻建築於日本東京，俟後又求學於北京輔仁大學及義大利國立羅馬藝術學院，浸淫東西文化於世界各大都會，爾後長期在故鄉台灣工作。楊教授走的創作道路是本世紀的中國新藝術必經的曲折迂迴道路，那是要從一個強盛活潑的西方現代文化中爲中國美術爭一席地的道路。在這多年不斷探索的美術行腳期間，楊教授曾創製大量作品，散佈世界各地。這些作品爲他的美術才華凝神定形。它們活潑明朗，反映了楊教授在美術探索中的喜悅和流動不居的靈意。

　　楊教授最關心的一個課題是中國文化在現代世界的新風貌。也可以說楊教授視此爲他的事業。他不把傳統文化看成走向未來的包袱，不同於多數中國新的文化人。楊教授從傳統的文化中尋繹出不移的智慧，以之爲解決新產業社會的危慮的方案。他正視當今世界，包容科技的創新，再以他的新詮爲今天的成果演繹未來的新貌。楊教授不自秘心得，他誨人不倦的精神，曾啓迪大量後輩，而又不以此自居。在香港大家對楊教授的作品不太熟悉，可是他的學生朱銘的作品卻已眾所週知。最使人驚喜的是這兩位雕塑家的作品竟然迥異，像互相沒有淵源。楊教授啓導的才能由此可一斑。

　　本冊收集了幾篇楊教授的文字，可以介紹他的美術創作意向。楊教授最新的創作踏入尖端科技的領域，他的雷射雕塑將活潑的靈性注入科學的工具。「光」這單元是觀察形體的基本媒介，現在「光」本身更可被用以構成形象，這是任何一個有藝術創意的人都會被雷射吸引的原因。楊教授從雷射科技的啓示，爲現代人的精神生活在大自然的韻律找出一架新的橋樑。

　　這次展覽集中楊教授近年的不銹鋼雕塑和雷射作品，作爲這位中國當代大師創作心得的最新總結。而這些作品也代表一個開端，用楊教授自己的說話，景觀藝術是活潑和充滿生趣的，它並不孤芳自賞，而希望隨著觀眾和環境的遷移不斷地變化和生長。

原載《楊英風雷射景觀雕塑》頁4-5，1986.10，香港：香港藝術中心

楊英風談雷射景觀

文／霍敏賢

　　景觀雕塑與環境設計造型藝術家楊英風教授，將在香港舉行首個雷射景觀雕塑展覽，向本港市民展示雷射（激光）的另一個功能。

　　楊英風教授接受本報記者訪問時，解釋何謂雷射景觀。他說：雷射景觀，即利用雷射光產生之優美圖案，使科學與藝術結合，而能發揮團隊精神，使人類生活質素更向前提昇。

　　觸發起楊教授對雷射雕塑的研究約始於十年前他參加日本京都一個國際文化交流會時，看到雷射音樂的表演，逐刺激起他對雷射藝術的興趣，從此不斷「上下求索」，創製了目前在雷射雕塑方面的成就。

　　今次在港舉辦這個雷射雕塑展目的，旨在使本港市民認識雷射所衍生的產品，以祈能利用光學上的原理增加美感，使未來的精密工業得到推展。

　　楊教授認為廿一世紀將是雷射世界，若現時發動研究和發展，說不定不久將來就可透過纖維發光，使世界變得更燦爛、詩意和感性，這是他最大的期望。

　　雖然全世界對雷射的推展步伐仍很緩慢，但楊英風表示目前雷射研究屬開創時期，不過美國、台灣卻正在考慮設立雷射藝術課程，進一步擴大此精密工業的研究。

　　其實，這位年約六十歲的雕刻家，自小就培養起對美術的興趣，他的一生也脫離不了大自然環境。

　　他憶述學習自然美學的第一階段是在小學時期。當時，他父母親都在大陸經營事業，把他留在台灣宜蘭縣的鄉間。在那段童年時光裡，他祇能從大自然的美景中找到安慰和快樂，訓練到以眼睛和心靈並用，去體會美感。

　　但中學時期，楊英風則被父母帶到北平受教育，使他有機緣浸淫大漢江山的芬芳，亦啓發了他對美術的興趣。

　　至於他真正對美術的訓練和培養卻是在大學裡。他獨自赴日本的東京美術學校唸建築系，師承日本木造建築大師吉田五十八，奠定他日後從事雕塑工作的基礎。

　　後因抗戰關係，楊英風無法唸完建築系，而轉返北平輔仁大學美術系就讀，形成他今日的專業研究。

　　楊教授亦笑談他的婚姻是屬父母之命，但他並非崇尚傳統主義的人。他有六個子女，每個都各自有不同的發展方向，可說是他的集合體，只有長子楊奉琛承繼他的衣缽，事致於光學的雕塑。五年前，他亦將留在大陸的父母接到美國居住。

此外，楊英風教授指出這次來港逗留時間較長。

以往多是過境性質，發現香港的轉變很大，去年亦曾來港參加「當代中國雕塑展」。他將在本月八日離港往新加坡，從事景觀雕塑工作。是次應邀是兩年前的承諾。

另一方面，他亦談及大陸的藝術情況。他說藝術的真實在坦白，但大陸的藝術在很多地方都表現誇張的一面；而藝術家因有思想栓綁，感情未獲放鬆，很難發揮心靈的反射。

「楊英風雷射景觀雕塑展」明天將在藝術中心包兆龍畫廊舉行，為期十七天。

至於展出雕塑作品部份則因船期關係，需至四日才展出。

原載《香港時報》1986.10.2，香港

雷射儀器問題
楊英風雕塑展
提前週五結束

　　【本報專訊】香港藝術中心與漢雅軒合辦，假包兆龍畫廊舉行的「楊英風雷射景觀雕塑展」，展期原定至十月二十日。現因臨時事故，台灣的超進音響燈光有限公司未能繼續提供雷射儀器，故展覽被逼提前於十月十日結束。香港藝術中心與漢雅軒為此深表歉意，不便之處，敬請原諒。

原載《星島日報》1986.10.7，香港

【相關報導】
1.〈楊英風雷射雕塑展　提前於本週五結束〉《星島晚報》1986.10.7，香港
2.〈楊英風雷射雕塑展　提前至本週五結束〉《新晚報》1986.10.7，香港
3. "Laser sculpture show cut short", *South China Moring Post*, 1986.10.8, Hong Kong
4.〈楊英風雕塑展　提前明日結束〉《明報》1986.10.9，香港

單薄的雷射作品

文／辛逸

　　楊英風教授的雕塑作品非常原始粗疏，缺乏深入的推敲。拿他的作品來和近日在大會堂藝術館展出的德國現代雕塑比較，兩者都有出現動態藝術、視幻藝術的處理手法，但後者就明顯較為深思熟慮。不要忘記那些德國雕塑是六七十年代的產物，而楊教授的作品大多是八十年代的東西。藝術中心和漢雅軒合辦的楊英風雷射景觀雕塑展有一個聲大大的展覽名稱，其內容甚為平庸。

　　這個展覽展出多個不銹鋼作品及一個雷射裝置。由七九年以一個圓餅豎在座上而成的〔月光〕，用幾個理論上可以套在一起的長方體沿軸線拉開而成的〔精誠〕，到八六年以大弧度鋼片組成的〔鳳翔〕，楊教授都採用極簡陋的方法去表現動態。不外是以半滑鋼面去反映周圍光影，令到主體像變成透明，或用一個套一個的一加一等如二式的變動，或者把基礎設計的點線面配個造型說是高飛的甚麼鳥。一切都是平平無奇離型式的運用。毫不在乎進一步的推展。八五年的〔銀河之旅〕和八六年的〔月華〕、〔日曜〕想以弧面去豐富

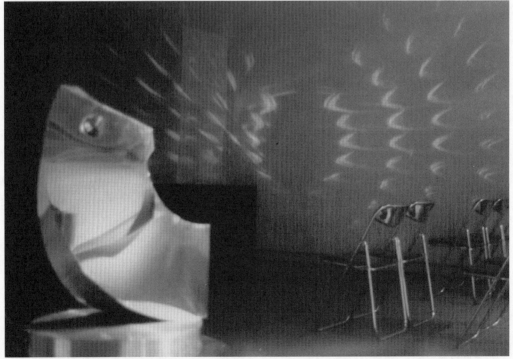

楊英風香港雷射景觀雕塑展展出現況。圖中作品為〔月華〕。

鋼面的反映效果及用螺旋體去製造轉動感覺。不過每一弧面祇能製造出一個變形效果，形成單調。〔月華〕〔日曜〕主體過短，相當呆鈍，而〔銀河之旅〕就無論如何伸延都軟弱乏力，因為它的造型分散缺少凝聚力。楊教授索性用機器旋動〔月華〕，想來與餅店的自轉展示架分庭抗禮？他還把兩層三角柱體到在圓筒中，下置燈光，由上下望，見到直接的反光，沒有萬花筒的變化。由此略知他處理光線的能力。

那個雷射裝置先以儀器產生綠、紅色紗樣背景，然後射出藍光點，由點而線，用線幻形，並配以音樂。所造形狀至為簡單。大不了是把線重疊和閃動，或者以密集的線模仿面。楊教授沒有雕琢前、背景的關係。他的光線無論如何複雜化，仍是一條光線，而且是一條無力塑造空間的光線。楊教授連雷射光束亦用得生硬非常，尚須努力學習，最好莫言雕塑。

原載《信報財經新聞》1986.10.10，香港

楊英風雷射景觀雕塑

　　原計劃展出於藝術中心，至二十日完結，台灣雕塑家楊英風的雷射景觀雕塑展覽，本來也有觀賞價值，可惜激光裝置部門因事要提前把儀器拆卸，展覽迫得提前結束，至十日已經展完。

　　展覽雖云雷射景觀雕塑，實則是一系列不銹鋼金屬雕塑作品與一個雷射儀器裝置，投光影到牆壁上面去的表演。不銹鋼雕塑大多是楊英風一些大體積同型作品的小模型，原作都已陳列於台灣或美國等大城市建築物廣場上。因為不銹鋼料子光身，有反映效果，雕塑表面隨住鋼料轉折迴旋的地方，映照出周圍環境光和色的不同形影，成為雕塑一層新肌理，好似一層新皮膚，而這特質具有現代味道。這是全展覽較令人留連欣賞的部份。雕塑都是極為技巧熟練的製作，雕塑的形體有圓形，出現在多個作品上，是貫串作者思維的主角。圓形有的成為圓盒扁平狀，配置於一面或平或彎曲的牆身或柱狀鋼體上，形象清簡單純，與帶有寓意或哲思的題目一齊看，卻是意旨模稜兩可，教人捉摸不定的。雕塑本身已是視覺的一種建立，可以有題可以無題，而楊先生的題目帶給觀者的聯想並不豐富，在這

楊英風　分合隨緣　1983　不銹鋼

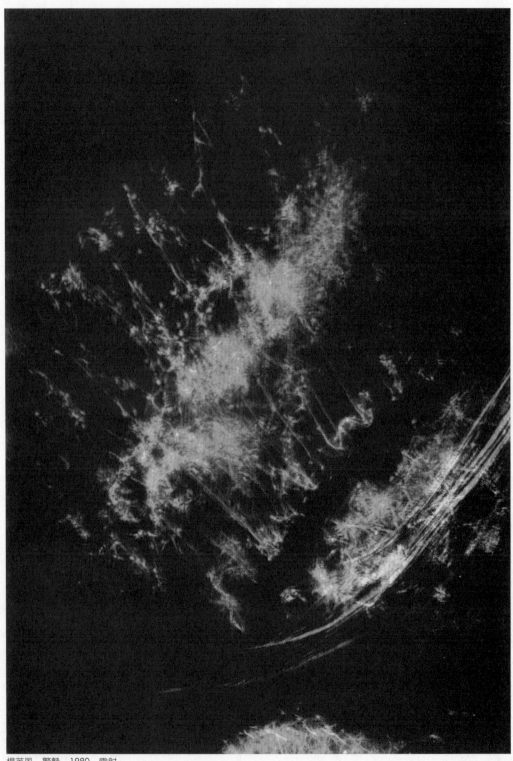

楊英風　驚蟄　1980　雷射

情形下，觀者可能更願意就雕塑的視象來瞭解作者，多過憑藉文字的提示。

至於雷射表演部份，則比較富實驗味道。雷射線經裝置反射，投於黑暗的牆壁，因振波產生連續變化的光影，色度很光鮮明快，光色錯綜紛陳，呈現能量衝擊的美麗景象。展場前方有兩道透明膠窗，通過膠窗看牆上影象，影象俱成複數，在相等之距離裡出現同一形影，很瑰麗奪目，但這些複數畫面只宜一眼兩眼地看，多看則覺其重覆平板。同樣在電視機的裝置上，一具切角的方體架在機前，使觀者產生一種好似萬花筒一樣的遞加形象，亦是千篇一律，有近於機械的沈贅。這個雷射的色光變化簡單，反不及近期一兩個本地演唱會上用雷射造出的立體光柱效果那麼攝人。

至於「景觀」的意義，按揚英風的說法是這樣的：「『景觀』意味著廣義的環境，即人類生活的空間，包括感官與思想可及的空間。『景』是外景，是形下的；『觀』是內觀，是形上的，任何事物都具形上形下的兩面，祇有擦亮形上的心眼才能把握、欣賞另一層豐富的意義世界。用這個觀點來欣賞，則無物無非景觀了，所以古人說：萬物靜觀皆自得，誠斯言之不虛也！」

楊先生的想法是傳統中國色彩的，他的話是對的，任何事物都具形上形下的兩面，所以他那景觀的意思其實就是看待一切世相的哲學態度。但這個說法在解釋作品特色的意義上就有點過於籠統，因為所有現象的觀察都能涵蓋在這形容上，則「景觀」的指謂實則是說了等於沒有說。這個形容用於不銹鋼那表面收入環境的影象而言，也勉強行得通，至於雷射部份，則不知怎樣連上。雷射作品在這個展覽上只屬草創階段，充滿實驗意味，其拍得之圖照有自然能量激烈放射的美，但與年前藝術中心展示的德國藝術家用雷射攝影拍得的可從不同角度觀看影象各部的全息圖片比較，則整體的製作是遜色得多了。況彩圖附加的題目文字，完全與影象內涵脫離，且了無新意。

原載《明報週刊》1986.10.12，香港

從絢爛光華中歸於自然
── 楊英風雷射雕塑展

文／欣靈

對香港人來說，台灣雕塑家朱銘的名字似乎比他的老師楊英風教授更為響亮。

經過上周在本港舉行的「楊英風雷射雕塑展」後，相信大家對這位蜚聲台灣及國際的雕塑大師，有著重新評價。特別是他採用最先進的科技效果來表達東方文化中的自然觀，在視覺和感受上都一新耳目。

楊英風深信藝術品乃是配合及反映宇宙自然的光與色，藉著中國人回歸自然，天人合一的思維，努力去創設美好的新環境，在單純的體認中，提昇另一種美的境界。

楊英風生於台灣東部的小城宜蘭，經歷了中國大時代的洗禮，先後在日本、大陸和台灣接受藝術教育，在穩固的基礎中兼容著多元文化的薰陶，其後又遊學羅馬三年專攻雕塑，六六年返台灣後聲名更鵲，屢獲殊榮。

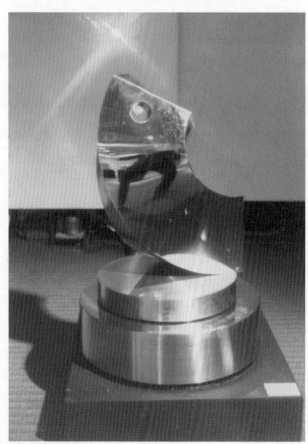

楊英風雷射雕塑展場一隅。圖中作品為〔月華〕。

多年的城市生活令楊英風的創作思維漸生靈息感，他醒覺出必須避免不斷重覆於有限的創作天地，要尋突破，就要在思想上著手，以思想領導工作，作為作品的內容。他選擇了台灣東部的小城──花蓮──以大理石觀景聞名的地方，隱進山中，沈醉在大自然的鬼斧神工，壯麗逸雄景色裡，在寂靜的追尋中他找到一個創作的據點──「自然即一切，一切即自然」，作品從此與自然環境渾成一體，即所謂「景觀雕塑」的發展。

七〇年的大阪博覽會，楊英風創作的景觀雕塑──〔鳳凰來儀〕，為中華民國館贏得了無數的喝采與嘉譽。在實體雕塑的巧藝上，楊英風邁向另一個極限，他仍須謀變。

偶然的機會，他在京都的音樂

會上，見到了激光產生的視覺效果，竟然就此重燃一度消沈的創作生命，他開始從實體的
景觀雕塑邁向虛幻的激光雕塑創作。

在作品的表現上，楊英風的雕塑與西方模式的規律、均衡及幾何化大異其趣，凝聚出
東方獨特的意象。

且聽他如何以石頭來析論東西文化的異同：

「中國人一向喜愛玩賞石頭，恰當地擺在庭園中合適的地方，保存其天生俱來的美，
純樸坦率的美，在靈活豐富的小世界裡，我們看到的不是寸土石頭，而是完整開放的大自
然、大宇宙。西方人傳統的玩賞石頭卻不大相同，當他們發現一塊美石，一定把它雕刻成
一尊雕像或人體來欣賞……石頭不過只是一種材料，必須經過人工改造才成其美」。

「楊英風雷射雕塑展」是本港舉行首個同類展覽，展品包括雷射雕塑、全息圖及激光
攝影作品，大部份且是首次公開展覽。展期原由十月三日至十月廿日，唯因台灣的超進音
響燈光公司未能繼續提供雷射儀器，逼得在十月十日提前結束了。

原載《星島晚報》1986.10.12，香港

用激光射出的雕塑

文／陳萬發

台灣當今名雕塑家楊英風先生目前正熱衷於雷射景觀創作，要把科學和藝術結合起來。

雷射，又稱激光，是由受激輻射所加強的光，目前普通運用於工業和醫學上。

楊先生（字呦呦，以Yuyu Yang聞名國際藝壇）利用激光創造出色彩豔麗、立體的圖案，投射在牆上，構成所謂激光雕塑。

本月初，他的激光雕塑首次在香港展出，為期七天。作品包括激光雕塑以及奇幻的激光照片。

香港人對此新藝術形式深感興趣，頻頻提出許多問題，使得現年六十一歲的雕塑教授、景觀雕塑家疲於應付。展覽會一結束，飛來新加坡歇息幾天。

楊先生說：「雷射是廿世紀之大發明之一，其他兩樣是原子能和電腦。」

過去九年，他一直沈泡在激光世界裡探索，設法結合科技與藝術；為此，他先製作各種設計圖案，輸入電腦，由電腦控制電射。

「激光透過許多玻璃鏡發散出來，變成圖案，在牆上顯出立體的塑象，有前後景。」

儀器配備耗資新台幣二百萬，約新幣十二萬元。

楊先生說：「光是我的筆墨，利用來組合漂亮的影象。」

楊先生坦言，不曾親眼見過激光景觀是很難想像它的實際情況及構成方法的。

一些與楊先生接觸過的新加坡人，聽說雷射景觀的奇幻，深感興趣。他希望明年能攜帶儀器，前來新加坡展出作品。

一九七七年，他在日本一個音樂欣賞會上，第一次接觸到激光，那光從此震憾他的心靈，給他的生命添上綺麗、變幻的色彩。

原來，在進入「激光世界」之前，他周身患上皮膚病，驅使他尋找生命的新意義。

他孑然一身離開台灣，背著相機走天涯。他也曾經投入佛門境地，鑽研經書，希望借以撫慰精神的煎熬和肉體的折磨。

雖然病未痊癒，這位雕塑家全神集中於探索激光世界的奧秘，忘卻了皮膚的苦惱。

退休教授退而不休，近些年來與六人合組一研究機構，致力激光藝術研究。他自稱那是台灣獨一無二的研究機構。長子也在那裡鑽研。

一九八〇年，他創作〔瑞鳥〕，成為台灣首項激光景觀。

同年，台灣政府採用他的〔聖光〕激光景觀設計，發行世界首套以激光藝術為主題的郵票。

　　楊先生也創作出許多富有東方色彩的激光景觀藝術映象。

　　從事激光探研之前，楊先生年輕時代曾經在好幾間學府受教育，這包括日本東京美術學校（現在的東京藝大）建築系，北京輔仁大學美術系，台灣師範大學藝術系。

　　一九六三年，楊先生在台北輔仁大學念書時，代表大學到羅馬，感謝教皇在台灣創設輔仁天主教大學[註]。

　　「我恰好是全校唯一曾在北京輔仁大學念過書的學生。所以被選為代表。」

　　「原本我準備在羅馬逗留半年。到了羅馬，給那裡的雕刻吸引住了，一住住了三年。」

　　在羅馬期間，他到羅馬藝術學院雕塑系深造，同時學了義大利話。

　　他深引為榮的是有緣拜會教皇保祿六世二十分鐘，並贈送他一小雕塑留念。

　　楊英風在本地並不是一個陌生的名字。他曾於七十年代初年在此工作三年。

　　一九七一年，他為雙林寺造園，也在文華酒店留下他的傑作。

　　酒店前的石雕，大廳上的壁畫，會議廳的石雕都是他的傑作。

　　楊先生的主要作品——不銹鋼景觀雕塑——聳立在台灣許多學院，國家大廈，美術館前。

　　一九七〇年，日本在大阪舉行萬國博覽會，楊先生受邀為台灣中華民國館創作〔鳳凰來儀〕雕塑。

　　在大量的雕塑作品中，楊先生最滿意的是聳立在美國紐約市華爾街的〔東西門〕，該雕塑充分表現與方與圓、陽與陰相對相融的哲學思想。

　　在一篇〈為什麼喜歡不銹鋼〉的短文裡，楊先生解釋道：「我在做思考時，都一再主張要單純化、簡單化和樸素化。不銹鋼這種平實簡潔的質感，恰好正是化複雜為簡樸的好材質。」

　　不過，現在激光占據他的整個心靈，激發他的生命之光。他說：「激光潛力無可限量！」

原載《海峽時報雙語版》1986.10.27，新加坡

【註】編按：實際上，一九六三年楊英風是以北平輔大校友的身分代表前往羅馬，向教宗致謝其讓輔大在台北復校。他當時並非在台北輔大就讀。

楊英風的景觀雕塑藝術

文／方雨濤

楊英風先生。

楊英風的藝術觀是靜態的、傳統的，這是筆者看過他的景觀雕塑及與他傾談後所得的印象，他的作品不注重突出自我面貌，而是尋求怎樣與所置的環境取得協調的效果，讓兩者在同一空間裡存在著給觀者一種舒服的感覺。這是中國傳統思想的服膺自然，強調與自然契合的觀念在藝術上的體現。

傳統等於保守落後，楊英風的景觀雕塑作品本身就是對這項錯誤觀念的駁斥。他的藝術觀根植於傳統，他採用的表達形式與時代並不脫節，無論從意念構思、造型設計以至物料運用，都充滿了現代感。其題旨的內涵環繞著人與自然（藝術品與環境）關係而發展。

「楊英風雷射景觀雕塑展」上月在藝術中心展出一周，時間較短促，也沒大肆宣傳，但展覽本身對藝術愛好者無疑提供了不少思考空間。踏入展場時，也許有點不舒服的感覺。這不在於藝術品本身，而是展場環境的問題。楊英風作品分為雷射及不銹鋼雕塑兩部份。上述感覺產生於後者，也是教人特別感興趣的部份。

看楊英風的雕塑，不但只是看作品本身，並要與所處的環境整體地組合一起，方能產生景觀的效果。這點乃他強調的，亦可說是創作思想之源。當然，環境的空間面積各有不同，廣義而言，就算處於狹小空間，雕塑與環境亦可產生某種景觀的意義。但他的雕塑顯然是與格局較大，與合適的環境相襯下顯得更調和融洽的景觀作品，因而限於室內益顯侷限，何況，如〔大千門〕、〔分合隨緣〕等原屬大型戶外設置的作品，現展於室內的小件原模實不足現其氣勢，也難反映出作者的景觀雕塑意念。

其實，欣賞他的作品須邊「看」邊「讀」。「看」的是其具體而微的造型、線條和各部份間組合的關係，「讀」的卻為作品蘊涵的思想主題，或可推展到作者的美學思想。我們若對傳統文化有一定認識，在「讀」其作品時，可體會作者個人——應說是傳統文化特質的顯現。但，他的作品不玄虛，不標榜流行的「禪」「道」，只是平平實實地呈現於具體與抽象之間。流露的感情是樸實而平易近人的，注重與觀眾間的溝通。

楊英風認為如果是注意到景觀或雕塑外在的一面，事實只看到「景」而已，必須再進一步把握內在於形象的精神面貌上，用內心（本具的良知良能）與此精神相溝通，如此才

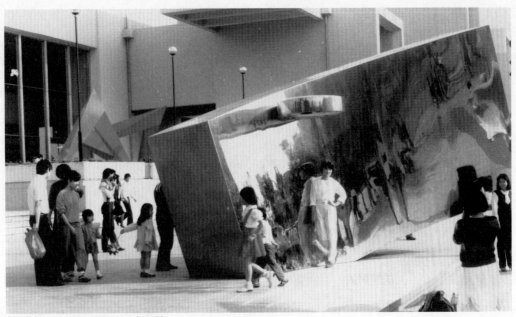

展示於台北市立美術館外的〔分合隨緣〕。

是「觀」。他的雕塑注重的並非靠自身的造型條件去改變環境，而在於配合環境特性的需要，產生一種相互調協的關係。這與傳統文化的謙卑退讓，尊崇自然精神是相通的，這樣作品與環境才能有機地結合為「景觀」。反而西方的雕塑是強調自我的存在，甚至忽視環境的需要，處處流露出對環境的批判性和支配性，要佔據改變固有的環境，楊英風表示這就是東西方景觀藝術觀念上不同之處。

　　楊英風生於日治期間的台灣，中學時期受日籍美術老師的啟發，對雕塑產生興趣。赴東京美術學校攻讀建築系時，受木構建築研究專家吉田教授的教導。木構建築傳自中國，因此，他接受的其實為中國的古建築。從建築學所追求環境與人的調協關係中，他體會人類在什麼空間生活才感到舒適，這點與他日後形成的景觀雕塑追求與環境調和的意念是互通的。稍後，他在北京渡過的歲月中，這個文化古都無論從外在建築以至內在文化藝術氣息，都使他深深受到感染，對傳統思想及藝術興趣漸濃，從而激發他致力研究東西方藝術不同之處。返回台灣師範大學美術系及往義大利羅馬藝術學院雕塑系進修，以至在農復會服務期間，他的研究一直未有中斷，其景觀雕塑意念也逐漸形成。

　　這次展出他在七十至八十年代期間的作品，都是採用不銹鋼物料製造的。楊英風表示：物料是中性的，無東西新舊之分，環顧歷史上，不少藝術品採用的材料，在當時都是新現的物料，可見藝術家都有求新之心，而他看到新的物料都喜歡加以運用，不論是雷射抑或不銹鋼。至於雷射透過光束顯現閃動跳躍線條構圖，從而觸發觀眾思考聯想的溝通方式，可能一時間未為觀眾所習慣，但他在表現形式上的不斷探求無疑開拓了自身在藝術領域的新境界。

原載《新晚報》1986.11.4，香港

楊英風以中國爲大
天地星緣博而精深

文／謝淑惠

　　楊英風不只一次在搭乘飛機，俯瞰地面時唱歎：「中國河山的造型這般錦繡，歐美大陸卻這樣粗糙……。」

　　由物質景觀反想到中華文化的豐富完整，非但養成楊英風「以中國爲大」自尊自貴的氣度，更使他能以純中國思維方式，活躍於國際藝壇，被肯定爲「中國的」國際雕塑家。

　　有人質疑，楊英風玩雷射、電腦和雕塑，怎麼會是「中國的」？他答道：藝術是以形而上的精神層次、去駕馭形而下的物質世界；重要的是作品內涵，而不是創作的材料究竟是誰發明的。

　　因此，楊英風無論到那個國家展覽，外籍人士總是頻頻唱歎：「這樣有中國味道呀！」反倒是國人無法分辨他作品中蘊含的陰陽方圓，相對相融的中國哲學思想。

　　一直到今天，大多數的人還是誤以爲經年旅遊各國的他，是位最現代化的資深雕塑家。「是很現代化啊！中國的思想體系對天、地、人體認最深，永遠不過時的！」楊英風

楊英風的〔天地星緣〕。

以堪輿學、天象學作為景觀雕塑的學理基礎，卅四年來，為中外國家級的博物館、文化中心，做了不知凡幾的〔日曜〕、〔月華〕、〔鳳翔〕、〔火鳳凰〕……雖學貫中西，他卻只承認自己的創作源於博大精深的中華文化。

今年六十歲的楊英風絕少在國內舉行個展，知音少是其一，沒有適當的場地是其二，這次應邀在北市唯一有屋頂展覽會場的神來畫廊展覽，也算是將這分中國藝術家應有的自豪，公開傳達給其他一味崇洋的藝壇人士。

楊英風「天地星緣」展，即日起至元月十二日結束。

原載《中國時報》第9版，1986.12.24，台北：中國時報社

雕得出現代，塑不出中國？

文／紀惠容

　　台北市立美術館「現代雕塑展」的入選作品已選出；但參選作品普遍缺乏原創性與本土性，是美中不足之處。優秀的中國現代雕塑應該是什麼？

　　台北市立美術館於日前評選出「現代雕塑展」的入選作品，由張子隆、賴新龍、賴純純三人獲得三十萬元的購藏獎，但也引出「何為中國現代雕塑」的話題。

　　參與評審的劉文潭教授認為，參展的一百多件作品比過去要進步，但是在意念、技巧、造型上，都令人感受到他們淹沒在西方的潮流裡，缺少本土性。

看不出是中國人作品

　　「若把這些得獎作品拿到國外去，任誰也看不出它們是出自中國人的手筆。」他說：「我們選出優秀的作品，並不代表未來中國雕塑就應以此為發展指標。」因為我們的藝術創作走進國際化路線，特色不彰顯就不容易被肯定。劉文潭因此盼望國內的藝術教育，不要過分鼓勵國際化，而忘了自己寶貴的傳統藝術。

　　評審楊英風更進一步認為，強調國際性是商人的吊詭。他說：「藝術創作必須要有區域的特性，在國際間才能站得起來。」

　　國際化思想的提倡者，事實上是工業革命後的商人，為了便於推銷產品而喊出來的口號，那些商品沒有文化性格，像台灣青少年的時髦消費物品。

　　楊英風指出，工業革命使西方社會變成暴發戶，並形成強勢文明，導致東方國家迷失在西潮裡。日本的發展比較平衡，除了吸收西方文化之外，也強調保護自己的傳統文化，所以，近幾十年來他們成為東方文化的代表，並進一步領導世界潮流。

東方藝術受到注意

　　由於意識到東方美學的特殊，西方世界已開始重視對神秘的東方藝術與原始藝術的研究。楊英風表示，在國外見到許多大師作品，有些比中國人的作品還要中國，亨利‧摩爾即是一例。

　　他認為，中國人的美學思想（或說文化特性），崇尚天人合一，人是屬自然的一部分，對大自然只有讚嘆，無法抵抗，所以，呈現的藝術作品強調欣賞宇宙、大自然，而不是西方所強調的人體美、唯我獨尊。在雕塑上的表現，西方則帶有批判性、突兀、唯我獨

尊等特性，而中國的雕塑，則將寬廣、平和、典雅的意念化為有形的造型，這是非常地具有熱力與包涵力的美。

但是，今日我們的環境，無可否認的是，再也塑造不出中國古人寬廣的涵養了。中國經過一百多年的西潮洗禮，只學到西方商人急功近利的手段，變得自私自利，看眼前更重於未來，固有的文化心靈喪失殆盡。

他說：「在這種功利、沒有中國素養的環境裡，又如何培養我們的下一代，或要求我們的下一代有中國精神的創作呢？」

師大美術所教授王哲雄亦擔任此次的評審，他亦表示，從此次雕塑展，可喜的是年輕人肯上進，不甘落於現代思潮的行列之外，另一值得擔憂的是，我們看不到屬於國內自己風格的雕塑。

可喜年輕人肯上進

但是，他強調，所謂中國風格的雕塑並不是一味守著「形式」，而應在精神層面上下功夫。中國精神不在八卦、陀螺等符號裡，若我們一味強調此種表面的形式，會限制年輕人的創作慾望。

當然，屬於中國精神的創作仍需時間培養及揣摩，絕不是一朝一夕即可成。王哲雄認為，假以時日，這些得獎的雕塑新秀應可找到自己的路子。

評審呂清夫表示，社會應多鼓勵這些年輕人發展出自己民族文化風格的創作。

部分作品仍具本土性

「部份作品已具有相當的本土性。」他說：「若把同類的創作手法，由歐美人士創作，一定是激烈的，絕對不是他們所表現的拘謹、典雅。」此種內斂的手法是生活在台灣的年輕人的特色。

客觀的說，這些得獎作品或許脫離不了西方前人創作的影子，但也流露著中國的精神，真正的問題是原創性不足，然而，那一位大師沒有青澀期呢？面對這些得獎作品的最佳態度也許該像得獎人賴興龍所說的：「我們還年輕，請給我們時間。」

原載《時報新聞周刊》第31期，頁69，1986.12.30-1987.1.5，台北：時報新聞周刊有限公司

訪景觀雕塑專家
──楊英風教授

文／李荷生

　　和楊英風教授第一次見面，是在他赴南投草屯公幹的旅途中；頭一天，我在電話中表達了採訪之意，楊教授頗有猶豫，但隨即做了決定。他說，由於三天之後有國外之行，歸期恐在一個月之後，如果一定要趕在他出國之前見面，則祇有利用台北至草屯的兩個小時車程了，對一位經常忙於國外講學，年登花甲的長者而言，這份熱忱，彌足感動。

　　清晨六時抵達楊府，楊教授正利用工作室內的影印機在影印資料，沒有自我介紹，也沒有客套寒喧，見面第一句話是：「時間太匆促，我特地為你準備一些資料，寫稿時可做參考。」平凡中流露出深度關切，僅此細微末節，便可印證他的學生們常掛在嘴邊的一句話：「楊老師常為我們操心」，徇非虛言了。

　　楊英風是一位享譽國際的景觀雕塑與環境造型藝術家；這得揉合多種技藝於一爐，加上見聞的累積和超時空的想像力，纔能創造出來的一種結晶。從他的求學過程中，不難發現其涉獵之廣，他是台灣宜蘭人，先後攻讀於東京美術學校建築系、北平輔仁大學美術系、台灣師範大學藝術系、義大利羅馬藝術學院雕塑系，在學生時期便已行遍萬里路，讀破萬卷書，具備了從事這一行最完整的學歷。

楊英風攝於埔里自宅前。

一九六六年自羅馬返國並膺選為當年的十大傑出青年，因為他曾先後在巴黎、香港、義大利等地的國際藝展中多次得獎。回國後先後任教於國立藝專、淡江大學、中國文化大學、銘傳商專等校，並於一九七七年受聘擔任美國加州法界大學藝術學院院長。此外，還擔任過台北市建築藝術學會理事長、教育部美術委員會委員、中國美術設計協會會長、中國空間藝術學會常務理事、中華學術院研士；在國外則曾任國際造型藝術家協會中華民國代表、日本建築美術工業協會會員、日本雷射普及委員會委員、義大利錢幣徽章雕塑家協會會員。

楊英風　小鳳翔　1986　不銹鋼

從以上的經歷，不難發現楊英風在擔任授業解惑的教職之外，一直與國內外的學術機構甚至工商團體，皆有所往還，這和傳統的藝術家把自己關閉在「象牙塔」的作風迥異。但也正因此不同，使他的腳步能夠跨越出學術界，而得以在工商業中擁有一席之地，這一點十分重要，因為在學術的領域中，必須不斷研究發展，而研究發展卻在在需要錢，與其仰賴於人，何不如反求諸己，藝術家能夠將作品推入市場，再把銷售所得來擴充自己的研究設備，正是一種良性循環。畢竟，像畢加索的作品那樣，身後始能賣得高價，對這位一代畫家又有何裨益？

藝術家的心血結晶變成商品，似乎有點俗氣，但楊英風給人的印象卻並非如此，因為他生活言行不脫學者本色，自奉甚薄，但對工作室的擴充設備，卻從不吝惜，截至目前為止，國內雕塑家擁有雷射機械者，他應是絕無僅有的一位。

談到雷射，楊英風顯得意氣風發，觸發他購置這套機器的動機，是在一九八三年日本參觀訪問時，在東京銀座的一條巷子中，看到一塊毫不起眼的招牌，上面寫「雷射切割、

拔型製作」字樣，進入參觀，才知道這家小型的木工廠，在一九七五年以七千萬日幣購買了一台由電腦控制的雷射切割，使生產力大爲提高。以往，從製圖、描繪、版型、雕刻版型到置放切割刀的全部作業流程，約需十天到兩個星期，這套機械可以縮短爲半天完成；而且無論木板、壓克力、金屬、樹脂、纖維、紙張等任何素材，皆可依其特性，由電腦控制雷射的輸出而有深淺不一的刻度變化，不但迅速準確，而且精緻美觀。

〔瑞鳥〕（生命之火）原型設計於1969年，1981年用雷射切割重新製作。

楊英風看後發出無限感慨，因爲這是十年前的日本一家小工廠，尚且有此遠見與魄力，反觀我們國內，不但無此設備，甚至不知雷射切割爲何物。縱使我們的藝術家能設計出很好的作品，但欲善其事，先利其器，又拿什麼去和人家競爭。

雷射，是英文LASER的音譯，也就是Light Amplification by Stimulated Emission of Radiation 取其每字頭一字母的縮寫，意思是說「受激輻射所加強的光」，簡稱「激光」。雷射的光束不分散，能單獨前進而且傳送極遠，強度可達一般光源的一萬倍至百萬倍，用於醫學上諸如眼科、牙科、胃部開刀、傷口直接縫合等均不流血，照射治療腫瘤、癌症及皮膚色素母斑不會傷及正常細胞。用於精密工業上可切割混凝土和鋼鐵、焊接及熱處理金屬，快速清晰的遠離通訊（包括聲音與影像），以及發電機和各種毀滅性武器的製造等等，功用之廣，有些近乎神奇。

要購買這麼一台雷射機械，錢是一個問題，使用技術又是一個問題，如果，楊英風沒有將作品推入市場，固然祇有望而興嘆，或者，他對雷射一無所知，也將束手無策。所幸

他有先見之明，這兩個問題都難不住他，於是，他成爲國內第一個將現代科技與藝術結合在一起的藝術工作者。

在亞洲，除了日本以外，楊英風可說是使用雷射技術的先驅者，因此，鄰近各國的藝術界朋友，輾轉推介，使他不得不僕僕風塵，席不暇暖，爲講解這項嶄新的結合而奔波各地。

在此之前，楊英風的作品已遍及世界各國，諸如：一九七〇年日本大阪萬國博覽會中國館的〔鳳凰來儀〕大雕塑，七一年新加坡文華大酒店〔玉宇壁〕大理石景觀雕塑和雙林寺的庭園景觀設計，七二年黎巴嫩國際公園中國園設計，七三年美國紐約〔東西門〕不銹鋼景觀大雕塑，七四年美國國際環境博覽會〔大地春回〕造型景觀雕塑，七六年沙烏地阿拉伯全國公園綠化設計，七七年美國加州中華佛教總會的「萬佛城」設計等；在國內則有日月潭教師會館的日月兩大景觀浮雕，台北中國大飯店的〔愉適之旅〕浮雕，花蓮榮民大理石工廠〔昇華〕景觀雕塑，花蓮航空站〔太空行〕庭院景觀雕塑，草屯手工藝研究所整體規劃與景觀設計，新竹清華大學大門景觀雕塑，工業技術學院大門及〔精誠〕不銹鋼景觀雕塑，台北國家大廈〔國花〕不銹鋼景觀雕塑，鹿谷鳳凰山天仁茶莊觀光工廠之整體規劃及景觀建築等，此外，一九八一年〔瑞鳥〕雷射景觀雕塑，〔聖光〕雷射景觀郵票之設計，皆屬他之代表作。

從楊英風在國內的傑出表現，使我們憬悟出藝術家不應與世隔絕，更不必擯絕功利，科學進步一日千里，傳統的工具已不足應付現社會的需求，能夠將科學與藝術結合在一起，才有機會將作品推展得無遠弗屆，希望我們的藝壇接棒有人，重塑中華光輝。

原載《中華工藝季刊》創刊號，頁51-54，1987.3.1，台北：中華民國工藝發展協會

中國人本來最懂景觀雕塑
重整現代環境　須知入世些

【本報訊】雕塑是因環境需要而生的，不管抽象與具象，實用或非實用，好的雕塑對環境有增減調和的作用；雕塑離不開環境，若與環境配合得宜則更顯出它蘊含的特色。雕塑家楊英風昨天強調，雕塑本身就是內外具足的景觀，好的景觀其實也是理想的雕塑造型。

楊英風昨天下午主持本報主辦的藝術欣賞入門活動第九場「景觀雕塑」，他指出中國人可說是最會過生活的民族，他們樂天安命，將審美的精神表現在日常生活中，所居之空間，雖不一定求奢華，但一定講求舒適、雅緻，庭園池榭，亭台樓閣引人接近自然，即使是竹籬茅舍也化入自然之中而充滿生趣，即使是器物也講究造型，美觀與實用

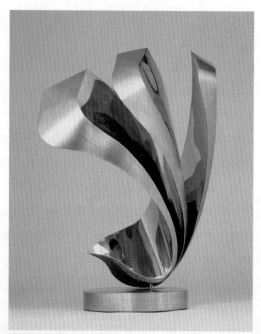

楊英風　鳳翔　1986　不銹鋼

並重，所以中國人事實上一直生活在安適愜意、如詩如畫的景觀雕塑中。

楊英風認爲雕塑造型不是憑技巧，而是要「運用之妙，存乎一心」造型是心的反射，順其自然，修心調和，雕與刻是減損，塑與鑄是增益，基於審美的眼光與生活的智慧，當雕則雕，該塑則塑，要不失中庸之道才是佳構。

今天的景觀雕塑應是智慧的創造，藉外在的形象表現內在的豐富的精神境界，來提昇現代人的生活。楊英風認爲今天的藝術家要把它的智慧與創造力用於生活中，生活即藝術，藝術即生活。爲人類安排一個充滿和諧與秩序的美好生活環境。

他強調入世的景觀雕塑藝術家要使藝術進入現代生活的深處，啓發現代人智慧的泉源，開拓精神生活的領域，導入健康的生活。

原載《民生報》蒂3版，1987.5.10，台北：民生報社

【相關報導】

1.〈談景觀　楊英風話題廣〉《民生報》1987.5.9，台北：民生報社

現在台北藝術聯展
五知名畫家個人風格大結合

【台北訊】朱銘、吳炫三、楊英風、廖修平和鄭善禧五位知名畫家，今天起在台北市福華沙龍舉行「現在台北藝術」聯展。

這一項為紀念福華沙龍三周年的展出，作品年代都在一九八六及一九八七年間，各人的風格鮮明，反映了台灣部分中堅畫家的實質成就。

朱銘的「人間」系列，以木雕或青銅呈現，表現人類的處境。他展出的一系列作品，最近曾在紐約漢查森原野美術館、新加坡國家博物館展出，引起熱烈的回響。

吳炫三延續非洲主題的油畫作品，畫面人物的形象經過一再抽取，進入更率性的描寫，藝術性更明顯強烈。

楊英風公開〔月恆〕、〔日昇〕等不銹鋼雕塑，磨光的表面效果，反映了周圍環境的形形色色，擴充作品本身原有的單純性，和環境密切結合。

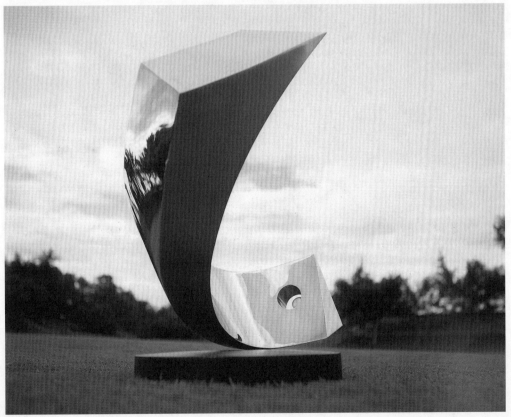

楊英風　月恆　1987　不銹鋼

廖修平以混合技法製作的版畫系列和壓克力畫系列〔竹庭〕和〔山・湖・竹〕等，由中國傳統繪畫及文人生活領悟，寧靜素雅的內容處理，富有東方深邃的冥想意境。竹葉的墨趣、石頭的皴法，都是中國畫的轉化經營再現。

鄭善禧的水墨作品，使用重濁色彩，將傳統的溫文古典特質，加入民俗大膽的「俗味」，表現他主觀的畫中情境。

原載《聯合報》第9版，1987.6.18，台北：聯合報社

捷運車站樹立現代風貌
國家櫥窗反映傳統精神
專家討論建築風格‧新舊各有一說

　　【台北訊】台北都會區捷運系統車站的建築風格，將是我國向全世界呈現經濟快速發展、技術進步的國家形象櫥窗，因此在設計上求取何種風格？台北市政府捷運工程局昨天邀請民俗文化專家、名建築師、學者及藝術家共同研討，汲取各方看法，作為未來決定的依據。

　　會議結論大致是希望將捷運車站設計成為具中國風味的建築，但中國風味並不是以紅牆綠瓦為代表，而是希望表現中國人的文化精神。

　　研討會主席是建築師王大閎，還有民俗文化教授林衡道，台大土木系都市計畫教授夏鑄九，建築師李祖原、沈祖海、費宗澄、王鎮華，雕塑家楊英風等參加討論；捷運局長齊寶錚、總工程司賴世聲亦表達了意見，賴總工程司最後還用英文把會議結論翻譯給捷運局的總顧問美國捷運顧問公司人員聽，使他們了解國人的想法。

　　捷運局在會中首先提出基本原則，供作討論的規範，內容大致如下：①建立一套可應用於所有車站，樹立捷運清新風格，且容許各車站有各自特性的建築原素構想。②捷運系統的建築風格將反映台北的特色，使捷運設施與環境充分融合成一體。③尋求一些至少可經五十年考驗的解決方式，而避免短暫的流行風潮。④將藉著對比例、建築細部、材料及結構的仔細研究，達成對傳統中國建築風格的當代詮釋。捷運車站的設計將避免裝飾，但亦非單純的結構體與比例而已。⑤特殊車站的建築設計將充分反映其附近建築及環境特色。⑥在不具環境或建築特色區域，捷運車站設計將成為社區「自我認知」的焦點，使居民引以為榮。

　　林衡道教授表示，我國傳統建築並非紅柱子及琉璃瓦，而應是白牆黑瓦，表現「面」的美，因此捷運建築宜用黑白色，再加上藝術雕塑，楊英風希望不要用水泥表現木材特色，而應表現水泥本身特色。中國建築不應走懷念的路，而應強調線的變化、面的表現，建築重點在於簡化，除去繁複的裝飾，予民眾視覺上的單純。

　　【台北訊】台北市政府捷運工程局決定，立即對興建關渡平原中運量捷運輔助系統及北淡線民權西路至舊北投站改為地下通行的可行性進行初步評估及分析，並將於下月底完成，以確定兩方案是否可行。

　　這是捷運局對市議會通過台北都會區大眾捷運系統建設第一期工程特別預算時附帶的但書，所作的因應計畫，該局希望趕在九月間舉行的市議會大會提出答覆。

原載《聯合報》第7版，1987.7.17，台北：聯合報社

讓金馬更添活力
楊英風重塑獎座

文／銘宗

　　雕塑家楊英風重塑金馬獎座，使跑了二十多年的金馬更添活力。

　　民國五十一年，楊英風爲第一屆金馬獎設計銅質鍍金獎座，金馬呈昂首長嘶狀，甚爲神氣。此後，金馬獎主辦單位每年都將獎座交由一般廠商仿造。二十多年下來，金馬的頭歪了，尾巴垂了，連身材都胖了，予人跑不動的感覺。

　　楊英風不忍看到由他掛名設計的金馬，變得如此臃腫，所以重塑金馬模型，恢復往日雄風。

原載《聯合報》第12版，1987.10.28，台北：聯合報社

天人合一的景觀雕塑

——訪楊英風

文／王桂花

　　座落於重慶南路二段的楊英風事務所裡，置放著許多以不銹鋼爲素材的雕塑品，楊先生說以不銹鋼作爲雕塑的素材，已有廿年了。

　　「在今日愈趨忙亂的生活步調中，我們最好不要跟著陷入忙亂，要設法將繁複簡化，以保護自己的精神平衡。」他選擇不銹鋼，因它有著平實簡潔的質感，正是化複雜爲簡樸的上好材質。此外，它那種磨光的鏡面效果，可以把周遭複雜的環境轉化爲如夢如幻的反射映像，一方面是脫離現實的，一方面又是多變的，但是它本身卻是極其單純的，作品與環境形成結合性的整體表現，而非搶眼式的尖銳性存在。楊英風說：「這實在是中國人自古以來就奉持的文化生活理念，過去是溶入自然，現在我們轉化爲調和於自然。」

　　楊英風，這位世界知名的景觀雕塑與環境造形設計藝術家，在長期中國文化的薰陶，以及和西方文化比較後，即努力以中國「天人合一」自然純樸的生活美學觀念，去開拓他理想中的現代中國景觀雕塑與未來新生活空間的建立。他的成長求學階段，經歷各種時代轉接點，促使他不斷地探新冒進以及強韌的適應力。

楊英風：震懾於自然質樸之美，自然動力之奇偉，建立起「自然即一切，一切在自然」的思想。

他於日據台灣的中期在宜蘭鄉村出生長大的。自小，他的父母便前往中國東北經營事業，直到小學畢業，父母才把他接到北平讀中學，觸及中國博大精深的生活文化之美，這段期間使他順理成章喜愛中國文化。

中學畢業後，他赴日本東京美術學校（今國立東京藝術大學）建築系就學，除了培養他美學的訓練和知識，亦使他對「環境」、「景觀」的重要性有了具體的啟發性認識。二次大戰末期，東京被轟炸得很厲害，他又回到北平，進入輔仁大學美術系就讀。此後，他對中國美術與建築的種種，特別是浸染在充滿文化氣息的故都北平，萌生感動性的學習熱情。

抗戰勝利的第二年，楊英風回台娶妻，此時共黨叛亂，他便又進入師範大學美術系。尚未畢業，又被藍蔭鼎先生拉去主編豐年雜誌。雖唸了三所大學，但均未畢業。其後，又得于斌主教之助，赴義大利羅馬藝術學院專攻雕塑，學習近代西方藝術，面臨西方文化的震盪，使他更體認出東西文化的特質和差異。

歷經時代變遷與文化衝擊，楊英風更堅定將積極從事於雕塑和景觀設計工作的意念，尤其把他數十年來揣摩研習中國文化內涵的境界，表現在作品中。他認為，藝術創作經驗的領悟，如同偉大的自然力量生成萬物一樣；原本一切都不存在，當意念、思想、信仰逐漸形成，使思想成為作品的生機，使信仰成為創作的泉源，再付以雙手製作，讓無形變為有形，並將造形簡化昇華，以完成對大自然全心的讚美。因為，在宇宙自然

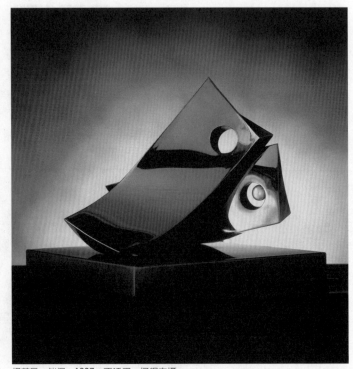

楊英風　伴侶　1987　不銹鋼　柯錫杰攝

的大生命中，藝術家只不過是一個小小的媒介體，藉著腦與手所傳達的美，原本就是大自然的訊息。

年邁六十之後，楊英風對歲月流逝較為敏感，只因心中有諸多計畫仍待實行。他必須選擇性的接受他人的委請設計，他急於將自己對景觀雕塑與設計的理念記錄下來，他也渴盼能「得天下英才而教之」。凡此種種急切心意都源於：藝術文化是一個民族智慧與情感的表現，是長久生活經驗的累積，更是民族精神命脈的寄託。他的擔心，正因看到許多人汲汲於往西方尋寶，而忽略了我們自己擁有取之不盡，用之不竭的文化寶藏。

一生走在以中國精神為主導、自然理念為依歸的道路上，卻不排斥西方進步的科技，所以，他會以最具現代感的不銹鋼為素材，也會引進雷射藝術的觀念。楊英風希望藉著更多的研討、出版和創作，使年輕的藝術家透視他的藝術思想和理念。「我想，中國藝術的薪火相傳，應該就是這麼點點滴滴的凝集、擴散，而終於激發了新一代文化創造的火花吧！」

原載《張老師月刊》1988.1.1，台北：張老師文化事業股份有限公司
另載《楊英風景觀雕塑工作文摘資料剪輯1952-1988》頁193，1988.6.15，台北：葉氏勤益文化基金會
《牛角掛書》頁193，1992.1.8，台北：楊英風美術館

楊英風塑龍騰之姿
新加坡添繁榮景觀

【台北訊】新加坡政府委託國內雕刻家楊英風製作的景觀大雕塑〔向前邁進〕，將於今年七月底在新加坡地鐵總站廣場安置，八月一日正式舉行揭幕。

〔向前邁進〕以鑄銅爲材質，造型呈S型，兼融抽象與具象風格，高度達七‧五米。

楊英風解釋這件作品，S型迴昇（Singapore之縮

即將安置在新加坡地鐵總站廣場前的景觀雕塑〔向前邁進〕。

寫），呈龍首昂藏般躍騰之勢，足以展現星洲位居亞洲四龍的精銳風貌；暢達消朗的造型，則一如新加坡科技紀元的日新精神。

擁繞龍體周圍的具象部分，主要表現星洲發展史，描寫當日先民篳路藍縷，到今天華廈連雲的繁榮盛況。以整體景觀而言，正對著地鐵總站廣場的新加坡萊佛士華聯銀行，恰好矗立於龍的核心，象徵星洲傲世的經濟起飛。

這件景觀雕塑，共歷時半年完成，不久後將以海運直接由台灣運往新加坡。

楊英風自一九七〇年起，曾在新加坡工作三年，完成多件雕塑作品，深獲當地好評。

原載《中國時報》1988.2.13，台北：中國時報社

楊英風願回饋家鄉
倡建宜蘭雕塑公園
若獲支持全力奉獻

　　【中華社訊】縣籍國內雕塑大師楊英風昨在藝文發展研討會中提出籌建「宜蘭雕塑公園」的構想，獲得與會人士的熱烈反應。

　　楊英風說，未來交通系統的便捷化，宜縣與北市距離將形縮短，以宜縣特殊地域景觀與觀光資源而言，適合發展一傳統與現代藝術兼容的文化匯點。

　　他表示，以雕塑藝術而言，宜縣境中有許多自然景觀，可作為天造地設的雕塑公園，只要規劃縝密，則自然美景與藝術將互相交融。

　　楊英風的希望是在宜蘭縣以自然景觀闢建一處天造地設的「雕塑公園」，由他投入一生的研究所得及心力，表現中國文化的精髓及現代藝術的理念，使外國人士到公園內，能一窺中國文化的特質與奧妙，而成為世界上獨具特色的公園。

　　楊英風表示，他的這一心願有賴政府及基金會協助、支持、促成，他將提出書面的詳細計畫，作更進一步的說明。

楊英風先生。

　　楊英風昨日應邀致詞時也闡述中國文化的特質，他說，文化孕育自大自然山川環境及悠久的歷史，中國山川之美，歷史悠久在世界上堪謂無與倫比，因此中國文化在世界其他各國文化中也是無與倫比的，走進故宮博物院就可以領略到，外國人士也有此體認，只是全盤西化的結果，中國文化的發展與傳承似有中斷，現在物質生活已豐，應該發揚固有文化，提升生活品質。

　　楊英風說，他所研究的造形藝術，爲我國文化重點之一，可以表現中國文化的特色。針對這點，他提出了上述回饋家鄉闢建「雕塑公園」的願望。

　　又說，籌建一座雕塑公園，有賴政府魄力與宜縣藝術家、地方人士協力參與。他更表示願以宜縣的一份子奉獻心力。

　　楊英風說，「雕塑公園」的闢建，對宜蘭縣文化水準及觀光事業都有助益。

原載《中華新聞通訊社》1988.3.5，宜蘭：中華新聞社

雕塑家之女另一種歸宿

落髮法源寺　法號寬謙　鍾情佛教藝術
自小具慧根　洗滌妄念　胸中自成丘壑

文／楊明睿

明心見性是佛家追求之境界，除了內心潛修外，外在環境也十分重要，畢業於淡江大學建築系的寬謙法師承襲其父親名雕塑家楊英風的藝術風格，將最新建築理論揉合於中國庭園之美中，加上美不勝收的楊英風雕塑藝術作品，寬謙法師說她將致力於佛教藝術文化的推廣，為芸芸眾生注入一股清流。

「我從大一時就有出家意念了」，身為名雕塑家之女，其出家修行的心路歷程當然常引起朋友好奇，寬謙法師卻淡淡的解釋說，由於從小在其父親好友——覺心法師的佛法教

法源寺正殿即有楊英風的作品〔釋迦牟尼佛像〕。

誨下，皈依佛門是極為自然的選擇，當然，大學畢業後她也花了一、二年時間與家人溝通適應，最後由其父親楊英風教授親自帶她來到新竹市法源寺皈依了佛門。

法源寺是一著名古剎，在開山祖師斌宗老和尚未逝世之前，在住持覺心大師的慘淡規劃下，儼然己成為竹市佛教界重鎮，不少善男信女常自動前往聆聽佛法，洗滌塵世中妄念。

寬謙法師來到法源寺潛修已有數年，但出家人寧靜致遠之心性使得外界鮮有人知道她就是鼎鼎大名楊英風教授的女兒，直到最近法源寺增添了許多庭園與雕塑之美才逐漸引起外人好奇的詢問。

待人謙虛的寬謙法師很不希望外界過於張揚，她認為自己所做的只是發揮自己的興趣及專長，盡點佛家子弟本分而已。而她所努力的方向則是有計畫的出版佛教文物專刊及展示佛教文化藝術，讓一般民眾在潛移默化中能領悟佛教與人為善之真諦。

法源寺依山而建，楊英風教授在此提供了不少雕塑精品，從最新潮的抽象作品〔天地方圓〕、〔夢之塔〕到殿內地藏王菩薩與佛祖雕像，具具均是楊英風藝術結晶，來到此地

瀏覽了楊大師作品，便有不虛此行之感。

寬謙法師說，她唸的是建築，尤其對中國佛教建築藝術特別有興趣，在法源寺裡，她學以致用，簡化了中國佛院中傳統的繁瑣部分；而予以簡化並保留了其藝術精髓，使之與自然結合爲一。

目前法源寺正計畫利用山凹部分的天然地形規劃爲佛教文化藝術展示館，寬謙法師說，在自然採光下，蒼翠林園將可令人留連忘返。

當然，寬謙法師也費了不少苦心，例如爲了呈現中國庭園之美，她從花蓮玉里雇工以起重機吊來二百餘個大石頭，而地上典雅有致的石磚路則分別來自花蓮海邊的黑卵石與觀音山上大石塊，其中又揉合了寬謙法師的巧思與楊英風的指導。

將新穎建築理念運用於佛教傳統建築中，寬謙法師可說是國內第一位，未來竹市又將增添一處典雅的佛教聖地了。

原載《中國時報》桃竹苗綜合新聞，1988.3.8，台北：中國時報社

連理神木　國內移植巨樹有先例
三樹合一　茄苳雀榕野桐相纏繞

　　【台中訊】在台灣省一片爲老樹請命的政策性呼籲下，南投牛耳石雕公園負責人黃炳松，昨天指出，該園的「連理神木」可能創下台灣最大的樹木移植成功的範例。

　　「連理神木」是雕刻家楊英風命的名，其實它不是一棵樹，而是由茄苳、雀榕與野桐三種植物集合於一身；台大植物研究所教授李學勇稱這棵樹是「組合藝術」。

　　民國七十三年七月間，牛耳石雕公園正在拓建中，園主人黃炳松在一次鄉村宴會中，聽到一位來自國姓鄉的老農抱怨，在他耕種的稻田田埂上，有一棵老樹，越長越青壯，枝葉幾乎蓋滿了他的一片小稻田。

　　爲了種田方便，這位老農夫常想把樹砍掉，卻又於心不忍，祇得央求黃炳松，把那棵老樹移到公園內養老。

　　黃炳松於是約了楊英風，按址前往國姓鄉北港溪畔探望，才發現原來是茄苳、雀榕、野桐三棵樹合抱在一起生長，且以茄苳爲主體，後兩種生長在茄苳樹幹間，彼此共存，煞是可愛。

　　當時兩人立即決定移植這棵大樹。而經過一番工夫後，終於在七十四年二月一日移植成功。

　　他們曾邀請李學勇教授鑑定這棵「連理樹木」，經李教授推測，茄苳樹最老，約三百歲以上，雀榕、野桐則尙年輕，但三棵樹共存共榮的成長在牛耳石雕公園，如今已又枝葉繁茂，與公園內的林淵石雕，相映成趣。

　　據移植時丈量，「連理神木」主幹胸圍九公尺半，重量四萬五千台斤。

原載《民生報》第22版／大台中版，1988.3.15，台北：民生報社

藝術家的聚落──埔里（節錄）

文／鄭瑜雯

　　靈山滕水可以激發藝術工作者的創作慾，也可以沈澱世俗汲汲營營的物慾；古之名士常以歸隱林泉「揀得山環處，釣一潭澄碧」爲樂，今之藝術工作者則「尋得埔里盆地，了畢生心願」。埔里，是所有熱愛生活、看淡世情的人值得在此織夢的桃花源。

　　⋯⋯楊英風就很喜歡他的雕塑，「林淵事實上很代表中國的雕刻路線。他的作品都從某個故事轉換過來，這種轉換是很中國的作法，而且他根據石頭自然的形來想像、然後雕刻出來，這也是很東方的。西方的雕塑，石頭不過被當作材料而已。」

　　楊教授也認爲林淵的作品絕對有保存的價值，可見人不一定要經過「學院派」的學習才能懂得什麼，林淵從自然中學習，他的作品充分表達他的心靈活動，積七十六載的體驗，經歷大貧大貴，他對人生已經洞達。年輕人不要來跟他學雕刻技巧，但如果你灰心、沮喪，倒不妨來埔里拜訪他，聽他一邊繡「蕃仔布」一邊說龜鹿賽跑，看他拿起四磅重的鐵鎚，對你說：「要工作，不工作脖子會長瘤喔！」

　　搬到埔里來住，是楊英風三十多年前的心願，他說：「那期間我在農輔會辦《豐年雜

楊英風位於埔里牛眠山牛尾路的家。

誌》，每個月出差一次，走遍了全台灣的每一個角落，感覺到埔里是最好的地方。」

多年後，他的作品遍及台灣、日本、新加坡、美國，舉行了多次國內外的個展，遊歷了世界各地，結論——仍是埔里最好！氣候好、水質好、地震少、颱風不進來，尤其是風景優美，山嵐繚繞引起豐富的感覺，山水多變化、山川有靈氣，早上有鳥啼，晚上有蛙鳴，「它是一個培養創作力絕佳的環境！」

三十多年來的願望，直到七、八年前，楊教授的父母從上海經美國回到台灣，「接他們回來時，我想已經七、八十歲的老人家該為他們找個好地方，台北實在不適合老人居住，埔里正好！找了一年終於在牛眠山買了地，父母回國來，等於促成了我多年來的心願。」

座落牛眠山牛尾路這棟建築物，楊教授從建築、景觀到室內皆自己設計，五、六年來愈住愈喜歡，一有空就跑埔里，「以後大件的工作都要到那裡做！埔里住山上的人都慢慢搬到山下來，當地人沒想到台北人怎麼反而住到他們山上來了？」

許多人嚮慕遠離塵囂，埔里正是個桃花源，當地人生活悠哉悠哉，腳步舒緩，凡事喝杯茶再說吧！楊教授說：「事實上，人的生活本來就應該是這樣子啊！不應該被工作追來追去，連思考的時間都沒有！」從繁忙都會進入這裡，你真的會不覺思索一下，人究竟應該選擇什麼樣的生活方式？……

原載《風尚》第17期，頁68-73，1988.4，台北：華克文化事業股份有限公司

圓融天人合一，出入大千世界
——楊英風先生作品欣賞

文／林美吟

　　數十年來，在台灣，「楊英風」的名字以乎早已成了雕塑精品的代名詞，當人們談及現代雕塑，幾乎無可避免的提到他。他的作品風格及內容是最足以代表現代的東方雕塑——特別是中國的。

　　楊先生以其敏銳的思維，及對自然美強烈的感受，將形而上抽象的意念轉化爲自然中具體眞實的雕作。他的作品大抵是靜態的，具有靜謐、沉思的意境，是生活智慧的內涵，亦是作者以「心眼」觀照自然的具體表現，爲景觀中之「內觀」。反觀某一些中外名家的雕塑，則強調「肉眼」所見的物象的外在形式，著重於動感變化的表現，是景觀中之「外觀」。

　　欣賞楊英風先生的雕塑時，觀者的視點必須從作品本身擴延至周遭的環境氛圍，意即除了欣賞作品具體而微的造型、線條及質感之外，尚須仔細觀察它與周遭環境之間所呈現互動的有機關係。楊先生認爲：欣賞雕塑或景觀時，若僅注意到作品外在的形式，則只看到「景」而已，觀者必須再進一步的將自我投射於作品中，始能掌握到它內在的精神面

楊英風　南山晨曦　1976　銅

貌，如此才是「觀」。同時，他也強調：他的作品並非表現自我獨特的個性，而是在於配合環境特性的需要，產生一種相互協調的關係，使作品與環境結合為一體，呈現「天人合一」的最高境界。這與中國傳統文化中謙卑退讓、尊崇自然的精神相謀合。

我們深知造型藝術美的表現有材質美、形式美、內容美三大要素，楊英風先生的雕塑可謂三要兼備，因為他表現「天人合一」的思想內涵，強調了作品的精神性，所以具有內容美；因為開創了雷射與

楊英風　小鳳翔　1986　不銹鋼

藝術的結合，擴大了美的表現領域，所以具有形式美；因為善於利用各種石材、木材、青銅，以至最具現代感的不銹鋼，均能展現材料的特質，所以有材質美。他能兼善三者，且不斷的從傳統中尋求創新，正是他特出於一般雕塑家的重要因素。

原載《藝術教育簡訊》第8期，1988.5.1，台北：國立台灣藝術教育館
另載《楊英風景觀雕塑工作文摘資料剪輯1952-1988》頁194，1988.6.15，台北：葉氏勤益文化基金會
《牛角掛書》頁194，1992.1.8，台北：楊英風美術館

新神像左看右看不搭調
楊英風：俄國風　自由寶島不適宜
朱　銘：太剛硬　剛烈線條不恰當

文／彭碧玉、辛毅生

　　在高雄市長蘇南成的大力推介下，俄國藝術家倪茲維斯尼的雕塑「新自由神像」，可能建在高雄港口，成爲港都的象徵標幟。

　　這兩天，這座「新自由神像」經自新聞媒體廣爲報導。這位蘇南成大老遠請來的「洋和尚」，眞的比較「會念經」嗎？國內藝術界有不同的看法。

　　藝評家同時也是藝術家雜誌發行人何政廣認爲，這座新自由神像，其造型是典型共產國家的立體藝術，風格上完全是社會寫實，帶有革命的感覺。如果將這座塑像放在高雄港口當作公共藝術，「在我們自由民主的社會，非常不恰當。」

　　倪茲維斯尼曾表示願與國內雕塑界共同討論修改，來塑一件具東方色彩的自由男神，何政廣說，再修正也沒辦法，除非做抽象雕刻。他建議這座雕像可作爲未來高雄美術館的館藏，而不要放在港口當公共藝術看待。

　　師大藝術系雕塑教授何明績也認爲，這座自由男神「並不怎麼樣」，他甚至以爲蘇南成此舉是東施效顰。「爲什麼紐約港有個自由女神，高雄港就非得來個自由男神？這是多此一舉嘛！」他說，四川嘉定的大佛，人人都知道；看到江海關，就知道到了上海。做爲一個都市的特徵，應越自然越好。

　　藝術學院美術系主任黎志文曾開過多次雕塑展。他認爲，新自由神像的這種表現手法，在20、30年代的俄國、義大利及德國曾經很流行。那些年代中，這些國家都分別有個獨裁者史大林、墨索里尼、希特勒，是個充滿極權統治色彩的時代。

　　藝評家王秀雄「就藝術論藝術」，認爲這座雕像造型不太調和，上半部的人體和下半部機械理性幾何造型，格格不入；其次，將紐約自由女神手上的火把，換成雷射火炬，模仿味道也太重。

　　此外，紐約的自由女神樹立在一空曠的海外小島；如果高雄港內來個這樣的巨型雕像，會不會造成壓迫感呢？

　　（雕塑家）楊英風說，他非常敬佩倪氏的精神，對他的聲譽也相當肯定，由他來設計這個有意義的景觀建築，基本上不反對。然而，倪氏設計的這座雕像確有濃厚的俄國風味，對我國的環境不太適合。

　　（雕塑家）朱銘說，他不太熟悉倪氏這個人，對他的作品相當陌生。根據報上的照片

看來，這個雕像似乎太剛硬了。我們中國講求用柔和的方式追求自由和平，以如此剛烈的
線條來表達我們的心意，不太恰當。

原載《聯合晚報》第11版，1988.6.3，台北：聯合晚報社

專訪楊英風教授
——從藝術理念談金鳳獎的設計

　　傳說，在古老的中國，「鳳凰」是一種形體玄妙的神鳥，祇有在太平的時候牠才會出現，是代表人類對理想世界的憧憬，也代表永恆的美麗……。

　　對於女性所特有的溫婉慈慧，楊教授一直認為這是天地間一股化戾氣為祥和的無形力量。傳統的婦德觀念，把女性隱藏在成功的幕後，不知曾孕育了多少歷史上的風雲人物！

　　楊教授說，我們很高興終於看到，今天的女性同胞，以她們的智慧與才華，在社會中的每一個角落裡默默的奉獻，才能使我們的社會更善、更美。

　　象徵傑出女性的〔金鳳獎〕，在楊教授的構想中，恰是中國女性特有的美德與情操之最佳形容。所謂「鳳凰之翔至德也」，在中國人的眼中，鳳最具廓然大度的優雅風範，也是最為中國人所喜愛的靈禽瑞鳥，因為它匯集了中國人對於自然的幻想與無限的禮讚！

　　楊教授指著悠然展翼的金鳳情貌，喻為天、地、人之間演化生成的偉大和諧，對於一位藝術家而言，在所有的創作題材中，鳳鳥就成了楊教授一直所鍾愛的。

　　本屆〔金鳳獎〕獎座的設計，楊教授在創作的意念與手法的表現上都與歷屆有著很大的轉變，著意於鳳凰以其抽象的線條，突顯中國女性婉約殷實的生命哲學。例如在鳳翼及其尾端，紋以中國典型的雲水，象徵鳳之從容來去天地間，靈動飄曳而無所窒礙；又如微微回首的神態，刻劃著鳳凰對人間的無限關愛。

　　楊教授認為，鳳是最傳統

楊英風　金鳳獎　1988　銅

的至柔形象，彷彿一切善與美均乘鳳翼而翩翩降臨人間；但經一翻造型的抽離取捨後，精緻婉轉的線條，更是淋漓地道盡現代中國女性的神韻與不凡！

楊教授以此藝術理念，衷心祝福每一位〔金鳳獎〕的得獎人。

原載《中華民國第十二屆十大傑出女青年專輯》頁5，1988.6.30，台北

《中國古代音樂文物雕塑大系簡介》序文

文／張志良

文化是人類生活經驗之結晶，而悠久博厚之禮樂文化，尤爲中華民族精神之最高表徵。國立中正文化中心國家戲劇院及國家音樂廳之興建即旨在恢宏傳統精緻文化、加強國際交流合作，以期建立精神與物質建設並駕齊驅之好禮社會。籌建之初即委託雕塑家楊英風教授負責環境建置之美化，經其縝密之規劃設計與精心意匠，將我國音樂文化卓越之成就，取精用弘，鑄製成「中國古代音樂文物雕塑大系」，此二十件雕塑精品於民國七十七年元月正式按裝完成，陳列於國家音樂廳內，供中外愛好藝術人士共同品賞於中華音樂文化的深遠博大，及垂萬世而彌新之美學成就。

國家音樂廳與戲劇院在國人殷切的期切中誕生了，爲昇華人類崇高的心靈活動，亦面對傳承傳統文化精髓的時代使命。在薪傳與創造之間，當

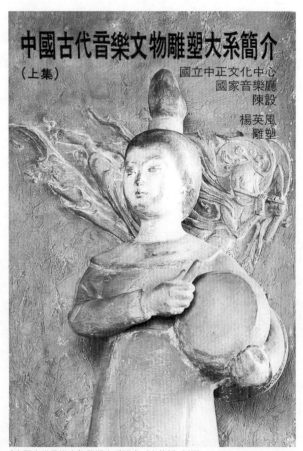

《中國古代音樂文物雕塑大系簡介（上集）》封面

得以闡發現代中國藝術之特質，國族之氣象方能充滿活力而波瀾壯闊；因藝術的永恆性與包容性正如變異多彩的巨川，可以匯納宇宙之時空，是故能產生無遠弗屆的感染力，深深撼動著今日與後世。

楊英風教授早年以設計大阪及美國史波肯萬國博覽會中國館之巨型景觀雕塑而名重藝林。從雕塑到景觀環境美化的關注，向所秉持華夏獨特的宇宙宏觀與審美情操，致力於塑造現代中國造型精神，以多年參與國際性藝術工作之經驗中，深知民族之藝術風格影響甚鉅，故於創作過程中，亟思光大先民之智慧結晶，輔以陳萬鼐教授之切深研究，「中國古代音樂文物雕塑大系」以時代新意呈現音樂圖像的造型境界，實創音樂與造型兩大藝術時

空範疇交流之新猷。

中國文藝特重「厚人倫、美教化、移風俗」之實踐效果，所謂「樂近於仁」，形於音聲而情動於中，故楊英風教授慘澹經營、建此鉅構，以求充分傳達我國文藝美學之底蘊，非僅盡善盡美，且使國家音樂廳之建築與時代意義透過藝術達情景交融，如大音希聲之天籟，滌蕩瑕穢，時時演暢於音樂廳內，強化了其「尚美」的機能。中正文化中心今冀藉「中國古代音樂文物雕塑大系簡介」之出版，推廣音樂文化與造型美學之精神內涵，並祈願國人共同參與，以提昇精神生活之境界。

原載《中國古代音樂文物雕塑大系簡介（上集）》1988.8.5，台北：國家戲劇院及音樂廳營運管理處

《中國古代音樂文物雕塑大系簡介》序言

文／陳萬鼐

　　國立中正文化中心國家音樂廳興建落成，即委託楊英風教授作室內景觀雕塑設計。承其不棄，邀我參與編撰工作，經多次研商，決定從四百餘種中國古代音樂文物圖版資料中，選取二十種以為標本。鑄製「中國古代音樂文物雕塑大系」，一以配合音樂廳環境陳設，一以景見情生，用表中華民族音樂文化之光榮成就。

　　本項雕塑大系，起自夏代迄於有清（西元前二十一世紀至二十世紀初期），綿亙四千餘年。標本取材於音樂、舞蹈、戲曲之實物、漢畫像、魏晉磚畫、唐壁畫、北魏陶俑、五代石雕、明泥塑、宋畫軸等八類，就各時代文化特質，作為雕塑主體，並根據歷史背景與美術觀點，配置與主體藝術風格相宜之襯景，相互輝映；分別陳列於音樂廳各樓階除、遊廊之間，自左拾級而上，循二、三樓至右而下，其間有遠古時代原始性樂器、西周傳世國寶、民俗曲藝、高士雅奏、江南白紵之舞、塞北鼓吹之樂、元人雜劇、明代和歌，或靜或

楊英風　中國古代音樂文物雕塑大系：殷 銅鼓　1987　銅　台北國家音樂廳

動，或踊或躍，使觀者瀏覽一周，諸般景觀，盡收眼底，儼然中國古代音樂「知性之旅」。

中國古代音樂極爲發達，無論理論實際，均居世界首席地位。現在，自由中國音樂教育普及，人才倍出，所有各型音樂演奏活動常年不輟，論其盛況，比諸漢唐無多讓也。尤以國家音樂廳，規模之宏偉，設備之完善，格調之崇高，景觀之壯麗，亦已躋於國際之林，楊英風教授師弟殫精竭智，建此偉業，中外參觀人士，可憧憬於我國古代禮樂社會之精神生活，安和樂利，富庶康強，亦以裨益於社教。

茲綜述其梗概如上，敬請參觀人士批評指導。

原載《中國古代音樂文物雕塑大系簡介（下集）》1988.8.5，台北：國家戲劇院及音樂廳營運管理處

三摩塔流暢優美
楊英風精心設計

文／楊明睿

由於名雕塑家楊英風之女兒寬謙法師在竹市法源寺修持，因此法源寺內有不少楊大師之藝術作品，最近該寺又完成了一座三層樓高的大師設計鉅作——〔三摩塔〕，流暢優美之線條及造型格外引人注目。

楊英風大師在法源寺內之作品有佛祖銅雕像及大幅壁雕等，莊嚴寶相常吸引佛教信徒前往參拜禮佛。

寬謙法師說，最近甫完工的三摩塔，又稱〔禪定之塔〕，象徵著修持的三昧境地，抽象式的藝術雕塑作品，與古色古香的傳統佛殿建築相映成輝，成爲該寺一建築特色。

建築系出身的寬謙法師本身對庭園設計也極有興趣，法源寺在其精心佈置下加上楊英風大師的雕塑鉅作，使得整個寺院充滿藝術氣息，令人流連忘返。

名雕塑家楊英風之鉅作〔禪定之塔〕，為法源寺增添一勝景。

原載《中國時報》1988.8.19，台北：中國時報社

S字型一祥龍

文／陳萬發

　　台灣雕塑家楊英風又在新加坡樹立一雕塑。這回，他的巨型雕塑昂然矗立在六十層樓高的華聯銀行中心大廈外。

　　他也與世界著名的日本建築師丹下健三教授及這座飲譽為「美國之外世界最高建築」一齊揚名。

　　青銅雕塑〔向前邁進〕，高8.5公尺，重9公噸，耗資一百萬元。

　　它呈S字型，代表新加坡的縮寫，象徵一祥龍，剛強勇猛，螺旋式的向上躍進。S字型的頂端有個圓孔，代表龍的眼睛。

　　這座東方的雕塑邀人近觀細賞，觀賞其上敘述新加坡歷史的浮雕。近在咫尺的華聯銀行中心外的英國雕塑家亨利摩爾的傑作——〔斜躺著的仕女〕——則適合遠觀。

　　浮雕刻畫著新加坡的歷史，追溯鄭和下西洋（1405年）途經麻六甲和新加坡海峽的事蹟，以至新加坡的繁華現狀。

　　且聽現年六十三歲的雕塑家娓娓道來：「我兼用寫實及寫意的方法。」

　　「要敘述歷史故事，我不能太過寫實，否則，故事一定說不完。」

　　「每個歷史階段即要寫實，讓人一看就明白；又要寫意，象徵式的概括一些歷史大事件。」

　　「要是太過寫實，藝術表現的境界會減低，相反的，太過寫意，又恐怕人們看了不明白。」

　　浮雕的重點在於呈現今日中央商業區的繁榮景象。

　　在大廈林立的中央商業區，高聳的華聯中心是個中心點。楊教授坦白

外型呈現S字型的〔向前邁進〕，其下浮雕著新加坡歷史。圖為楊英風與工人們正在趕工完成雕塑。

說，在比例方面，藝術上為了表現主題，他誇張華聯中心的高度。

「不過，這是藝術，藝術不求準確。最主要的是這藝術品要表現蓬勃發展的氣勢。」

楊教授是當今台灣兩大雕塑家之一。另一位是朱銘先生。

華聯銀行主席連瀛洲獨愛楊教授的雕塑，他的文華酒店也有許多楊教授的作品。

「我的原意是要塑個S字型，螺旋式的，象徵新加坡勇往直前，邁向進步與繁榮。而且打算採用我喜愛的不銹鋼。」

「但是連先生要加上新加坡簡史。而且不要用不銹鋼，因為恐怕它會反射，干擾在周圍大樓工作的人。所以我們決定用青銅。」

過去一年半理，楊先生曾六度來新加坡，帶來浮雕模型，與連先生研究。

楊教授從事雕塑已三十年，也曾在國立藝專和復興美工職校擔任雕塑課程。

這位台灣宜蘭出生，成就輝煌的雕塑家卻沒有一張「炫耀」的文憑。

由於中日戰爭關係，他沒唸完東京美術學校（在那裡他修建築，又兼修雕塑和繪畫），轉到北京輔仁大學美術系攻讀，後又轉到台灣師範大學續攻美術系。由於家庭經濟困難，又沒唸完，就擔任一雜誌的美術編輯。

幸好後來他留學羅馬國立美術學院雕刻系三年。六十年代回國後，積極從事創作。

最近，他在新加坡受訪時，談及他如何「驚險」地完成這項大工程。

原來，這由連瀛洲捐獻的巨型雕刻預定在吉日——八八年八月八日——華聯銀行中心開幕同日由連先生揭幕。

不幸，船運誤期，分成三件運來的雕塑品遲至八月六日清晨才運到。

於是，二十位台灣來的工作人員連夜趕忙開工，不停工作約三十八小時，才在開幕前三小時完工。

華聯中心於八月八日由李光耀總理主持開幕儀式，儀式在六十層樓舉行，過後李總理也親臨參觀雕塑。

原載《海峽時報雙語版》頁5，1988.8.25，新加坡

【相關報導】
1.〈豎立華聯銀行中心廣場　向前邁進青銅雕塑　刻畫出我國發展史〉《南洋新州日報》1988.8.13，新加坡
2. 吳啓基著〈100萬元大雕塑　楊英風製作〔向前邁進〕〉《聯合早報》第8版，1988.8.16，新加坡

與牛結緣的景觀雕塑家

——楊英風

文／張勝利

今年六十三歲的楊英風教授，生肖屬牛。五年前，他在南投埔里鎮牛眠山上建築了「靜觀廬」，住址又是牛眠里牛尾路，眞是巧妙！

鍾愛〔恬睡的小牛〕

楊教授有一件作品叫〔恬睡的小牛〕。那是在民國四十一年的夏初，楊教授在農舍裡看見一頭剛出生的小牛，依偎在母牛身旁，甜美的睡著了。他覺得這幅畫面，非常動人，就立刻跑回家，塑造了〔恬睡的小牛〕。現在，這隻銅塑的小牛，就放在客廳的茶几上，讓來訪的朋友都能看到、摸到、感覺到。它是楊教授非常鍾愛的作品。

楊英風教授。

生肖屬牛的楊教授，正具有跟牛兒一樣不畏勞苦、不求美食、默默辛勤耕耘的精神。他出生在宜蘭，可是小學畢業就到大陸的北平去念中學；念大學的時候，又因爲戰亂的關係，前後在日本東京、北平、台北，念過三所大學。這樣輾轉的求學過程中，楊教授一直都非常努力、辛勤的學習，這對他後來的藝術工作，有很大的影響。

豐富的求學歷程

楊教授開始學雕塑，是在北平念中學的時候。他的美術老師寒川典美是一位日本雕刻家，他看到十三、四歲的楊英風，對亂畫、亂塗、玩泥巴的興趣非常濃厚，就利用課餘時間指導他油畫和雕塑。

進入日本東京美術學校（現在的東京藝術大學）時，楊教授念的是建築系。在那兒，他學到的是建築物和空間的關係——建築物不僅要實用，也要妥善運用空間，使人類居住的環境美觀、舒服。後來，楊教授把這個觀念，用在雕塑上，認爲雕塑作品也要跟人類的環境互相配合，使我們居住在美麗的景觀裡——這就是「景觀雕塑」。

楊教授先後念過北平輔仁大學的美術系，和台北師大的藝術系。在這段時間裡，他曾

楊英風　太魯閣（太魯閣峽谷）　1973　銅

經到中國的藝術寶窟──大同、雲岡旅遊，也常常到中央研究院、故宮博物院，去深入了解中華文物。楊教授吸收了中國藝術裡，優美的圖紋和奧妙的哲理，來豐富自己的創作。

　　民國五十一年，他更遠赴歐洲羅馬，進修了三年。楊教授好學的精神，使他獲得了許多知識、見聞；同時，他更能融合中國和外國在建築、雕塑、美術上的特點，來使自己的作品更有特色、創意。

　　他有件作品叫〔太魯閣〕，那是他在花蓮大理石工廠工作的時候，常常看見太魯閣美麗、壯觀的景色，覺得很感動，就用雕塑把它表現出來。作品上面有許多雲朵，用流轉的線條來表示，這就是楊教授從中國殷商時代銅器上的花紋，所得到的靈感。

　　楊教授最喜愛談「景觀雕塑」，他常對朋友說：「很多人說好久沒看見我的作品了，實際上我一直在做，做在工廠大門口、學校廣場、市民公園……。只是我把雕塑放在環境中，成為環境的一部分，而不只是一件作品。花木、草皮、石頭都是材料，做了也不容易看到。走向自然的路，正是我個人的嚮往。」

　　楊教授希望雕塑作品和環境相配合，所以花草、石頭，也成了他的材料，它們和雕塑融合在一起，使整個環境的景觀都變得很優美。比如在台北光復國小、青年公園裡，都有楊英風教授的作品，不曉得你有沒有注意過，是不是把它當成整個風景的一部分了？

其實，坐落在牛眠山上的「靜觀廬」，也算是楊教授的作品。那是他自己設計的住宅，外觀樸素自然，保持水泥粉光的質感，裡面也沒有豪華裝修。楊教授說：「『設計』是如何拿掉多餘的裝修，而不是加上太多。」

在美國紐約的華爾街，也有一件楊教授跟人合作的雕塑品。如今，「楊英風」已是個大家耳熟能詳的名字，在國內的雕塑園地裡，他是一位辛勤的開拓者；在國際的競爭行列中，他以獨有的創見，發出中國人的光芒。

原載《兒童日報》第15版，1988.11.15，台北：兒童日報社

十足個人風格的住家
——楊英風

文／夕顏

　　對一個學過建築的人，最美的事莫過於住進自己設計的房屋中，有著完全符合自己風格又可自由運用的空間。

　　對一個以雕塑聞名於世的藝術家，能天天呼吸在自己的作品中，家居擺設亦全為自己的創作，也該是一樁美事！

　　景觀雕塑大家楊英風便在台北市的重慶南路上，擁有這樣一棟自己的「家」——靜觀樓。在這七層樓中，一、二由兒子經營餐廳，再上面，則是楊英風的辦公室，住家和工作室。

　　由於平面佔地不大，在每層僅約卅坪的空間中，要起造七層樓並非易事，楊英風以樓中樓來隔開空間，讓每一層分割，高低大小不同，每一樓有他不同的格局和氣象。楊英風對這樣的設計有他獨到的解釋，他希望把中國建築藝術中，強調與自然調和的大氣度也融入這方小空間。因此在樓中樓裡，簡單而有變化，小小空間可以走不完，上上下下之際，一轉折就是不同的天地展現。

　　少時曾在北平八年的楊英風，在走過許多他鄉異國之後，大山大河的胸懷逐漸沉澱出真正中國人的藝術。成長時期，不斷更換於各種文化氣息間，住過東北、北平、在東京、羅馬、台灣、大陸都停留學習過，也曾在美、日、新、法等國展出作品，而走過許多歲月，如今的楊英風，作品風格越加內斂，鋒芒漸收，轉化為孕育自東方中國特有的雄厚、圓融。

　　「靜觀」就是來自中國人的大智慧，沈靜定性才能客觀。以這樣的名，行於鬧市裡，心中自然會有份清醒。常常在清晨，楊英風會躞步到植物園，看看花草，聽聽鳥鳴，或者，黃昏時分，自窗前俯瞰台北街頭，一任車馬嘶鳴，夕陽兀自在天際冷看人間。

　　然而不同於一般的鄉土，楊英風的中國又是極為現代的。對於現代文明新產品有一股難以自抑的好奇，於是，楊英風作品的材質充滿現代感：不銹鋼、雷射是他近年創作的主要材料，加上他極強調善用材料特色。楊英風的家，也是極具東西融合風格的。

　　黑色系的沙發、地板、樓梯、不銹鋼材質作品反射出的閃閃光華，輔以柔和的淡黃燈光，再加上採光充足的一片看得見日升日落的大玻璃窗，小小的空間卻顯得寬敞而有大氣度。

　　「生活空間要有目標地運用，小地方也可以變大。」曾學過建築的楊英風，很巧妙地將中國庭園的空間概念揉合在今天現代台北的狹小空間中，「虛實陰陽」之間，作品與家居生活結合的極為完美。

原載《自由時報》1989.1.13，台北：自由時報社

眾生福田
和南自在造

文／劉鐵虎

　　民國六十五年間，雕塑家楊英風先生應聘赴美擔任加州法界大學藝術學院院長之職。行前以黃大炯先生介紹，得往和南寺一遊，遂與住持傳慶法師結識。法師係髫齡出家，歸依廣欽老和尚後，深修禪定，後遊歷山川，遍跡寶島，欲隨緣建寺，宏揚佛道，幾經周折，終至花蓮鹽寮建了和南寺，楊先生心中佩服法師尋境之用心，乃願傾力相助。

　　他們兩位，一悟佛門勝義妙理，兼明堪輿妙用，一則深諳造景藝術及建築美學，於是二人決意協力為佛門聖地闢建莊嚴環境。

　　法師以觀音菩薩與我國有甚深因緣，因之決心在全寺最佳的地位塑一菩薩聖像，依靈山為蓮座，以蒼穹為屋宇，使佛身周遍法界，豁通無際，造福人間；來往過客則心生愛羨，發菩提心，奉獻社會，因此特將菩薩名為〔造福觀音〕。

　　名稱既定，二人遂開始經營塑造理念。法師師承禪宗，楊先生也對禪宗極感興趣，因之決定造景原則不離純樸、簡單、大方三點。傳慶法師又提供佛理依據，依菩薩三十二相，一一揣度，楊先生復廣為參考敦煌佛像造型。如此一年，菩薩便在寺裡暮鼓晨鐘的清

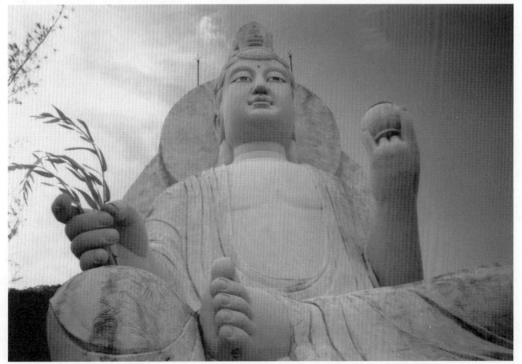

楊英風為花蓮和南寺製作的〔造福觀音〕。

音流轉之中、在人間煙火與天邊雲霞之間、在藝專師生沐風櫛雨的妙契參合之下，將大地之土泥昇華爲佛國的大士。

諦觀菩薩，五丈長身魏魏，寶座寬廣近六十坪，身著米黃漆衫，左手持淨瓶，右手持楊技，左腿盤趺蓮臺，右腿自然垂地。稜角弧線之間，備見慈、慧、莊、吉諸意態，觀者自任一角度仰望，均得受用覺者智光。連菩薩一腿盤坐的五根腳趾，亦見柔和自然法性。晃眼之間，令人宛覺菩薩凝煉自極莊嚴高妙舞姿中的一刹那，完具云出「自在」眞味。

菩薩建於和南寺後近山峰處，腹內薰香，並置珍珠、翡翠等七寶。開光之日，寺中舉行連續十天的護國息災大法會，並於功德圓滿日，施放瑜珈焰口。法會期間，另有佛學講座、甘露藝展與雷射藝術發表，可謂一時盛會。

您若去花蓮遊覽，莫忘了南行十里，如此您便可親臨東望碧海浪花如雪、西眺青山疏竹若夢的和南寺，與菩薩共體大悲自在的無邊法味了。

原載《福報》1989.4.23，台北：福報周報社

鳳凰的故事

——台灣景觀雕塑造型藝術家楊英風及其作品

文／黃永磐

楊英風的童年是在外祖母身邊渡過的，因為父母忙著在異鄉經營的生意。因此留給他童年最深刻的感受就是一種渴望，一種對母愛的渴望。他說：小時候常喜歡坐在月光下靜靜的回想母親的模樣。母親愛穿黑色絲絨旗袍，每次梳妝完畢，從鏡臺前裊裊婷婷地向我走來時，我總覺得母親就像那鏡臺邊雕刻著的鳳凰，典雅高貴，光采照人。這時，我的思念就增添了些許興奮和驕傲。所以我對鳳凰最早的認識和體驗是與母親的形象融

楊英風　回到太初　1986　不銹鋼
一只小小的鳳凰，睜開純真的眼，願盼流連於時光的煙雲之際，便是太初的伊始。

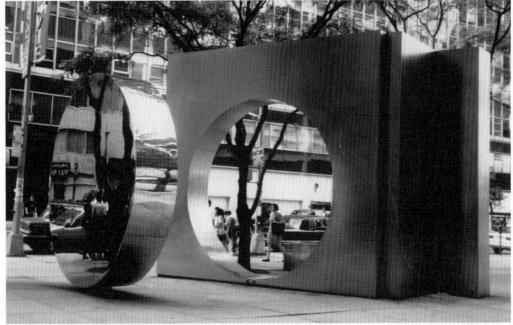

楊英風　東西門　1973　不銹鋼　美國紐約市華爾街
方，象徵著中國人方正的性格和頂天立地的正氣。圓，意味著中國人自由活潑的生活智慧，以及中國人追尋圓融、完美的生活理想。方中有圓，但是圓不置於正中，是中國人喜好自然的不規則排列。此外圓屏由方體脫離出來，則表示身心自由的往來於天地之間。

合為一的。

　　成年後，楊英風在他的藝術生涯中
創作了許多以鳳凰為主題的作品，如
〔生命之火〕（1969年）、〔鳳凰來儀〕
（1970年）、〔回到太初〕（1986年）
等，這不能不說和他童年時的憧憬和情
感有著深切的聯繫。

　　楊英風致力的景觀雕塑造型藝術已
經達到了物我交融的至善境界。他認為
「景觀」乃是廣義的環境，即人類生存
的空間，包括感官、思想等，宇宙間的
個體並非各自獨立存在，而是與環境及
多種因素息息相關的，如果不能透視其
精神實質，只注重外在形式，就只能停
留在「外景」的層次上，必須掌握內在
的形象思維，才可能達到「內觀」的境
界。

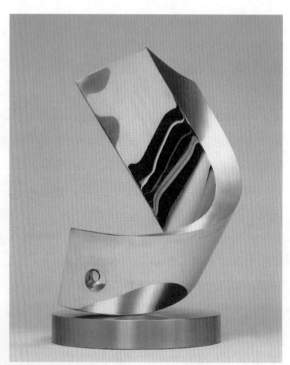

楊英風　月恆　1987　不銹鋼
月光乘著鳳翼飄然而至，道盡靈動之美。

　　多年來，楊英風不斷地從中國傳統文化中尋求靈感和新意，他的作品一直以中國精神
為主導，以自然理念為依據，又融入了西方現代藝術和科技，形成了自己獨特的風格。

　　對於楊英風來說，「鳳凰的故事」將伴隨他一生的藝術事業。

原載《今日生活畫報》第3期，頁34-36，1989.5，杭州：浙江人民美術出版社
另載《龍鳳涅盤──楊英風景觀雕塑資料剪輯》頁40-41，1991.7.26，台北：葉氏勤益文化基金會

有鳳來儀　寶島擇地而棲
楊英風雕塑將在北市銀廣場重生

文／陳長華

當年貝聿銘中國館已矣，
幸有吉祥神鳥留取記憶。

一九七〇年大阪萬國博覽會中國館前的景觀雕塑〔有鳳來儀〕，將在台北市中山北路台北市銀行總行廣楊重生。

〔有鳳來儀〕是藝術家楊英風的作品，以中國吉祥神鳥鳳凰為主題，當年配合國際知名建築家貝聿銘設計的中國館在萬博會場備受矚目。

這件雕塑原本計畫以不銹鋼質料呈現，因為時間倉卒，取代以鋼鐵製作，再上紅黑漆。大阪萬國博覽會閉幕後，已故外交家葉公超等人建議將它連同貝聿銘的中國館建築在陽明山復原，但因經費問題，未得到經濟部支持而作罷。

楊英風回憶說，〔有鳳來儀〕在萬國博覽會後已經拆散，目前留有模型，還可以重見天日；貝聿銘的「中國館」不能重建留存，實在可惜，因為該建築是貝聿銘從事「四十五度角建築」的濫觴，以後他所設計的作品諸如美國華盛頓國家畫廊東廂，以至於最近啓用的巴黎羅浮宮金字塔等名作都由此而展延。

根據中國傳說，天下太平時代，鳳凰才會出現；〔有鳳來儀〕在七〇年代於萬國博覽會成為台

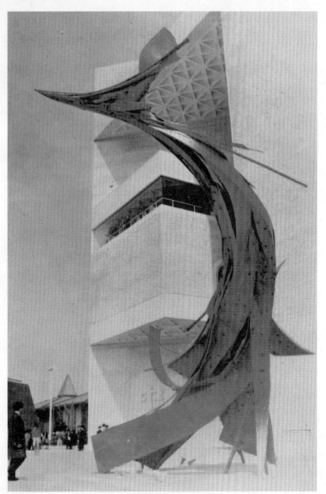

當年放置於大阪萬國博覽會中國館前的〔有鳳來儀〕。

灣富裕康樂的象徵，如今浴火重生，將由楊英風
主持製作成爲十公尺高，相當於三層樓高度的
不銹鋼成品，作爲台北市銀企業形象的表徵。

　　具有豐富藝術鑑賞力的市銀總經理王紹慶，
十多年前在華南銀行服務時，曾經將李石樵的
〔三美圖〕等現代美術作品圖案，印製於銀行宣
傳火柴盒上，今天再立清流，〔有鳳來儀〕將爲
成長中的市銀同時建設硬體及軟體形象。

原載《聯合報》第12版，1989.5.4，台北：聯合報社

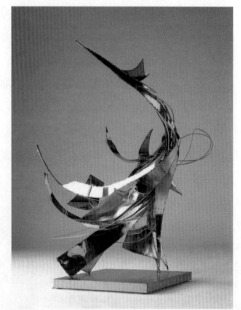

楊英風的〔有鳳來儀〕雕塑模型。

生命與藝術的行者

文/仲連

1988年楊英風攝於桂林。

「雲岡、大同所留下的佛雕那種雍容大方，那種圓融成熟……我所追求的，便是這樣的靈動大化！」

　　去過法源寺的人，大抵都曾爲寺中隨處可見，莊嚴光華的雕塑作品讚嘆不已吧！是的，如您所知，那是楊英風教授的作品。也許有的人也知道，楊教授的女兒正是此間負責寺務的寬謙法師，而更少的人也許也明白，楊教授與此間前住持，去年圓寂的覺心法師是莫逆，是的，楊教授與法源寺的淵源極深。然而，最正確的說法應該是，楊教授和佛教有不可解的深緣！

　　星雲法師來台以後的第一尊佛像是楊教授雕的，楊教授的岳母（虔誠佛教徒）奉獻於各大寺廟的佛像，幾乎全部出自楊教授的手下；楊教授將把法源寺規劃成爲佛教藝術館；目前，楊教授著手策劃的中國古佛雕今年即將出版；而中國大陸佛教協會會長趙樸初更極力邀請楊教授規劃促成佛雕公園……。

　　這些鮮爲人知的努力，無非是想盡力重建佛教藝術的秩序，重申佛教藝術的美學。

學佛，是對生命本質的認同

楊英風，在非佛教圈裡，他以作品享譽全世界的雕塑家知名，以求新求變獨樹中國風格而望重；然而，在佛教界，他卻是默默為佛教藝術立竿樹影的行者！

從來沒有刻意選擇這樣一條路，因為，不管是雕塑的楊英風，還是佛教藝術的楊英風，不過是將胸中所感所悟所動的宇宙大我，中國情韻和自己的生命結合，和自己的作品交融！

那麼，所謂和佛教的深緣，毋寧說是和生命本質的認同了！

楊英風，出生宜蘭的一個佛教家庭，在台灣佛道不分的民間信仰中，他很小就能分清寺與廟的不同，拜拜同信佛的差別。在這樣的和善的氣氛中，他習慣了安靜與思索，因此，父母因為創業遠赴東北，將做為長子的他寄養在外祖母家，小小心靈即使孤寂、無助，他也轉化成對自然環境的關注，對自己情感的沉斂，這樣的兒時經驗是不是一種情感的斫傷呢？楊英風說，宜蘭的風景秀麗，自然樸實，反而是養成我對大我關照的基礎。

「開始和佛教有密切的關係，主要是因為岳母是一個全心奉獻的佛教徒。」楊教授回憶，「岳母知道我會雕像，即督促我雕佛像，當時大陸動亂有許多師父來台，隨著岳母的拜謁、親近，我和許多居士、師父都成為好友。」無數的晤談、交往以及習於深思的性格，楊教授不僅在佛教史上迭有心得，在佛教經典中多所穎悟，更在早年求學時的大陸經驗中，體驗出中國文化與佛教文化相融相合的本質。

佛陀印度做不到的事，在中國卻做到了！

「試想，佛教發源於印度，何以流傳於世界各地，包括印度本身都只流行小乘佛教，唯獨在中國大乘佛教能夠流傳？

中國的山川，有著世界各地所有不到的靈氣，這樣的地理環境所蘊孕的寬大胸懷，包容性格，是大乘佛教盛行的基礎，釋迦牟尼佛在印度不能做的事，在中國卻做到了！中國有空靈的天然體質，中國人有認同自然的韌性，佛法無遠弗屆的大我關懷，便很自然和中國這樣的土地交融了！」楊英風說，他是先做了中國人，才做一個佛教人，但是偏好藝術創作的他終於道道地地的做了一個中國的文化人。

楊教授接著說：「中國佛教文化的極盛期，是宋朝到北魏這個階段，而佛教藝術的精華即在此時，雲岡、大同所留下的佛雕，那種雍容大方，那種圓融成熟，是世界各地佛教

1988年楊英風重遊大同雲岡石窟。

藝術所不能比擬的！」真正的佛法便是這種雍容大度，如果說我的作品受到佛教影響的話，我所追求的便是這樣的靈動大化！

於是，分析楊英風作品中的佛教因子，或者楊英風作品中的中國成份，不如去認識楊英風的生命型態！

宜蘭，愛與美的啟蒙地

宜蘭，台灣東部唯一的平原，「地理專家」已故立法委員齊大鵬曾勘定為風水極佳，地靈人傑的所在，如在帝制時代，甚至可能出現帝王人才。宜蘭也確實產生了許多知名的藝術家，藍蔭鼎就是極負盛名的一位。漁米森林山水齊備，楊英風在疏風淡雨，樸實淳真的宜蘭度過小學時期，因為父母不在身邊，孤寂的心靈，為山水的靈性，原野的氣息所填充，從小就喜歡剪刀造型，他很自然的便傾向於寄情美術。

中學時代，父母在北平已建立家業，楊英風便在北平接受中學教育，優秀的美術資質，使他受到雕塑和繪畫老師的重視。而北平，這個五千年中國文化的凝聚所在，同時已潛移默化的影響著他。

赴日習建築美學

中學畢業為了繼續修習美術，同時又能兼顧未來的生計，他聽從父親的意見，進入東

京美術學校的建築系，這所全世界唯一沒有建築學的美術學校，不僅讓他能繼續雕塑的愛好，同時又學到有別於理工科從力學角度建築，而以美學角度建築的概念；最重要的是，這樣的訓練使他不自我封閉在藝術角度的關照藝術，而在環境和世情上去關照藝術！

儘管東京的矯揉淺薄令他不滿，回到寬大博厚的北平，在東京所學得的環境關照觀念，立刻在繼續修習的北京輔大美術系的西化教育，和北平純中國人文的環境中形成思考的矛盾。如何截取這些中國的靈動風貌，具象而成作品呢？這種思考以及創作方向成為楊英風之為楊英風的基礎。

返回台灣之後，師大未畢業，他進入藍蔭鼎創辦的《豐年》雜誌從事美術編輯，這段期間他進出農村，和農人交談，和自然交往，看在大自然的土地上生息的萬物，從故都、東京而台灣，大地山水氣質與神髓，他開始能追求一種物我交融的境界，雖然從事平面美術卻從不忘情於雕塑，直到劉眞任教育部長時請他為日月潭教師會館鐫作浮雕，完成了這一座〔自強不息，怡然自得〕的浮雕，民國五十年，他重新回到雕塑的本行！

曾在羅馬受洗為天主教徒

為了修習更紮實的藝術基礎，透過于斌樞機主教的推薦，楊英風進入羅馬藝術學校，在羅馬的一年間，為了深入政教合一的歐洲藝術，楊英風曾受洗為天主教徒。而這個機緣除了讓他深刻的認識了西方文化的淵源，同時體認了宗教境界的深淺之別，回到台灣，他的中國風格更明顯，他的佛教認同更深切！

進入事件的核心，並且用心的思辯，楊英風從未宣揚自己是佛教徒，也不張揚自己的天主教經驗，更未曾為自己作品中國風味立論結派，有太多該做的事「該實踐的計劃，以及該思索的未來，等著他一一去完成」！

將叱吒的歷史輕輕交予佛法

一位藝評家這樣說他，「楊英風是一位個動藝術家，他擁有的頭銜達十多個，都是與國內外學術、教育、藝術、建築有關，但是這些頭銜都被他的泥土氣息所藏匿了。」「『吹面不寒楊柳風』，這便是楊英風！」

作品散布世界各地，紐約、關島……到貝魯特，分別在日本、美國大學任教過，出席無數次的國際學術會議……，從來數不清自己的作品從寺院或廟堂到鄉間或僻野到底有多

法源寺前的楊英風雕塑〔三摩塔〕。

少，楊英風毋寧是一個世界級的藝術家了，然而，坐在眼前接受訪問的楊英風，衣著樸素和藹可親，談得激動時仍會不好意思地微笑的老人，早已將叱吒的歷史輕輕的放予佛界八方，讓它們在娑婆世界能佔多少空間，就佔多少空間吧！

談到藝術成就，那是一個難得的大時代的錘鍊；談到未來計劃，只是腆然表示做了再說，這個六十三歲的老人，是已將佛法住於心而融於行了吧！

那麼，該稱他是佛法的世間居士？還是藝術的出家弟子呢？

雖是獨鍾藝術，以雕塑來涵蓋他，是小了他！

雖然浸淫佛法，以宗教來附庸他，又是違了佛法！

他，只是一個生命與藝術的行者！只不過，他悠遊的空間，是從過去到未來的「歷史！」

原載《福報》頁28-29，1989.8.7-12，台北：福報周報社

蕭伯川讀楊英風

謙謙君子　煦如春風

文／仲連

　　台灣手工藝藝術研究中心蕭伯川所長，談起楊英風時，操著濃重的台灣國語說，他是一個天生的藝術家。

　　蕭伯川和楊英風結識於廿餘年前，當時學理工的蕭伯川初到手工藝研究所上任，對於藝術加工技術的工藝推展心有餘而力未殆，乃邀請已負盛名的楊英風協助，楊英風不計酬勞一口答應，因此，兩人相交日深，情同手足，所以在楊英風遠赴羅馬學習雕刻時，蕭伯川還時時探望照顧楊家。

　　正是因為楊英風兼具權威與親和的特性，蕭伯川不僅付予信任和親善，兩人同時共同規劃推展了多項台灣手工業藝術的發展活動。

　　蕭伯川說，「我不懂佛教，但是楊英風這樣一個在飛機上都有仰慕者的國際知名之士，卻沒有任何驕傲盛氣，一貫的溫和謙虛，沒有貧富貴賤之分的待人態度，卻是我所僅見的。同時，楊英風也是一個不以強勢壓人，心地善良的人。」

　　蕭伯川回憶：「在許多藝術觀念爭執或座談的場合，他雖然從中國傳統石雕到雷射藝

楊英風規劃設計的手工藝研究所。

術，從西洋解剖式雕塑到東方氣韻式雕塑都學有專精，但是他從來不強調自己的看法主張，只在必要時發言。

這種不與人爭辯的性格，便是基於善良的本性。記得有一次，楊教授的作品被模仿，過了很久，他都沒有採取法律行動，真正原因即是不希望讓對方無法下台。

當時，為了規劃台灣省手工藝研究所的建築環境，楊英風不僅節省開銷配合預算，一張動輒需耗幾百張草圖的設計圖，還連修了三次，為了求好，還動員紐約著名的 「貝聿銘公司」 協助，這項工作因為楊英風的力求完善，而揚名國際。

法源寺內楊英風所做的地藏王壁雕。

年輕時的楊英風便是這樣一個精力旺盛，不眠不休的工作狂。

楊教授是不是常和友人談佛論法呢？

蕭伯川說，沒有因緣，楊教授是不常談起他與佛教的關係的，我們也只知道他為許多寺院塑像，有許多佛教的蓮友，我們這些朋友，頂多有機會在一起出遊時，和他一同親近寺院、朋友，我最深的印象是一起和他到過花蓮的和南寺。

至於他行事待人的謙和善良，本性中的愛好自然，不刻意強求，應該就是佛教的精神了吧！

原載《福報》頁30，1989.8.7-12，台北：福報周報社

愛與美的雕塑家
── 楊英風

文／鍾連芳

　　楊英風，世界藝壇亮熠熠的名字，東方現代雕塑的代名詞，更是一位縱情西方，回歸中國的藝術家。

　　你想瞭解他如何從宜蘭鄉間一個孤寂的小孩，長成藝術的巨人嗎？您想體察他在東西方美術精神的衝突、銷融到再創造的心路嗎？來，帶你去心靈現場，目擊大師──

　　總覺得要寫一個人是難的，難如塑一個像，寫出了瑣碎未必寫得出神韻，寫得出神韻未必抓住了氣質，而即使貫注氣質了則必然又發現少了的生動無從補足。尤其是寫一個斂持自己，一如雕塑生命的藝術家。

　　心儀楊英風固然是從他的作品開始，但是幾次在雜誌上、電視上看他，總不自覺的心頭溫熱。不知道是什麼樣的感情被觸動了。素樸的裝束，澄定的眼神，彷彿多加矯飾便不是楊英風了。如如不動自有源源力量！

　　看過很多楊英風的雕像之後，以為原始的簡潔線條，凝淬的韻致弧度，將「美」精準的凝聚的氣魄之美、陽剛之美大抵就是楊英風的風格了！但是當我抵達重慶南路二段的靜觀樓楊英風事務所時，看到七層大樓底

楊英風先生。

「月牙泉」的婉約設計，忽然令我心怯，我帶著一個心中的楊英風來拜訪楊英風，怎麼能夠認識真正的楊英風呢？

現代東方雕塑的代名詞！

　　楊英風，現代東方雕塑（特別是中國）的代名詞！

　　楊英風，景觀雕塑環境造形藝術家！

　　楊英風，佛雕藝術發揚的耕耘者！

楊英風與其作品〔耕讀〕，攝於1950年代。

除了這些世俗的冠冕之外，楊英風這個名字還經過些什麼錘鍊呢？

楊英風一直記得父母遠洋創業，身為長子的他被寄養在宜蘭鄉間的童年。

敏銳孤寂的童年

楊英風是宜蘭人，父母親都是宜蘭的望族，生下楊英風後，為了創業遠洋到中國大陸東北，外祖母因以照顧不便的理由，將楊英風留在宜蘭老家照顧，從小即與父母親分別，敏感的楊英風便有著與一般孩童不同的內心世界。即便親友們萬般疼愛，仍覺備感無所歸依。

小小心靈的孤獨感很快就因為親近自然的天性，用泥巴、剪刀、蠟筆填補了。宜蘭的景致也一點一滴孕化成清靈之氣深植在楊英風的心中，不管他走到那裡，任何美的震撼都能化約成清平而內斂的力量。

對於美術的傾向便是在宜蘭鄉間啓蒙的，內向而敏銳的楊英風，因父母不在常存感恩之心，不敢將自己的情感「放肆」在親友之間，於是透過眼睛醞藏心中，最後發洩在筆下，小學時即受到老師的特別關照，十三歲隨父母到北平念中學時還受到兩位日籍老師（教雕塑的寒川典美、教繪畫的淺井武）刻意栽培，中學時代就有自己的專用畫室和雕刻室。而爲了報答師長的關愛，楊英風更努力以赴，逐漸顯露出他在雕塑上的天才。

到東京學建築美學

楊英風和藝術的關係到中學已不可分，爲了能在藝術上更進一步，又能保障日後生計，楊英風聽從父親的安排到日本東京美術學校唸建築科，接受全世界唯一以美學藝術觀點教授的建築課程，開始接觸西方的理論與技術。後來中日戰爭爆發，楊英風再回到北平就讀輔仁大學美術系。

從衝擊、融合再到創造

被建築系訓練擴開的美學觀點使得楊英風的心靈開始活躍，但是，受過西式僵硬理性

這是目前陳列在國家音樂廳的中國古典樂器雕塑，是縱情西方的楊英風回歸中國的具體成就。

的理論美學訓練又使得楊英風對故都風物開始專心的思索，藝術是與環境無法分離的，藝術也不能是純粹的個人主義的，藝術更不能妄圖沒有感性因子而能感動世人。他饑渴的以眼睛吞食那塊覆載中國生靈五千年的土地上，祖先們留下的文化藝術，他同時慣性的隱忍住對這些一景一物的澎湃感情。

回到宜蘭老家完成婚姻大事之後，大陸卻淪陷了，而那些景致文物便成為楊英風四十年來的創作養料。從日本回到北平的那幾年，東西美學觀的衝擊，中國人文藝術的思索，以及中國感性藝術的感動，無時不成為他對自己藝術要求的標尺。

但是婚後，許多現實問題接踵而至。楊英風的雕塑長才竟無可用之處，儘管他心中醞釀的是改造環境的景觀雕塑藝術，他卻必須在台大植物系當繪圖員、《豐年》雜誌的美術編輯，但是，這卻正是他用生活、生命去與環境磨歷的經驗。伏案繪圖、撰稿、採訪固然是小技，但是可以養家活口，下鄉和當時的農村做最親近的溝通固然是吸收「環境與生活」的氣息，但是，日日忙碌無暇重拾雕刀。為了生活，楊英風還是將從農民身上汗水激發出的創作激動隱忍下來。

融合東西美學，平衡自然與個人

直到師範大學校長劉真出任教育廳長，委託昔日學生楊英風為日月潭教師會館創作〔自強不息、怡然自樂〕浮雕之後，楊英風才又回到雕塑的本行來。

此後在極艱困的環境下，楊英風一方面買了房子，家庭頓入拮据，一方面又獲得一個留學羅馬的機會，在家庭最需要他的時候到羅馬學習西方的藝術精華。這個經歷使他一方面體會到世界的博大，一方面再度從西方美學的發展中重新肯定了「生活美學」的永恆價值，西方的生活美學以「個人」為中心，東方的生活美學則是以「自然」為中心。

「化緣蓋廟」的「藝術和尚」

回到台灣之後，他便投身於自然景觀的雕塑工作，加入花蓮榮民大理石廠；輸出〔挹蒼閣〕到黎巴嫩貝魯特公園；〔玉宇壁〕到新加坡文華酒店；〔夢之塔〕到關島；〔QE門〕到紐約；到中東阿拉伯工作時，甚至因爲水土不服染上了病菌，皮膚發炎至今未癒。他最希望爲台灣做自然景觀規劃，卻從東到北畫了無數的草圖沒有能夠付諸實踐者，看看他的規劃圖：「花蓮太魯閣大理石城規劃」、「關渡威尼斯水鄉」、「內湖觀光旅館」……楊英風的一位學生戲稱：楊英風正是一個「化緣蓋廟」的藝術和尚。

拿到楊英風的名片，上面是這樣解釋景觀雕塑的，「造形藝術」加「生活智慧」加「自然生態」。於是，我想，要寫楊英風必然要寫楊英風的生平，而要寫楊英風的藝術便不能遺漏他的學習經歷，生活智慧沒有歷史的錘鍊雲中光華，自然的生態也必然要以時間來累積，景觀雕塑的生活美學何嘗不是一種人生哲學呢？

比起梵谷、米勒、或者羅丹，楊英風的童年乃至藝術的學習歷程似乎幸運太多了，但是說到孤獨，他們的藝術信仰卻同樣遭到「時代」無情的考驗，原來，楊英風「澄定」的眼神，是穿過時空的現實去凝注歷史的。

創立「覺風基金會」，發揚佛雕藝術

近來楊英風傾力於雕塑學校的設立，以及佛雕藝術的發揚，在新竹法源寺成立了「覺風基金會」，並時常演說佛雕藝術美學的源流與欣賞，這個獨樹佛教美學觀點旗幟的做法又引來了一些習慣於西方美學理論者的非議。而楊英風不僅已經將法源寺妝點上佛教藝術的「莊嚴美」還出了一本《中國古佛雕》，誰說「中國不應該有一套自己的美學理論呢？」楊英風說來不溫不火的話，卻是令人汗顏不已。

楊英風還在創作，不過這次他要雕塑的是「楊英風」。

還有誰能比自己把自己寫得更好呢？尤其是在一條人生道上。

楊英風用藝術來自我修行。

原載《世界論壇報》第10版，1989.9.21，台北：世界論壇報社

鳳凰展翅　天下爲公
楊英風雕塑月底進駐世貿國際會議中心

文／李玉玲

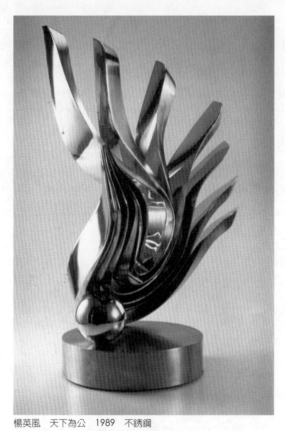

楊英風　天下為公　1989　不銹鋼

台北世貿中心國際會議中心有鳳來儀！

雕塑家楊英風接受世貿中心委託製作的〔天下爲公〕雕塑，目前已接近完成階段，並將於本月底安裝在國際會議中心大廳，以配合該中心十二月的開幕，正式與國人及國際友人見面。

楊英風耗費半年時間製作的〔天下爲公〕，以不銹鋼爲素材，高四公尺左右，造型則是楊英風近幾年頗爲鍾情的「鳳凰」系列。

楊英風表示，〔天下爲公〕這四個字通常給人嚴肅生硬的感覺，所以，他以七片不銹鋼組合而成的展翅鳳凰，象徵七大洲的人和諧地齊聚台北，有著「天下一家」的意義。

原載《聯合晚報》第6版，1989.11.14，台北：聯合報社

中國古佛雕　想家

兩岸合作　陳哲敬珍藏彙輯出書
海外流浪　國寶何日能返鄉定居

文／李玉玲

　　在海峽兩岸學者專家共同參與下，旅美收藏家陳哲敬珍藏的一批中國古佛雕，近日終於得以彙輯成《中國古佛雕》一書，由國內覺風佛教藝術文化基金會贊助出版，陳哲敬並預定下週返台，為這批流落海外的中國國寶再度請命：希望政府有關單位能夠購藏這批藝術品。

　　《中國古佛雕》一書，是在雕塑家楊英風大力奔走下，才得以大功告成。近一年來，楊英風曾四度前往大陸，搜集出版的相關資料、圖片及邀稿。

　　這本書彙輯了海峽兩岸學者專家撰寫的八篇專文，執筆者包括：台灣──楊英風、李再鈐、何懷碩、劉平衡；海外──熊秉明（巴黎第3大學中文系教授）；大陸──王朝聞（大陸中華全國美學會長）、史岩（浙江美院教授）、傅天仇（中央美院雕塑系教授）、湯池（中央美院美術史教授）、宿白（北京大學考古系教授）。另有多位專家的序文也登錄書中。

　　楊英風已將這本印刷完成的《中國古佛雕》寄往大陸，據瞭解，大陸對這本印刷精美且具歷史意義的出版頗為讚賞，文化部甚至有意頒獎表揚。

　　而日本以出版學術著作聞名的平凡社，也有意以英、日文將該書作全世界發行，目前，楊英風已赴日洽談此事。

　　陳哲敬收藏的近百件中國古佛雕，曾於一九八四年在歷史博物館展出。陳哲敬有感於這批因戰亂而流落海外數十年的國寶必須再「回家」，因此，有意以低價轉讓給國內有關單位收藏，當時原已有眉目，後因行政院長孫運璿中風而擱置至今。陳哲敬下週返台後，將與國內藝術界人士以座談會方式，再度為這批國寶回家請命。

原載《聯合晚報》第6版，1989.11.19，台北：聯合晚報社

藝術界聲援卡蜜兒
促其原貌面對觀眾

【台北訊】楊英風、李錫奇等藝術界人士昨天異口同聲爲「羅丹與卡蜜兒」請命，希望電影處能不修剪亦不噴霧，讓這部藝術電影以完整面貌在國內上映。

「羅丹與卡蜜兒」係因片中有兩場模特兒全裸畫面，觸犯電影檢查規範規定，電影處依規定要以噴霧處理才肯讓該片做商業映演。

發行該片的年代公司昨天廣邀藝術界人士開座談會，聲援該片。

與會藝術界人士都肯定該片的裸露戲份，並無色情意味，反而有教導國內民眾正確面對人體，瞭解藝術家與模特兒之間關係的正面意義。

他們認爲該片本無色情意味，噴霧處理反易惹人想入非非。

電影處定今天複檢該片。

原載《聯合報》1989.11.23，台北：聯合報社

金馬獎座身價年年高
爲壯聲勢旗陣處處飄

【台北訊】電影界最高榮譽金馬獎，獎座「身價」連續兩年上漲。

金馬獎獎座係名雕塑家楊英風的創意設計，多年來一度委交民間公司或銀樓打造，金馬外型時大時小變化頗多，前年才又交還楊英風工作室，統一固定外型並且包辦打造。

金馬獎獎座係銅身鍍金的產品，前年報價每座四千元，去年工料上漲，身價曾調升了五百元，但仍不敷成本，今年再漲五百元，每只獎座的身價已達五千元。

電影人都視金馬獎爲最高榮譽的無價寶，並不計較眞實身價如何，迄今也尙未聞有影人典賣金馬獎座之事。

【台北訊】今年金馬獎盛會將首度出現十六國國旗飛舞的盛況，連香港亦都將掛出大英國協的香港區旗。

今年金馬獎增設國際電影競賽單元，名稱亦改爲「台北金馬國際影展」，新聞局已要求金馬獎秘書處務必找齊參展各國國旗，在下榻旅館、觀摩映演場所和頒獎典禮會場都要掛出各國國旗，營造旗海氣勢。

新聞局係鑑於我國影片參加國際知名影展，多次發生國旗風波，先是去年坎城影展有「降旗」事件，今年威尼斯影展又有空旗杆不升旗的困擾，所以對「旗」事特別愼重，希望不要滋生困擾。

今年金馬獎共有來自日本、美國、法國、加拿大、義大利、德國和英國七國的十一部影片參加競賽；另外還有韓國、泰國、新加坡、馬來西亞、印尼、紐西蘭、科威特和香港等八個亞太國家與地區的影人應邀出席觀禮，加上地主國我國，大會一共得準備十六面國旗或區旗。

原載《聯合報》第31版，1989.11.30，台北：聯合報社

浪跡的古佛　要回家

文／林煥然

　　一批流落海外的中國古佛雕，即使各國競價蒐購，中共也亟思表態，仍然面臨著無處安身的命運，因為，他想回這裡的家，但是，卻出了問題。

　　由覺風佛教藝術文化基金會贊助印製的《中國古佛雕》已於日前出書，並於十一月廿一日在漢雅軒藝廊舉行座談會，邀請楚戈、楊英風、何政廣、陳哲敬、何浩天、李再鈐、寬謙法師、鄭羽書、劉平衡、李光裕等藝界人士參加。

　　該次座談會現場除展覽多幅古佛雕大照片外，旅美收藏家陳哲敬先生並提供三尊原作供陳列觀摩。

　　會中除對《中國古佛雕》一書出版，真正灌溉中國雕刻藝術的養分外，並針對這批古佛雕的歸宿問題，由與會人士互相交換意見，尋求解決之道。

《中國古佛雕》封面。

國寶的歸宿問題

　　前幾年前，蔡辰男曾向陳哲敬表示欲購買這些古佛雕，但卻遭陳哲敬先生回拒。

　　陳哲敬先生認為，若將這批古佛雕零賣給私人，難免遭到流散的命運，且可能被變賣，又散落於國外。因此，陳哲敬先生希望集中此批古佛雕於國內，供佛教團體或博物館來收藏。

　　七年前展出期間，藝術界也有迎回國寶的想法，也曾呼籲政府出面買下該批佛像，因此，歷史博物館以專案報請行政院核准，據瞭解，當時孫運璿院長已經同意，但未及簽批，便已中風而此案不了了之。但據史博館長何浩天表示，當時政府相關人士很支持這項國寶回家的構想，案子甚且已送到主計處審核並獲得預算，但在移交文建會時，卻石沈大海，音訊全無。

　　該次座談會，藝界人士針對此一問題，也提出許多方案解決，何浩天籲儘速為這批古佛雕成立博物館或由文建會出資搜購，不然就由佛教界、企業界贊助博物館的設立。

　　楚戈也表示，他將建議故宮再度將這批國寶借回國內展出，讓政府及國人瞭解其重要性。

　　而對國內政府始終不重視「文化遺產」的態度，陳哲敬先生除表失望，更覺乏力。但他卻也抱持希望在佛教團體及民間企業界上。

　　楚戈認爲，不妨聯合寫信給民間企業界，請他們捐錢來成立陳列館，蒐購珍藏。至於政府方面，慢慢說服，或許仍有希望。

　　但對於政府的處理心態，李再鈐先生表示強烈的抗議，他表示，絕對反對政府來做此事，因爲政府的心態，確實令人懷疑。因此，何浩天建議，聯合文化界及藝術界人士聯名上書給李總統，懇請他爲文化資產的保留設想，保存這批古物。

　　覺風佛教藝術文化基金會負責人寬謙法師則表示，既然由國家來蒐購不可行，只好靠正式的財團法人的力量來推動，現今法源寺可提供土地，但建館經費尙無著落，所以必須設法籌足款項。

　　但楚戈卻認爲，先有作品再建博物館，比先有博物館再找作品有意義得多，而且博物館必須是現代民國的宗教性博物館，才更能突顯他的意義存在。

古佛雕回國重新再來

　　默默爲歷史文化的傳承工作付出二十年歲月的陳哲敬先生，直至七年前，才因歷史博物館欲展出中國古佛雕的因緣讓國人知曉，還有中國人願意爲文化傳承付出心力。

　　當時，因爲歷史博物館在展出古佛雕的籌備工作上遇到困難，各國博物館均視中國古佛雕爲無上至寶，謝絕何浩天館長的借展，但何館長爲使古佛雕能順利呈現給國人欣賞，是以力請陳哲敬先生能提供其收藏品展出。

　　何浩天原本僅以爲陳哲敬先生只有幾件作品，誰知一進倉庫，才知陳先生收藏了近百件的古物，當時何館長著實震撼了許久。

　　也因此因緣的交結，中國人才能再見到喪去多年的瑰寶，並瞭解什麼樣的表現，才是眞正的中華文化精神。

　　歷史博物館的展出，掀起藝術界從未有過的震盪，中國藝術竟會有超過希臘雕刻的作品，是以在座談會中何浩天激動地表示，這批石雕像是他在歷史博物館任內最深刻、最激動的記憶。他甚且表示，曾經眼見中國古物相繼流落於異邦，尤其是費城大學博物館內所珍藏的唐太宗「昭陵二駿」，何館長一心想借展，幾經交涉卻未能如願，所以當他知道有中國人收藏中國古佛雕時，激動之情難以名狀。

　　陳哲敬則表示，自己一生有兩大心願：一是爲這批古佛雕出一本書，如今已經滿願。另一就是這批古佛雕的歸屬問題。他強調，這比嫁女兒還重要，絕不能找錯對象，所以，今年他還要重新再來。

中國古佛雕的價值性

　　一九○○年代，中國自發現敦煌石窟後，廿年內好多佛像皆被外人盜走，造成文化資產的流失。

　　中國文化歷此浩劫，不僅造成中國文化的斷層，對於後代的文化養成也可能深受影響。因此，學者專家特別注重這批古佛雕的歸宿問題及其價值性。

　　名雕塑家楊英風鄭重表示，佛教傳入中國時，是中國藝術最輝煌的時期，所以這批古佛雕所表現出來的精神，完全蘊含中國與佛教的實質表徵，作品成就也最爲精緻。

　　藝術學院美術系李光裕老師也表示，許多人認爲，希臘雕刻藝術是世界最負盛名的作品，但大多數人都忽略，希臘雕刻在傳入西亞及至印度，所發揮出來的精神，卻不及印度的雕刻。然印度佛雕隨著印度佛教傳至中國內地，適值中國藝術大放異采之輝煌時期，經

陳哲敬與楊英風兩位均努力奔走希望這批古佛雕回到國內。

中國藝術加以修飾發揚，中國雕刻藝術，早就凌駕其上，是以嚴格說來，今日雕刻藝術的精神表現，要算是這批古佛雕表現得最淋漓盡緻。

楊英風也曾經對古佛雕所表現的精神價值做過詮釋，他認為，古佛雕之所以能完全表現出中國佛教精神，是因為中國人民早已將佛教精神融入生活之中，佛教精神既然普遍生活化，在潛移默化中，所雕刻出來的作品，自然凝聚中國藝術精神與佛教精神於一體，這也是古佛雕所表現出來的古樸風韻。

「中國佛像是有情境心的」楚戈表示，現今走進寺宇，很難引起情境心，因為見不到真正肅穆莊嚴的佛像，很難引起情境的共鳴。

楚戈甚且強調，這批古佛雕不僅是古人所遺留給我們的文化寶藏，也是我們繼續留給後代子孫的遺珍。

古佛雕是上好教育題材

僅管多方面的提議設置博物館，但也必須經過政府的裁示，因此，陳哲敬先生表示，最好是由政府來蒐購較為恰當，因為透過政府的保護，也才能有更完善的保存，提供給學習藝術的人做參考。

陳哲敬強調，他絕不會輕易將這批古物，送回中國大陸，因為在台灣這些古物才能順利保存下來，在大陸，或許會成為中共利益互換的籌碼。而且台灣學習藝術的環境背景，亦較大陸來得完善，因此，提供立體的參考體裁，是他願意付出的。

對於古佛雕對台灣藝術的貢獻，李光裕也表示，必須盡力將這批古佛雕留在國內。他說，目前藝術學院的課程，絕大多數以西洋作品教導學生，而且從事佛雕藝術的工作人員，也從未看過好的作品，若能將此批古

菩薩頭　唐　大理石　高7cm　陳哲敬收藏

佛雕留下，不僅可提供佛雕藝術昇華眞作品，更可讓中國學生有屬於中國的作品作爲參考，更加奠立台灣的文化教育。

　　該次座談會最後決定，對於古佛雕的歸宿問題，將由多重管道進行，先提交政府裁決，若政府再漠視不理，再做退一步的打算。

　　本報下期將就「中國古佛雕」的出路問題及政府對文化資源的態度做一詳盡的分析報導，並將各學者對此文化資源的看法，提供給讀者做爲參考，且籲請佛教徒積極參與「迎請老祖宗回國」的行列。

原載《福報》第113期，頁10-11，1989.12.4-9，台北：福報周報社

【相關報導】

1. 賴素鈴著〈讓流落異邦佛頭佛手回歸母體　藝文人士籲各界　為國寶找尋歸宿〉《民生報》1989.11.22，台北：民生報社
2. 李玉玲著〈讓中國古佛雕回家吧！　藝界人士代為請命　擬上書李總統　勿將國寶讓予中共〉《聯合晚報》第6版，1989.11.22，台北：聯合晚報社

文化建設
獨漏藝術家的最愛
── 臨門缺一脚

文／莊豐嘉

　　幾乎所有的文化界人士，無論官方或民間，知道古佛雕之價值者，無不認爲這批國寶應予永久保存於國內，不讓其再度流失；然而眼前可見的是，呼籲了近七年之久的時間，古佛雕依是不受政府青睞。

七年前因緣具足

　　七年前時任歷史博物館館長的何浩天，由美國請回來中國流失海外的古佛雕，在台北、台中及高雄三地展覽，當時吸引了共一百一十萬的人潮，也因而何館長結識了旅美藝術收藏家陳哲敬先生，知悉他收藏了六十多件中國古佛雕；由於這不像其他作品係被美國博物館所收藏，純爲私人擁有，因此，何館長當時想，爲何不把這批氣勢磅礴、維妙維肖的古佛雕永久留在國內呢？

　　陳哲敬先生雖旅美多年，但其畢生對國家及中國文化的熱愛，並不曾稍減，所以當他聽到這項建議時，立表贊同。於是一群藝術家們便熱切地推動這項工作，希望政府能撥專款來收購這批古物。

　　何浩天表示，當初他們的構想，最好是由政府與民間合作，成立一專業性的中國古佛雕博物館，既可以有完善的維護，而且還能展覽給大眾觀賞、教育民眾。

　　其時前副總統謝東閔、前行政院長孫運璿和前教育部長朱匯森等政府官員也都表示全力支持，又有楊英風等人之奔走，一時之間似乎頗爲樂觀。

　　但是據何浩天回憶說，他當時呈報給教育部，教育部再呈給行政院，結果行政院交由文建會處理，卻從此毫無下文；民國七十四年何浩天從館長一職退休，古佛雕收購一事遲遲沒有定案，使他一直引爲憾事。

　　七年後，陳哲敬、楊英風、何浩天諸位先生仍然爲古佛雕而奔走，且促成了覺風文化藝術基金會的設立；只是他們仍不忘情於古佛雕應由政府出面收藏的構想，即使無法成立專業性之博物館，也可以收藏在歷史博物館中俟人瀏覽。

　　欲知答案似乎只有找文建會了。

文建會博物館踢皮球

　　文建會第一處的黃科長表示，有多少錢，做多少事，是一定的道理，受於經費預算的

限制，要花費那麼大筆款項似乎不太可能；而且文建會只是行政院的一個幕僚單位，根據「文化資產保存法」第七條規定，只有在牽涉兩個單位以上的事物，才由文建會出面解決，而古佛雕是很單純的古物類，其主管單位自然應是博物館，文建會不好越權出面處理。

這下子又把責任踢回博物館了。

但據了解，當初文建會開會審議時，有些專家認為該批古佛雕裡面並非全是精品，只決議收購其中數件，而陳哲敬則是表明了只願整賣、不願零售的態度，因此問題似乎就在這裡觸礁。

雖然文建會表示，凡政策性或緊急性的事務，文建會都會主動出面解決，但在這件事情上，卻看不到文建會任何動作。

被何浩天譽為具有「佛教史、文化史、藝術史」三大歷史教育功能的古佛雕，七年前估價在五千萬元左右，如今不僅物價飛漲，藝術品更是水漲船高，其整體價值實難以估計。

以歷史博物館近日收購之文藝品近一億元，即號稱破紀錄而言，要其收藏這批古佛雕，確如文建會所說，是不太可能的事。

藝術家普遍失望

然而這批古物，在世界任何地方也都找不到類似這樣規模且具價值的國寶了，如果這還不需要由政府視為大事，出面處理，也就難怪許多藝術家在各種場合都不諱言，對政府是極度失望了。

原載《福報》第114期，頁8，1989.12.11-16，台北

法源講寺

文／郁濃文

　　建築風貌獨特的法源講寺，是斌宗上人的開山道場，除發揚天台精神外，並全力推展佛教藝術文化的提昇工作。

　　法源寺位於新竹市古奇峰，爲北台灣佛教名刹之一，其建築之設計風貌，完全融合於宗教與藝術之理念並接續傳統之精神，不僅頗具殿堂之豐厚，亦有庭園山林之靈秀。

覺園石徑直臨淨土

　　步入山林，婆娑的樹影映著莊靜的殿堂讓人一身塵埃，無意間隨著毓秀的景緻而至清淨。

　　「覺園」乃爲法源寺寺眾爲紀念覺心法師而闢建，順著石徑而上，層層因緣，階階禪意，不僅傳承了中國古典的園林之美，復以雕塑家楊英風居士的現代作品錯落其間，使人觸目清涼如臨淨境。

　　石徑之旁即爲〔三摩塔〕所在，〔三摩塔〕又稱〔禪定之塔〕，象徵三昧境地，造形優美流暢。

　　石階盡頭的不銹鋼雕塑作品；也是楊英風居士的現代作品，法源寺的雕塑作品是全台灣各地佛寺不能與之比擬的，這是因爲覺心法師生前與楊英風居士交誼甚篤的關係，才使得法源寺擁有這許多意境高雅的作品。

　　〔天地星緣〕既以現代不銹鋼爲素材，全然表現出造型的空間之美，也傳達了性空緣起的一份傳統思維。

　　欣賞〔天地星緣〕後，旁邊即是

覺園，上方作品為〔三摩塔〕。

〔天地星緣〕傳達了「性空緣起」的一份傳統思維。

蓮花池，尾尾鰕鯉流梭，映著蓮花清俗的花容，沒有十分出塵意，也有九分清涼心。

華嚴莊靜華藏寶塔

過了「覺園」，繼續往裡頭走去，便是「華藏寶塔」，斌宗大師示寂後，覺心法師因感念師恩，遂建立斌宗上人舍利塔。

覺心法師本身具藝術涵養，故「華藏寶塔」建築頗具佛教文化之特色，甚為韻勝格調。

現今「華藏寶塔」再歷經三十幾年的風雨刻痕，已有多處地方亟待整建。目前塔門已全由最精緻的不銹鋼建造成。塔內一樓除斌宗上人舍利外，尚有諸多往生信徒靈骨安奉於內，內壁亦由楊英風親手雕砌地藏菩薩法相。

「華藏寶塔」二樓、三樓佛殿正計畫整修，殿內佛像均係楊英風居士的佛雕作品，其精神內蘊與一般佛寺佛像迥異。

宏樸豐厚的殿堂之美

法源寺現今的風貌，已與斌宗上人時期迥異，前殿已在覺心法師任住持時重新起建，大殿莊嚴肅穆，無多餘擺設，且採光良好，登臨殿堂，宛如置身佛國淨土。

大殿右方為教室所在，梵唄教誦均在此舉行。覺風佛教術文化基金會亦設立於此，並以佛教藝術文化之推廣、佛教文化藝術品之收藏與交流、佛教藝術文化書籍之印刷與發行、培育從事佛教藝術之人才為其宗旨。

華藏寶塔三樓仍保存楊英風居士三十年前佛像雕塑作品。

　　是以法源寺之殿堂，不似一般傳統佛寺擺設冗雜，僅以精神性的表徵爲其重點，清新脫俗。加之以佛教藝術作品做爲烘托，使得整個殿堂透著一股靈秀之氣。

　　在台灣擁有宗教與藝術氣息於一體者，大概也只有法源講寺了。

天機清曠長生海

　　後殿法堂是仁慧法師擔任住持來，與法源寺諸位常住共同發起籌建的，其規模又較前殿來得寬廣。

　　二樓目前是祖師堂所在，廳前除擺設幾件小巧的藝術品外，尚有許多玲瓏盆栽錯立其

間，情境甚為幽雅，堂前除高掛斌宗上人法相外，並在兩旁懸掛上人真跡，寫有：「天機清曠長生海，心地光明不夜燈」的誨人真言。

三樓至今仍未竣工，但已有楊英風居士親手雕刻的巨型佛像及壁雕，惟待巨型字畫完成後，即刻安飾，將來禪座便要在此舉行，得讓更多的信徒在此潛學修行。

開山祖師斌宗上人

法源講寺是台灣佛寺以講寺命名的少數道場之一，其開山祖師斌宗上人，更是少數傳承天臺佛學的當代高僧。

斌宗上人俗姓施，名能展，係鹿港人氏，生於民國前一年，父親為當地名醫。

上人年少時，即能背誦詩文，十四歲時，偶遇估書商人鬻賣經典佛書，由於上人好奇購買，遂從經藏中深悟世間無常，從此發願出家學佛，但卻遭親人反對。

爾後，上人出家心志更加堅決，除日常生活均持戒外，讀經禪坐亦宛如出家人之行止，年後於獅頭山披鬀，朝禮聞雲禪為師。

三年後，上人結茅廬獨居於汴峰，授徒維生，並且拒絕接受任何供養，在單瓢屢空的情況下，上人仍然自研法華、楞嚴諸大乘經典。

斌宗上人是台灣天臺佛學的一代宗師。

由於當時台灣佛教多拘泥於應酬佛事的層次，上人慨然以振蔽起衰為己任，決心內渡大陸求法，於是民國廿二年先至福建遊學，參訪虛雲老和尚，翌年，於天童寺受具足戒於圓瑛老法師。隨後步行朝禮九華山，順道參訪奉化雪竇寺，並至觀宗寺從學寶靜法師，寶靜法師驚其悟力，本欲聘為副講，然上人辭而不就，遂往謁天臺靜權法師，甚得靜權法師器重，上人三年內焚膏繼晷，熟讀大藏精藝，於是就天臺任副講法師。

斌宗上人於全面抗戰時返台，未久，即南下龍湖庵謄弘法，首開台灣僧人研究經典之

風氣，上人於此二十餘年間，講經宏化皆尊天臺家法。說理精闢，深入簡出，法緣至爲殊勝，每每座無虛席。

民國三十一年多，上人掛錫法派王寺，爲諸弟子開示法要。途經新竹古奇峰，觀其依山面海，寬曠幽雅，遂有結茅終老之志，後得地主陳新丁，感母示夢，奉獻其地，上人遂建法源寺。

斌宗上人因南北講經，弘法過度，於民國四十七年二月觀音成道日果滿示寂。上人一生大慈大悲弘法做生，戒行極其莊嚴，實乃「解」「行」並重之高僧。

法源寺是台灣天臺的本山道場，現任住持仁慧法師除於弘法利生事業上繼承師志，發揚斌宗大師的精神外，並全力推張整個佛教藝術文化的提升工作，預備將來在未使用的土地上，另闢一處美術陳列館，讓宗教與藝術內涵融合爲一，俾使十方信眾一進中國佛教藝術之美。

原載《福報》第114期，頁18-19，1989.12.11-16，台北：福報周報社

別人在愛　我們在害
迎回古佛　葬在沙漠

文／林煥然

「中國佛雕像棄嬰似的任由善心的佛教徒抱回，扶養長大。」

政府沒有文化政策，只能坐著看外國人剝取，真不知他們關心什麼？

　　佛教在中國歷史上，曾遭到幾次的迫害，即使在鼎盛時期也未能倖免。每次遭逢法難之時，巨大不朽的建築、造像，總是連帶地受大的毀損。

　　中土的石窟像損害，幾乎可溯及中土自有石窟形成的初期之時。隨後的幾世紀中，人為的破壞和自然的侵蝕也帶來了重大的損害。

　　二十世紀初葉，中國積弱、分裂且缺乏有效的法律保護，使得當時的竊賊及不肖商人有機可乘，洗劫了石窟內的藝術精品，以迎合西方收藏者所需，造成中土石窟另一波人為的破壞。

　　目前在西方官方和私人收藏品中所發現的中國佛教雕像，大多數就是來自此一時期的洗劫，當然中國代期的革命、戰爭，也是持續帶來毀損的主要原因。

中國人如何看待雕刻藝術

　　在西洋美術史中，把建築、雕刻與繪畫同列美術的三個重要形式，而誠如歷史博物館研究組主任劉平衡先生所說，我國的雕刻藝術並沒有得到同樣的待遇。以往一直把它列為工藝美術之類，直到近代，由於西方學者的發現，我們才認識了它的重要性，龍門、雲岡、敦煌等才漸漸被世人所重視，並且提升了我國雕刻藝術的地位。

　　由於各國競相蒐藏我國的石刻作品，使我們很容易就可以在各國幾個大博物館看到這些偉大的作品，譬如，巴黎吉美、東方博物館，倫敦大英、維多利亞博物館，美國更是集此石刻作品之大本營，就連日本上野美術館，京都國立美術館也有我國的作品，此外在比利時、義大利、加拿大、德國，莫不有我國精美的雕刻品展示。

　　反觀國內對石刻藝術卻沒有普遍地受到重視。即便是大學美術系的學生也只知道羅浮宮的維納斯女神，卻很少人知道河北、保定、龍岩山、唐代的觀音石雕。

　　劉平衡表示，從來沒有人把我們的作品與希臘雕刻、羅馬時代以及文藝復興時期的作品比較。他強調，我們毫不懷疑我國的雕刻藝術實有過之而無不及。

中國雕刻與西方雕刻的比較

西方學者認為希臘人是在更古老文明的波斯、埃及、巴比倫和阿西利亞人匍匐於神祇腳下卑微的存在中，站了起來，昂然挺立於世上，展現了人性的尊嚴與自由。是以這項可貴的觀念，比之留給後世精緻絕倫的文化遺物，彌足珍貴。他們的雕塑藝匠是以完美的人類形象，去描狀諸神，塑造巨像以尊奉諸神。

然楊英風教授則認為，西方以「物」、「我」兩者主客觀的對峙，標榜人本主義，以「我」為萬有核心，發展出霸氣的強權主義及強勢的物質文明，所以在藝術上也不免以強勢的思想、理性的透析為主流，令人備感仄礙。

楊教授指出，中國的文化體系，卻潛移默化的由生活上薰習，教以思惟上的觀照及境界上的躍昇。這也是楊教授經常鼓勵年輕的藝術工作者，不要自泥在唯西方是瞻的限制中，而應更努力地反思，如何將中國文化博大精恆的精神之美，轉換為創作的素質。

留法學人熊秉明教授也曾敘述過在雕刻家紀蒙工作室裡的一段遭遇，他談到，他第一次用藝術的眼光接觸中國佛像，第一次在那些鉅製中辨認出精湛的技藝和高度的精神性。紀蒙所選藏的雕像無不是上乘的，無不莊嚴、凝定、又生意盎然。熊教授指出，在那些神像的行列中，中國佛像彌散著另一種意趣的安詳與智慧，他深信那些古工匠也是民間的哲人，而對自己過去的雕刻盲而羞愧。

中國人回頭猛省吧！

儘管仍有少數雕塑家認為，那些古佛雕只屬佛像造藝，不反映生活，不能移用於現在雕塑中。但也仍然有許多外國雕塑家認為中國雕塑呈現另一種渾樸的美感。

德國名雕塑家LEDRER過去以輕柔敏秀之風格著稱，在其觀察中國雕塑作品後，其作品就自然渾樸厚重。

另一位英國學者也曾提到，中國人吸收外來的文化，融注於傳統文化之中，他們有特殊的容受力，像極食蟲花之吸取飛蠅，所吸收消化的是其精髓，而把軀殼糟粕留下。可見中國藝術一向是集大成的。

我們對民族雕刻藝術長久以來，總是十分漠視，固然因為客觀上缺欠雕刻原作，但是西化教育既久，國內雕刻難以有拓展民族新風格的可能。如果我們在觀念上再不重視，在實踐上沒有熱烈的追求，實在應該回頭猛省。

陳哲敬抱亡羊歸

八〇年代以來，全世界對於中國佛教雕像的興趣普遍增長，而且從新近的研究和出版物中也有了新的認識，知道北魏到唐代期間的中國佛教雕像代表了中國藝術史上的光輝一頁。

然中國佛雕，一向受到士大夫、文人的輕視，而被摒棄於「正統」藝術的路旁。就如名雕塑家李再鈐教授也常提到，中國佛雕像棄嬰似的任由善心的佛教徒抱回扶養長大。

李再鈐教授指出，更令人痛心的是在人類最文明的本世紀，竟然不斷地慘遭人為的破壞與戕害，我們完全無知無識地不善加維護和愛惜。當我們真的領悟到佛教藝術是那麼珍貴的民族文化遺產時，那許多佛教聖地早已瘡痍滿目了。

陳哲敬先生與其收藏的古佛雕。

因此，陳哲敬盡其一生之努力，得收回一批石窟佛像被竊的局部，供我國藝術家學習，實是中國人之幸有如亡羊復歸，如天龍山石窟，富於盛唐精雕者，佛頭全部被盜，陳哲敬也有收回少許，此從無到復有，他的功勞實在太大了。

古佛回不了家？

陳哲敬既然願意把整批古佛雕留在台灣，為何七年的時間，還不見有任何的動靜？價格太昂貴？文化藝術價值不夠？陳先生認為，不能怪政府，或許認識不夠。藝術學院李光裕老師則認為，政府沒有文化政策，只能坐著看外國人儘量剝取，真不知政府關心什麼？眼光不知放在那裡？

李光裕指出，外國國會之所以不敢刪減文化資產的經費，是因為他們瞭解先民的文化，若無立體參考，僅靠文字是不夠的，況且，透過作品才能全然清楚整個時空的變化。

李光裕甚至強烈表示，我們不僅要有獨立主權、文化特質也要完全獨立，而不是殖民地式的文化。台灣雖然出現經濟奇蹟，但是文化問題出大了，政府根本沒有意識到文化喪失的嚴重性。

確實，研究中國雕刻不在本國，而由外國人細心研究我國的作品，對中國人來說，真是一大諷刺。

政府不幹民間自己來

這次《中國古佛雕》的出版，陳哲敬除了完成一項心願外，他表示，將繼續與政府接洽，他認為，這批古佛雕若能由政府來做維護，自然要比民間的維護作業要好許多；但如果政府在此擱淺此案，他也只好讓佛教團體或是民間募資來保存此批古物。

李光裕也認為，古佛雕流落於外，今日能再回來，我們應該保存，若政府不做，民間來做也成，呼籲全民重視自己的文化，發起募捐行動。因為，我們必須自己聯合起來提升我們的文化精神生活 寬謙法師對於這批古佛雕也做了長遠的計劃，只待陳哲敬回國，立即與之洽談迎回古佛雕的種種事宜。

寬謙法師表示，宗教必須靠文化來提昇，因此，覺風佛教藝術文化基金會一直盡力於文化事業的推展，若

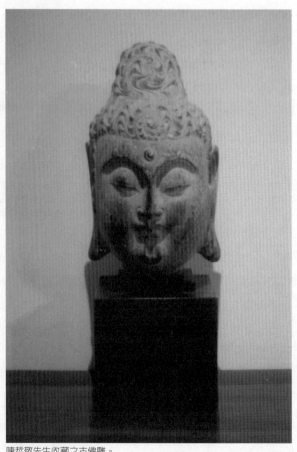

陳哲敬先生收藏之古佛雕。

陳哲敬答應，法源寺願意提供土地建造美術陳列館，爲古佛雕尋找歸宿。

　　今年法源寺多令營後，寬謙法師也將舉辦中國古佛雕研習營，能讓青年學子們一睹中國佛教藝術堂奧。

　　佛教徒在信仰中審美，在審美中信仰，在清麗而莊重的佛像金身上尋找可供精神信賴和依靠的支著點，從而付託一切的願望和祈求，就如李再鈐教授所說，在對著佛的慈祥笑臉，和菩薩的溫柔眼神時，除了得到心靈的安憩和生命的希望之外，也得到了美感的快慰。

　　今日我們面對大批的中國古雕流失國外，促使有志於藝術創作的中國藝人未能見到祖先的原作，若我們仍不汲汲去爭取這批古物的留下，將來研究中國傳統雕塑，豈不是要去外國留學不成！？

原載《福報》第114期，頁9-10，1989.12.11-16，台北：福報周報社

話馬・畫馬
楊英風・擅雕粗獷馬
劉其偉・喜畫內斂馬
東方長嘯・獨鍾狂馬

文／張潔

今年是馬年，也是九〇年代的開始，帶領我們的前導是十二生肖中的馬，象徵九〇年代的起飛更有沖天之勢，宛如馬的奔騰、馬的意氣風發、馬的雄健英姿。

馬與人類一直有著密切的關係，是人類生活上的友伴。在中國，無論是驂馬（駕馬車的馬匹）、戰馬、驛馬或是宗教民俗中的神馬，都具有高尚的氣質和獨特的個性，牠的造型、行動，更是歷來文人墨客詠讚不絕，躍然紙上的常客。這種高尚而獨特的動物，善走，可供人騎，更可載重、拉車、作戰，完全是受人訓練馴服的樣子，但脫韁野馬般的動態和桀驁不馴的神情，亦是令人激賞的入畫素材。

中國歷代馬的藝術品很多，在銅鑄方面，有西漢鎏金銅馬，東漢洛陽銅馬，根據《銅馬相法》記載：「水火欲分明，上唇欲急而方，口中欲紅而有光，此馬千里。……」欲識別典型之好馬，且有專書記錄其形像，可見中國對馬之尊重，尤其歷史中之名馬更是傳誦千古，其性之高潔，節之勇烈，雖人亦無可比擬。在雕塑方面，清代石刻節馬圖描繪鴉片戰爭時虎門守將陳連陞生前所乘之黃驃馬。（編按：驃為發白色的黃馬）道光二十年，沙角炮台被侵略者攻陷，陳氏父子犧牲，黃驃馬「飼之不食，近則蹄擊，跨則墮搖」，「刀砍不從」，「以致忍餓骨立」，於道光二十二年絕食而死。馬的石刻形像極生動，線條遒勁有力，如此節馬，怎不讓人欽佩？歷史中名馬甚多，周穆王八駿之一「騄駬」，先後為呂布、關公座騎的「赤兔胭脂馬」，西域的汗血馬，以及「閃電烏騅」（編按：騅為蒼白雜色的馬）和泥馬渡康王中的神馬……，馬之所以留名，出於其之珍貴難得，襯其主之奇功勳績，同與人類生活密切相關之牛、羊牲畜，即未聞有留名千古的。

我們再把馬從歷史拉回藝術欣賞的範疇裡，談談馬的藝術作品。唐代浮雕昭陵六駿，刻畫唐太宗李世民打仗時所騎乘之六匹立過戰功的駿馬，此六駿為：特勒驃、颯露紫、什伐赤、拳毛䯄（編按：䯄為黑嘴的黃馬）、青騅、白蹄烏，立馬奔馬各三幅，造型皆飽滿有力，刀法簡練、生動英武，不但是雕塑中喜用馬為素材，歷來在繪畫中亦喜以馬入畫。

唐代曹霸擅畫馬，其畫御馬，技藝精闢，杜甫曾作詩推許之：「先帝天馬玉花驄（編按：驄為毛色青白夾雜之馬），畫工如山貌不同；是日牽來赤墀下，迥立閶闔生長風。」陳閎善寫真，兼工人物、鞍馬，繼承東晉史道碩畫馬之法，嘗與吳道子、韋無忝合作《金

民國51年楊英風的金馬原版，殷商時期風味濃厚。

橋圖》[註1] 畫駿騎「照夜白」名馬；韓幹亦工於畫馬，師曹霸而重視寫生，韓幹之前畫馬重畫骨，不免骨瘦嶙峋，幹重「畫肉」，亦一變法，曾答唐玄宗言：「陛下內廄之馬皆臣師也。」[註2] 韋偃亦為畫馬名手，與曹霸、韓幹齊名，元代鮮于樞題韋偃《紅驄覆背驄馬圖》詩：「渥窪產馬如產龍，韋偃畫馬如畫松。」（編按：驄為鞍下之墊褥；渥窪為雨水豐沛、草肥美之窪地，為善產良馬之所。）北宋李公麟，精畫鞍馬，常觀察群馬生活，「終日不去，幾與俱化」，故下筆形神兼備，傳世作品有《五馬圖》卷，畫西域進貢名馬：鳳頭驄、錦膊驄、好頭赤、照夜白、滿川花。宋末元初之龔開，畫馬師曹霸，多瘦骨嶙峋，其《駿骨圖》卷，自跋云：「經言馬肋貴細而多，凡馬僅十許肋，過此即駿足；惟千里馬多至十有五肋。假令肉中有骨，渠能使十五肋現於外，現於外非瘦不可，因成此相，以表千里之異，廷劣非所諱也。」元代書畫家趙孟頫以白描見長，畫馬師法李公麟和唐人；任仁發擅畫人物，尤長畫馬，自稱學韓幹，其鞍馬，識者謂可與趙孟頫相匹敵，有「用筆逼龍眼」、「法備而神定」之譽，有《二馬圖》傳世。另有明丁雲鵬、韓秀，清之金農、郎世寧亦擅畫馬，郎世寧以西洋畫法為主，略參中國技法，重明暗、透視，觀其圖人物屋樹皆有日影，有立體感，其《八駿圖》即可看出馬皆有影。近代之徐悲鴻尤以畫馬馳名，本刊原請台北漢雅軒提供於香港之徐氏馬畫照片，以饗讀者，然通知香港漢雅軒代為拍照之前，那幅精彩畫作已被人買去，讀者遂失去一覽畫馬名家之作的機會，很是可惜，然幸賴漢雅軒另推薦楊英風大師之銅雕金馬，再加上喜畫動物的劉其偉和專畫草書馬的東方長嘯（陳勤），可讓讀者於馬年之初，欣賞三種截然不同風格的馬，也預祝讀者馬年行大運。

　　楊英風的銅雕馬是為金馬獎而作的，最初之原版是民國五十一年浮雕式的造型。楊英風的馬，取法於殷商時期，將古銅器上之花紋揉合新的造型，尋求一種殷商時期粗獷、強而有力的形像。他認為：馬的姿勢、造型，本來就很多，如果要求寫實，馬腿就會很細，

【註1】《金橋圖》陳閎畫駿騎「照夜白」名馬，吳道子畫背景，韋無忝畫牲畜，時稱「三絕」。
【註2】玄宗李隆基命韓幹向陳閎習畫馬，怪其所作與閎不同，韓幹答曰：「臣自有師，陛下內廄之馬皆臣師也。」故能擺脫「螭體龍形」的陳舊形式，而著重描繪風采神態。

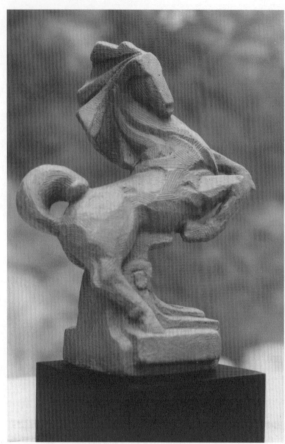

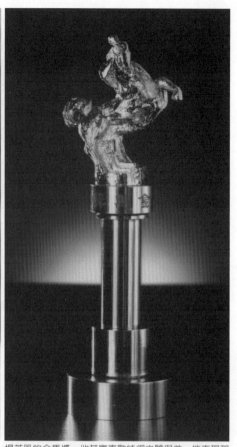

金馬獎之原作，充滿粗獷自然，強有力的線條。

楊英風的金馬獎。他其實喜歡純銅之質與美，能表現那份粗獷沉穩，但金亮的金馬在舞台閃閃發光較為喜氣。

所以他的金馬前腿騰空，後腿僅粗略勾勒出形狀，求其粗獷意味，用純中國式之寫意表現，將個性內涵強化出來。太過寫實不免會流於庸俗，寫意之表現才能有超脫之妙，傳達馬的精神。

　　同樣也不以寫實為表現手法的劉其偉，不同於楊英風求「力」的粗獷原始美，而採半抽象半具象之方式來畫馬。劉其偉的馬，有自然真切的意味，他認為：「馬不能只畫一隻大馬，畫母子親情的較有味道」，「也不能太過真實，像照片一樣」。他喜歡用半抽象的畫法，表現個中情境重於馬的動感，因此他的馬多為靜態而少狂奔之狀。馬的題材則很多，戰馬、神馬、胖瘦皆具，與馬有親戚關係的斑馬，亦是劉其偉偏愛的素材。

　　至於東方長嘯的馬，又不同於前二者「力」與「情」之表現，其著重「動感」與「速度感」，正是中國「書畫同源」之極致表現。原名陳勤，畫馬時即為東方長嘯，繪畫基礎由素描而來，旁及油畫，十二年前開始發展草書馬獨樹一幟，將書法帶入畫中，以狂草筆意表達馬的動態，作畫一氣呵成，自謂「分秒之間，不成功便成仁」。問及為何選馬入畫，東方長嘯說：「因為馬最具動感。……」在作畫的過程中享受那份快感，只有胸有成「馬」的東方長嘯最能體會，享受那當下立成，運氣生動之勢。視畫有如兒子的他，喜畫

單匹的馬，且沒有背景與綴飾，他說：「我就是喜歡『單槍匹馬』」。由此，其人之個性與作畫觀更可見一斑。十二年後的今天又是馬年，更適合他恣意地再潑一場大墨。

馬年談馬，礙於篇幅，卻只能粗略介紹有關藝術方面的馬，兼及一些馬的故事片斷；另採訪三位風格迥異的藝術家，因其個性喜好之不同而有強調馬之「力」、「情」與「動」三種意味的作品，讀者能同時欣賞，亦可謂是福氣也。

原載《摩登家庭》頁284-288，1990.1.15，台北：鎔基事業開發有限公司

椅子不一樣？觀感不一樣！

形狀用途都不變　名家彩筆揮一揮　搖身變成藝術品

文／華曉玫

　　歐、美、日各地，常見家具廠商找藝術界合作設計限量生產的家具，國內則還沒有足夠條件促成類似狀況。不過，近來因進口家具陸續帶進相關國際資訊，使得國內藝術界人士也躍躍欲試起來。

　　首發妙思的是旅日畫家廖修平，或許是長年住在設計蓬勃的國度，藝術實用化的實例處處可見，而國內在這方面卻仍是一片沙漠，因此，他最近提出「在椅子上繪畫」的芻議，由福華名品發展成櫥窗和藝廊兩個部分的展示，計畫於春節年假過後推出。

　　櫥窗部分，以廖修平和鄭善禧繪上圖案的椅子為展示主角，由負責櫥窗設計的美工人員完成整體設計和佈置。由於櫥窗部分是在春節前後推出，廖、鄭特別在椅子上畫了些吉慶圖案，增加應景氣氛。

　　福華沙龍藝廊則邀集一位室內設計師和十一位藝術工作者參與這項藝術與實用結合的盛事，包括張琮欣、楊英風、鄭善禧、陳景容、吳炫三、賴純純等。

　　除了張琮欣是從無到有、創作出椅子，其他藝術家都是在現成的椅子上作畫，椅子的造型有單椅、板凳、長板凳三種；原就風格各異的畫家，在面容一致的椅子上揮動畫筆，大功告成後，每張椅子就像是經過美容一樣，都得到了一張獨特的面孔。

　　例如廖修平的椅子，繪上黑色斑馬紋和紅色框框，抽象風格大有主人的一貫氣質；吳炫三的兩把椅子，被他「設計」成象徵陰陽兩性的鴛鴦椅，而鮮動的色彩，也是吳炫三的特色；楊英風則是用黑、藍、原木色，將椅子區隔成色塊分明，很有雕塑家的作風。

原載《民生報》第12版，1990.1.23，台北：民生報社

飛龍在天　昨夜試燈

造價五百萬　不銹鋼材質
造型如磁帶　寓意龍再生

文／季良玉

　　造價五百萬元的〔飛龍在天燈〕，昨天由出資的中華航空公司正式捐贈給交通部，交通部長張建邦親自試燈，由五萬瓦燭光點亮的龍燈，展現了一飛沖天的氣勢。

　　這座龍燈由雕塑家楊英風設計，高十二公尺，長四十公尺，底座廿平方公尺，爲不銹鋼材質，外表呈銀灰金屬色，但內部燈光點亮後，龍身通體透明，彩色鱗片乍現，底座有祥雲圍繞，龍口處噴出紅色煙霧，藝術和科技結合的神奇，令人驚歎。

　　許多人初見這條「無爪銀龍」，都有「像隻大蟒蛇」的感覺，六十五歲的楊英風聽了也不以爲忤，仔細說明他希望「讓中國龍再生」的創作寓意。

　　他說，龍在中國，最早代表天地力量和人的結合，達到天人合一的境界，但歷朝以龍象徵皇帝，龍逐漸轉爲代表皇權，清朝更有「五爪金龍」爲皇帝，「四爪金龍」爲權貴大官，一般平民不得稱龍的規矩，他在創作時，就立意要脫離清朝的五爪金龍形體，「新時代要有新起步」。

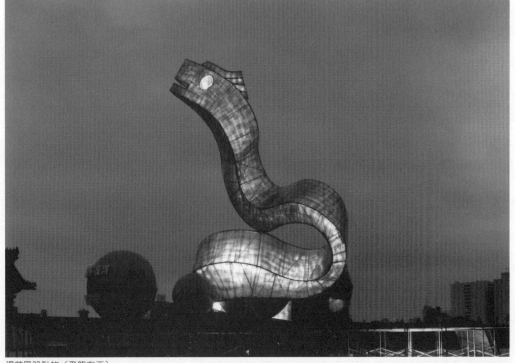

楊英風設計的〔飛龍在天〕。

　　楊英風說，由農業社會進入工業社會，科技日益進步，錄影帶、錄音帶中又薄又小的磁帶竟扮演傳遞資訊的要角，可以看出現代人的智慧，他設計的這座龍燈，造型就取自磁帶，長、寬都是一片磁帶的縮影。

　　楊英風也對政府民間出錢出力舉辦元宵燈會，他得以創作出這件台灣四十年來最大的藝術品，深表感謝，更希望藉此政府、民間合力的模式，帶動更多藝術品出現。

　　這座巨大的龍燈目前陳列在中正紀念堂，張建邦部長將主持十日晚間六時零七分的開燈儀式，十一日晚間十二時展出結束後，將另覓長久放置的地點，目前已有小人國、中影文化城、中正國際機場積極爭取中，華航原意則是放在東北角風景特定區，交通部尚未做出決定。

原載《聯合報》第5版，1990.2.8，台北：聯合報社

【相關報導】

1. 李玉玲著〈不銹鋼花燈元宵露臉 〔飛龍在天〕綻放光芒！〉《聯合晚報》1990.2.4，台北：聯合晚報社
2. 黃彩絹著〈飛龍在天燈 絕佳視覺享受〉《民生報》第7版，1990.2.7，台北：民生報社
3. 黃彩絹著〈飛龍在天點亮 中正紀念堂 夜空燦爛輝煌〉《民生報》第1版，1990.2.8，台北：民生報社
4. 黃彩絹著〈從開天闢地到照耀乾坤 為觀光節造足氣勢 飛龍在天 放光現身影〉《民生報》第7版，1990.2.8，台北：民生報社
5. 張義宮著〈飛龍在天〉《經濟日報》第18板，1990.2.8，台北：經濟日報社

Ancient Lantern Festival Ruled By Modern Dragon

by Lu I-yu

Night fall. The first full moon of the lunar New Year glows brilliantly above the Taipei cityscape. Tonight is the celebration of the Chinese Lantern Festival, and the eerie flicker of thousands of red, orange, green, and pink lights casts the city like a starry piece of heaven.

Such was the scene on Feb. 10. By the Chinese lunar calendar, it was the 15th day of the year's first moon.

In accordance with tradition, Chinese people on this special evening illuminated fancy-colored lanterns of assorted shapes. The colorful lamps symbolized hope. For Buddhist, in particular, the widespread, peaceful light represented salvation.

Accounts vary as to the true origins of the Chinese Lantern Festival. One of the most popular versions dates backs to Han Wu-ti. During the emperor's reign, people lit candles and lanterns in worship of the Taoist god Tai Yi, the Great Monad of the Palace of Sweet Spring. The lamps were to remain lit until the following morning.

By another account, Tang Dynasty Emperor Jui Tsung initiated the festival when he command 1,000 females to sing and dance in a courtyard filled with dazzling lantern-light.

A week of festival activities culminated with the lighting of over 400 fancy lanterns in traditional Chinese motifs on display at Taipei's Chiang Kai-shek Memorial plaza. The 12 animals of the Chinese zodiac were the dominant themes.

According to the Republic of China's Tourism Bureau, which organized the festival, more then 500,000 foreign and local visitors swarmed into the Chiang Kai-shek complex to view the decorative lanterns.

Over 100,000 small lanterns were distributed for children to carry about in order to help create a carnival atmosphere. Inaugurating the event, Communications Minister C.P. Chang pushed a button to bring to life a giant, stainless-steel dragon "lantern" stationed in the middle of the plaza.

Clouds of dry ice puffed all around the sculpture. Laser beams danced through the night sky to synchronized music, bringing cheers from the huge crowd. More than 1,000 40-watt interior light bulbs illuminated the rearing beast.

The 15-by-32-meter dragon was designed by Yang Ying-feng (also known as Yuyu Yang),

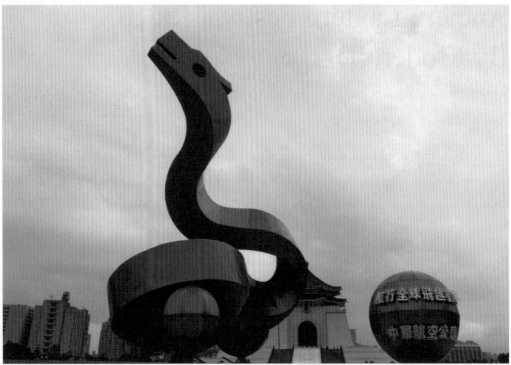

Yuyu Yang's futuristic dragon lattern.

one of Taiwan's most famous sculptors. Raising the shiny structure required architectural knowl-
edge and high tech experience, as well as the sculptural skills.

"During the day, it is a mammoth sculpture in the shape of a dragon. At night, it is a lantern
jazzed up with laser lights and music," noted Yang Feng-cheng. He was the executive producer
of the dragon project, as well as the sculptor's son.

Yang Feng-cheng pointed out that in Chinese folklore, the dragon is welcomed as a harbin-
ger of benevolence. It represents masculinity, and heavenly accord, and was widely used as the
emblem of imperial families, the executive producer noted.

Yang Ying-feng, however, managed to also instill a modern sense into the mythological
creature. The shape of the dragon, resembling a long, twisted strip of computer film, is sugges-
tive of the modern information age.

In designing the silver dragon, the sculptor removed all the traditional decorations which
symbolize feudalism. This reflected the ongoing democratization of the Republic of China, he
said.

"A work is nothing without its own spiritual meanings," noted Yang Feng-cheng. "The
sculpture conveys the idea of exploring the traditional meaning of dragons and interpreting them
in the modern way."

Four other eye-catching items were the 20-foot-high "palace" lanterns standing in front of

the plaza's arched entrance. The hexagon-shaped lanterns are said to be the biggest palace lanterns in the world. Six different motifs were carved into the cypress wood, creating auspicious connotations.

The original designer, Yu Chin-yang of the Lantern Housing Enterprise Co., explained the deliberate use of the "six" theme. "In Chinese, Six is a lucky number," he noted.

Every two patterns combined for fresh meanings, Yu said. For example, when a horse-shaped pattern connected with a dragon motif, the implication was that of instant prosperity, according to the pronunciations of the Chinese-language characters for those two animals.

In a sort of merry-go-round of images, the lanterns depicted Chinese legends for virtue, loyalty and filial piety.

Yu has practiced the art of lantern-making for more than 30 years. The festival was an excellent opportunity to promote traditional craftsmanship. "Drawing public attention to traditional art is the first step toward resurrecting it from the pages of ancient folklore books," Yu said.

"The Free China Journal（自由中國紀事報）", Vol.7 No.11, p.6, 1990.2.19, Taipei : Government Information Office, Republic of China

飛龍在天

文／秦梅

　　雖然明知道是一隻不銹鋼做的假龍，但是在龍燈亮起，四周煙霧迷朦之際，心裡卻暗自擔心那條龍真會衝天飛去。

　　所以有這樣的錯覺，不得不驚嘆藝術的偉大，〔飛龍在天〕的雕刻作品出自名家楊英風之手，大師出馬，自是不同凡響，一堆不銹鋼的材料到了他的手裡，變幻出活生生的一條龍，令看到它的人，感動驚嘆之外，更覺得神奇。

　　平凡的日常生活中，偶有些「神奇」的事發生，總是令人興奮的，元宵節黃昏時刻，成千成萬的人擁向中正紀念堂，圍繞在龍燈四周，等著「六點七分」來臨，據氣象局說，那是白日逝去，夜晚登臨的時辰，龍燈將在那一刻亮起。

　　在白天的陽光下，龍燈是銀光閃閃的不銹鋼塑雕品，許多人懷著好奇心，要看它到了晚上如何變成透明的燈籠？

　　幾十萬隻眼睛望著同一目標，屏息靜氣，等待著欲知龍的變化？

　　鑼聲響起，鼓聲大作，仰著天空的巨龍好像從睡夢中甦醒，雲霧繚繞中，它全身逐漸透明放光，鱗片清晰可見，雙眼炯炯有神，彷彿人們只要稍不留神，它就會飛回天上去。

　　面對著藝術家的精心傑作，有的驚呼，有的拍手，有的目瞪口呆，各人反應不一，但內心的讚嘆是一致的，有生以來，沒有人看過如此巨型動人的燈籠，其巧思創意，令人嘆服。

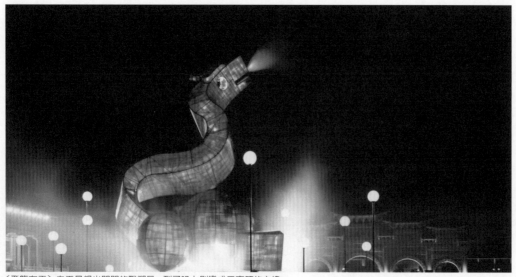

〔飛龍在天〕白天是銀光閃閃的雕塑品，到了晚上則變成元宵節的主燈。

　　如果把龍拆開來，只是一些材料而已，但加入了慧心巧手，就完全不一樣了，它已不是材料，而是曠世巨作。

　　材料的價值是有限的，但變成傑作之後就價值無限，藝術家化「有限」爲「無限」，其過程是艱辛的，了不起的創作背後，是常人無法想像的心血和努力。

　　一位大師級的藝術家，維持其崇高地位，要不斷有創作問世，化平凡爲不朽，藝術的追求永無止境，一旦投入，那是一生一世的交付。

　　當我們站在一幅偉大的作品前，心中會油然而生感動和敬佩之情，這是人的天性，看到美好的事物會欣喜歡躍，但我們的心被藝術家的才華打動時，其實反過來看自己，在人生的某些事物上，我們是可以向其學習看齊的。

　　如何把平凡的材料化爲不凡的作品？

　　生活雖然平凡，但在平凡之中，如果我們學習藝術家的精神，去發掘、努力、投入、創造……那麼，不銹鋼可以成爲飛龍，我們平凡的生命也一樣可以激出美麗的浪花。

原載《大眾周刊》1990.3.3，台北：大眾周刊雜誌社
另載《蘭陽》第55期，頁8-9，1990.6.20，台北：台北市宜蘭同鄉會蘭陽雜誌社

飛龍在天

文／鄭水萍

一九九〇年二月三日的深夜，雖然是週末，在中正紀堂的大廣場上，年輕的雕塑家楊奉琛正帶著一組工作人員趕工，試圖把一個龍頭安裝在一條十二、五公尺（約五層樓）高的巨龍上。當天，從十點多開始，進行的不太順利，彷彿本世紀以來，在台灣的中國人於醒之邊緣掙扎，奮起一般，又宛如孕婦分娩前的陣痛……經過二個小時的試驗、調整、接合後，於是，在屏氣凝神中一條嶄新的巨龍昂首而生。霎時，風雨乍起，亂雲翻白，異象頻生……一個亙古以來的神話與感覺，突然交并在一起。更絕妙的是，四週突然響起一陣鞭炮聲，此起彼落，遠近綿延不絕，原來已是二月四日凌晨零時，農曆正月九日，民間傳說中的「天公生」的日子，大家不得不肅然相視，爲此一時空中的際會而心動不已。王安石曾有「天下蒼

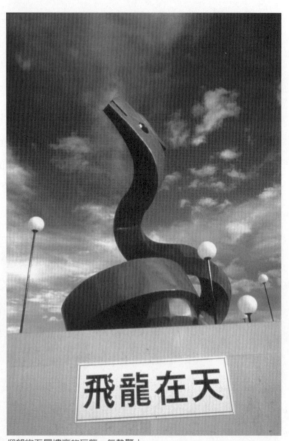

仰望約五層樓高的巨龍，氣勢驚人。

生待霖雨，不知龍向此中蟠」之慨，如今在楊英風先生天機舒卷的思索中，我們找到了這條與眾生生命、脈動扣在一起的現代巨龍。政治大學中文系的副教授林麗娥，四海工專講師羅汀琳在場巧遇此一盛況，凝視良久，不忍離去。有人尋來一束香火，眾人在心神有感，但不迷信的心境中，焚香祭之，彷彿觸動了龍的奧秘，觸摸到時空的奧翳。在當代的轉捩點上與遠古以來的血脈相通。而，縱視楊英風先生一生的創作歷程、理念與機緣，這樣時、空與人的「自然際會」，一直是他作品中流露出的一大特質。藝術史家郭繼生曾以「籠天地於形內」的境界來思考藝術的問題，楊英風先生的作品也讓我們有同樣面向的思考。

龍氣的結聚

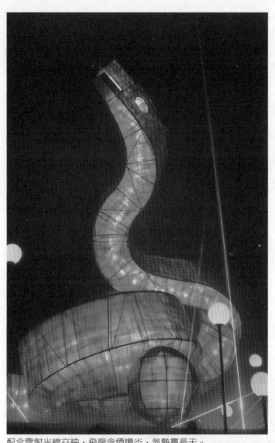

配合雷射光線交映，飛龍含煙噴炎，氣勢貫長天。

「藝術創作是一個典型的辯證過程，一方面，它涉及自發創作衝動的主動性和傳播的願望；另一方面，它又會在傳播媒介中遇到必須克服或防止的客觀阻止。」（阿諾德：《藝術社會學》）

阿諾德主張真正的、成熟的藝術家總是置身於社會環境中，既為己言又為人言。這樣宏觀的視野，尤其是身為雕塑家，更是感受深刻。這條巨龍的誕生，是台灣近四十年來，頭一次由官方單位（觀光局）主辦，民間企業（華航）鉅資支援，並且委請雕塑家楊英風合作，完成的鉅作。其間形成的過程，正如阿諾德所言，是「既為己言又為人言」的一個新典範。這樣的模式，才能使雕塑家，有機會創造出許多鉅作，而且與大眾分享。也使藝術家在自己的冥想的天地中，走出來與社會、環境、眾生對話。

據保守估計，這條為觀光局七十九年觀光節元宵燈會製作的巨龍，在這次民俗活動中，吸引了近五十萬人次以上的人潮參觀。「民生報二月十一日頭條新聞指出：〔飛龍在天〕點燈是整個活動的高潮，當龍燈點亮，也將現場觀眾情緒帶到高潮。」的確：在巨龍燈火亮起、雲氣結聚的霎那間，你可以很感動的聽到眾人萬口一聲的「讚歎聲」。在這讚歎聲中，藝術家不再寂寞，他是個社會的精神資產，眾生們由此與藝術家偉大的心靈結合在一起。美學大師李澤厚「以美啟真」、「以美輔善」的哲思，在那一霎那間，得到了實踐。

尤其，對於許多提著小燈龍的小朋友而言，這條會變化的巨龍，將在他們的生命經驗的底片上烙印下美麗深刻的一頁。這樣富有教育性、啟發性的「迴向」，將是整個社會未

來的動力與資源，影響深遠，這條龍凝聚了許多人的心。這種模式與機會值得有心人深思。

　　而這樣的模式與結聚，令人想起；在畫史上可與顧愷之瓦棺寺畫維摩詰，光照一寺，萬人注目之舉，古今互相輝映。實在是藝術史上一大盛會。如此盛會再進一步探索，與台灣的政治、經濟、社會的蛻變是結合在一起的。在現在一片「文化建設」呼聲中，希望他不是唯一的特例！當然，從另一方面去思索，楊先生的大作與社會脈動、民眾、民俗……如此的扣合，也是一大創舉。他是「高藝術」（whighart）「美術」（Fine art）與「民俗藝術」（Folkart）的一次有趣對話。而這樣的對話，對於楊先生而言，不是偶然的。他一直致力於工藝品的創作，工藝教育的推廣……等。這種關懷與對話，在這次的創作活動中，更加明顯。正如龍氣的凝聚一般。

巨龍的蛻變

　　從作品本身而言，這條巨龍最吸眾人注目的面向是，白天，他是一條不銹鋼凝鑄的巨龍，表現出剛強有力的姿態。到了晚上，經由雷射光的照射，以及楊政河等學者參與下，設計出的六個起動的階段：

在攝影特效處理下的雕塑，卻宛如躍躍欲奮起的金龍。

一、「開天闢地」（天昏地暗、雷電交加）。

二、「見龍在田」（龍身微現、雲霧初起）。

三、「畫龍點睛」（龍睛顯光、光束交錯）。

四、「神龍活現」（龍身漸亮、天地微明）。

五、「飛龍在天」（龍吐紅霧、風起雲湧）。

六、「照耀乾坤」（龍身全亮、照耀乾坤）。

整條龍便一變爲龍體透明，光彩耀目的巨龍，表現出柔和的光彩。日與夜、剛與柔、靜與動……之間的蛻變，正把握住龍的特質。而這樣的理念與創興，不是朝夕之間可及，是楊英風先生邁向七十隨心所欲之年圓融所致。這樣的圓融讓我們有興趣去思考這條巨龍的理念，創作過程與風格表現是如何？尤其是傳統的龍有鬚有鱗爪，爲何這條巨龍沒有？他到底是象徵怎樣的意義？無疑地，他已不是一條傳統造型的龍，而當我們面臨這樣新典範的產生時，當然我們會興起上述的思索。

巨龍的思索

傳統與現代、東方與西方、藝術與民俗、科技與詩情、有形與無形、作品與環境的結合……無數的思辨，一直是本世紀中國當代藝術家的命題，審查過去的作品，與文獻資料，可以看出也是楊英風先生一生沉潛思索與實踐的焦點。

巨龍的創作，也深具這些命題的意涵。諸如，龍圖騰形成的探討；龍圖騰形上學方面的思索、龍圖騰造型演變的追流溯源；以及龍圖騰的時代意義與現代詮釋，都是楊英風先生面臨的課題。

龍的形象原本是華夏的先民，依據各種動物結合而成。他以蛇身爲主體，接受了獸類的四足、馬毛、鬣尾、鹿角、狗爪、魚鱗及鬚組合而成。根據上古史學者（如畢長樸）的分析從文化史的意義上看來，這個圖騰正是顯示中國華夏各部族子民的大融合。這是龍圖騰最初的涵意與形成的模式。當時的造型，目前發掘到有陶器器蓋上，粗陋匍伏地面爬行的造型。

到了春秋戰國時期，思想蓬勃、百家爭鳴，也反映到龍的思維與造型中，龍不再只是原初部落結合而成的圖騰，他的生命在當代已被詮釋爲「易」理，與整個中國人的生命、宇宙運行的奧妙結合在一起，賦予他形上學的含義，龍以地底、水中進而飛天的玄妙變化

來象徵人生變化的奧妙。「潛龍勿用，見龍在田、或躍在淵、飛龍在天。」龍的思索成了一門學問。在造型方面，人首蛇身、繁富的變化，也顯示當時視覺造型的融合與變化。而後，歷代王朝逐漸把它蛻變成傳統民族精神象徵，但又把「朕」自己與龍結合在一起。而且在造型上，運用上，也有了種種的禁忌與限制。「皇權化」的龍，成了那時代的象徵。五爪金龍成了無上的威權圖騰，尋常百姓如果誤逆龍鱗，非死即傷。然而朝代更迭之際，革命者常以龍命在身，以號召眾民。眾民也以龍為目標（望子成龍）。龍成了統治者與眾民間的一種奧妙的符號。在這裡我們可以看龍的思想與圖騰，歷代有承有破，每個時代，有它新的意涵。

那麼，在當代的轉捩點上，我們怎樣去思索龍的命題呢？在〔飛龍在天〕的作品中，楊英風先生提出了他的詮釋；他指出，他承繼的是龍的活力與各時代注入的時代新精神、並且以這種各代形成龍的模式來思索當代的龍。在這裡，楊先生直取當代高科技的神髓來代表——磁帶正是其思索的根源。一則因為在小小的帶中，融合了豐富的資訊（精神資產），並且與傳統之間，在精神資產上成了綿延相通的長龍。再者，由於造型方面，他以磁帶印出的成長龍紙張的造型為原則，採用其間打洞的圓孔為龍眼，也象徵太陽的意涵。去除張牙舞爪，繁文縟飾的造型，以及皇權象徵的符號（如金龍的五爪），加以去蕪存菁——保存有力的盤龍昂首的造型，並且結合不銹鋼、高科技雷射的效果，集合中國人生命。於是龍已不是刻板、舊典範印象中，有角有鬚爪紋飾，象徵古代王權的「皇權龍」。而是注入新生命、形成新典範的一條現代龍。

此外，楊先生表示，他再以蜿蜒星球，遨遊太虛的造型，表現龍氣勢的磅礴，以及橫跨古今時空的意向，代表龍行全球的世界觀。在這裡，楊英風先生已把當代龍的題材象徵與意絡，擴展的十分圓融，這，的確是大師手法。

然而，這種意想中固然含藏著許多的玄義與妙趣，它是如何被實踐的呢？

「龍飛在天」的實踐

這條巨龍從構想到完成，僅一個月的時間。（其中還要扣除春節例假）實在是十分的匆促，楊英風先生也指出「這件作品是他從二十年前（1970）的日本大阪萬國博覽會的〔鳳凰來儀〕作品之後，最趕的一件作品。」如果不是他的經驗累積，以及工作群的合作（雷射組、不銹鋼組、燈光組、音響組……等六十餘人）加上他目前最得力的助手，也是

他的公子楊奉琛先生的策劃、執行，與有關部門研商，才能產生這個鉅作。這也說明了一個藝術工作群的TEAM（團隊）已逐漸形成，而且證明經得起考驗，很值得國內外其他藝術工作者參考。其間的技術問題，諸如：「以不銹鋼爲骨、不銹鋼網爲膚、光效布網爲肉、一千兩百盞燈泡爲脈」的構想，皆在楊奉琛先生苦思下加以解決，尤其是以鋼網爲膚，可以從內部投射出光源，是一大技術的克服。也使楊英風先生不銹鋼系列的作品獲得一大突破，加上結合了他一九八○年以來雷射系列作品的技法，方能展現出如此之意義瑰偉的鉅作。從這個面向看他不只是一條新典範的龍而已，而且是一個新典範的雕塑作品，已形成一個新風格，他將有他的開展性。

望著中正紀念大廣場，以及兩廳繁複、直線的造型，也唯有以昂首盤身的曲線，及簡捷有力的造型，方能承受與對應如此的環境。楊英風先生一直很重視他的作品與環境中的關係與對應。環境美學是他從一九六六年太魯閣系列以來，重要的審思。使他的作品不孤立於環境之外，在這裡，他又再一次的展現了大師的手筆，使得一位台大的同學不自覺的

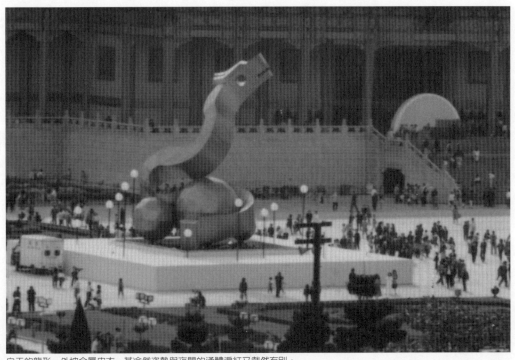

白天的龍形，外披金屬皮衣，其冷然姿勢與夜間的通體遍紅又截然有別。

357

說出：「這條龍好像本來就應該放在那裡。」那樣的感受。

結語

「丹青倘不逢妙手，萬世豈識眞龍姿。」——〔飛龍在天〕的創作，在理念上，表現上……將有它的歷史定位的。

原載《民眾日報》1990.3.7，高雄：民眾日報社
另名 〈蛻變的巨龍——談雕塑家楊英風父子的新作〔飛龍在天〕〉
載於《雄獅美術》第229期，頁143-147，1990.3，台北：雄獅美術月刊社
另載《龍鳳涅盤——楊英風景觀雕塑資料剪輯》頁94，1991.7.26，台北：葉氏勤益文化基金會

呦呦的世界

文/許崇明

禮樂共治的社會

「呦呦鹿鳴」是詩經小雅首篇的起句，朱熹說：「小雅燕饗之樂也。」又說：「雅者正也，正樂歌也。」周朝是宗法社會，政治上以禮樂共治，禮主天人和諧，樂重倫常教化，以「禮至則無爭、樂至則無怨」爲行的準則。中間透過藝術的親和力，使人道融合自然，與周易：「天地之大德曰生」的法則契合，形成宗周的獨特文化，爲後世歌頌不已。

楊英風與二女楊美惠合影。

楊英風先生以「呦呦」爲號，具見他已決心把寶貴的藝術生命全部投注在這個雅正無爭、歡欣無怨的社會思想中，從事景觀雕塑藝術的誕生和開拓，進而促使世人心靈的互動，和觀念的投入，俾共同享受一個充滿禮樂氣度的文化。

萬物靜觀皆自得

人類生生不息，社會環境亦隨時勢不斷演進，直至近代，科技發展臻於尖端，物質文明亦達頂點，世人趁機追求更高的生活享受，其所凸顯的行爲表徵，處處以「自我」爲前提，從財富的佔有、環境的佔有，甚至親念的佔有，都陷整個社會於「勢」與「利」的互相追逐之中。既「私慾」掩沒「公德」，固有的社會倫理、公共秩序、居住空間等，無不橫遭污染。正義愛國之士未嘗無奮起疾聲申討者，但利之所在，我行我素，那醜陋的形貌，何況還有「自由民主」的盾牌作掩體，你奈我何？但翻開歷史，我們中華民族雖然世代遞嬗，幸而尚能每每承緒於治亂獻替，立命於物極得反，使舊邦新命彌久不墜。如果要

引證事例，在一部二十四史之中觸目皆是，不勝枚舉。

　　要如何導正社會風氣，營固國基？政府在政治、教育等方面均職有專司，要塑造一個洵美的環境，展現高度文化的空間，就不是官方權力所能達成，更非民間資財可以幾及。它需要傑出的藝術巨擘，憑著藝術作品的魅力，去調和宇宙及物我之間的感情，以提升人們生活文化、美化生存理念，再把整個人生融洽於自然的氣氛之中。呦呦先生已默默地犧牲數十年的寶貴時光，獨自負起這個歷史文化的重擔。

　　在藝術史上，無論繪畫、雕塑及其他藝術創作，都是局限在個體上展現作者的才華，讓人從直覺的觀感上、心靈上去尋求「美」的滿足。但呦呦先生卻從傳統的工作室走向人群、山間、田野、海邊，讓作品接受大自然的洗禮、滋潤，讓它們與風雨陽光對話，並在自然中成長。藉「格物」的妙用以變化環境氣質，使人在「萬物靜觀皆自得」的環境中生活得更從容、更自在，更能引發生命的美感。

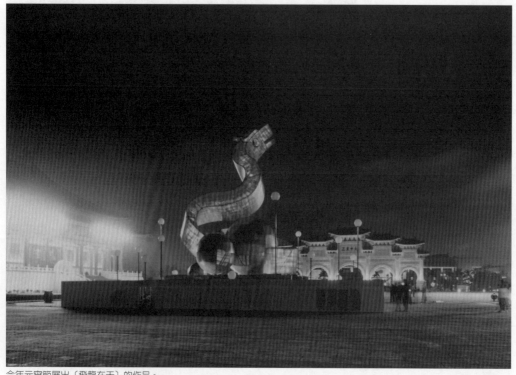

今年元宵節展出〔飛龍在天〕的作品。

天人合一回歸自然

華夏以農立國，歷朝更以文化、教育領先政治，所以對於自然現象的觀察，大至天文、星象、山川，次及園林、建築、造景，小至日用器物，其所抱持的態度，認為宇宙間的個體並非過著閉塞的生活，我們中國人都把它視為有機的生命體，因此呦呦先生的藝術創作智慧，隨時隨地與這些有機體的景物結合，將物質昇華為具有性靈、光華，落實在生命個體與宇宙全體協調的進展上，統合了形上形下間的格調，為浮世萬象代言，讓人們置身其間，忘形於物我交融，達到天人合一的境界。

在另一方面，因為今日科技發達，工業極度擴充而引發公害，地球生態頻遭污毀，我們中國先民對百工所訂「正德、利用、厚生」的圭臬已受到挑戰，人類生活文化難免貶損，作為一個景觀雕塑藝術家，又將如何去關心人類生活空間的安排，和對環境負責？呦呦先生當然不能緘默，他已訂在今年四月廿二日地球日活動中，展示鉅作：「Evergreen」，為自然點綴個性，為自然尋回生機，再讓一切回歸自然。

飛龍在天民族象徵

以不銹鋼作為景觀雕塑素材，配合雷射光在藝術上的運用，都是呦呦先生的獨特創作。他說：「不銹鋼堅硬、率性的本質就具有強烈的現代感，特別是作為景觀雕塑，它那種磨光的鏡面效果，可以把週遭複雜的環境轉化為如夢似幻的反射映象。一方面是脫離現實的，一方面又是多變化的，但他本身卻是極其單純，由於作品會反映環境的形色諸貌，故作品是包容環境的，使作品與環境形成結合性的整體表現。至於「雷射光的變化是立體的、奇幻的，甚至是生命原始構成期的世界，接近靈性、冥思的境地。」以上的推論已印證在今年元宵節展出〔飛龍在天〕的作品上，把他的藝術理念發揮到淋漓盡致，吸引了七十萬人的激賞，贏得如醉如狂的共鳴。

藝術天堂呦呦的世界

「宇宙本身就是最偉大的雕塑家兼最美好的雕塑素材，風、火、霜、雨、雪、太陽、冰等，就是最好的工具，這些工具在自己包容萬物所形成的肢體上，刻劃著屬於萬物生命的痕跡，這才是至真、至善、至美的雕塑。」以整個宇宙為景觀雕塑藝術的天堂，以「格物」的哲理去契合自然，至回歸自然，到萬物靜觀皆自得。屆時禮樂興而民和悅，鹿鳴之

頌，呦呦之聲，與洵美的世界互相調和共處，把景觀雕塑藝術推向物我交融天人合一的最高峰。

　　楊英風先生的上述藝術思想已爲世人深刻體驗，他的作品亦在各國大地上生根，並膺各國藝術批評家賦予極高評價。我們喜見宇宙展露生機，「呦呦」的世界已經來臨了！

原載《松青》第7期，頁3-4，1990.3.9，台北：松青雜誌出版委員會

祥鳳蒞蘭大型浮雕有看頭
宜蘭籍藝術家楊英風作品展現家鄉　意義非凡

文／吳敏顯

浮雕固定在蘭陽民生醫院一面五層樓高的牆上，

病患到此治病，將會有一番新鮮感受……

宜蘭籍景觀造型藝術家楊英風，過去不曾在宜蘭留下作品，今天落成的宜蘭民生醫院大廈，收藏了他留在宜蘭的第一件作品〔祥鳳蒞蘭〕。

〔祥鳳蒞蘭〕是一件大型浮雕，以不銹鋼為素材，這件作品高五十台尺，寬四十二台尺。固定在蘭陽民生醫院一面五層樓高的牆上。

楊英風說，他以三個月時間完成這件留在宜蘭的第一件作品，在同一時間完成的作品，便是在台北市中正紀念堂前的〔飛龍在天〕。

置於蘭陽民生醫院牆面的大型浮雕〔祥鳳蒞蘭〕。

楊大師表示，蘭陽民生醫院院長吳世民把醫院建在宜蘭為鄉親服務，正如祥瑞之鳳擇靈地而重現。病患到此治病，有如鳳凰揮舞強而有力之羽翼，再迎向朝氣蓬勃之人生。這就是他為什麼把留在宜蘭的第一件作品，選擇由民生醫院收藏的原因。

原載《聯合報》第30版，1990.3.11，台北：聯合報社

地球日　楊英風父女出擊
雕塑〔常新〕捐出版權
環保尋根接著展開

文／張伯順

　　響應全球環境保護運動，雕塑家楊英風和他出家為尼師的女兒，將參加下個月的一九九○地球日活動。楊英風的最新雕塑作品〔常新〕，將於下月二十二日地球日當天亮相；他的女兒，法號寬謙師父，本月二十五日起，將在新竹市文化中心策劃淨土系列演講會；另外，四月八月起，將舉辦環保尋根之旅活動。

　　「地球日」是一九七○年從美國開始推展的生態保育活動，我國今年始加入。下月二十二日將在中正紀念堂舉行「生態博覽會」。

　　楊英風的作品〔常新〕是特別為地球日設計造形的雕塑，版權贈與地球日組織，活動舉行當天，這座不銹鋼、九公尺高的巨型雕塑，將由數十人合作聳立在兩廳院廣場上，作品上將鋪上各類垃圾，呼籲民眾重視垃圾資源、珍惜可貴的綠色大地，〔常新〕將提供義賣，活動單位還將遊說購買人捐贈在福德坑公園做永久陳列。

桌上擺著〔常新〕雕塑模型，楊英風與其女寬謙師父期望綠色大地生生不息。

　　畢業於淡江大學、且前在新竹法源寺修行的寬謙師父表示，參與地球日活動是由覺風佛教藝術文化基金會策劃，兩天前她還不知道父親也爲該活動設計雕塑，眞是「因緣」！

原載《聯合報》1990.3.15，台北：聯合報社

【相關報導】
1.〈楊英風為地球日製作雕塑〉《聯合晚報》1990.3.14，台北：聯合晚報社
2. 黃寶萍著〈藝術響應環保　1990／地球日　楊英風雕刻邀大家參與〉《民生報》1990.3.15，台北：民生報社

安置龍燈所費不貲　認養人紛抽腿
飛龍在天　騰空遙無期

文／黃寶萍

　　雕塑家楊英風的作品〔飛龍在天〕，曾於今年元宵節在中正紀念堂展現丰姿、大放異彩，但目前由於安置地點及經費問題，這件大作可能遭遇「龍困淺灘」的窘境。

　　〔飛龍在天〕是華航出資五百萬、交通部委託楊英風製作，參加今年觀光節元宵燈會的作品。燈會結束後，楊英風已將這件體積龐大的雕塑切割成幾部分，待觀光局找到願意「收養」龍燈的單位、地點，再重新組合。

　　楊英風事務所的工作人員鄭水萍表示，上星期他們曾至幾個原先表示樂於「認養」〔飛龍在天〕的單位勘察地點，但是這幾個單位的態度轉變，表示可能無法支出經費重組作品。

　　原先爭取〔飛龍在天〕的單位有：小人國、亞哥花園、西湖渡假村及中影文化城，至於重組作品的經費，鄭水萍說，約需新台幣二百萬。

　　楊英風設計的〔飛龍在天〕高十二公尺、長四十公尺，底座二十平方公尺，為不銹鋼

楊英風的雕塑〔飛龍在天〕在中正紀念堂展出時的情形。

材質，但內部燈光點亮後，龍身通體透明。作品在中正紀念堂陳列時，吸引了超過七十萬的觀眾，遠超過目前任何藝術展覽，因此，楊英風本人對於如果作品無法重新安裝展覽，覺得未免遺憾。

觀光局尋找「認養」這件雕塑的單位時，曾開出幾項條件，包括：對觀光局舉辦的活動，如需展示龍燈，必須能無條件配合；楊英風事務所認為這項條件將使「認養人」更不易找到。

由於作品體積過於龐大，搬運時必須切割，而搬運費也是一筆相當的數目，鄭水萍說，如果必須將〔飛龍在天〕數度搬動，「認養人」基於金錢考慮，將更不願配合，那麼這件龍燈就要「龍困淺灘」了。

原載《民生報》第14版，1990.3.21，台北：民生報社

【相關報導】
1. 季良玉著〈元宵飛龍燈引發爭奪戰　四風景遊樂區要養它　觀光局評審費苦心〉《聯合報》第7版，1990.3.16，台北：聯合報社
2.〈認養飛龍在天燈　四單位打退堂鼓〉《民生報》第7版，1990.3.25，台北：民生報社

地球日　雕塑母體　常新
楊英風作品　繁衍新產品

文／賴素鈴

　　以雕塑家楊英風為「1990／地球日」活動所設計的〔常新〕模型為母體，楊英風工作室又開發了系列周邊作品，將與〔常新〕同時在四月廿二日正式發表，在中正紀念堂舉行的「生態博覽會」中，為地球日募款。

　　〔常新〕母體繁衍出的周邊作品，已完成樣品的，是楊英風二女兒楊美惠製作的耳環和項鍊，由純銀製成，預計生產一千件。

　　其餘尚在策劃中的作品，包括銅版畫，以及版畫印製的T恤。

　　楊英風並計畫徵得中央造幣廠合作，製造〔常新〕紀念金幣，這項計畫可行性十分樂觀，如能實現，將開中央造幣廠為民間活動製造紀念幣的首例。

　　工作室也打算製作一百座小型〔常新〕模型，致送世界各重要國家元首，一方面表示台灣與世界其他國家的環保運動結為一體，一方面也以藝術表現作為台灣踏上國際舞台的外交契機。

　　工作室人員鄭水萍指出，從〔常新〕模型一直到周邊系列作品，環繞「化腐朽為神奇」的理念發展。

　　地球日當天募得的款項，將提撥作為環境藝術基金。

原載《民生報》第14版，1990.3.31，台北：民生報社

改造精神象徵　請楊英風出馬
野百合　將脫胎換骨

文／賴素鈴

　　三月間學運的精神象徵——野百合，即將由鋁架、塑膠布，轉換爲不銹鋼材料，作成永久性的戶外雕塑，並在今年的「5‧4」綻放光芒。

　　透過台大建築與城鄉研究所教授夏鑄九介紹，野百合基金會委託楊英風工作室協助製作不銹鋼雕塑，製作戶外大型雕塑頗富經驗的楊英風也接受了這項委託。

　　野百合在魯凱族裡是傳統圖騰，當初發起製作學運精神象徵物的學生，選中這台灣本土花卉，即看上它純潔、素淨、生命力強、春天盛開的諸多特點。

　　只是野百合的雛形，雖有立意，但造形掌握欠佳，學生塑造大型雕塑的經驗不足，所以在大部份人眼中，這朵野百合「開得怪怪的」，太過細長；再加上材料不耐久，都促使野百合以另一材質面目再出現。

　　計劃中新的野百合高十公尺，台座上有說明牌，材料是不銹鋼鍍白色，並打算從中設計光源，使其透光。

　　楊英風表示，野百合的造形，工作室會再加以修正，加上優雅線條，百合花的基本造形，能有更炯然的奕奕精神。

原載《民生報》1990.4.1，台北：民生報社

為百合塑像　請先正名
「野生台灣百合」不是「野百合」

　　【台北】由文化大學美術系在學運期間製作的學運象徵「野百合」，在遭到焚毀之後，目前全國學生聯合會正與雕塑家楊英風協談中，計劃由楊英風雕塑一個不銹鋼的「野百合」。

　　在台大城鄉研究所夏鑄九的牽引之下，全學聯找上楊英風，全學聯希望楊英風的作品能在五月四日之前完成，以紀念五四運動。對於學生原來的「野百合」作品，楊英風表示，雖然蠻粗糙，但有紀念價值，他將在作品中略有修正，而名稱問題更是值得爭議。

　　據楊英風事務所鄭水萍表示，文大美術系創作的作品是「台灣百合」不是「野百合」，真正學名「野百合」不是美術系創作的那樣，而且目前全學聯也為這個「正名」問題大傷腦筋，大概最後會定名為「野生台灣百合」。

　　如果楊英風作品完成之後，到底要擺在那裡？全學聯當然希望能放在中正紀念堂廣場，目前全學聯正積極在與中正紀念堂管理人員連絡中。

原載《民生報》1990.4.5，台北：民生報社

新設計初步完成
野百合自己站起來

文／賴素鈴

〔野百合〕模型。

三月學運的精神象徵物「野百合」，永久雕塑製作單位「楊英風工作室」已用銅，不銹鋼鍍白色，試作了兩個初步模型，從專業觀點探討野百合造型與施工問題。

製作單位從植物學觀點，考證野百合的實物造型時，發現一個有趣的現象——俗稱「野百合」的百合花；正式名稱應該是「野生台灣百合」，植物界另有名稱為野百合的花，那是豆科植物，外型較像金鳳花。

學生很重視這個發現，研擬以「民族百合」或更合適的名稱稱呼這座永久雕塑。

楊英風之子楊奉琛，修正了原本細瘦的綻放弧度。修正後的永久雕塑，高約八公尺，並考慮了重心比例的計算，楊奉琛說這朵百合不需要支架撐住花朵。

原載《民生報》1990.4.12，台北：民生報社

台灣環境藝術出擊

文／鄭水萍

　　一個藝術家應該是這個社會中神經線最纖細的人。他可說是人、環境與社會的代言人，甚至於是「預言家」，說出人類與環境間無上的奧秘。這種對話從亙古迄今不斷地以各種不同的形式與符號激盪出現。過去台灣的藝術家曾自絕於這種宏觀的關照之外，在斗室中畫花朵、畫黃山，而無視於本世紀末環境的鉅變。只有少數的藝術家，如：早期的藍蔭鼎、楊英風；近期的林惺嶽、洪根深、陳水財；年輕一輩的許自貴、李俊賢、葉子奇、陳隆興、侯聰慧、林文玲與李銘盛等曾對環境的挑戰，作對話與回應。民國七十四年台大環境畫展是一次整合與出發，後來的小劇場、新電影……中也可以看出已逐漸匯為當代台灣藝術的一股澎湃的浪潮，一九九〇年藝術家又即將出擊。

環境美的追尋

　　在一個鉅變的時代中，常常造就了許多巨匠。從他們的作品中，你可以清楚地看出那時代的脈動。如：畢卡索的「Guernica」、康丁斯基的抽象畫……都是有其時空背景，才能孕育出令人深刻感動的巨作。以康丁斯基而言，藝術史家認為，他在第一次世界大戰破碎毀滅的環境裡，已無心去描述鮮花和美女，大量的冷色、分割的畫面、破碎的影像才是他心靈的展現。「環境」與大師的對話，造就出令人內心波瀾壯闊的偉大傑作。

　　台灣的藝術史中，楊英風先生可以說是承先啓後，開啓當代環境美關照的先驅者。他在民國五十五年從羅馬返國後，在太魯閣工作時，已感受到人與自然、藝術與環境間的張力。他完全拋棄了羅馬的人體美表現，而以「太魯閣」系列呈現出對機械文明、人類文明本身的反省，距離一九六〇年美國卡遜女士所提出的《寂靜的春天》，整整超前五年的歲月。[註]而後汪澄與楊英風先生陸續有發表這方面的文字，但迴響不大。只有在一九七七年北海油輪布拉哥號漏油事件中，引起一陣子騷動。直到八〇年代初環境意識的覺醒時，先後才有洪根深等藝術家以不同的形式，對破碎的山水、人心提出藝術家批判。

化腐朽為神奇

　　一九九〇年四月廿二日地球日活動中，楊英風先生與李銘盛等藝術家將再度出擊。楊先生的鉅作「EVERGREEN」將在中正紀念堂展示，將垃圾的瓶罐組合成美麗的雕塑，經

【註】編按：《寂靜的春天》一書於一九六二年出版，非作者所寫之一九六〇年。且此書出版時間比楊英風所提之觀念要早。

雷射的照射下，迸發出十餘公尺高的絢麗光雲，這將是台北夜空下的一大奇觀。

佛洛姆曾說：「人本身可以適應奴役，但他對奴役的反對是降低其智力和道德上的素質；他本身能夠適應充滿著互不信任和敵意的文化，但他對這種適應的反應是變成軟弱和無能。」台灣污染環境中的人們，的確患了嚴重的無力感。這次，我們將撥開渾噩的迷障、大膽地出擊。

原載《中時晚報》1990.4.12，台北：中時晚報社

楊英風居士設計「地球日造型」

楊英風居士為地球日設計的地球日造型，係以不銹鋼為主體，形狀如同將一個環狀帶子剪開旋轉一圈再銜接，其意義在生生不息」地利用資源。以便保護雕塑中的重心——地球，這「地球日造型」將製成六—九公尺公尺高的雕塑，配合「地球日」當天資源回收展及其他節目展出。當天並將義賣這件作品，所得扣除製作成本外，其餘將作為地球日未來推動環保工作的基金。

為迎接四月廿二日世界地球日來臨，國內各環保團體正積極籌備，以各式環保活動為內容的「生態博覽會」，其中雕塑家楊英風特地為台灣地球日設計一個「地球日造型」，預料將為當天活動掀起高潮。

「生態博覽會」預定將在台北中正紀念堂展開，其中包括多項頗富創意的活動如反公害文物展、清潔能源展、自行車遊行、蘭嶼雅美族飛魚祭表演、楊英風雕塑及資源展等。

此外，在蘭嶼雅美族飛魚祭表演，將由來自蘭嶼的青年們表演「飛魚祭」的重要節目——竹竿舞、頭髮舞，這項活動除為增添地球日的熱鬧氣氛，同時也為籌募「雅美文化基金」做「熱身」運動。

原載《佛教新聞周刊》頁15，1990.4.16-22，台北：佛新文化事業有限公司

1990，地球日，藝術家不缺席！

文／羅任玲

　　今年是國人有史以來第一次參與全球同步的「地球日」活動，過去被指為在環保運動中經常缺席的藝術界人士，此次亦不再沉默，只是透過藝術表現手法，更增加了思索與反省的空間……

　　什麼是地球日？地球日要做什麼？這兩個問題一直是許多人關心的。事實上早在一九七〇年的四月廿二日，美國各界就已發動了一次全國性的大規模環保運動，呼籲重視生態危機，環境污染。之後，美國聯邦政府成立了環境保護總署，美國各地也成立了環保專責機構，在行政措施上可說真正做到了「環境保護優於經濟開發」的政策……廿年後的今天，地球日已成為全球人士熱烈參與響應的活動。明天全世界就將有一億的人們走上街頭，要求全人類正視目前地球所面臨的臭氧層破洞、酸雨、溫室效應、全球沙漠化、森林濫伐等問題。

　　今年是國人有始以來第一次參與全球同步地球日的活動。根據地球日目標所言「將執行一長期行動，建立一個安全、合適、永續的星球，活動對象是教育的、經濟的、政治的、文化的……。」過去被指為在環保運動中經常缺席的藝術界人士，此次亦不再沉默只是透過藝術表現手法，更增加了思索與反省的深度。如「表演工作坊」在社教館連演八場，聲明「獻給地球日」，今晚即將落幕的舞台劇「非要住院」，經由劇中人物對生存內外空間所做的深刻省思，以及劇情的強

楊英風獻給地球日的作品〔常新〕，象徵大地不息的循環與再生。

大張力，無疑比直接吶喊訴求更撼動人心。而雕塑家楊英風特別爲地球日所雕塑的八公尺高不銹鋼作品〔常新〕，藉著內外同一平面，形成一個循環（DNA，生命基本結構）的形式，象徵大地的循環與再生。提醒人類學習自然、融合自然，使人與自然形成一個「善的循環」，亦具深刻意義。明天這座不銹鋼作品就將矗立在中正紀念堂廣場，作品四週且將放置分類過的垃圾，夜間加上燈光照明，將形成一幅奇異的景象。

　　然而令楊英風工作群擔心的是，這座〔常新〕的造價需要台幣兩百四十萬元，目前尚未支付分文給代製工廠，如果明天拍賣情形不理想，不要說將扣除成本所餘的款項捐給公益團體，恐怕連成本都無法回收。同樣因經濟費問題而被迫更改「打電話給世界各重要國家元首」計畫的觀念藝術家李銘盛，由於經費籌措困難，這項呼籲世界各元首重視地球生態保育、環境污染的活動不知何日方能實現。看起來藝術家即使有心參與地球日活動，還須企業界大力支援，共襄盛舉。

原載　《中央日報》1990.4.21，台北：中央日報社

【相關報導】
1.〈地球只有一個、讓我們一齊關懷　本報欣逢四十週年慶推出系列公益活動、明晚舉辦環保晚會〉《中國時報》1990.4.21，台北：中國時報社
2. 賴素鈴著〈閃亮雕塑　地球常新今放光明　等候認養　美化環境〉《民生報》1990.4.21，台北：民生報社
3. 周美惠著〈地球日活動　漸入高潮〉《中時晚報》1990.4.21，台北：中時晚報社

中正紀念堂舉辦生態博覽會
雕塑家楊英風作品〔常新〕義賣

文／徐海玲

全球環境保護運動「地球日一九九〇」台灣地區活動今（二十二）日在中正紀念堂舉行，風雨無阻。預計將有數萬人參加，是台灣有史以來最大規模，以環保為訴求的都市集會。

這項定名為「生態博覽會」的台灣地球日活動，內容包括動態及靜態的文宣展示，雕塑家楊英風並提供作品〔常新〕一件義賣，以表示支持環保運動。

展出部份分二大類，有關台灣近年來反公害事件的資料，以及「清潔能源展」。展出本省各地公害事件的文宣品、旗幟、簡報等，旨在提醒大家公害仍在繼續進行。另外，則強調太陽能、風力、潮汐等自然能源的零污染，且取之不盡、用之不竭，從長遠來看是符合經濟效益的。

參加自行車遊行的民眾，預估會在一千人左右，從國父紀念館騎到中正紀念堂，並有自行車的展示及表演。蘭嶼雅美族亦是深受公害之苦的原住民之一，為拒絕核廢料存放蘭嶼之事，已經奮鬥了好幾年，此次自願參與地球日活動尤深具意義。

雕塑家楊英風特為台

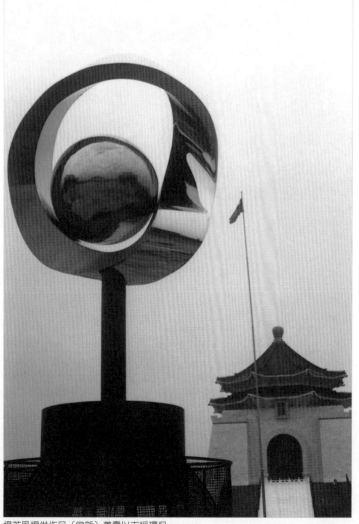

楊英風提供作品〔常新〕義賣以支援環保。

灣地球日設計新作〔常新〕，以地球的圖形為基本造型，高九公尺，寬六公尺，不銹鋼材製成。今日係首次公開，並將發動在場民眾檢拾附近垃圾，經分類後分別置放作品四週，讓大家共同完成這件裝置作品。

　　楊英風雕塑〔常新〕將於今日舉行義賣，全部所得先扣除製作成本，其餘將作為地球日未來推動環保工作之基金。

原載《自立早報》1990.4.22，台北：自立早報社

【相關報導】

1.〈楊英風雕塑創作〔常新〕放光芒〉《世界日報》1990.4.22，洛杉磯：世界日報社
2.〈楊英風地球日作品 〔常新〕拍賣價今晚揭曉〉《自由時報》1990.4.22，台北：自由時報社
3. 徐海玲、曾文哲著〈中正紀念堂今日萬人集會 定名生態博覽會 包括動態靜態文宣展示〉《自立早報》1990.4.22，台北：自立早報社
4. 黃寶萍著〈地球 常新 人天兩難 拍賣認養還沒譜 天氣晴雨也難講〉《民生報》1990.4.22，台北：民生報社
5. 蘇惠昭著〈藝文界呼應地球日〉《台灣時報》1990.4.22，高雄：台灣時報社
6. 李瓊月著〈有人要為常新找歸宿 南部建商喊價三百萬〉《自立晚報》1990.4.22，台北：自立晚報社
7. 李玉玲著〈大師雕塑 無人認購 嫌隙乍起〔常新〕生是非 地球日蒙塵〉《聯合晚報》1990.4.22，台北：聯合晚報社
8.〈〔常新〕放光芒 楊英風雕塑創作 別具意義 可樂瓶融入其中 今晚義賣〉《聯合報》1990.4.22，台北：聯合報社
9. 陳素香著〈世界地球日 台灣跟著轉〉《首都早報》1990.4.22，台北：首都早報社
10. 周美惠著〈響應「地球日」運動全省一起來 台北有展覽、中南部有遊行及環保之旅〉《中時晚報》1990.4.22，台北：中時晚報社
11. 連德誠著〈從藝術生態學觀點看〔常新〕 它需要換環境〉《民生報》1990.4.22，台北：民生報社

自然與寂寞

──靜觀廬中靜思楊英風

文／鄭鬱

夜泊牛眠山靜觀廬

車子經過埔里鎮後，山林開始在眼前疊合跳動起來。等到過了台灣的中心點時，山林更愈來愈濃密地襲捲過來。彎進了牛眠村牛尾路的深處中，驀然發現自己已經被整個山林包圍起來，而這裡正是雕塑家楊英風先生的靜觀廬。楊奉琛兄（楊英風之子）停了車之後，整座山林彷彿靜得沉容下所有的聲音、心靈……最後是陽光。靜坐在靜觀廬中；靜坐在楊二姐（楊英風女）的笑聲與蛙鳴音，靜得使人孤寂的分外清醒；也愈發使我思念起，才共處兩個月的楊英風先生，尤其，使我思念起，在三月十日深夜兩點，仍在台北重慶南路靜觀樓中，默默地工作的身影。──那一夜六十五歲的他，正是爲「地球日」的活動，徹夜的製作，修改他的作品〔常新〕。而，在這一天以前，不太說話的他已經寂寞地爲「自然」說了幾十年的話。這幾十年裡外界的嘲諷、誤解、無知與夢囈也彷彿塵埃一般，在靜觀樓中沉容到最底層去了，在這一剎那的靜中，我似乎了悟了一直「自然」與「寂寞」的楊英風先生。

背叛羅丹、繼承羅丹與超越羅丹

四十餘年前，二十歲的楊英風先生踏進了東京美術學校，也踏進了羅丹的世界。一九四〇年代的日本，由於荻原守衛、高村光太郎、中原悌二郎與藤川勇造的奮戰，「羅丹風」東渡到扶桑，綻放出無比魅力的日本現代雕塑。楊英風的老師，也是黃土水與蒲添生的老師──朝倉文夫，正是「羅丹風」中的翹楚。二十世紀初，「喚醒西方雕刻對人類的理解和對精神世界表現」的羅丹，透過朝倉文夫忠實地巨匠之手，開放了楊英風先生對雕塑的認知與創作，楊英風先生掌握了羅丹由內迸發出來的力感，雕塑出〔蘭〕（Orchid）、〔縱〕（Satin）、〔日月光華〕（The Sun and The Moon）系列充滿張力的作品。人體的內在力量，透過「不完整的雕塑手法」（Fragment）完全的賁張出來，他以東方人特有的精細，融化了羅丹的精髓。〔李石樵〕、〔陳納德〕的肖像，開始呈現出浪漫抒情的手法。然而，羅丹叛逆的精神、思辯的思維，使得三十七歲的楊英風先生，在羅馬雕塑森林中醒覺過來，三年後，四十歲的他回國時，他便頭也不回的飛奔太魯閣。奔向大陸板塊撞擊下的太魯閣的大自然，使他背叛羅丹，而創造出太魯閣系列的山水作品。「不完整的雕塑手法」由人體的壯美，溶化入山水的優美之中，東方「天人合一」、「無限與有限」的哲思，使他繼承羅丹後，又超越了羅丹。

生態美學的先覺者

本來可以作為羅丹人體美學東方版繼承者的楊英風先生，拋棄了羅丹的形，而掌握羅丹的精髓，並發揚東方與大自然的特色，開闢出「太魯閣」山水系列的鉅作。

他謙虛地表示他創作的靈感「源於學習自然、融合自然、回歸自然。」又說：「大自然化育了生靈萬物，實在已是非常完美的造型，內在又蘊藏著無窮的生機。為我們帶來了美好的生活空間，和豐富的生命希望。」

在民國五十五年提出「人與自然、藝術品與環境」宣言的他，是寂寞的。世人根本仍停留在人定勝天、機械文明的幻想中，楊先生卻敏感的喚出天人之間的天機。他全把這樣的想法，表現在「山水」系列的作品中。卡西勒認為「藝術可以被定為一種符號的語言」、「美必然地而且本質上是一種符號。」如今，楊老以雕塑

楊英風攝於埔里自宅前。

的語彙道盡天人之間的天機。把自然內在的力量迸放在他的作品上。蘇珊‧朗格說「藝術乃是象徵著人類情感的形成之創造。」「一切藝術都是創造出來的表現人類情感的知覺形式。」楊老的自然之愛、儒慕之情全反應在這系列的作品。而五年後，卡遜女士才以文學的手法，寫出了《寂靜的春天》[註]，震驚了世人，世界地球日的運動於焉開展。但是，在太平洋邊緣的美麗之島台灣，卻要等到十年後，才有零星的知識份子、新聞記者意識到這

【註】編按：《寂靜的春天》一書於一九六二年出版，非作者所寫之一九七一年。

面向。藝術家方面，也只有洪根深、陳水財、李俊賢、許自貴、林文玲……等少數人在他們的作品中吶喊。楊老六十五高齡回首一盼，已是二十五年了。他孤獨地走過這二十五年歲月，在無力中出力，令人感念。如今在台灣毒島渾噩的迷障中，他再度義無反顧地，創作〔常新〕作品贊助地球日活動。他的生態美學觀是最現代的，但也是最傳統的。

萬古常新的鉅作

　　四月二十二日將聳立在中正紀念堂的〔常新〕。是以不銹鋼製作完成。這高達八公尺的鉅作是楊老以他慣用的彩帶與球體來表現「常新」的理念。產生了——循環的彩帶環繞著巨碩的地球的造型。同樣循環的彩帶曾出現在畢爾馬克思，一九五三年的作品〔無盡的面〕（Endless Surface）之中，日本關根仲夫在東京、千葉也有同樣造型的作品，〔永不終止的環〕、〔永久的環〕。但，在意涵上，楊老的作品卻深遠多了。中間的球體不論在任何環境，它都像一個小地球一般投射出這個大地球的風貌。也反應出這個地球與人們的種種善與不善的相貌。循環的彩帶則希望導引世人走向善的，永不息止的循環。兩者加在一起，一者動，一者靜。中心的球體則有如定珠般，正念人心。台座部分則由大家一起來完成——在半圓形的架子中，由楊老提供形式與造型，再由大家（觀眾）投入不同的廢棄瓶罐組合整座作品，入夜以後，內部迸射的光彩，則將作品的上下，自白天的剛陽，轉化爲夜間的絢麗光彩，與日夜大自然的變化，噓息同步。眞是「化腐朽爲神奇」的最佳詮釋。〔常新〕鉅作，在活動後，將給地球日主辦單位拍賣、籌募基金，獲得這座作品的單位，眞是有福。因爲它將提供給欣賞者，「萬古常新」的哲思。

走向自然

　　楊老曾說：「我從小喜歡接近大自然，在宜蘭鄉下的小橋、流水、果園、山川、溫泉、海邊的美景中找到安慰和快樂，訓練了眼睛和心緒去認識美、體會美、享受美。」如今，讓我們加入他的身旁，一齊來學習自然、融合自然、回歸自然，融入自然之美中。永遠脫離台灣毒島噩夢。

原載《民衆日報》1990.4.22，高雄：民衆日報社
另載《龍鳳涅盤——楊英風景觀塑資料剪輯》頁97，1991.7.26，台北：葉氏勤益文化基金會

台灣地球日多雨時晴險些冷場

部分活動淅瀝嘩啦，午後轉晴，「生態博覽會」始見人潮，晚會逾千人參加。

文／盧思岳

昨天早上的滂沱大雨差點將台灣地球日的民眾熱情澆熄，也讓主辦單位為地球日的各項活動捏了一把冷汗，幸虧午後天氣轉晴，在中正紀念堂展出的「生態博覽會」人潮始逐漸熱絡起來，晚間的「地球日晚會」也才能順利舉行。

昨日早上由於天公不作美，參與「生態博覽會」展出的各環保團體、單位受困於大雨，最後展出攤位移至國家歌劇院走廊才解決問題。昨日參與展出的計有主婦聯盟、台大環保社、新環境基金會、樂山文教基金會和台北美國學校等單位。

下午一點舉行的自行車遊行活動，因受大雨影響，報名人數較預期為少，但仍有三百多位群眾參與。台北市府交通局、環保局、教育局等多位單位主管及台北市

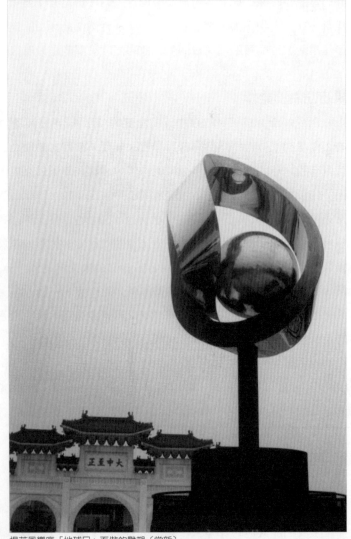

楊英風響應「地球日」而做的雕塑〔常新〕。

議員江碩平、陳學聖、周柏雅、楊實秋、秦慧珠、馮定亞等多位市議員參加。

自行車遊行活動於下午一點起在國父紀念館報到，二點由總召集人馮定國宣讀地球日宣言後出發，約下午三點到達中正紀念堂，舉行抽獎活動後始結束。

　　據前市議員馮定國表示，自行車遊行的目的在呼籲全民於日常生活中多使用無污染的交通工具——自行車，並促進自行車專用道的設立。

　　昨日在中正紀念堂現場除了各環保團體參與展出外，台北市環保局亦大力支持，派了二部垃圾車在現場一面裝載垃圾，一面進行垃圾壓縮示範；並提供十幾個汽油桶權充垃圾桶，供民眾依鋁罐、玻璃瓶、塑膠、紙四類進行垃圾分類，但效果不彰，民眾依然隨手丟棄，並未予以分類。

　　較引起爭議的是一些商業氣息略嫌濃厚的展出，如某些廠商的「低污染省油汽車」或「太陽能熱水器」的展出均是。新環境基金會劉文超教授表示，與商業掛勾的展示會對地球日活動造成傷害，希望主辦單位應謹慎為之。

　　昨日在現場最吸引群眾目光的是雕塑家楊英風的作品——常新，在基座並配合玻璃瓶、鋁罐、保特瓶之分類由群眾進行垃圾分類，入夜之後加上雷射燈光的照射，燦爛無比，具有化腐朽為神奇之功。

　　昨日的「地球日晚會」約有民眾上千人參與，由地球日雜誌社社長胡因夢主持，並有華視和市政、復興等八家廣播電台在現場作實況轉播。

原載《台灣時報》1990.4.23，高雄：台灣時報社

【相關報導】

1.〈台北地球日盛會 夾雜商業化異味 綠色盛宴少見綠衣人 慶祝晚會被指是噪音 新車展示也列入節目〉《聯合報》1990.4.23，
　台北：聯合報社

傾盆雨夜洗地球？
地球日晚會受挫
常新有歸宿
芳蹤歸屬在台南

文／賴素鈴

地球日〔常新〕雕塑找到了歸宿！

台南「良美企業」昨晚以三百萬元新台幣，買下〔常新〕雕塑，使地球日基金會及製作單位楊英風工作室鬆了一口氣。

〔常新〕原本打算在昨晚晚會中拍賣，不料一場大雨使晚會草草收場，只是，會後，良美企業還是確表了購買〔常新〕的心志。

良美企業在台南擁有飯店、幼稚園、百貨等營業項目，並支援台南市政府的海鷗計畫。

買下〔常新〕後，良美企業董事長戴初雄與總經理陳建業，已與楊英風工作室作了技術磋商，打算把〔常新〕運送全省巡迴展出。

原載《民生報》14版／文化新聞，1990.4.23，台北：民生報社

【相關報導】

1.〈常新配良美　地球日雕塑　年底到台南〉《民生報》1990.4.24，台北：民生報社

地球日雕塑成焦點
楊英風藝壇常新

文／楊樹煌

　　著名雕塑家楊英風教授，為「地球日」雕塑創作的巨作──〔常新〕不銹鋼雕塑模型，廿七日起，一連三天，應邀在青商週系列活動──藝文大展中展出，由於此一創作，享譽國際，昨首度在埔里民眾服務分社展覽室展出原件模型，展出之首日即形成各屆矚目之焦點。

　　據楊英風教授透露：〔常新〕雕塑創作原件模型，所以選定埔里首度展出，又是在埔里青商活動中，主要是因為他定居於埔里，期對地方有所回饋；另則是因為他曾膺選青商總會之全國十大傑出青年，也算是對青商之一種回饋之舉。

原載《中國時報》（南投縣新聞）1990.4.28，台北：中國時報社

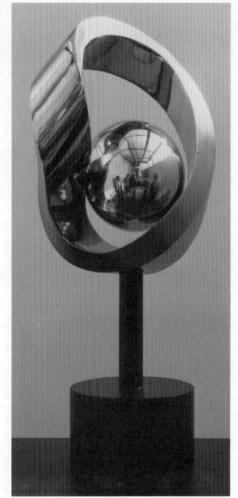

〔常新〕雕塑創作原件模型，選定埔里首度展出。

景觀大師楊英風深諳自然之奧妙

文／結金球

六十四歲高齡，大師仍然不輟雕塑工作，並以之與周邊環境相結合，定名爲景觀雕塑。

學養豐富，有深厚哲學基礎與生活美學概念的大師，最新作品〔飛龍在天〕與〔常新〕，都令業界耳目一新。

窮畢生精力於雕塑藝術的楊英風，早期以版畫聞世，中期以降則以景觀雕塑傳世，他劃清界線地指出：「我的雕塑不同於西方雕塑，它是結合外景與內觀，所以我加上景觀兩個字而成景觀雕塑，比西方的純粹雕塑還要廣泛，它是建築的延續。雕塑本身佔據的空間不大，但是視覺凝聚的空間卻包括週遭環境，它影響的範圍不僅是人們對藝術造型的鑑賞，而且也涵蓋了在這個空間裡人們工作的情緒。」因此他不把雕塑藝術孤立於博物館的展示空間，而是使雕塑藝術與周邊環境相結合，達成他終身追求的「生活美學」。元宵節的〔飛龍在天〕、地球日的〔常新〕都是他近期的代表作。

景觀是外景和內觀的融結

楊英風進一步地解釋「景觀」兩個字的含義：「所謂景觀是意味著廣義的環境，也就是人類生活的空間，包括了感官、思想所及的部分；宇宙間的個體並非各自過著閉塞的生活，而是與其環境及過去、現在、未來種種現象息息相關；如果不能透視他的精神原貌，而只注重外在形式，那麼就僅停留在『外景』的層次，必須進一步掌握內在形象思維，達到『內觀』的形上境界。」他強調的是中國傳統思想的服膺自然、與自然契合的觀念；他的作品不注重突出自我面貌，而是尋求怎樣與所置的環境取得協調的效果，讓兩者在同一空間裡存在著給觀賞著一種舒服的感覺。他說：「這只是宇宙力量借楊英風這個工具來完成罷了。」

人生兩次的孤單

一九二六年楊英風生於日據時代的台灣宜蘭，父母因經商而經常往來台灣、大陸。幼年時，身爲長子的楊英風跟隨雙親遠赴大陸，但因父母工作繁忙，只好把他送回宜蘭由祖母照顧。他形容接下來的日子是他「第一次的孤單」，他經常獨自一人到郊外思念父母，久而久之便從這有山、有海、有陽光的大自然中獲得了喜悅，也因此藉著畫畫、剪紙、雕

刻把大自然之景記錄下來。

　　小學畢業後，適逢抗日戰爭開始，他被送到北平就讀中學。深受日籍油畫老師淺井武和雕刻老師寒川典美的影響，而奠定他美術的基礎。中學畢業後，他決心學習雕塑，但是卻使父母非常為難，他們認為雕塑沒有什麼出路，經過百般打聽之下，發現東京美術學校建築系有雕塑課程，於是楊英風過關斬將地進入該校就讀，他形容這是他「第二次的孤單」，因為到目前為止他是台灣空前絕後的第一人也是最後一人進入該系就讀，原因無他，只是該系以「嚴」字出名，非常不易進入。這樣的因緣際會，卻使他接觸了唐宋的生活美學。

　　在東京美術學校就讀時，吉田五十八老師的「木結構」

1990年楊英風與長子楊奉琛攝於〔飛龍在天〕前。

課程帶給他重要的影響，使他了解到唐宋的生活美學，並驚嘆於唐宋文化的高超，更訝異於日本木造之美竟然緣由於中國的唐宋，他非常地感動，也開啟了美學與生活相結合的思想。他認為美不能離開生活，而且美的存在是為了提昇生活而努力。他納悶地提到：「建築是美術的一環，但是在國內卻隸屬於工學院，這兩者所強調的重點完全不一樣，前者是從美學的角度出發，而後者則從工學切入。」因此他的雕塑是建築的延續，融合了環境、景觀的因素。

以生活美學傳達生活訴求

　　兩年以後他被父母召回北平[註]，轉入輔仁大學美術系，他藉由滯留北平的時間浸淫在中國文化的悠遠博大之中，一方面虛心地學習國畫、油畫、雕塑；一方面遨遊北京、大同、雲岡等地，全心鑽入「天人合一」的人與自然融合的文物寶典之中。

　　他的作品不僅馳名國內，也遠披於外國各地，日本大阪萬國博覽會的〔鳳凰來儀〕、新加坡文華大酒店的〔玉宇璧〕、美國紐約華爾街的〔東西門〕、沙烏地阿拉伯國家公園整體規劃設計……。他所使用的雕塑材質包括木頭、石頭、鋼鐵、磚塊、不銹鋼，但是他最喜歡不銹鋼的感覺，不銹鋼看起來冰冷，但是卻能經由他的雙手和思想重新賦予溫暖與生命。「不銹鋼堅硬、率性的本質就具有強烈的現代感，特別是作為景觀雕塑，它那種磨光的鏡面效果，可以把週遭複雜的環境轉化為如夢似幻的反射映象，一方面是脫離現實的，一方面又是多變化的。」自一九七六年在日本京都觀賞試驗性的雷射音樂藝術表演之後，他便把雷射科藝帶進了他的作品當中。他嚴肅地說：「雷射光的變化是立體的、奇幻的，在我的想像中甚至是生命原始構成期的世界，接近靈性的、冥思的境界。」

　　楊英風有著深厚的中國哲學底子做為美術思想的基礎，因此他的景觀雕塑以傳達生活美學為要，以〔常新〕為例，其外圍的環狀代表「氣」的貫通，中心的圓球，未必是地球，而是氣的中心，也就是意志力的力量。

　　為了一以貫之自己行事為人的原則，他以詩經小雅首篇的起句「呦呦」兩字為號，期待在「萬物靜觀皆自得」的環境中活得更從容、更自在、更引發生命的美感。

原載《仕女雜誌》第132期，頁166-167，1990.5，台北：仕女雜誌社
另載《龍鳳涅盤——楊英風景觀雕塑資料剪輯》頁102，1991.7.26，台北：葉氏勤益為化基金會

【註】編按：實際上，楊英風一九四四年四月入東京美術學校，八月回北平過暑假，即因身體不適休學二個月，後東京遭受猛烈轟炸，直至日本戰敗投降，始終未能再回到東京。

楊英風、朱銘的海外景觀雕塑

文／洪致美

　　五月初將在香港正式揭幕啓用的「中國銀行」，以其傲踞世界排序第五的高度，爲貝聿銘繼法國「大羅浮計劃」之後，再一次寫下的完美經典實踐；所不同於「大羅浮」的是：這件充分流露貝氏建築美學觀的作品，其各項構組要件均成之於中國人。

　　「中國銀行」雖主要源於大陸方面的出資，但基於北京「香山飯店」呈現的現代中國建築風格的經驗，及高層建築的難度考量，「中銀」乃交由貝聿銘這位最傑出的華裔建築家設計。這幢建築矗立於兩岸之間的介媒——香港，而其大樓的景觀地標卻是由貝氏力薦的台灣本土雕塑家朱銘創作的青銅作品，就其命名爲〔和諧共處〕的喻意上而言，當可見作者的一番深心。

　　貝聿銘與本土藝術家之合作，早在七〇年代初即已開始。一九七〇年大阪萬國博覽會中國館前的〔鳳凰來儀〕，爲楊英風首度在國際上呈現的巨型景觀雕塑，這件作品具陳了他一貫揉合傳統美學思維與現代造型、素材的理念，其完成得之於貝聿銘側面的支援和鼓勵，同時也引發了貝氏邀請楊英風爲其設計的建築創作雕塑的構想。三年後，楊英風方圓系列的代表作：〔東西門〕，便在貝聿銘設計的東方海外大廈前（位於紐約，近華爾街）完成，此時朱銘亟思從傳統工藝木雕轉作純藝術創作，投入楊英風門下已屆五年了。

　　爾後近廿年間，楊英風與朱銘這二位道地的台灣籍雕塑家，便陸陸續續地以各自闢創的藝術畛域與強烈個人特質，在海外舉辦了多次的個展，景觀雕塑作品並爲國際間重要博物館或建築所典藏。

　　楊英風因其早年曾入東京美術學校（今之東京藝大）修習建築，故而其作品中與建築空間呼應的造型理念也特別強烈。除了其最擅用的不銹鋼材質外，具工程難度的大型鑄銅（如新加坡最高建築華聯銀行前作品〔向前邁進〕高達八米）、大理石混合鋼筋凝土（如新加坡文華酒店廿米寬的〔玉宇璧〕）、及建築外壁（如美國史波肯萬國博覽會中國館外壁：〔大地春回〕）等亦全程指導參與建置的過程；此外，他爲關島及星洲空間科技美術中心規劃的設計案，也具有將建築與雕塑交融一體的企圖。這些複雜而多元化的面相，使楊英風的創作由單純的面對雕塑，進而外拓至作品與空間景觀的命題。

　　朱銘的現代雕塑觀念雖啓蒙於楊英風，但卻因其對傳統木雕意匠精湛技藝的基本功，故能不沿襲師承，而別有創局。「太極」系列動靜互成、虛實相生的渾樸大化，至今仍是朱銘爲國際間關注中國立體造型藝術的評鑒者所最熟悉的題材。香港交易廣場、中文大學、演藝學院、美國堪薩斯市乃至「中國銀行」前的作品，均是以「太極」爲主；而飽含

香港瑞安中心前楊英風作品〔銀河之旅〕。鄧鉅榮攝影。

眾生哀樂實相的「人間」系列，則是朱銘直探生命粗糙底層的另一種呈現。在八六年朱銘新加坡國家博物館的大型個展後，當地曾發起「一人一元」共同購藏「人間」的活動，顯見「人間」系列有其鮮活動人的生命力。

　　台灣近年對早期橫向移植的西化型態，已有相關程度的反思，這種本土意識的自覺的趨向，即有助於國際藝壇認知台灣美術的眞實面目。五十年代楊英風在世界雕塑首邑——羅馬舉辦過多次的個展。七十到八十年間，朱銘也陸續在東京中央美術館、紐約漢查森畫廊及馬尼拉、泰國等地的現代美術館發表太極系列，透過漢雅軒的策劃協辦，朱銘亦已循其老師楊英風的藝術歷程，懷抱著堅實的本土特質，正式面對國際舞台。一九八六年香港各地正熱烈籌辦亨利摩爾（Henry Moore）畢生第二大規模的雕塑展同時，香江最重要的展覽場地之一——交易廣場（Exchange Square），推出朱銘的個展並購藏其作品〔單鞭下勢〕，此次展出爲朱銘日後多次爲香江建築鑄作景觀雕塑之濫觴。未來三年中，漢雅軒亦已著手策劃這兩位雕塑家的國際性個展，分別是楊英風於新加坡國家博物館與香港交易廣場的不銹鋼作品展，及朱銘於倫敦南岸文化中心（South Bank Cultural Center）及法國登克爾克現代美術館（Dunkerque Museum of Contemporary Art）展出。

　　一九五九年楊英風以〔哲人〕參加巴黎首屆國際青年藝展，這些兼攝雲岡英邁雄闊與現代藝術簡潔特質的作品，曾爲巴黎權威藝評刊物《美術研究》盛讚具「指導世界未來雕塑路向」之潛質。卅年後，楊英風、朱銘師生在海外將其藝術風格具足呈顯，拓延了台灣本土藝術向世界之路探尋的履痕。

原載《雄獅美術》第231期，頁114-115，1990.5.1，台北：雄獅美術月刊社
另載《龍鳳涅盤——楊英風景觀雕塑資料剪輯》頁100，1991.7.26，台北：葉氏勤益文化基金會

地球日「義賣」雕塑，楊英風高價索酬
象徵大地〔常新〕難逃金錢污染

文／胡永芬

在四月二十二日地球日，矗立於中正紀念堂廣場，成爲台灣環保活動明確的象徵符號——楊英風事務所作的大雕塑〔常新〕，今天卻爆出地球日與楊英風工作室意見不合的消息，今天近午，由雙方邀得的「社會公正人士」消基會會長白省三，擔任調解人。

白省三直指問題的原因，是雙方認知上的差距，和對「義賣」活動事務不熟悉之故。

地球日負責人方儉指出，當初雙方對外界共同發佈新聞時，指這件作品爲「義賣」，義賣所得楊英風工作室將扣除工本費，餘額全歸地球日，但未久楊英風工作室交給他一份合約書及報價表，他認爲二百五十八萬的報價奇高，其中又如律師費九萬餘等項目，極不合理，且以賣工程的方式，要地球日先付頭款一百餘萬。方儉認爲，由對方的要求來看，純視爲一賣作品的商業行爲，已非「義賣」，故而地球日拒不簽約，而楊英風工作室則因材料已買、新聞已發佈，而繼續做下去，至於價格，雙方一直未有共識。

楊英風工作室接洽此一事務的鄭水萍指出，表上列的開支都是必要的人事開支。但他也承認，爲此事，鄭水萍自己與楊英風之子楊奉琛之間也頗不愉快。他指「楊奉琛並不想接這件事，因爲在工作室接下的業務中，這是很不賺錢的一件。」這亦促使鄭水萍辭去楊英風工作室的工作。

白省三指出，楊英風工作室一開始就當作是業務在做，而不是義賣。白省三比喻，就如一位歌星參加慈善義演，照行情拿五萬酬勞，他再自願捐出兩萬元是一樣的，其實是當一件生意來做，只是少收一點錢而已。

在這樣大的認知差異下，白省三並不想去估算確實的成本費是多少，只希望能夠協調到一個雙方都能接受的價格即可。

楊英風的作品，作爲大建築中公共景觀的數量很多，工作室包攬業務的能力亦極強。一向有人認爲，他可以爲政府機關、企業家、環保、乃至學運等，理念色彩互異的事務作工程，而使人對他本身的理念發生質疑。但過往這一向被認爲是酸葡萄之語，如今與地球日的爭執，雖然據悉，主要是由其子楊奉琛決定，但對楊英風而言，卻是頗爲不值。

原載《中時晚報》第8版，1990.5.5，台北：中時晚報社

【相關報導】
1. 李玉玲著〈常新糾紛　上午協調未果　請白省三「仲裁」　成本之爭　仍各執一詞〉《聯合晚報》第9版，1990.5.5，台北：聯合晚報社
2. 黃志全著〈藝品無價？〔常新〕價高起爭議　楊英風提報價達二百五十八萬元，有人認為不符義賣精神〉《中國時報》1990.5.7，台北：中國時報社
3. 賴素鈴著〈常新　價位更新〉《民生報》第14版，1990.5.6，台北：民生報社
4. 李玉玲著〈地球日〔常新〕雕塑　成本允降為150萬〉《聯合晚報》第9版，1990.5.6，台北：聯合晚報社

龍歸龍潭

小人國將認養〔飛龍在天〕燈
預定七月七日龍燈光輝再現

文／黃彩絹

　　觀光節元宵燈會主燈〔飛龍在天〕已經有了歸宿。經觀光局邀請學者專家評定，龍潭的小人國是最佳龍家，小人國也表示將認養龍燈，並預定七月七日小人國開幕六周年慶時，讓龍燈光輝再現。至此，「龍歸龍潭」已成定案。

　　昨天觀光局特為揭曉「龍家」，召開記者會，有意認養龍燈的單位，除亞哥花園已表示棄權外，小人國、西湖度假村及中影文化城均派代表前往聆聽結論。

　　觀光局為求公平及公正處理龍燈寄養問題，特邀學者專家尹建中、楊英風、周宗賢、王秋桂、楊政河及王士儀等組成「飛龍燈寄養評審小組」，於三月十七、十八日赴小人國、亞哥花園、西湖度假村及中影文化城實地勘察環境。

　　評審小組評定的認養順序依序是小人國、亞哥花園、中影文化城、西湖度假村。小人國董事長朱鍾宏已在現場表達認養的意願，使得其他願意認養的單位沒有機會。

　　評審評小人國為最理想寄養地點的理由是：經營者認養意願最強、所能展示的位置較理想、較易與飛龍配合、小人國品質較高雅、已有夜間活動、外籍旅客較多、參與各項活動的紀錄與經驗較多、對飛龍的認識較多。不過也有兩項缺點：整體看和龍燈較不搭調及目前範圍較窄僅十公頃。

　　楊英風事務所總經理楊奉琛指出，龍燈重整及架起的費用大致不會超過三百五十萬元。至於開燈費用，以每天開四、五小時，一個月電費約三萬元。

　　龍燈裝置在小人國後，各有關單位已達成以下協議：

　　·基於安全性及經濟性，建議安裝後不再搬遷。

　　·寄養單位願付楊英風事務所技術指導費十萬元及第一次拆遷費十一萬元，並密切在技術上配合，展現龍燈全套效果。

　　·願在龍燈旁豎紀念碑，敘述製作原委，並標示華航標誌。

　　朱鍾宏指出，認養龍燈對刺激遊客量不會有很大作用，但可增加小人國可看性。

原載《民生報》第7版，1990.5.5，台北：民生報社

大師海外景觀雕塑搬回國

楊英風、朱銘大型作品縮影　饗同胞

文／賴素鈴

香港中國銀行新廈即將於十七日開幕啓用這座目前世界第五高的大樓，因華裔建築師貝聿銘設計、台灣雕刻家朱銘製作大型雕塑的合作方式，而備受矚目。

台北「漢雅軒」也於昨日推出「海外景觀雕塑巡禮」，將歷年楊英風、朱銘師生，在海外製作的大型景觀雕塑，作整理呈現。

「漢雅軒」負責人張頌仁是兩人海外作品經紀人；他指出，兩人的師生關係，與貝聿銘都有過合作關係，各有不同特色，但都與中國大傳統有密切關係。

貝聿銘與楊英風的合作案例爲一九七

楊英風與貝聿銘合作的案例是1973年紐約的〔東西門〕。

三年，紐約「東方海外大廈」前的〔東西門〕，這件東方人在西方世界的景觀雕塑，一直到現在，仍是曼哈坦文化旅遊指南的重點站。

現場陳展兩人海外作品照片及雕塑模型各二十餘件，同時也將個人風格演變作了交代，張頌仁認爲，楊英風作品與建築空間呼應的造型理念特別強烈；朱銘作品，則與建築各成立體雕塑，有別一苗頭的勢態。

貝聿銘選擇朱銘作品爲香港中國銀行的景觀雕塑，即爲使朱銘粗獷質樸的青銅質感，與大樓鋼鐵玻璃的冷冽光滑質感形成對比。

這組人間系列作品，命名〔和諧共處〕，已於上月二十三日，由朱銘帶領六名焊工赴港，將切開塊體拼焊，並於二十七日完成，放置在大樓入口大門左側坡地。

漢雅軒電話：8829772。

原載《民生報》1990.5.9，台北：民生報社

【相關報導】
1. 蔡晶晶著　〈藝文動態〉《大成報》1990.5.7，台北：大成報社
2.〈海外景觀雕塑巡禮──楊英風、朱銘〉《大成報》1990.5.8，台北：大成報社

製作野百合雕塑
楊英風：純屬商業行為

　　【台北訊】外傳重返中正紀念堂的〔野百合〕不銹鋼雕塑，是由名雕塑家楊英風製作，楊英風昨天表示，這是個錯誤的傳言，楊家的人確實替「全學聯」按圖製作野百合雕塑，但那純屬商業行為，無關藝術創作。

　　楊英風昨天針對〔野百合〕一事做上述說明。他表示，他從未與「全學聯」或是任何一位學運成員接觸，而是他的兒子答應「全學聯」用不銹鋼製作〔野百合〕。

原載《中央日報》1990.5.20，台北：中央日報社

矗立在中正紀念堂的〔野百合〕，實際上不是楊英風的創作。

楊英風雕塑作品爭議
〔飛龍在天〕藝術〔常新〕？

文／李玉玲

今年上半年，國內藝術界最出風頭也備受爭議的，大概要數雕塑界「教父級」人物楊英風；一場因〔常新〕雕塑製作成本而與「地球日」引發的紛爭，不但斲傷了他在藝術界的聲譽，而從年初以來，楊英風陸續接受委託製作的〔飛龍在天〕、〔常新〕和〔野百合〕大型雕塑，更引發藝術界正反不同的批評聲浪。

如今，這些聲音雖已隨著事件的結束而逐漸平息，但背後所引發的文化誤謬現象，卻正如那三件不銹鋼雕塑般，永久成為這個階段台灣文化水平的指標。

爭議一：藝術乎？工程乎？

「藝術無價」這是藝術家堅信不移的金科玉律，因此當〔常新〕雕塑被人「稱斤論兩」殺價時，一些雕塑界的同業也不免為已在雕塑界享有崇高地位的楊英風叫屈。

但引發爭議的是：需要其他人力工程配合完成的大型景觀雕塑，其藝術性質究竟如何衡量？

一般來說，一件雕刻的價值取決於創意、技藝和質材三個條件，質材成本有一定的數據，但創意卻是無價的，伸縮性大，也最易引起爭議。

因此，雕塑界的常規是，由藝術家獨立完成的小件雕刻品，質材成本低，藝術價值高；而由師傅、助手協助完成的大型景觀雕塑，質材成本高，藝術價值卻相對降低。所以，大型景觀雕塑能否保持藝術的原創性，完全取決於藝術家在工程中的參與程度。

令藝術界不解的是：從〔飛龍在天〕到〔常新〕，這兩件作品究

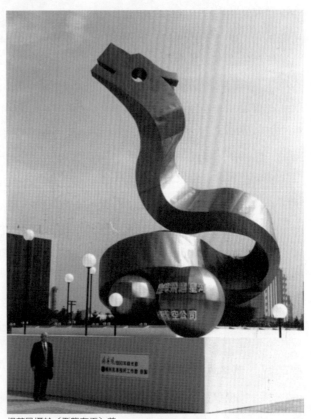

楊英風攝於〔飛龍在天〕前。

竟是以「雕刻家楊英風」個人的創作呈現，或是「楊英風事務所」名義製作，並未有明確交代，難怪外界要對〔飛龍在天〕五百萬、〔常新〕二百五十八萬的價值感到懷疑。

其實，楊英風的遭受攻訐，也是「冰凍三尺非一日之寒」，長久以來，政府機關許多大型景觀雕塑都委託楊英風承攬的結果，外界自然產生「楊英風放著正規創作不做，卻成為『包工程』的藝術家」的不好印象。

爭議二：藝術乎？政治乎？

除了藝術性的爭議性外，藝術界另一個爭論焦點是：藝術應否和社會運動相結合？一派認為，藝術家應該走出自己的象牙塔，以藝術創作表達對政治、經濟等社會現象的看法。另一派卻認為，藝術家在藝術領域的自主性未建立前參與社會運動，將不可避免地淪為社會運動的附庸，產生不可掌握的危險性。

尤其，從〔飛龍在天〕、〔常新〕到〔野百合〕，藝術界無法理解的是：楊英風為什麼能同時參與這三種社會性格完全不同的運動？而楊英風所堅信「推廣藝術與環境相結合」的理念，真能在運動中達成嗎？

事實顯示，為元宵燈會所製作的〔飛龍在天〕，出錢的華航不要，卻三推四推推給了小人國；受委託代工的〔野百合〕，則像是一顆定時炸彈，歸宿難卜；相較之下，〔常新〕雖鬧了點糾紛，卻還是平安地找到落腳處。

〔飛龍在天〕等案例所暴露的現階段文化誤謬現象，一方面反映了藝術界長期以來自主性的缺乏；另一方面則凸顯了台灣三十多年來，藝術知識的薄弱，創造力、鑑賞力的貧血。所以，才會產生表面熱鬧大於實質意義的〔飛龍在天〕藝術大拜拜活動；而標榜自發性學生運動的〔野百合〕不能以學生力量獨立完成其精神雕塑，卻花了一百萬委由他人製作，也不免落入「附庸性」的矛盾中。

藝術界人士憂心的是：藝術與社會運動相結合，雖然達到相互宣傳的效果，但是，以藝術為手段、政治為目的的作法，藝術最後的下場難免變成人人不願接受的「燙手山芋」！

楊英風：我的一生已被誤解太多次

在國內雕塑界苦心經營了數十載，並已享有崇高地位的楊英風，這次會被人「稱斤論兩」，對他的藝術價值大加質疑，可能也是楊英風始料未及的。

　　一些接近楊英風的人士，頗爲楊英風這次「揹黑鍋」叫屈，並認爲楊英風是「啞巴吃黃蓮」有苦說不出，原因是：楊英風這幾年除了專心於景觀雕塑創作，大部分行政事務都交由事務所負責而不加過問。然而，當事務所處理不當時，楊英風往往是最後一個知道，但也是必須負擔所有責任的人。這次〔常新〕的糾紛，就是一個實例。

　　對於外界正反不同的看法，始終三緘其口的當事人楊英風，在一次訪問中終於說出了「心內話」。

　　楊英風表示，這是一個多元的社會，本來就可以容忍不同角度的批評，但他對「藝術與環境相結合」的理念，絕不會因爲一點挫折就放棄。

　　「我是一個環境藝術家，而非雕刻家」楊英風表示，基本上，他反對西方雕刻的觀念，因爲範圍太過狹窄。而他所心儀的是中國傳統生活美學觀念，將生活的大環境當成雕刻。

　　楊英風強調，既然他著眼的是大環境的雕刻，自然必須有一批人協助才能完成，這是一種建築、庭園與雕刻和諧安排的藝術觀，而非外界誤解的工程。

　　對於外界無法理解爲什麼他會參加三個不同性格的社會運動？楊英風解釋：「地球日」和他一貫強調的「藝術與環境」理念相同；至於〔野百合〕則是在他出國期間，事務所接下的案子。楊英風表示，接下〔野百合〕是對或錯，還要看〔野百合〕是否能保持運動的純粹性，目前他還在觀察中。

　　生性達觀的楊英風表示：「如果我年輕十歲，或許會被外界的誤解所干擾，但現在已不在乎這些，因爲，我的一生已被誤解太多次。」

原載《聯合晚報》當代15版，1990.5.26，台北：聯合晚報社

珍惜我們擁有，促使大地常新

文／徐莉苓

　　一九七四年美國史波肯環境博覽會，楊英風以三棵巨樹浮雕含蓋中國館三面牆及屋頂，配合頂端六角型象型太陽，名爲〔大地春回〕以表示期待明日新鮮環境——如春臨大地。

　　一九九〇年台北中正紀念堂，楊英風卻以環帶圍繞圓球的不銹鋼雕塑，內含拉圾，題名爲〔常新〕，以呼籲人類應珍惜地球有限資源的運用與回收，萬物才能享有生生不息的生命喜悅，大地也才能保有日新又新的循環歷程。

　　以一個素來重視環境美學的藝術家而言，這是楊英風多年來再次表達他對環境生態的關懷。

　　自幼生長在鍾靈毓秀的宜蘭，楊先生表示，日日與山水爲伍養就了親近自然、愛護自然的美學第一課。爾後赴北平就學，故都蒼鬱的樹木、文質彬彬的人文氣息，幼小的心靈隱約感受環境影響人的重要。

　　一九四四年赴日，至東京美術學校（東京藝大前身）建築科，逢日本木造建築大師吉田五十八的指導，他開始對材料學、環境學、氣候地域特性如何配合生活需求等問題有啓蒙性的認識，也開始注意「環境」、「景觀」等問題。這段歷程很清楚地反映到日後的雕塑工作上，也萌生了景觀思想。

　　一九四六年，楊英風重返北平入輔大美術系就讀，他以美學爲基礎的建築素養，專心思索人性與環境之間的因果關係，飢渴地探尋中國五千年來文化精神內涵，並藉由太極拳和研讀古籍來參悟千年以前我們老祖宗所孕育的「天人合一」玄妙哲理。

　　台灣光復後第二年，楊英風返台，因藍蔭鼎先生的引介入豐年雜誌任美術編輯，其間長達十一年。當時他每月有一、兩次機會深入鄉鎮，對鄉村的風土民情、環境景觀有深刻觀察體驗，這樣的契機，他自認是延續喜好自然的本性和獲得實際經驗的樂趣。

　　爲了輔大在台復校，他被同學會推舉至羅馬大公會議當面向教宗保祿六世致謝，原本預計停留半年，但面對西方藝術殿堂的豐盛，一住住了三年。這段期間，他足跡遍及歐陸，盡情地悠遊文物，深刻體驗東西方美學精神的差異，他觀察到西方因工業革命，一度陷入科技迷沼，迷信物質萬能。以雕塑而言，即由最初生活美學轉變爲純粹美學，再發展爲應用美學。但東方對生活美學的態度，則是順應自然，以自然爲本的「天人合一」哲理，也就是人能創造環境，環境也能改造人。所以參悟了東方美學價值是積極與建設並改善人類生活。所以楊英風自羅馬返國後，作品風格反而更呈現出崇尚自然山川、雍容大度

的氣魄，一滌美術界全盤西化之氣。

一九六七年他加入花蓮榮民大理石廠任顧問六年，無數次深入太魯閣，感受奇石迸發之生命力，他體認到大自然是最好的雕刻師，人類只是把自然的特質發掘出來罷了。他自謙是自然的發現者，那段期間迭迭創出以山川紋理、感人至深的「太魯閣」、「山水系列」，引起國際間對東方雕刻的注意。新加坡雙林寺、黎巴嫩貝魯特國際公園、美國紐約華爾街到處看得到他的作品，難得的是，他始終堅持東方美學與自然合一的特質，即使在崇尚肉體、寫實的西方，他依然表現了雍容大度、氣勢磅礴的自然美。

雕塑的成就，楊英風成績斐然，於景觀規劃，他付出更大的心血。「其實景觀規劃是更大型的雕塑」他曾如是表示。所以在他一稟保護自然生態的信念下，楊英風的景觀規劃極力維護當地特質。比如一九六八年，他曾規劃花蓮為大理石城；一九七一年為新加坡規劃〔新加坡的進展〕庭園案，以自然山川境界配合都市景觀之改善；一九七三年規劃台北市關渡為「東方威尼斯」水鄉計劃；一九八〇年信義區計劃台北市政府規劃案，降低建築物至地下五層，低下之中庭佈置成山水景象，使洽公人員與自然合一，並與路面紊亂景象隔開，維持平靜心境。可惜當局缺乏遠見，這些計劃未實現。但楊英風刻意地把一般譯成「地景」的LANDSCAPE譯為「景觀」，期能喚起大眾從內至外的省思，來觀察規劃地方特質。

「我們只有一個地球」、「地球不屬於人，而人屬於地球」，一九七四年楊先生在史波肯博覽會和與會的藝術家一同呼籲人類正視這個問題。一九九〇年楊先生以六十四歲漸趨圓融的觀照，再次尊奉自然、闡揚天人合一的信念，實際參與地球日活動，呼籲大眾「珍惜我們擁有，促使大地常新。」

原載《中國生態美學的未來性》頁4，1990.6.26，台北：楊英風事務所

楊英風
從傳統美學出發
文／許麗美

　　足跡踏遍全球的他，所神往的仍是物我交融，將物質昇華爲具有性靈光華的中國生活智慧。因而他透過景觀雕塑，將人與環境的對立轉爲和諧，終生熱愛不輟。

　　楊英風，是世界藝壇閃亮的名字。他學的是建築，因熱愛雕塑而將二者聯結爲景觀藝術；以造型配合環境的需要，藉著藝術作品的魅力，調和宇宙以及物我間的感情，呈現東方天人合一的境界。

　　年已逾六十，目光仍清透、炯炯有神的他，談起蘊育他作品的根本精神所在時，回味深長地將時光推移到他年少時期在故都北京的那段時光。在他唸完小學後，父母把他由出生地宜蘭接到北京去唸中學；他在此見到了中國人的生活之美。他表示：「那是幾千年來中國文化最後的一段；那時人們文質彬彬，人際關係和睦，且生活空間非常理想，是幾千年來爲了更好的居住空間一直演變改良而成的。現在想起來，那好像是另外一個世界，有如天方夜譚般。事實上，那是中國人數千年來生活過的一個模式。」由於經歷過這豐富、敦厚的美好時空，促使他日後的努力都在抓取早年的回憶，甚至對整個中國文化的喜愛。

　　至於他對雕塑萌生興趣，是從中學時期便開始了，而赴東京美術學校讀建築系時，則受到這世界上唯一以美學、藝術觀點教授建築課程的衝擊，尤其是其中一位木造建築專家吉田教授在上課時，談起唐宋時期的建築空間——那是生活哲理演變而成的居住空間，和西方鋼筋水泥建築自是不同。楊英風，是此系第一位，也是最後一位中國學生，他在此時開始注意中國建築的特色，思索人在怎樣的空間下才感到舒適的問題，與他日後走向景觀雕塑息息相關。對於唐宋建築，他以爲，「如今看來仍是非常美好，找不到任何缺點。」他並感到，唐宋時期是中國文化最精彩的階段，此時期建築的風範和理想，可供建築師、設計師研究，運用到現代來。

　　由於眼見他早年那一段優美、淳厚的歲月已不復在北京出現，而台灣近年則快速走向國際化，他語重心長地道起他的經驗之談：他在外國都是看到「區域文化」，都好像「回到家裡」那麼親切，唯獨在台灣見不到。他坦誠地表示，「應把區域的文化特性保留、並且現代化，而不是千篇一律地國際化。」他也強調，台灣只有三百年歷史，若把古厝整修後，就認爲是恢復本土文化，也不盡然正確；假若能把唐宋的生活空間、生活境界轉移到此地，並加以現代化，「那就足可領導世界。」

　　至於他的景觀雕塑，使用不銹鋼爲創作素材達二、三十年而深好不已；這具有現代氣

楊英風攝於埔里自宅。

質的材質，對他而言，已是宋瓷的化身。他說，「它顏色單純，形態簡單，有如宋瓷乾淨俐落，卻非常高雅，令人看來愈加喜愛，且精神領域得以提昇。」而在造型方面，他常從傳統造型意念出發，以簡化昇華的造型，完成對大自然的讚頌，開闢屬於中國現代精神的美學風格。

　　氣宇寬宏，言談溫和中肯的他，表露的正是虛靜而雍容的風範。他的作品散見於世界各地，而今年元宵節在中正紀念堂矗起的〔飛龍在天〕，以及為地球日而設計造型的〔常新〕雕塑，都是最近期的作品。由於工作繁忙，目前他已卸下教職，專心致力於景觀雕塑的大任。

原載《今日家居》第18期，頁20，1990.7，台北：思匯文化有限公司
另載《龍鳳涅盤——楊英風景觀雕塑資料剪輯》頁109，1991.7.26，台北：葉氏勤益文化基金會

爲了不讓國寶流落國外

——記兩岸學者共編《中國古佛雕》畫冊

文／鄭紅深

《中國古佛雕》畫冊收集
了旅美收藏家陳哲敬先生的佛
雕珍藏精華，也凝聚了海峽兩
岸學者弘揚中華民族傳統文化
的信念。

當陳哲敬看到一件件孤單
的佛頭佛手被陳列在外國的博
物館裡或被拍賣時，心中萌生
了要讓這些雕刻重新回到國人
手裡的想法。三十年來，他盡
畢生精力在海外孜孜不倦地收
集流落失散的國寶。一次，他
見拍賣行正在拍賣一件中國古
佛雕，他的心都快要跳出胸
腔，他決定與買主們競爭，把
國寶收回來，可錢不夠，他只
好賣掉一些名畫，把那件藝術
珍品買了回來。他說：「我怎
能眼睜睜看著祖先的藝術精品
流落海外，而不搶救收集
啊！」他希望他的收集有朝一
日能回歸中華故土。一九八三
年後，他的藏品在台灣長期展
出，引起了轟動，民族的傳統
藝術在中華民族子孫心中引起
了共鳴。

後來，台灣著名雕塑家楊
英風先生向陳先生建議，請海

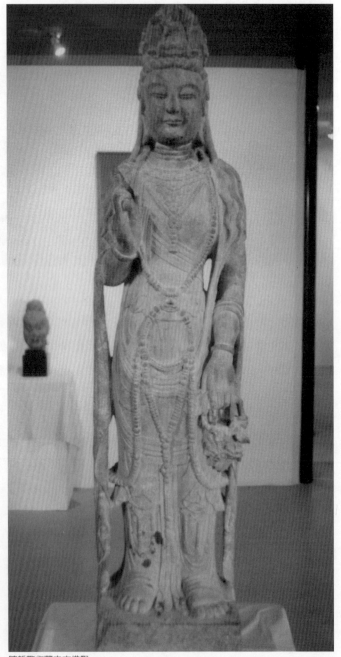

陳哲敬收藏之古佛雕。

峽兩岸及海外華人學者共同爲陳先生的佛雕珍藏撰文，一起編輯出版一本《中國古佛雕》畫冊。這在兩岸文化交流還沒有開禁的時候，是一個大膽而富有遠見的建議。陳先生欣然同意，並自然地想到了文物出版社副編審黃逖先生。兩年前，兩位先生曾有過一段交往，兩人一見如故，是祖國傳統文化溝通了他們的思想、感情。就這樣，鴻雁傳書，他們請黃先生約請大陸的著名專家學者來撰稿。黃先生請了著名美學家王朝聞、中央美院教授湯池、傅天仇、北大考古系教授宿白等學者爲畫冊撰文。兩岸學者爲畫冊的出版頻頻往來。陳哲敬和楊英風先生還先後來北京，與大陸學者們交流意見，並請全國政協副主席、著名書法家趙樸初爲畫冊題寫了書名。儘管大陸與台灣由於政治上的原因，隔絕了四十年，但通過交流，大家發現在對待民族傳統文化方面，有著共識。學者們還商討了如何進一步促進海峽兩岸的文化交流，如共同創辦雜誌，並考慮籌建「海峽兩岸文化交流聯誼會」，組織台灣青年赴大陸參觀名勝古蹟等。

經過兩岸學者的共同努力，這本畫冊終於在去年十月出版了。共有二十位兩岸及海外的學者共同爲畫冊作序、撰文、編輯。畫冊籌劃者楊英風先生激動地說：「我們終於爲這一脈彌足珍貴的中國雕塑藝術，找到一個繼續光大的立足點。」

原載《人民日報》（海外版）副刊，1990.7.4，北京
另載《龍鳳涅盤──楊英風景觀雕塑資料剪輯》頁42，1991.7.26，台北：葉氏勤益文化基金會

楊英風雕塑
此岸籌經費
彼岸閃光輝
鳳凌霄漢伴亞運

文／賴素鈴

雕塑家楊英風最近新作〔鳳凌霄漢〕的發表地點，將是彼岸的亞運會場。

九月底開幕的亞運，會場規劃由大陸北京「首都城市雕塑藝術委員會」負責，會場中規劃了包括馮河等十餘位雕塑家作品散置其間，楊英風是唯一外來雕塑家。

〔鳳凌霄漢〕將有五百八十公分高，以不銹鋼

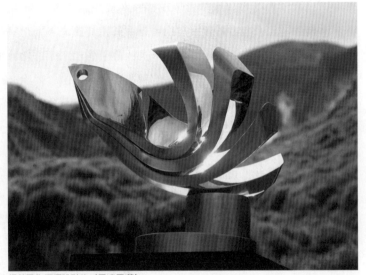

楊英風為亞運設計的〔鳳凌霄漢〕。

製成，下有當地石材黑色花崗岩底座。由亞運會場入口進入，從亞運吉祥物雕塑右望就可看到楊英風作品，位置醒目。

比起一九七〇年為大阪萬國博覽會中國館製作的〔有鳳來儀〕，〔鳳凌霄漢〕造型簡練成單純的塊面，也由斂翅昂頸成為振翼高飛，楊英風稱這隻鳳凰為「處於顛峰的鳳凰」。

楊英風詮釋這件作品說，「鳳凰之翔至德也」。鳳凰五片羽翼象徵中國漢、滿、蒙、回、藏等多族共和。一如人中之鳳，各國菁英運動家，在競技場上展現力與美，傳達人類追求和平的理念。

大陸雕塑家王一林對楊英風作品〔飛龍在天〕印象深刻，原打算邀他開課，經婉拒後在多方機緣才有亞運雕塑定案，製作經費則由此間民間企業提供。

原載《民生報》1990.7.12，台北：民生報社

休閒進攻大陸

台灣休閒業者將集結海內外資金，到大陸開發北京平谷縣的旅遊、文化景觀、經濟特區。

文／楊偉珊

　　台灣休閒業者首度向大陸大舉出擊，「北京平谷縣的旅遊、文化景觀、經濟特區」，本月已敲定由台灣規畫集團集結海內外投資者與平谷縣政府，共同進行建設。舉辦「中國文化生活博覽會」將是該國際化遊憩區的首要目標。

　　本屆亞運會的分村，水上活動的競賽項目就將在平谷縣風光優美的金海湖熱烈展開。由中共對金海湖附近遊憩區的重視，可見以金海湖為資源特色的平谷縣，也將是北平附近最重要的國際化觀光發展地區。

　　推動「平谷縣旅遊、文化特區」開發的楊英風建築景觀事務所延展室主任鄭水萍說，平谷縣將是未來京津大開發區旅遊度假的中心。距北平約一小時三十分車程的平谷縣，也鄰近天津、黃崖關長城、北戴河等旅遊據點。

　　鄭水萍指出，目前中共高幹仍以北戴河為度假休閒中心，而台灣與國外觀光客到京津區觀光，也只能點到為止，對於平谷縣獨特的休閒資源尚不知如何利用。但以金海湖為中心的平谷縣將以優美的北方風土人情與地近京畿的便利，發展成中產階級與觀光客的度假據點。

　　古名為漁陽，也就是安祿山老巢的平谷，擁有新石器時代古蹟、遍野的桃花林、騾馬馱運物資的鄉土景致。沒有工業汙染，卻有豐富的北方風情。因此該國際化遊憩區將塑造成富含文化景觀的休閒去處。

　　平谷縣觀光文化區的另一特色，是創造一個傳統工藝活現的「埔里第二」。雕塑家楊英風的理想是讓當地的陶瓷、編織、雕塑、漆染藝師有活潑的創作空間，同時成為觀光另一資源。這也是「中國文化生活博覽會」的雛形。

　　平谷縣觀光文化經濟區的開發顯示大陸在經濟發展之外，也把訴求朝向休閒與文化面拓展。

原載《聯合報》第31版，1990.7.13，台北：聯合報社

張建邦點睛巨龍復活
小人國展出〔飛龍在天〕

文／陳成傑

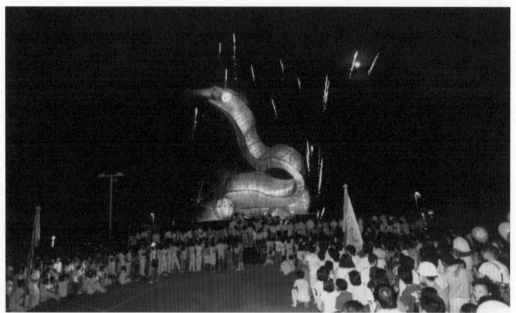

〔飛龍在天〕移至小人國重新放光點睛。

今年元宵花燈大展中吸引百餘萬人觀賞的巨型花燈〔飛龍在天〕，經過半年的沉寂，於昨（五）日晚上八時，由交通都長張建邦以雷射「點睛」，使「巨龍」再度在龍潭小人國復活，並於每晚八時後放光表演噴火、吐霧等精彩節目。

〔飛龍在天〕結束中正紀念堂花燈大展之後，由於全省五大觀光區，紛紛爭取「巨龍」落籍自己的觀光園區，使觀光局十分為難。為公平起見：觀光局特邀請學者專家組成評審小組，集體至各個爭取「巨龍」落籍單位，進行評估。

經評審小組就文化層面，觀光設施與觀光客來源情況，進行實際瞭解後，小人國被評為「養龍」最優單位。亦經董事長朱鍾宏與原「飛龍」創作人楊英風積極配合、研究巨龍復原工程，並分別發包施工，經近兩個月的整修及重建，復原工程終於完成，於昨日晚上由交通部長張建邦親臨小人國，主持巨龍放光點睛儀式。

原載《自立晚報》1990.8.6，台北：自立晚報社

【相關報導】
1. 黃彩絹著〈又見飛龍在天燈　半年休養生息　巨龍復活小人國〉《民生報》第6版，1990.8.6，台北：民生報社

首件台灣登陸中國大陸的藝術作品　將永遠陳列彼岸
鳳凌霄漢透過體育融合民族情感
楊英風尋得生命最終目標

文／石語年

繼明華園歌劇團決定以藝術表演進軍今年亞運之後，國內雕塑大師楊英風的作品〔鳳凌霄漢〕也將在今年亞運會期間高高聳立於會場間。此舉對於早在國際藝壇上享譽盛名的楊英風而言，其中意喻著民族融合的情感，透過體育進行結合，正是他一生之中追尋的最終理想目標的一次奇緣。

國際間極負名望的雕塑大師楊英風，其作品在海內外早已廣被收藏，由傳統中華文化出發，結合現代化的技巧與觀念，是其作品受到國際間重視的主因，最近，他另二件作品〔飛龍在天〕、〔野百合〕在中正紀念堂展示時，也成為國內藝壇一椿熱門話題。

談到這次作品〔鳳凌霄漢〕應邀在亞運會場上展出，楊英風自覺來的相當意外，雙方洽談的也相當順利。出生於台灣

1990.6.26楊英風攝於北京大學校門口前。

宜蘭的楊英風，中學、大學教育卻是跨過海峽，在北京完成的，所以，他一直視北京為第二故鄉，北京方圓之內的人文薈萃，都是他日後在藝術創作上源源不斷的泉源。

四十年海峽兩岸阻絕之路，終於又在三年前，一次台灣藝術家神州之遊中，再度打開門戶，三年之中，楊英風往返海峽兩岸六次，雲崗、黃山這些匯集五千年中華文化精髓的夢境，再度湧入他的眼底，成為其作品再度創新的風格。

今年三月，楊英風攜帶在國人眼中視為奇觀的〔飛龍在天〕作品模型走進大陸，與當地的雕塑家交換意見，讚譽立刻從四面八方湧來，在惺惺相惜中的言談中，促使楊英風為亞運設計〔鳳凌霄漢〕作品的念頭；之後，在大陸中共人代會副主席也是中國大陸佛教領袖趙樸初的力邀下，楊英風終於承命接下這件極負歷史性定位與意義的工作。

一向對中國佛學文化極具推崇的楊英風，認定是締造的中國人心靈藝術的主導，同時也開創了魏晉以後，中國社會長時間久安的重要課題，他說：「佛教的唯心理論，致使老百姓的生活境界提高，更重要的是讓人懂得運用自然材料，表露出美的氣質，產生當時社會上俐落的生活空間，而這些如今一味追求功利的台灣社會環境裡，完全被漠視，甚至遺忘了，而這些都希望能在自己的作品上找回。」

楊英風的雕塑作品從中國傳統社會中走出，且從不忘卻時代的特質，因此，單從其作品外觀來看，實與西方作品同步，卻又比他們更多一層屬於中國人超物的感受，這就是楊英風身為中國人，與懂得中國文化精髓的不同處。

這次〔鳳凌霄漢〕除在亞運期間聳立在北京奧林匹克體育中心，並將代表台灣藝術永久的陳列於彼岸，因為是第一件台灣登陸中國大陸的藝術作品，具有它歷史性的定位與意義，就整體而言，更是兩岸交流的一個重要里程碑，它反映了當前兩岸的時代意向，尤其兩岸將同時豎立〔鳳凌霄漢〕，並同步揭幕，對於這位一向追求中國觀的國際著名藝術家來說，更是椿難忘的創作人生經驗。

原載《大成報》1990.8.9，台北：大成報社

鳳凰韻格高潔平等，舞翼強壯有力，
象徵亞運選手均如人中之鳳。
楊英風雕塑品　鳳凌霄漢　運北京

文／石語年

國內著名雕塑大師楊英風，耗資新台幣六百萬元，為今年亞運塑造巨型雕塑藝術品──鳳凌霄漢。目前，這座高達四公尺廿公分的巨型雕塑品分裝三個貨櫃，自基隆駛抵天津唐沽港，再轉運北京，將於月底前重新拼裝完成，聳立在北京亞運會場，這也將是今年亞運會場上展現的十件雕塑品中，唯一來自台灣的藝術品。

這座名為〔鳳凌霄漢〕的雕塑品，分由象徵尊貴的鳳凰五片羽翼組合，並以不銹鋼材質製成，約有一人身高的台座，則採大陸南方質純之黑晶、花崗岩打造，高度為四百二十公分，寬度為五百八十公分。象徵著中國漢、滿、蒙、回、藏等多族共和，及五千年中華文化融合一體。

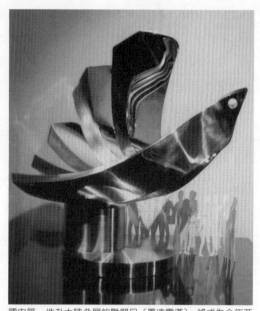

國內第一件赴大陸參展的雕塑品〔鳳凌霄漢〕，將成為今年亞運會中萬眾矚目的焦點。

作者楊英風解釋其所以選擇鳳凰為作品的原因，他說，中國人最喜愛的靈禽瑞鳥就是鳳凰，緣於其韻格高潔平等，舞翼強壯有力，代表著參加今年亞運會的各國精英運動員，均如人中之鳳，在北京亞運競技場上展現力與美，傳達人類追求和平的理念。

目前，這件雕塑品的鳳身已在國內完整製作完成，分裝三個貨櫃，轉運至北京，楊英風本人與四位專業人員，也將在十二日飛往北京，為作品做最後組合工作，預定八月底可完工，將永久陳列在北京市的奧林匹克體育中心前。

楊英風同時說明，這件耗資新台幣六百萬元製作完工的〔鳳凌霄漢〕，無論在質地上與型體方面，都不同於其他九位大陸作者提供的作品。因此，也格外受到大陸當局方面的重視，表示將在亞運期間特別表彰，楊英風希望與國人共享這份榮耀，且能獲得企業界的支持，為這座台灣首次登陸海峽彼岸的藝術品，共襄勝舉。

原載《大成報》1990.8.9，台北：大成報社

〔鳳凌霄漢〕渡海棲落北京
亞運藝術節將揭幕、楊英風捐贈作品

文／李梅齡

　　亞運藝術節序幕將於週六（一日）開啓，北平奧林匹克體育中心內十二座雕刻作品正進行完工細節，作品中唯一出自台灣雕塑名家楊英風之手的〔鳳凌霄漢〕，於廿七日完成捐贈儀式，大陸中央電視台、日本NHK均對這項捐贈有所報導。

　　楊英風之子楊奉琛昨日由大陸返台，他表示，這件作品的製作成本由四家不願透露姓名的廣州台商公司出資，共同捐贈給亞運單位，捐贈儀式由中共全國政協副主席趙樸初，與本屆亞運總顧問韓伯平主持。

　　〔鳳凌霄漢〕自此永久豎立於北京奧林匹克體育中心內，位置在田徑比賽場前的湖畔，背襯著游泳館，是會場中相當受人矚目的位置。

　　這座高達四二〇公分的不銹鋼作品，自基隆分成三個貨櫃航運至天津再轉北平，楊英風事務所則有四位技術人員前往安裝，底座的黑晶、花崗岩則委由大陸航天部發包給民間匠師完成。

　　鳳凰一直是楊英風喜愛的題材，從廿餘年前他爲日本萬博中國館創作的〔有鳳來儀〕

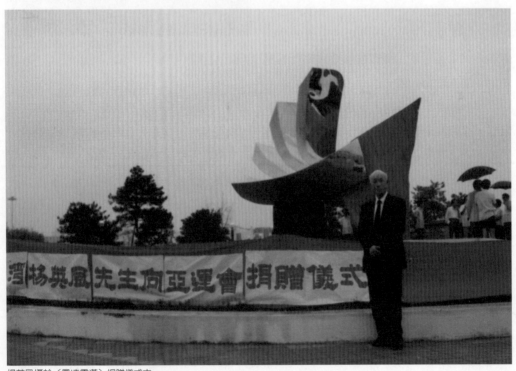

楊英風攝於〔鳳凌霄漢〕捐贈儀式中。

迄今，鳳凰的造型曾多次出現在他的創作中。

　　道地宜蘭人的楊英風，中學時期，曾隨父母至北平求學，進入北平輔大再轉赴日本求學[註]，而他對北平的民風與文化氣息始終留有深厚的眷戀，北平在他心中一直是第二故鄉。

原載《中國時報》第21版／影藝新聞，1990.8.30，台北：中國時報社

【註】編按：實際上，楊英風是先赴日本求學，後再進入北平輔大。

【相關報導】
1.〈鳳凌霄漢　楊英風贈北京雕塑品〉《民生報》第2版，1990.8.28，台北：民生報社
2.〈〔鳳凌霄漢〕矗立國家奧林匹克體育中心　台灣雕塑家捐贈不銹鋼雕塑〉《人民日報（海外版）》第6版，1990.8.30，北京
3.〈台灣省藝術家楊英風向亞運會獻上鳳凰雕塑〉《人民政協報》1990.9.11，北京

本土的情　前衛的心

—— 寫在楊英風畫展之前

文／謝里法

　　「最本土的意識形態，最前衛的藝術理念」用這句話對楊英風藝術創作做最簡短的評語，想是最恰當不過的。

　　楊英風是五十年代即已冒出台灣畫壇的一位優秀而且特異的美術家。他之所以優秀，不僅由於具備了堅實的學院基礎，在沙龍（台陽展和省展）中有突出的表現，而且有豐富的創作力以及掌握多種素材、運用多種媒體的能力；他之所以特異在於他的作品展出於沙龍，而又不受沙龍規範的約束，永遠做一個沙龍外的自由人。

　　一般稱楊英風為雕刻家，其實他的創作如今已超過了平常所謂雕刻的領域，他處理造形的同時也處理造形所存在的空間，構成一個有藝術感性的環境，而這些前衛性的理念，是從最結實的學院基礎上發展過來的。五十年代我還在大學藝術系的時候便已看過他不少雕塑作品，這些可以算是他的早期之作吧！印象最深刻的兩件是〔李石樵先生頭像〕和〔穿棕簑的男人〕。如今回想起來，楊英風在雕刻上的成就，該是繼黃土水、蒲添生和陳夏雨之後最傑出的雕刻家。而他不同於前三者之處，在於更能掌握雕刻形體的動態，而發揮出體積的流動感，顯然這時期他的思考方向已朝著空間的探討而發展了。在五十年代保守的台灣畫壇，他的嘗試無疑已相當的前衛性。

　　我們都知道七十年代在台灣的文藝界裡有所謂鄉土文學的興起，旋而引發一陣熱烈的論戰，影響所及，美術方面也出現了以鄉村生活為題材的寫實作品，釀成一時風潮。然很少人知道更早在二十年前，楊英風的木刻版畫已經運用寫實手法表現著台灣的鄉土風情，發表於當時的豐年雜誌。只不過由於「省展」與「台陽展」的傳統不曾重視版畫，多年來被視為類似於插畫的畫種，因而在這兩大展覽裡始終未獲得免審查或審查委員的殊

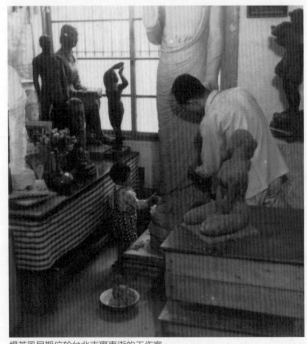

楊英風早期位於台北市齊東街的工作室。

榮。其實這些作品眞切反映了五十年代台灣社會的現實，比任何一幅同時代的油畫作品都更有意義。記憶裡有一大部份的版畫是他在師大就讀時所作，後來我進師大上木刻版畫課，吳本昱老師還拿它在課堂上做爲示範。

鄉土文學論戰期間站在捍衛鄉土文學一邊的年輕作家，後來在偶然機會裡發現到楊英風的木刻版畫，皆感異常驚訝，爭相要求在他們的刊物發表。台灣美術中會產生這樣的作品本來是理所當然的，只因爲以「省展」、「台陽展」爲主流的戰後畫壇，忽視了反映現實的題材，也藐視了木刻版畫的意義，接著出現的繪畫新潮，也只知道將西洋的現代畫形式與中國古老的繪畫（水墨）技法混合變種，全然漠視台灣本上的存在。因而戰後一、二十年之間，出現在畫家們筆下的除了以沙龍模式爲範本的繪畫，就是脫離社會現實的抽象水墨。這二十年間住在台灣的人們是怎麼生活過來的，似乎僅楊英風手中的一支雕刀爲他們做了見證。

不論是雕塑或木版刻畫，楊英風表現社會現實的藝術理念並不長遠停留於寫實，從他後來幾年間的創作可以看出，一位優秀的藝術家必須不斷地學習吸收外界的滋養。他嘗試過古代佛像的變形，意圖從古老的東方雕刻再生

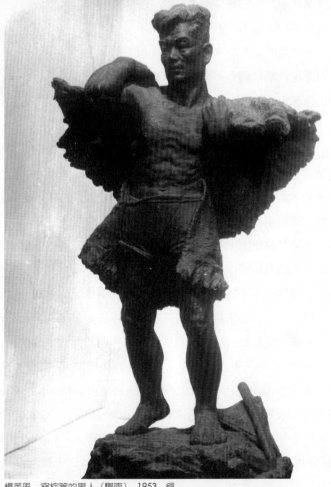

楊英風　穿棕簑的男人（驟雨）　1953　銅

爲二十世紀具現代特質的造形，以新的
雕刻語言詮釋東方哲理的佛像雕刻。另
一方面他又試著將雕刻與建築的空間環
境配合，把雕刻放在更寬廣的空間視
野，此時雕刻還是獨立雕刻，但同時亦
視爲建築的一部份，與建築兩相呼應。
它不同於廣場上的銅像，只孤零零站立
著任其風吹雨打。它是活在那裡的，不
同角度有不同的風姿，而且它是動的，
與觀眾之間是有感應的。這正是楊英風
吸取西方現代藝術觀念而後推展出來的
新的創作風貌。

楊英風的木刻版畫〔浸種〕。

　　至於版畫風格的轉變也不曾間斷
過，除了靈活運用雕刀於寫實的表現，他雕法的特色更顯現於裝飾性的變形趣味，而題材
上則熱衷於表現屬人間歡樂的一面，看到這些作品我能猜想得出戰後反映現實揭露社會黑
暗的木刻，此時正受到政治的壓制，只有歌頌社會的「健康」題材才有生存的餘地。之
後，他又運用相當奇妙的技法製作抽象版畫，色調渾厚而沉著，但直到今天我還揣摸不出
那些版畫是怎麼印出來的，究竟是獨幅版畫，還是可以多幅印製的？

　　除個人的藝術創作之外，楊英風又是個難得的雕刻老師，他的學生當中最有成就的，
當數中年輩雕刻家朱銘了。他能夠將這位匠氣十足的木雕匠教育成爲一流的雕刻家，絕不
是件簡單的事。他在朱銘身上所花的心血遠勝過於創作一件巨形的雕刻，終於喚醒了一顆
閉塞的心靈，培育出一個新的藝術生命來。他不能教朱銘如何去雕（因朱銘的雕技早已是
一流的），能教的只是如何完成；他也不教如何操刀，能教的是什麼才是藝術家創作的生
活（生命與藝術的結合）。朱銘的雕刻裡絲毫沒有楊英風的影子，但朱銘的體內流的都是
楊英風的血液──台灣魂，這樣的老師這樣的學生，今天哪裡還能找得到！

　　大約十二年前，楊英風來美國訪問，停留紐約期間在我畫室裡住了五天，利用這個機
緣我爲他做了一段很長的訪問，刊登於藝術家雜誌，題目寫〈法界、雷射與功夫〉。沒想
到從此一別十年，直到前年我第一次回國才在記者會上再度重逢。他仍然紅光滿面，講話

音調緩慢低沉一如當年，而在台北浮華社會中，他那雕刻家的體魄和氣度依舊，尤其值得令人欣慰。

　　一晃又兩年過去了，聽聞十月六日楊英風個展即將在木石緣畫廊展出，我與楊英風雖十年不見，但他的影像和作品在我心中依然清晰，證明我一旦肯定了他的藝術成就，就從此儲存在記憶裡不再消失。六〇年代的台灣美術家裡，與我有這緣分的大概不會超過十人，遠在海外的我僅以這份緣遙祝楊英風畫展成功！──創作永無止盡。

一九九〇年九月五日紐約

原載《楊英風鄉土系列版畫／雕塑展》1990.9.5，台北：木石緣畫廊
另載《雄獅美術》第236期，頁153-155，1990.10，台北：雄獅美術月刊社
《龍鳳涅盤──楊英風景觀雕塑資料剪輯》頁115，1991.7.26，台北：葉氏勤益文化基金會
《楊英風鄉土版畫系列1946～1959》1993.9.10，台北：楊英風美術館
《教師人權》第65期，頁43-44，1995.5.10，台北：教師人權促進會
《大乘景觀論》頁9，1997，台北：楊英風藝術教育基金會
《太初回顧展(-1961)─楊英風（1926-1997）》頁8-9，2000.10.25，新竹：國立交通大學
◎本文於2007年經作者本人親自審訂修改

鳳凌霄漢

文／趙永琦

　　楊英風先生今年六十五歲，他有一種美好的風采，舉止言談溫文爾雅，待人樸素誠懇，說一口很標準的「國語」。恬靜淡遠的神態，讓人有一種欣賞古字畫似的愉悅。老先生喜談佛老，像個十足的老派人物。可他的不銹鋼雕塑卻很新、很現代。不銹鋼、激光、音響、燈光，無所不用其極。雕塑本身也很抽象、簡捷，富有現代趣味。但是這位早年留學羅馬、曾受西方文化洗禮的老雕塑家，無論作品、人品，卻有十足的中國氣派、中國風格。

　　楊先生出生在台灣，小學畢業後來到北京念中學、大學。北京那段優美、淳厚的生活給他留下終身難忘的印象。透過早年在北京生活過的歲月，他又向後尋找，他認爲，中國數千年文明史；魏晉南北朝及唐、宋這一段是最光輝燦爛的了。

　　我要是問你不銹鋼和宋瓷有什麼關係，大概會問得你啞口無言，但楊先生不，楊先生已經把他的不銹鋼當成宋瓷了。他說，「不銹鋼顏色單純，形態簡單，有如宋瓷乾淨俐落，卻非常高雅，令人看來愈加喜歡，且精神領域得以提升。」他部分作品都是不銹鋼塑

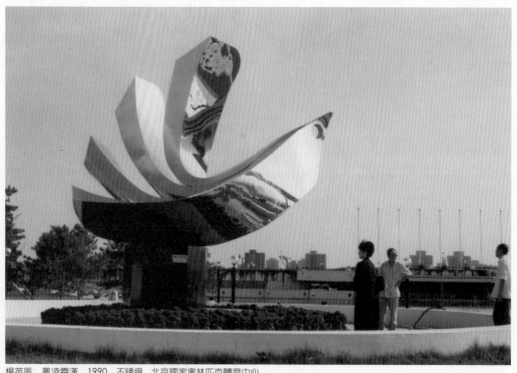

楊英風　鳳凌霄漢　1990　不銹鋼　北京國家奧林匹克體育中心

成的。如美國紐約市華爾街的〔東西門〕，台北市立美術館前庭的〔分合隨緣〕，台北世貿中心國際會議大廈正廳的〔天下爲公〕，還有這次捐贈給北京亞運會的〔鳳凌霄漢〕都是不銹鋼雕塑。楊先生用的手法是現代的，但他的雕塑的氣質、精神卻是中國傳統的氣質、傳統的精神，他把不銹鋼看作宋瓷，是不無道理的。新與舊就是這麼奇特而完美地在楊先生那裡，結合在一起了。

按照西方美術的原則和分類法，中國美術大部分淪爲工藝美術。楊先生認爲這是對中國美術的貶低。中國的美術是生活的藝術，藝術是融會在生活裡的。像園林建造、金石書畫以及日常器物，生活處處蘊藏了美感，人們在日常生活中精神得到了陶冶。中國的美術是和環境諧調統一的。而西方的美術是游離於日常生活之外的。它崇尚個性和獨創，獨立不羈，唯我獨尊；而拙於與周圍環境、與外界外物和睦相處。這與西方的個人主義是一脈相承的。這種藝術能否引導人們過健康、充盈的物質和精神生活，是很值得懷疑的。

楊先生把他的藝術實踐定名爲「景觀雕塑」。什麼是「景觀雕塑」呢？景觀雕塑標誌著一種藝術追求和藝術境界，它「外師造化、中得心源」，使藝術品與自然情景交相融會，美化環境、提高精神。簡言之，景觀雕塑應當顯示出中國人的生活智慧，它應該是中國氣派的，應該具有民族的精神氣質。而楊先生的雕塑是做到了這一點的。

楊先生的大型不銹鋼雕塑將永久地矗立在國家奧林匹克中心最顯赫的位置上。談起這件作品的安裝，他興奮地說，「壯觀極了！尤其是傍晚，不銹鋼鳳凰映射出滿天的晚霞。」他之所以選擇鳳凰爲題材，是因爲，「中國人最喜歡的靈禽瑞鳥——鳳凰，韻格高潔平等、舞翼強壯有力，一如人中之鳳——各國菁英運動家，在運動場上展現力與美，傳達人類追求和平的理念，鳳凰之翔至德也。鳳凰五片羽翼象徵中國漢、滿、蒙古、回、藏等各族共和，在千年包容融合中，於祥和中，融爲一體。成就有容乃大、溫柔蘊藉的中華民族。這隻處於顛峰的鳳凰，正展開雙翼，帶領中國運動菁英在一九九〇年亞運會中追求至高榮譽、凌越霄漢，超越群倫！」

原載 《人民日報（海外版）》第7版，1990.9.19，北京

中國東方文化研究會頒發聘書
特邀台灣楊英風擔任學術委員

文／葉紫

　　著名景觀雕塑藝術家、台灣「中國文化博物館」顧問楊英風教授日前被中國東方文化研究會聘爲特邀學術委員，會長韓天石向楊英風頒發了聘書。

　　年逾花甲的楊先生早年曾就讀於北平輔仁大學美術系，曾任美國加州法界大學藝術學院院長。他此次來京，爲亞運會捐贈了大型不銹鋼雕塑作品，受到此間人士的好評。

　　中國東方文化研究會是最近成立的全國性民間高級學術團體，旨在開展東方文化研究，發掘整理東方文化遺產特別是中國文化遺產，提高東方文化在世界文化領域的地位。該會學術委員會目前擁有五十餘位著名教授、學者和作家。

原載《人民日報（海外版）》第4版，1990.9.19，北京

爲奧林匹克中心點睛

文／宣祥鎏

一定要爲亞運會作出自己的貢獻！這是首都廣大城市雕塑家的共同心願。首都城市雕塑藝術委員會與亞運會工程總指揮部多次醞釀、討論，積極支持雕塑家們的熱情，決心以北郊奧林匹克中心爲重點，建設一批雕塑。經過一番不尋常的奮戰，克服重重困難，終於在亞運會開幕前夕，在奧林匹克中心建造成了二十組四十多件城市雕塑。同時光彩體育館、昌平自行車場、豐台體育中心等場館也建起了雕塑。這是首都城市雕塑的一次大豐收。

我們的藝術是爲最廣大人民群眾服務的，必須堅持百花齊放，推陳出新，洋爲中用，古爲今用的方針。我們努力提倡不同形式和風格的自由發展，對於題材的選擇、地點的確定、手法的表現、材料的採用等等，一概不加限制，

〔鳳凌霄漢〕局部特寫。

不設框框，放手讓大家發揮自己的創作性。從實踐結果看，的確取得了積極的成果，各方面的反映也是好的。這一批作品題材豐富，風格不同，造型別緻。有寫實具象的，也有概括抽象的。有不銹鋼、玻璃鋼、鑄銅、鑄鐵、素銅、漢白玉、黑花崗等等不同材質的。現代化的體育中心在現代雕塑藝術的襯托下，呈現出強烈的時代精神，把奧林匹克中心的建築、綠地、水面襯托得更加生動活潑、豐富多彩。

這批城市雕塑是建築師、園藝師和雕塑家友好合作的產物。奧林匹克中心建設工程責任建築師對雕塑的熱情歡迎和積極支持，是這批雕塑工程得以實現和成功的重要前提。高級建築師馬國馨不厭其煩地帶領雕塑家踏勘，介紹環境、講解建築、交流思想、切磋藝術，不僅使雕塑家受鼓舞而且深受啓發。使每一位雕塑家在如何使自己的雕塑作品與環境更好地融爲一體的問題上增加了才智。我們組織成立了由規劃師、建築師、園藝師和雕塑

419

家組成的評議小組，在雕塑藝術創作過成中發揮了很好的作用，對最初提出的兩百多件稿子，經過充分討論，認真評選，選出了二十多個題組。雕塑的作者，根據評議的意見，修改，再評議，再修改。有的把握不準的，再經有關方面定案，然後進行製作。

針對工程重大、時間緊迫、經費有限的實際情況，為保證按期完成任務，首都城市雕塑藝術委員會在負責審稿、協調的同時，確定了包任務、包經費、保進度、保質量的辦法，以充分發揮各單位的積極性，責任到單位、到個人。這個措施有力地保證了雕塑工程的順利完成。有的雕塑家主動提出不要稿費，有的雕塑家放棄了節假日的休息，全力投入工作。四川省科技創業公司青銅藝術鑄造廠免費承擔了〔遐思〕雕塑的鑄銅任務，向亞運會獻禮，為首都的城市雕塑事業做出了貢獻。

城市雕塑在奧林匹克中心的景觀中起到了畫龍點睛的作用。中心的點題雕塑是參照宣傳畫，採用擬人的手法，用雕塑的立體造型藝術再現了〔盼盼〕喜迎八方賓朋的歡樂情景。在〔盼盼〕的西北側，游泳館的東南側，一尊不銹鋼雕塑〔鳳凌霄漢〕是台灣著名雕塑家楊英風先生捐贈給亞運會的，這是本市第一座來自台灣的雕塑藝術品。〔七星聚會〕、〔猛漢鬥牛〕、〔源〕等一組組一件件雕塑藝術品，每天吸引著大批遊人，這是近幾年城市雕塑所少見的。

首都的城市雕塑工作，方興未艾，任重而道遠，讓我們團結協作，再接再屬，更上一層樓。

原載《建設報》第388號，1990.9.28，北京：中華人民共和國建設部
另載《龍鳳涅盤——楊英風景觀雕塑資料剪輯》頁51，1991.7.26，台北：葉氏勤益文化基金會

【相關報導】
1.蕭默著〈傳統文化生命力的閃耀——國家奧林匹克體育中心建築的美學啟示〉《人民政協報》第1版，1990.9.11，北京

本土的情　前衛的心

——楊英風版畫雕塑展

文／黃培禎

　　提起雕塑大師楊英風，很多人會立即想到近年來陸續在大型場合露面，那些抽象、前衛、頗具科技感、又帶些中國味的巨型作品。但是這次，台北木石緣畫廊及高雄串門藝術中心兩地，將同時展出的，卻是他罕為人知的早期作品——一系列飽含濃濃鄉土情的版畫及中小型雕塑品。

鄉土藝術第一把交椅

　　此次展出是一九五〇年代，楊英風應藍蔭鼎之邀，進入豐年雜誌社擔任美編十一年間，以台灣農村生活為題材的創作，共計版畫廿餘幅、雕塑作品十餘件，以及少數國畫作品。

　　謝里法是力促此次展覽誕生的人之一。他向木石緣畫廊提起：「介紹本土藝術，絕不可錯過楊英風。」不僅因為楊英風在五〇年代即已是台灣畫壇一位優秀且特異的美術家，更因為「這些作品真切地反映了五〇年代台灣社會的現象，比任何一幅同時期的油畫作品都更有意義。」

　　對藝術出版工作不遺餘力的藝術圖書公司發行人何恭上也提到，楊英風可說是第一個抓住鄉土藝術精神的人，他的作品寫實能力非常強，不論是版畫、彩墨、雕塑，每一件都表現極為完美，題材均取自當時生活所見的景物，例如

六十四歲的楊英風，不僅是一位求知不輟的藝術家，也是一位藝術的佈道者，更是一位和藹慈祥的長者。

描寫故鄉宜蘭盛行的歌仔戲〔後台〕的情況、刻劃農夫在烈日下〔豐收〕的喜悅，每一件作品都親切自然，至今看來猶能深深吸引人，可見真正的藝術是永遠與時俱在。

不斷創新與精進

除此之外，真正的藝術家，更要能不斷地創新求進步。楊英風自述，他一生各個求學階段都正遇到時代轉接的節骨眼，而他的足跡也不停地由台灣到大陸到日本來回遷徙。在諸多變化與刺激下，養成了強韌的適應力與探新冒進的精神。

即使早期，他的版畫風格也不斷在轉變，除了刻繪得栩栩如生的寫實版畫，也有極富裝飾性趣味的變形版畫，以及色調渾厚沉著的抽象版畫。

這幅版畫，把歌仔戲「後台」的忙與亂、演員化妝的動作及孩子們湊熱鬧的好奇表情，都刻畫得唯妙唯肖。

至於他的雕塑作品，謝里法認為，他是繼黃土水、蒲添生、陳夏雨之後最傑出的雕刻家，所不同者，「楊英風更能掌握雕刻形體的動態，而發揮出體積的流動感，顯然這時期他的思考方向已朝空間的探討發展。」在當時，楊英風的作品，無疑已是相當前衛。

楊英風自己也表示：「這段歷程，其實是擴大藝術創作視野的重要基石。」因為工作機緣，使他有機會接觸農民，深入體會農村質樸的美感和中國傳統精神的特質；這是日後他得于斌主教之助，赴羅馬學習雕塑，在西方藝術思潮的衝擊下，依然能堅持自我，走回中國風格的重要因素。

在歐洲三年，他曾獲四次極為榮譽的國際獎，作品也被陳列在二十多個著名城市的美術館裡。楊英風不僅是首位在義大利揚名的藝術家，更把中國文化的精神傳到歐洲大陸。

走過從前再創新猷

從寫實到變形，從變形而取神，由取神而抽象，何恭上表示：「最難能可貴的是，他能夠徹底地拋棄過去，因此新的創作才能不著痕跡地一一重生。」他的藝術實則熔鑄了西洋繪畫、雕塑、建築，與中國文化中周、秦、漢、北魏三唐各項藝術精神。除了堅實豐厚的學術背景，勤奮不懈和不斷求新的精神也是成功的重要因素。

從過去到現在，不管鄉土、民族、寫實、抽象，楊英風的藝術是從自然的觀照中，追求物我交融的感情融合，與環境、生命環環相扣，與時代的脈動息息相關。六十餘年的創作歷程，在這條以中國精神為主導的道路上，藝術家不斷精益創新，的確為中國的藝術開闢出另一個新視野。

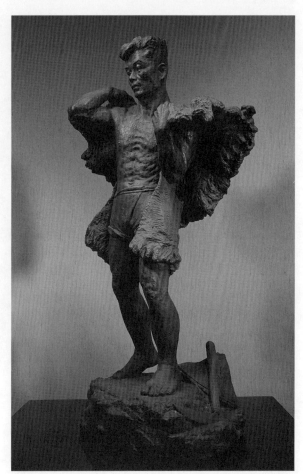

田裡下起「驟雨」，農夫急忙抓起蓑衣披上，這件雕塑將瞬間動勢表現得極為生動，堪稱經典之作。

楊英風鄉土系列版畫雕塑展

日期：十月六日～十月卅一日

地點：台北木石緣畫廊（台北市建國南路二段一八七號）

　　　高雄串門藝術空間（高雄市新路九十號）

原載《休閒生活雜誌》第16期，頁47-49，1990.10.1，台中：休閒旅遊資訊雜誌社

從鄉土走過
——楊英風的鄉土系列作品

文／鄭鬱

歸鄉人

楊英風先生在四十年代初，台灣光復後，大陸變色前，幸運地回到了台灣。[註1]然而四〇年代末至五〇年代的台灣是一個驚心動魄動盪的時代，硝煙味在空氣中瀰漫得散不開，一直到一九五八年八二三砲戰的霹靂交鳴後才譜上較和緩的樂章。在這十幾年歸鄉的日子裡，生活上，二十餘歲的楊英風先生暫時失去了父親的照顧，但卻也結婚生子。在求學方面他終於在省立師範學院（師大前身）完成了他的學業。在回鄉之前，他已在東京美術學校（東京藝術大學前身）受過朝倉文夫的雕塑訓練，吉田五十八東方生活美學的啓蒙以及北平、輔大的人文薰陶。於是，他是帶著西方羅丹的現代思辯張力以及中國傳統

在豐年雜誌工作的楊英風，1958年攝，其後為版畫作品〔成長〕。

的優美經驗踏上回鄉之路的。令當今有些人意外的是這位後來享譽國際的雕塑家，彼時在師大畢業後，工作上由於藍蔭鼎的引導。在往後的十一年裡，走遍了台灣每一片土地。從一村一鄉的跋涉中，他張大眼睛，默默地、仔細地紀錄觀察一切，創作出《豐年雜誌》上一張張鄉土農村的作品。他在一九八六年一篇回憶中提到自己有自覺工作思想行事都十足像個農夫或是鄉下人，大約是與這一系列農村經驗有著密切的關係。[註2]

農村黃昏前的彩霞

楊先生在這豐年十一年所描繪的農村是怎樣的景象呢？四〇年代末到五〇年代的台灣

【註1】比起他父親來不及逃出，文革時被掃地出門，自是幸運多了。
【註2】楊英風〈自序〉《楊英風景觀雕塑工作文摘資料簡輯》頁1，1986，台北：葉氏勤益文化基金會。

農村，正是黃俊傑教授筆下《台灣農村的黃昏》之前的餘光；正是農村社會的轉型期。從「三七五減租」、「放領公地」到「耕者有其田」。台灣農村從傳統的亞細亞生產模式中解放，但卻在經濟起飛下，喪失了傳統的價值觀與生活方式。鐵牛取代了水牛、黃牛；商業取向的農人取代了傳統的農夫。

尤其在一九五〇年韓戰爆發，六月廿九日，杜魯門大總統下令第七艦隊駛入台灣海峽，更宣告美國時代的來臨，四十億美元以上的美援緊跟著輸入，其中「中國農村復興聯合委員會」便負責監督、執行「美援」在農業上的運用。[註3]《豐年雜誌》便是在主編藍蔭鼎先生爭取下獲得農復會支持，成為農復會所屬單位之一。楊先生於是從台大植物系繪圖員的職務轉任到這樣的時代、這樣的代物下，擔任美術編輯。同時，也在如此的因緣下，深入農村去捕捉到那最後的彩霞。[註4]

直到現在，要回到農村去看的話，只能看到一個個蒼老的老農、漁塭、經濟作物、養豬、養雞場、洋房…，以及著名的電子歌舞花車，真是令人不勝唏噓。

藍蔭鼎的水彩畫曾被喻為「翡翠台灣」、「鄉土王國」，也是在上述的變遷中創作、他的題材大半為鄉村、農家生活、竹林紅居、迎神廟會、漁夫唱晚等，然而楊英風先生的鄉土系列中便出現了手工藝、工廠的場面，由於職務（美工）上的關係，他也畫植物圖錄、宣教漫畫及彩券等，影響到日後他一直提倡FINE ART與手工藝的結合。

因此，楊先生的鄉土系列作品與一九七〇年開始的鄉土主義文藝運動是不同的。在七〇年代的鄉土運動期間他曾被發掘出來並加以肯定，但他卻在一次訪問中[註5]指責鄉土主義的某些青年人的打高空。他說：「沒有勞動過的人不知勞動為何物，只從常識中知道水牛是勞動的，便以為牛可以為勞動的意義作個榜樣，我認為這種偏差思想發生在知識界裡是不足為奇的。他們從書架上掏出來的觀念，加上時髦的知識良心，以前憑這兩下子就能為文藝樹立指路標，但究竟到什麼地方呢？他們自己也不知道。劉蒼芝就曾經笑過他們；他說：你們剛從巴黎回來，也不到鄉下去，只在城裡過享受的生活，卻口口聲聲勞苦大眾，好像滿那個的……。結果劉蒼芝到鄉下去工作了，這些年輕朋友還留戀著城市，在咖

【註3】「絕不是單純的援助，其資金的使用需要美國政府嚴格的督導，並受到使用效果的檢查。」（參閱中華民國日本大使館「台灣經驗之現狀」1953年頁62）
【註4】藍氏為楊氏宜蘭同鄉。二人交誼非淺。
【註5】呂理尚〈法界・雷射・功夫〉《楊英風景觀雕塑工作文摘資料簡輯》頁87，1986，台北：葉氏勤益文化基金會。

啡廳裡對社會表現關心。」楊氏的鄉土系列的確是他實踐中體會觀察來的，而且也扣緊了四〇年代末與五〇年代台灣農村變遷的時代脈絡，這種特色一直成為他而後其他系列創作的模式。當時，他以作品畫下了這個黃昏的餘霞。

宜蘭的孕育

楊英風先生的確是踏實的走過那一段鄉土歲月。他解釋他自己為雜誌設計封面、作漫畫、畫衛生常識，也畫植物的解剖圖的理由是[註6]——「這是接近老百姓的機會。」他在八〇年代初接受一次採訪時表示「我感動於他們（農人）的質樸無文，我交了許多其他藝術家交不到的朋友。因為需要，每個月倒有一半時間跑在台灣各地，漸漸摸熟台灣的環境氣質。我早先要作環境造型藝術家的空想，此時逐漸有了著實處，何況我那麼深愛著台灣的人和物。」

他這樣的想法不是憑空產生，他曾經說明自己小時候喜歡接近大自然[註7]在宜蘭鄉下的小橋、流水、果園、山川、溫泉、海邊的美景中找到安慰和快樂，訓練了眼睛和心緒去認識美、體會美、享受

楊英風為《豐年雜誌》設計的封面。

美。又說：「父母不在身邊（童年）本來是應當感到寂寞的，但也有好處，這倒使他有更多的自由，高興玩泥巴就玩泥巴；高興到原野上去奔逐就奔逐去！」[註8]他甚而以剪刀把

【註6】廖雪芳〈永遠向前跨一步的藝術家——楊英風〉《楊英風景觀雕塑工作文摘資料簡輯》頁119，1986，台北：葉氏勤益文化基金會。

【註7】楊英風〈自序〉《楊英風景觀雕塑工作文摘資料簡輯》頁1，1986，台北：葉氏勤益文化基金會。

【註8】陳天嵐〈走在建築行列前面的藝術家——從史波肯回來後的楊英風先生〉《楊英風景觀雕塑工作文摘資料簡輯》頁69，1986，台北：葉氏勤益文化基金會。

宜蘭海中的龜山島「剪」下來貼在作業本上。[註9] 鄉間的一切是他最早的美育課本。他對鄉土自然環境的認知便是孕育在日據時代的宜蘭鄉間。最遠，他甚而跑到花蓮天祥一帶。

這種對鄉土自然的關愛，使他在創作這類題材時，無法克制自己，而與黃土水面對同樣的命題——在朝倉「羅丹」式下的張力與鄉土題材中的圓渾純樸之間，有了一個辯證與矛盾的思辯。然而在其「境」中自然創作其物的想法與作法克服了這個後天的命運。兩者的交融，可以從一九五〇年的〔緞〕與〔後台〕兩作品的差異到一九六三年的牛頭——把兩者融合在一起的作法看出。等到一九六六年他以太魯閣山水爲師創作出〔夢之塔〕等作品時，已融合無間，十分成熟了。

五頭牛的比較

楊英風先生從一九五一年到一九六一年離開農復會期間，正是所謂「豐年十一年」的階段，他大部分鄉土系列的作品成立於此階段。在這階段期間，他除了在農復會任職外，他也經常利用時間到霧峰故宮博物院去揣摩學習古中國的文物，從資料方面考證，他可能是台灣本土藝術家中第一個懂得利用千年難逢的機會——「故宮精品到台灣來」而吸收其精華創作的人。他在一九八二年一篇文字中形容自己那時是「徜徉於優美的文物之中。」因此，這時他也開始仿雲岡大佛雕塑，同時用功著力於溥心

楊英風曾創作一系列的仿古文物，圖為仿製唐三彩的情形，後為仿雲岡石窟大佛。

畬的山水筆墨畫之間，下的功夫很勤，連虞君質先生都讚許他用功之深，並開玩笑的說如果他仿溥心畬的立軸若由溥先生題名，應該無人能識，也許可以應市得厚值咧。[註10] 因此，在六〇年代後期，對他鄉土系列作品發生一定程度影響。

【註9】廖雪芳，同註6。
【註10】虞君質〈楊英風雕塑板畫展〉《聯合報》1950.3.9，台北：聯合報社。

楊英風　稚子之夢　1954　銅

　　此外，由李仲生等「現代繪畫聯展」（一九五一年）帶動的現代藝術風潮。到了一九五七年「五月畫會」也在畫壇上造成一定程度的撞擊，楊先生在一九五八年（次年）成立了「現代版畫畫會」便是很好的例證，接著他又與顧獻樑先生發起「中國現代藝術中心」，有十七個畫會參加，聲勢空前浩大，共達一百四十位之多。這種以現代、抽象爲主的風潮也影響了楊氏鄉土系列後期的作品。^(註11)一九六二年他更正式參加五月的展出，成爲其中一員。

　　因此，幼年經驗與剪紙、羅丹的張力、鄉土的樸拙、中國的傳統、抽象的風潮，加上藍蔭鼎的鼓勵與影響，這幾大面構成了他這一段時期作品的待色。我們從五頭牛的風格比較便可以明顯表現這樣的特色。

　　楊英風先生屬牛，也一直很喜歡牛的題材，他現在住在埔里的山居，便是選擇在牛尾路的牛眠山中，在鄉土系列作品期間，他有一張照片，站在一個牛頭前面，表現出一幅與牛同樣的神情，非常的生動有趣。

　　他最早雕刻的牛便是一九五四年〔稚子之夢〕。他曾說明他作〔稚子之夢〕的經過——

　　「記得那些年之間，有一天我在台北郊外看到一頭剛剛誕生不久的小牛臥在草堆中，可愛極了，非常喜歡它。

　　第二天，我就搬泥土塑造它，做好之後，自己很覺滿意。現在爲止，我還是很喜愛這

【註11】林惺嶽《台灣美術風雲四〇年》頁104，1987.10，台北：自立晚報。

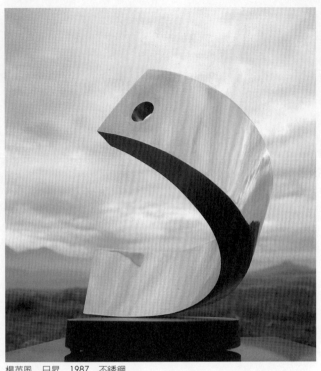

楊英風　日昇　1987　不銹鋼

件〔稚子之夢〕的作品。」[註12]

「……所以似乎是與牛有著不解之緣。」

這是他的第一頭牛的作品。從牛身上的塊面接合可以看出朝倉「羅丹」的力勁，但並非這題材的重點。反而，整體散發出的樸拙圓渾與神情才是令人愛不釋手之處。這是楊氏的個性與鄉間小牛之間的對話。接著他為豐年刻的版畫，那隻浮游於水之湄的水牛或者是振蹄而走的另一隻牛，仍一再的顯露這些特質。同時期〔後台〕、〔刈穀〕……則更精細。一九五八年〔牧童〕、〔滿足〕，開始簡化，有剪紙之趣。前一年的二月號豐年封面的公雞亦同其趣，是而後鳳凰的雛型。一九五九年的〔哲人〕與一九六二的〔牛頭〕則結合了中國殷商等時期的風格，一九六三年的混合素材的牛，更是只剩下書法線條骨架的牛頭，十分的傳神，也充滿了現代感。此時他已加入「五月畫會」，五月主要思想根源──抽象表現主義中「自由表現」、「找回東方精神」。也反映在這頭牛上面。德國哈同（Hars Hartung）、美國托貝（Mark Toboy）、法國馬休（Georges Mathreu）……應用中國書法的表現方式也反映在楊氏這作品中。[註13] 形成他鄉土系列中很特殊的作品。

當然楊氏的鄉土自然情懷迄今仍濃郁感人。愛之深責之切，使他近來一再用「惡質文化」評論台灣現象。但基本上，從作品脈絡中觀察，從太魯閣山水系列迄今──〔銀河之旅〕、〔日昇〕、〔月恆〕……他的心胸更開闊、思索更深遠了。──由鄉土之愛──躍為宇宙的冥思。

走過鄉土　超越鄉土

楊英風先生在一九七九年時，有一段文字談到朱銘的作品，同時也談到自己二十年前

【註12】楊英風，同註7。
【註13】林惺嶽《台灣美術風雲四〇年》頁113，1987.10，台北：自立晚報。

（一九五九）的歷程，很可以了解他對自己鄉土系列作品的詮釋：「水牛跟台灣之間，有關係。但是，不必一定要在朱銘身上去找水牛所代表的台灣，今天他們大可再到別的作家身上去找。朱銘的水牛時代已經過去了，正像二十幾年前我一樣，而別人或許正是水牛的時代來臨。藝術家是不停地求進步，不停地求轉變⋯⋯今天朱銘已經從他自己過去的鄉土區域性的感受中超越了，從太極拳的演練而帶進了太極的天人合一境界⋯⋯那些老掉了牙的公式怎能套得住他呢？」^(註14)

　　楊先生沒有否定鄉土，但他的「鄉土藝術進化」觀，倒是與渥爾夫架構類似。渥爾夫在鄉民社會（PEASANTS）研究中打破了雷菲德大小傳統對立的二分法，而加入演化的觀念。由原始社會到封建體制到商業農場生產制⋯⋯。^(註15)鄉民社會變成一種過程，而非一發形態（敏司Miutz）^(註16)。如此說來，社會在變，藝術家外在內在也在變。何者是守經達變之道呢？楊先生本身的作品演變——從鄉土系列作品中或者在整個藝術創作中，他的確是一直在蛻變。是他上述觀念的實踐者。走過鄉土，超越鄉土是他鄉土系列最佳詮釋。如今看到四○年代末到五○年代的這一系列作品，真是彌足珍貴呢！



原載《民眾日報》1990.10.2-3，高雄：民眾日報社
另載《楊英風鄉土系列版畫／雕塑展》1990.10.6，台北：木石緣畫廊
《太初回顧展（-1961）—楊英風（1926-1997）》頁10-13，2000.10.25，新竹：國立交通大學



【註14】呂理尚，同註5。
【註15】沃爾夫（Eric R. Wolf）《鄉民社會》頁4，1983，台北：巨流圖書公司。
【註16】敏司（鄉民的定義）收於前書，頁145。

【相關報導】
1. 張慧如著〈前衛的心　本土的情　楊英風版畫雕塑生動感人〉《台灣時報》第24版，1990.10.13，高雄：台灣時報社
2.〈楊英風展出早年版畫〉《自由時報》1991.10.15，台北：自由時報社
3. 白宗賢著〈楊英風版畫雕塑今天展出〉《經濟日報》1990.10.15，台北：經濟日報社
4. 李玉玲著〈楊英風版畫展〉《聯合晚報》1990.10.16，台北：聯合晚報社

楊英風講生態美學與鄉土

　　【台北訊】木石緣畫廊卅一日下午三時，舉辦「生態美學與鄉土」的演講會，由國策顧問陳奇祿主持，著名的版畫、雕塑、景觀藝術家楊英風主講。

　　此次演講的內容，將由楊英風以幻燈片講解五、六十年代，逐漸被人遺忘的藝術環境，及當時的藝術觀和人文條件，也配合此次楊英風的特展作品，由陳奇祿闡明農復會時代的寫實精神，造就楊英風沈厚精鍊的造形，及從鄉土出發、邁向國際的藝術歷程。

原載《經濟日報》第19版，1990.10.28，台北：經濟日報社

楊英風　豐年樂　1956　銅

楊英風病倒北京

文／黃寶萍

　　雕塑家楊英風至北京參加一項建築學術研討會，但因染患肺炎，目前住進醫院的加護病房，所幸病況已趨於穩定。

　　北京接待楊英風的單位日前拍來一封電報，說明楊英風的病情危急，楊英風事務所的鄭水萍表示，因此，楊英風的家人已趕往北京。

　　楊英風原本預定卅一日舉行一場演講，但突發的病況使得原定計畫必須改變。

　　鄭水萍說，楊英風先前幾次赴大陸，健康狀況一直不算太好，親人要安排他住院檢查，楊英風又堅持不看西醫，但最後總能化險為夷；這次他突然得到肺炎，的確又讓親朋捏一把冷汗。

原載《民生報》第14版，1990.10.29，台北：民生報社

鍍金馬變成青銅馬
今年金馬獎座不一樣

【台北訊】今年金馬獎座，不再是黃澄澄的鍍金獎座，執委會接受原始設計者楊英風的建議，改換成質感古樸的青銅馬身，黑花崗石獎座，以更凸顯金馬獎座的藝術價值。

楊英風建議用青銅取代鍍金馬的原因在於往年獎座雖鍍金，時日稍久，色澤漸淡，予人品質褪色的滄桑感，相當不值；青銅雕塑則最經得起時間的考驗，時間愈久，觸感和色澤越佳，搭配厚重的黑色花崗岩，更能襯顯金馬獎座的重量地位。

楊英風也強調金馬獎座今年更改為青銅馬，希望能讓得獎人感覺不只贏得一座獎座，同時也擁有一座藝術品，值永遠珍藏重視。

原載《聯合報》第20版，1990.11.27，台北：聯合報社

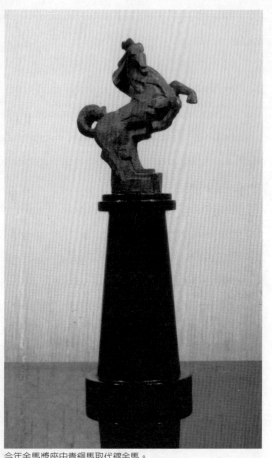

今年金馬獎座由青銅馬取代鍍金馬。

【相關報導】
1. 麥若愚著〈頒獎典禮　今年的確不一樣　金馬奔騰　新意送出　青銅獎座　刷卡入場　票務公開　都是創舉〉《民生報》第9版，1990.11.27，台北：民生報社
2.〈今年的金馬　有質樸古感〉《中央日報》1990.11.30，台北：中央日報社
3. 麥若愚著〈金馬獎　國片放眼世界　奔騰扎穩根基〉《民生報》1990.11.30，台北：民生報社

Stainless Steel Sculptor

by Winnie Chang

Yang Ying-feng creates powerful modern sculptures, yet clings tenaciously to the spirit of traditional China.

Art took second place to sports in the 1990 Asian Games held in Peking, but it was still very much a part of the competitive environment. Throughout the grounds were massive sculptures by a dozen or so Chinese modern artists, but standing on the most prominent place – directly inside the main entrance to the Games – was a glistening stainless steel sculpture by one of Taiwan s most respected artists.

Yang Ying-feng（楊英風）, better known overseas by his childhood nickname, Yuyu Yang, had won over the Games authorities, convincing them that his *Phoenix Rising Up to the Chinese Sky* was the best piece for the coveted spot. Although the prime location had been originally reserved for a mainland artist, the aesthetic power of the sculpture and Yang s own persistent persuasion carried the field. "I insisted on that spot," Yang says, "because anyone who walked past the sculpture would see the phoenix as if it were about to fly." Like most of his sculptures, Yang created *Phoenix* as a piece that interacts with its surroundings, seeming to move as people walk around it.

The sculpture is almost twenty feet high, and it features Yang s stark rendition of the phoenix, sitting on a circular black granite base, its five wings outstretched. The sculptor's vision of the mythical

A bas-relief work of farmers harvesting rice illustrates Yang's early realistic style.

bird, with its aggressive sweeping lines, is far from the colorful and elaborate images presented in Oriental and Western art. But it is just as forceful in symbolism. "The wings stand for the five major groups of people in China: the Han, Manchu, Mongolian, Moslem, and Tibetan," Yang says. "The phoenix represents the

The woodblock *Companionship* is typical of Yang's style in the 1950s.

ideal Chinese world of peace and harmony, which can only be achieved by the united power of the five peoples of China."

Phoenix Rising Up to the Chinese Sky is the first of Yang's works to be displayed on the mainland. But the sixty-four-year-old sculptor, who is also an architect and an environmental designer, has carried his name, ideas, and works to cities thousands of miles away from his hometown in Ilan, northeast of Taipei. The phoenix is one of the artist's fondest and recurrent themes.

As Yang remembers it, his fascination with the phoenix began in early childhood. His parents, who lived and worked on the mainland, left him under the care of his grandparents in Ilan. The phoenixes he saw in picture books reminded him of his mother. Once he wrote a lyrical essay describing how his mother, who returned to Ilan for short visits dressed in an elegant black *chipao*, looked like a beautiful phoenix. The bird continued to be a source of inspiration through the years, and grew to be much more than the representation of a little boy's longing for his mother. For Yang, the phoenix symbolizes, as it does in Chinese literature and tradition, an ideal world where peace, prosperity, and cultural refinement thrive.

Yang's cover art for Good Harvest Year. In front of a small temple, complete with a food and tea vender at front.

Yang's studio in downtown Taipei is cluttered with many models of his phoenix sculptures; he cannot remember how many he has made. But his phoenixes have evolved from elaborate detail to a sparseness of lines, thus becoming more abstract. "Excessive details make one weary," he says.

Back in 1970, Yang created a vibrant red phoenix for the ROC Pavilion at the EXPO World's Fair in Osaka, Japan. *The Advent of the Phoenix* was a tremendous undertaking that had to be completed within only three months, the time it usually takes to complete a much smaller-scale sculpture. The phoenix, which rose to a height of twenty-three feet and spread to a width of thirty feet, was made of steel plates with an undercoat of five primary colors and a final coat of red with traces of gold. It was an awesome study of a sculpture in harmony with its surroundings, because the phoenix stood powerful and strong, matching the massive strength of the predominantly black Korean Pavilion adjacent to it.

Yang's phoenixes have gone through numerous transformations. In 1976, he traveled to Riyadh, Saudi Arabia, to build an intricate phoenix that would capture the spirit of Arabic culture. The phoenix at the Asian Games is based on his three-winged Flying Phoenix, done in 1986. And a recent piece called Moon Charm, is a wingless baby phoenix, represented by a curved and twisted stainless steel crescent, with the eye but an aperture in the smooth surface.

In 1940, when Yang was fourteen years old, he moved to Peking to be with his parents. A

desire to study art, specifically sculpture, after high school was quickly dismissed by his father who said, "It will take you nowhere." Yang accepted his father's advice, and went to Japan to study architecture at the Tokyo Art Academy. And, indeed, his father's plans look the aspiring artist to his future. At the academy, Yang met a teacher who would eventually become a major influence on Yang's work as a landscape sculptor and environmental designer.

"My teacher, Isoya Yoshira, specialized in wooden buildings," Yang says, "but he also talked about ecology and the climate, approaching the art of building from both an aesthetic and practical viewpoint. It was from him that I learned that the Chinese since early times built their houses for practical and spiritual reasons. This was a result of the Chinese sense of life: that man and nature interact to become an organic whole. In other words, Chinese are concerned about man's relationship with nature and how to become a part of it. A building achieves its ideal beauty when it expresses man's meeting with nature."

It was not until he returned to Peking in 1946 as a sculpture student at Fu-Jen University that Yang began to understand the deeper significance of his teacher's words. He looked at the city as if he had been given a new pair of eyes, and gradually he discovered in Chinese art the interacting harmony of man and nature that Isoya had talked about.

"Art was everywhere in the life of traditional Chinese," says Yang, "from everyday objects to the houses they lived in. They believed that art inspires deep thought, and would lead to a contemplation of man's place in nature and in the universe. For example, in the Tang dynasty (618-907), Chinese gardens included miniature representations of mountains, rivers, trees, and rocks to give the sense of being close to nature. Even a simple clay teapot had more than a practical function. Its shape and design carried symbolic meaning."

After the mainland fell to the Chinese Communists in 1949, Yang moved to Taiwan and continued his studies at National Taiwan Normal University in Taipei. He quit for lack of money, married soon afterwards, and found himself the sole support of his wife and her family. Yang took a job as an art designer with the magazine, *Good Harvest Year*. It was at this time that he began his life as a prolific artist. Taiwan was then an agricultural society, and his work at the magazine took him to the countryside, farms, and rural villages. It was only natural that most of

The powerful angular lines of *Sage* made Yang a prize-winner in a 1959 Paris exhibition for young artists.

his early works, from 1951 to 1961, depict peasant life.

Although Yang continued to sculpt, reliefs and woodblock prints dominate this period. Although his woodblock portrayals of peasant life tended toward the starkly realistic, his bas-reliefs and sculpture showed a reverence for traditional Chinese art. For example, *Sage*, a sculpture which won a prize at the International Young Artists Exhibition in Paris in 1959, reflects the linear, rectangular forms of Buddhist sculpture done during the Tang dynasty. But the young artist's style was to change dramatically after a three-year stay in Italy.

Yang went to Rome in 1963 on a three-year art scholarship sponsored by the Vatican government. He joined the sculpture department at the Rome College of Arts, acquainted himself with Western sculpture, and traveled extensively throughout Western Europe. "In three years I was able to learn all of Rodin's techniques," he says. "And when I traveled, I carefully observed Western art and the role it plays in people s lives. All the while I was trying to see the differences between contemporary Chinese and Western art. It became clear to me that the differences were disappearing,

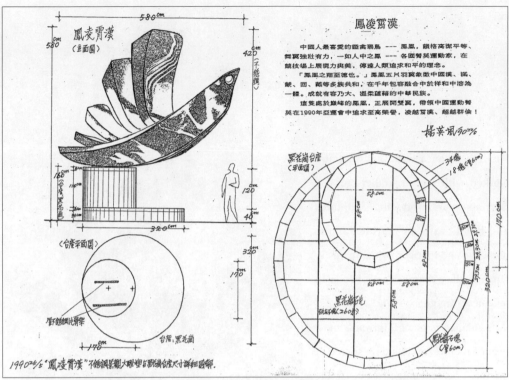

The plans for *Phoenix Rising Up to the Chinese Sky*, designed for the 1990 Asian Games in Peking.

and that the only way to keep them alive was to infuse modern Chinese art with a Chinese spirit. But what is Chinese spirit? It is a special temperament in Chinese art that inspires spiritual thought."

Almost two decades later, Yang is still worried about infusing contemporary Chinese art with a Chinese spirit. "You can hardly see any Asian, not to mention Chinese spirit these days," he says. Although he has taught sculpture at the Taiwan National Institute of the Arts, the Chinese Culture University, and Tamkang University, his students have developed few of the themes he considers so important to his own work. There is one striking exception, however. Yang takes considerable pride in having been the teacher of Ju Ming, one of Taiwan's most prominent sculptors, who is noted for the strong Chinese character expressed in his woodcarvings.

Yang blames Taiwan's educational system for the lack of a distinctly Chinese expression in modern art. "Art education today is an adaptation of Western concepts and Western methods," he says. "Very little Eastern aesthetics is taught. So, of course, it is difficult to build a healthy Chinese artistic character, much less revitalize a tradition."

As soon as Yang finished his studies in Italy, he packed his suitcases and returned to Taiwan, anxious to try his hand at something new and different. He joined the Veterans Marble Factory in

Hualien as an artistic advisor, and worked with retired soldiers for the next six years producing sculptures and handicrafts in marble for the domestic and tourist market. It was in Hualien that Yang's works began to take new directions.

Hualien is one of Taiwan's most beautiful cities, and its only source of marble. Located on the east coast, the city lies between the ocean and soaring mountains cut by the magnificent Taroko Gorge, one of the island's most impressive tourist sites. Marble from the area ranges in color from gray to a deep, forest green. Yang took inspiration from the nearby pre-

Lines both simple and dynamic—
the plans (on opposite page) translated into a gleaming model of Yang's phoenix for the entrance to the Asian Games.

cipitous mountain peaks, and began using Taroko marble for his sculptures. "By doing so, I was able to create in my sculpture a feeling that came very close to the spirit of my surroundings," he says.

This ability to instill his sculptures with the spirit of their natural surroundings led to Yang's involvement in environmental design. In 1970, Yang did the lifescape - a term he prefers over landscape - for the new Hualien airport. One of his sculptures on the grounds, entitled *The Space Voyage*, uses green, white, gray, and black marble. Cut into thin layers, the marble slabs were assembled into a mosaic mural, the green at the bottom suggesting the earth; the white, the sky; and the gray and the black, the clouds and the heavenly bodies.

Many lifescape projects followed, as Yang took his energetic and abstract visions of environmental planning to Singapore, Beirut, Riyadh, and New York. He designed the garden of the

Shuanglin Temple in Singapore, the Chinese Gate at the International Park in Beirut, and a nationwide system of parks in Saudi Arabia. Central to his environmental plans are his lifescape sculptures, abstract constructions that are meant to be viewed against the perspective of their surroundings. *East-West Gate* (1973), which fronts a Wall Street building designed by the renowned architect I. M. Pei, is perhaps Yang's most frequently mentioned lifescape sculpture.

The stainless steel piece features a moon gate cutout and a three-panel folding screen. Its highly polished surface reflects the movement on the street, and its form and meaning, according to Yang, have ancient roots in China. "The basic form of the moon gate evolved from the Chinese concept of the universe," he says, "of the *yin* and the *yang*, and of the circle and the square existing side by side to complement each other." From earliest times, Chinese believed that the earth was square and the heavens spherical. Therefore, the circle and square were commonly used in both religious and secular art.

A quick overview of Yang's works reveals his own frequent use of this artistic motif. *National Flower* (1979), a major piece standing next to a condominium in downtown Taipei, is a collage of stainless steel circles and squares. It was designed to complement the strong vertical lines of the building and its curved balconies. In 1980, Yang won the first ROC Golden Tripod Award for excellence in architecture for this work. Even his baby phoenixes repeat the motif. *Moon Charm* and *Sun Glory* (1986) both have square edges, hollow circles for eyes, and square bases.

Sun Glory, one of Yang's more recent works of a baby phoenix, illustrates an artistic shift to simpler, more flowing lines.

Since *East-West Gate*, almost all of Yang's sculptures have been done in stainless steel. It has become so much the artist's trademark that he is often described as the "stainless steel sculptor." Yang rejects the criticism that the medium is cold and forbidding. "It has the clearest color," he says. "The mirror effect fascinates passers-by, and stimulates their imagination. Look into the sculpture and the reflection of the surroundings appear like a mirage."

Yang adds that his inclination to use pure, monochrome color came from his love for the white and pale green porcelains of the Sung dynasty (960-1279). These delicate porcelains also have a simplicity and fluidity of line that is reflected in Yang's more abstract works, such as his baby phoenixes.

Another motif that appears frequently in Yang's lifescapes is the dragon. He points out that while in the West the mythical beast represents an evil spirit, for the Chinese it is an embodiment of heaven. "The emperors wore robes decorated with dragons and were called the Sons of Heaven," he says. "I use the dragon to indicate the combined power of the earth and the sky, and the primal energy of the cosmos." An energetic dragon materialized in his lifescape design for the Chinese Gate in Beirut (1972). The miniature mountains, pavilions, caves, ponds, and greenery are arranged in a pyramid of circles along the pathways. Seen from above, the paths look like a spiraling dragon.

A gleaming silver by day, internally illuminted at night—
Yang says his *Flying Dragon* is "Like a spirit that had descended from the sky."

Seventeen years later, the dragon emerged again, this time in mag-

nificent winding form during the 1990 Lantern Festival at the Chiang Kai-shek Memorial Hall courtyard in Taipei. *Flying Dragon* was a major creative accomplishment, mixing tradition with technology. Rising twenty feet towards the sky, the dragon, constructed from hundreds of stainless steel sheets, was brilliant silver by day and an illuminated, spiraling glow at night. Sixty technicians had drilled thousands of tiny holes in the body of the sculpture, allowing the light from hundreds of small light bulbs installed within to shine through. Yang relishes the evening that he first saw his completed work: "When night came, the lights were turned on.

A favored subject and artistic medium—
The World is for All is a many-winged phoenix of stainless steel.

From afar I could see a white creature gleaming like a spirit that had descended from the sky. It was as if the dragon were alive."

Perhaps the origin of this gleaming dragon can be traced back to Yang's interest in lasers as a new, pulsating art medium. He describes as "amazing" his introduction to laser technology in 1977, at a music performance in Kyoto, Japan. "I was transfixed," he says. "The whole image was like the splitting of a living cell. And in that beam of light I saw the origins of the universe."

It was during this time of intellectual stimulation that Yang began to suffer the physical

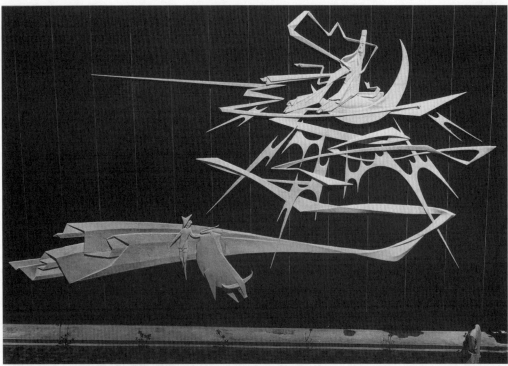

An adjustment to the temper of the times-at first, a naked couplewalked beneath the *Moon Goodness*, but "decency" dictated a farmer and water buffalo instead.

damage of an allergic reaction to medication. What was meant as a simple treatment for mumps resulted in a serious skin disorder. It left the sculptor with hands that are swollen and red, and legs that are losing their strength. But the disease did not sap his energy. Yang threw himself into laser art, impressed by the many possibilities that laser technology offered the artist. As he says, "It is like entering another space where the imagination is totally free to create its own associations."

Together with a scientist, an engineer, and his son, who is also a sculptor, Yang established the Chinese Laser Institute of Science and the Arts in 1979. Like his sculpture and environmental design, Yang's laser art expresses a definite Chinese spirit, evoking images of a dynamic, throbbing universe. "It is far removed from the geometric patterns of the West," he says. The laser compositions also suggest the modern styles of Chinese splash ink painting that some artists have created to reinterpret traditional landscape art.

Bird of Paradise became Taiwan's first laser sculpture. Done on an acrylic plastic sheet, Yang used a laser to cut the design, which was based on the fiery phoenix he created for Saudi Arabia in 1976. In recognition of the artistic progress in lasography that Yang and his friends had achieved, the Directorate General of Posts issued a set of stamps displaying the group's laser art. The fascination with lasers lasted seven years. In 1984, however, Yang was ready to return to

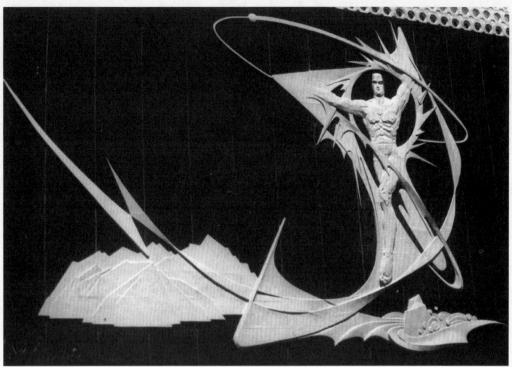

The *Sun God* (done in 1960, as the sculpture at left) had to be put in shorts at the last minute to avoid offending conservative viewers.

stainless steel sculpture and environmental design.

As a lifescape sculptor, environmental designer, and a thinker who constantly searches for spiritual meaning in his surroundings, it was only natural for Yang to develop a keen dedication to environmental protection. "It makes me sad to see that the industrialization of Western civilization has led to the pollution of air, water, land, and ocean, altering the climate and the balance of life," he says. "Industrialization would have never happened in China if not for the West, because according to the traditional Chinese sense of life, the purity of nature should not be spoiled."

Yang's vehement objection to the destruction of the environment and stubborn clinging to the Chinese "sense of life" have found expression in his sculpture and in the many articles he has written. In April 1989, for example, Yang participated in Taiwan's Earth Day activities with *Ever Green*, a twenty-seven-foot stainless steel sculpture temporarily erected at the Chiang Kai-shek Memorial Hall courtyard. The sculpture was eloquent in its simplicity: a shining, earthlike sphere orbited by a twisted belt of steel in the form of a Möius strip, that mind-bending, one-sided geometrical surface. *Ever Green*, which Yang meant to stand as a reminder of the past unsullied beauty of the earth, was the symbolic centerpiece of the many Earth Day programs held at the site.

In style and medium, as well as the mood of the times, it seems light years ago since Yang began his path to sculpture. He remembers the two cement reliefs, *Moon Goddess* and *Sun God*, that he did in 1960 for the Teachers Hostel at Sun Moon Lake in central Taiwan. As he originally envisioned it, both images would be naked. "There were complaints that this would be vulgar, so I gave them clothes," he says. "Then other people said that it was not decent to show a man and a woman who seemed so intimate under the Chinese characters for 'Moon Goddess.' So a farmer and an ox took the couple's place." Yang smiles, and laughs softly. "You see," he says, "Taiwan was still a closed society at that time."

Suao Highway—
a strikingly accurate representation of the spectacular two-lane highway etched into the cliffs along Taiwan's northeastern coast.

Over the forty years that he has been a sculptor, Yang has seen many changes in society, in the environment, in art. What would he do differently if the clock were turned back? Aware that his works arouse many negative feelings – "too commercial," "stainless steel is hard and cold," "this Chinese 'sense of life' idea is outdated" – still Yang would not change his past. Nor his future.

"Even my students have given up following my footsteps," Yang says. "My direction is not the trend in the art market here. What is salable is something that is Western. So, you know, I feel lonely all the time as an artist. The road I have chosen to take has never been an easy one."

But the road remains an exciting one, especially because of his latest project. Yang is currently involved in his most adventurous environment design thus far. "At the request of authorities in Peking, I am dong a design proposal for a new community near Peking," he says. "It is supposed to be a showplace for Chinese culture as well as a place for people to develop new industries. I am very much looking forward to the project, because if it works out, the new community will fulfill my concept of an ideal city. It will be a place to live a peaceful, cultured, prosperous, and modern life – and most of all, to live a distinctly Chinese life." Yang's enthusiasm is understandable. In a word, it could be his ultimate lifescape.

"FREE CHINA REVIEW", Vol.40 No.12, p.64-72, 1990.12, Taipei

國家圖書館出版品預行編目資料

楊英風全集・第十六卷-第十九卷・研究集
= YuYu Yang corpus. volume 16, research essay /
蕭瓊瑞主編.——初版.——台北市：
藝術家. 2008.11
面 19×26 公分
ISBN 978-986-6565-12-0（第一冊：軟精裝）
ISBN 978-986-6565-36-6（第二冊：軟精裝）
ISBN 978-986-6565-59-5（第三冊：軟精裝）
ISBN 978-986-6565-60-1（第四冊：軟精裝）
1.楊英風 2.藝術家 3.臺灣傳記 4.學術思想
5.藝術評論 6.文集

909.933 97019114

楊英風全集
YUYU YANG CORPUS 第十八卷

發　行　人／吳重雨、張俊彥、何政廣
指　　　導／行政院文化建設委員會
策　　　劃／國立交通大學
執　　　行／國立交通大學楊英風藝術研究中心
　　　　　　財團法人楊英風藝術教育基金會
諮詢委員會／召集人：張俊彥、吳重雨
　　　　　　副召集人：蔡文祥、楊維邦、楊永良（按筆劃順序）
　　　　　　委　　員：林保堯、施仁忠、祖慰、陳一平、張恬君、葉李華、
　　　　　　　　　　　劉紀蕙、劉育東、顏娟英、黎漢林、蕭瓊瑞（按筆劃順序）
執行編輯／總策劃：釋寬謙
　　　　　　策　　劃：楊奉琛、王維妮
　　　　　　總主編：蕭瓊瑞
　　　　　　副主編：賴鈴如、黃瑋鈴、陳怡勳
　　　　　　分冊主編：賴鈴如、黃瑋鈴、吳慧敏、蔡珊珊、陳怡勳、潘美璟
　　　　　　美術指導：李振明、張俊哲
　　　　　　美術編輯：廖婉君、柯美麗

出　版　者／藝術家出版社
　　　　　　台北市重慶南路一段147號6樓
　　　　　　TEL:(02) 23886715　FAX:(02) 23317096
　　　　　　郵政劃撥：01044798／藝術家雜誌社帳戶

總　經　銷／時報文化出版企業股份有限公司
　　　　　　中和市連城路134巷16號
　　　　　　TEL:(02) 2306-6842

南部區域代理／台南市西門路一段223巷10弄26號
　　　　　　TEL:(06) 2617268　FAX:(06) 2637698

初　　版／2009年11月
定　　價／新台幣600元
I S B N　978-986-6565-59-5（第18卷：軟精裝）

法律顧問　蕭雄淋
行政院新聞局出版事業登記證局版台業字第1749號